アラブの住居

Traditional Domestic Architecture of the Arab Region

間取りや図解でわかる
アラブ地域の住まいの仕組み

フリードリヒ・ラゲット
著

深見奈緒子
訳

マール社

アラブの住居

Traditional Domestic Architecture of the Arab Region

間取りや図解でわかる
アラブ地域の住まいの仕組み

マール社

Contents

- 7 謝辞
- 8 まえがき
- 9 **第1章　序**
 伝統　ドメスティック　建築：自然の要素／人が関連する要素　アラブとは　地域
- 12 **第2章　アラブ地域**
 自然：地理／気候／建築材料　文化：歴史と伝統／社会と経済／遊牧民の影響／価値観とイデオロギー／アラブ地域の広がり
- 20 **第3章　建築の起源**
 人間の要求　快適条件　気候帯と快適条件　主要な気候タイプ　地面近くの気層の影響：自然の微気候／人工の微気候
- 23 **第4章　伝統的建築材料**
 有機材料：動植物由来／木材　無機材料：土／版築／日乾レンガ／焼成レンガ／石材／サンゴ石／鉱物製の結着剤　補助材料
- 29 **第5章　伝統的構造**
 基礎　耐力壁　吊スラブ：屋根スラブ／床スラブ　柱・梁構法　片持梁と持送り：持送り　蜂の巣構法　アーチ：真正アーチ／反曲アーチ／装飾アーチ／型枠作業／形の移動　曲面架構：半球曲面架構／尖頭曲面架構と肋材曲面架構／積層曲面架構（ラミネーテッド・ヴォールト）／中空部材による曲面架構／ドーム／装飾曲面架構
- 48 **第6章　アラブ地域のシェルター**
 インフォーマルな居住地　フォーマルな居住地　伝統的市街
- 54 **第7章　平面構成要素**
 基本的な部屋　横長部屋　列柱と連続アーチ　庇入口　屋根付き広縁と吹き放し広間　柱廊　回廊　前面開放広間　逆T字型平面　中庭　中庭住居　中央広間　カーア　屋上　地下
- 65 **第8章　水と水管理**
 水源：川と運河／湖／湧水と泉／井戸　揚水装置：手動／動物利用／河川利用　貯水　地下水路の掘削　水装置　近年の進展　廃棄物処理　人の衛生：洗浄と入浴／便所
- 75 **第9章　伝統的建築計画**
 プライバシーと男女区分の設計　フレキシブルな設計：転用と拡張　厳しい気候のための設計：水平移動／垂直移動／日除け／換気　美のための設計
- 92 **第10章　慣習からの逸脱**
 北アフリカの沿岸山岳地：モロッコの山岳地／カビール山脈の住まい（アルジェリア）／アウレス山脈の住まい（アルジェリア）　レバノンの場合：開放的な眺め／斜面地住宅への前面開放広間や中庭の適合　多層建物　防御建物
- 106 **第11章　事例集**
 年代／立地／建築家の同定／素性（コンテクスト）／平面理解のための番号対応表　モロッコ　アルジェリア　チュニジア　リビア　エジプト　シリア　レバノン　ヨルダンとパレスチナ　イラク　サウジアラビア　アラブ首長国連邦　オマーン　イエメン
- 239 **第12章　西洋と東洋**
 環境決定論の問題？　計画とデザイン原理にみる西洋と東洋：本質と進化　西洋の経験：産業革命／ロマン主義の勃興／合理的な反応　東洋の経験：古い因習／新たな自由　工匠から建築家へ　石油、貿易、工業の影響　適応と融合への挑戦：批評家の討論／概念の選択／未来は過去から学べるのか？　建築遺産の保存
- 254 **第13章　付録**
 ハサン・ファトヒ　アガ・カーン建築プログラム：東ワフダの改善事業、アンマン、ヨルダン（1980～1990年）開発の概要　東洋から学ぶ西洋　西洋対東洋：湾岸地域における2つの大学デザイン　ジュバイル（ペルシア湾岸）とヤンブ（紅海岸）の計画、サウジアラビア
- 280 アラビア語術語語彙集（索引つき）
- 295 文献と引用
- 297 索引
- 302 訳者あとがき

Tradition ist Weitergabe des Feuers und nicht Anbetung der Asche.
　— *Gustav Mahler*

「伝統は火の上を通過する。けれども、その灰を信仰すべきではない。」
　— グスタフ・マーラー

謝　辞

　最高会議の一員、シャルジャの統治者、シャルジャのアメリカン大学の創設者であり、学長のスルタン・ビン・モハンマド・ガッシミー殿下にとりわけ感謝しております。筆者の所属機関を開設し、筆者の学術への復帰と本著執筆の道を開いてくださいました。

　他にもご協力いただいたみなさまへの御礼を順に示します。

　ヤン・チェジュカ、友人かつ同僚で、彼の研究によって刺激を受けました。本著における優れたスケッチや図面は彼の手によるものです。

　往年の同志たち、さまざまな国々の図書館で彼らの作品に出会いました。

　ジャン・ファルー、コートダジュールの上の村にあった彼の建築工房で共に働きました。彼の正確な複写整理は、私の作品に必須でした。

　ロデリック・フレンチ、シャルジャのアメリカン大学総長で、本著の準備段階において研究助成を図ってくださいました。

　ハインツ・ガウベ、チュービンゲン大学のオリエント学者かつアラブ学者で、ほとんど知られていない参考資料をみつけ、情報源を提供してくださいました。

　マーティン・ギーセン、シャルジャのアメリカン大学建築デザイン学部長で、筆者の退職を延期し、講義ノートの改良を促し、地域建築のコースを与えていただき、それゆえ本著の完成にいたりました。

　アクセル・メンゲス、建築・芸術・デザイン分野の優れた書籍の出版社で、原稿に対し瞬時に興味を抱き、書籍編集過程で30の提案をくださいました。

　ピエール・ラトクリフ、フランスの隣人で、彼のコンピューター知識と不休の助言なしには、21世紀の出版界に立ち向かうことはできなかったでしょう。

　この作品のスポンサーは、大学の良識ある友人、そしてシャルジャの有力市民たちで、本著を出版するための助成をいただきました。

　最後に大事なことですが、妻ハンネローレは、批判しながら援助し、筆記し、本著に没頭した私を優しさで包んでくれました。

<div style="text-align:right">フリードリヒ・ラゲット</div>

まえがき

　本著を次世代のアラブ人建築家たちに捧ぐ。彼らは、故郷アラブの今後ますますの建築進展に対して、唯一の工人となりうる。貿易や実務知識がグローバル化する中、専門的な挑戦に向かうことが、彼らアラブ人建築家に富をもたらすだろう。その時、彼らは自分たちのルーツに戻りたいと願うに違いない。アラブという地域に起こる、時を超えた問題に正しく対処するために、本著の中に価値ある洞察を発見することを望む。

　均衡のとれた共同体組織、資源の持続的な活用、そして効果的な環境対策が、主たる学ぶべき事柄である。

　本著を、伝統は古いものと考えることへのアンチテーゼとして書いた。近年の早急で、本質的な変化の中にあっては、我々がどこへ導かれるのかは誰にもわからない。たとえ希望と期待の中にあっても、我々は進むべき方向を見失い、疑い、懸念する。アラブ地域は数多くの矛盾を抱えているが、共通する文化、信仰と言語に支えられ、環境と歴史を共有する。共通する文化は輝かしい未来を約束する。

　本著が、偉大なる遺産への深遠理解に貢献することを願う。

「建築が純粋な建設であった時代、建物は人々の要望に忠実に作られたので、高潔なものだった。当時の生活に合わせて建設の本質に沿って材料から形作られ、土着の彫刻や絵画によって装飾された。

　自然の建物は有機的建築であった。内部はその本質に基づいて計画、組織され、建設過程を通して、矛盾なく外観へと向かう」

フランク・ロイド・ライト『天才と反知識主義』1949年

「建築を創出したことのあるすべての人々は、言語、衣装あるいは民間伝承と同様に、自らが慣れ親しんできた形を考案する。19世紀に文化の境界線が崩壊するまで、世界中の建築の形態と細部には、はっきりと地域ごとに違いがあった。地域性をあらわす建築はみな、人々の想像力と地域の要求との間の幸せな結合による美しい諸産物であった。」

ハサン・ファトヒ、1973年

第1章　序

はじめに、本書の英文タイトルに用いた言葉について触れておきたい（原著は『Traditional Domestic Architecture of Arab Region』）。

伝統

ラテン語のトラディレ（tradire）つまり伝統は伝えることから派生し、英語では交易（trading）にも使う。次の世代へと知識を伝えることを意味し、家族や共同体では行動や言葉で、師から弟子へは訓練を通して伝えられた。こうした伝統は、長い間続いた実践や経験に基づくので、迷信の類いや、孤立によって残っていた習慣を含む。しかし近年のグローバリゼーションによって阻害されることとなった。

土地固有の（native）、土着の（indigeneus）、土地に根ざした（vernacular）という言葉も使われ、「その土地生まれ」あるいは「地域性から派生する」ことを意味する。これらは伝統の主たるルーツだが、外からの影響を受け入れて長い間に変容した部分は含まれない。

ヨーロッパ啓蒙主義の時代、人々は科学的手法で伝統に挑み、現代の研究、検査、定量、定質、連続変異のシステムへ到達した。技術に依存した結果は、「革新的」あるいは「近代的」と名付けられた。この道筋にそって、伝統の重要な知識が数多く忘れさられ、追いやられた。近年やっと地方固有の伝統の喪失に対する警告が発せられ、幅広い分野で伝統的知識の再認識が脚光を浴びている。

ドメスティック

ドメスティックという用語を、本著では住居（housing）、人々の居住に限定する。居住は人間の基本的必要条件のひとつで、住の欲求と収容人員を反映する。民衆の住まいは、宮殿や宗教建築よりその時代の価値観や経済性を映し出す。住居と直接関係のない建物は、本著では除外する。

建築

建築は「構造への精通」あるいは建造の芸術を意味するように、建築とは構造とデザインの組み合わせだ。ローマ時代の著述家ヴィトルヴィウスは、建築作品は用・強・美を満たすべきと述べている。計画は建物の目的のためにあり、構造は丈夫で長持ちさせるように、美はその姿を楽しめるように存在すべきだ。

自然の要素

− 立地：敷地は近づきやすいか、孤立しているか？　あるいは平地か斜面地か？
− 気候：おおむね温暖で乾燥しているか？　それとも冷涼で湿潤か？
− 材料：土、石、木材は入手可能か？

これらの自然の要素は互いに影響し、産業革命以前には建築を制約する要素であった。自然の要素は強力で、自然環境と不調和な建物を建てることはできなかった。

人が関連する要素

　我々の祖先が集落を作り、持続的な共同体を営むようになると、建築に影響する3つの人が関連する要素が形成された。

　　　伝統と歴史：孤立する共同体は伝統に保守的。外的影響を受けやすい集落ではより革新的。
　　　社会と経済：特に地域の事情や結びつきから派生する。社会は安定と不安定、経済は貧困と裕福の両面がある。
　　価値観とイデオロギー：状況によって、社会の価値観は保守的、自由主義、進歩的となる。これは、政治的あるいは宗教的な側面での表現である。

　上記の全ての要素は、建築作品にもその影響がはっきりと見られる。共同体の必要性や要素を満たす方策は多様なので、建築ごとに異なった方向へと展開する。建築家は、解法を導くために上記の要素を尊重し、考慮することで、専門性を極めていきつつ、数少ない万能な知識人となれるだろう。

　立地、気候、そして歴史を変更することはできない。しかし、今日ではグローバルな市場によって材料の制約はなくなった。湾岸諸国における過度の経済変容と、それがもたらした社会の価値観とイデオロギーへの深刻な影響ほど、この事象を如実に表現する実例はなく、疑いもなく、今日の湾岸の建築にも反映されている。

アラブとは

　本著は、誰がアラブにふさわしいかどうかという問題を議論する場ではない。ここでは、日常的にアラビア語を読み書きするという点で限定したい。

地域

　国家主義と植民地主義が浸透して以来、新たな関心が地域主義へと向かっている。国家主義は、政治的、軍事的な手段によって獲得した領域で中央集権的な統治をもくろみ、植民地主義は土着の構成や状態を無視し、両者ともにそれぞれの影響圏へ世界を分割してきた。国家主義と植民地主義は、境界と分割を強制し、自然や人間関係を蹂躙した。

　逆に、地域主義は自然の本質という観点から地理的単位を考える。地理的単位の中はまったく同質というわけではないが、お互いに補完しながら調和的な相互依存を導く。ヨーロッパ統合の中で、国境の衝突が減り続け、新たに繁栄する地域が緩やかに出現することが明らかとなった。地域とは、このように自然環境に加え、他と区別される文化的な同一性を持つ広大な地理的範囲として定義する。

　第2章では、自然と人間の要素を詳細に検討し、アラブ地域の定義を見いだしたい。続く章では、共通するアラブという文脈において、どのようにして建築が作り出されたかを観察する。共通する文脈は、地理的ルーツと共に、伝統的な知の蓄積によって支えられる。第10章では、通常の建築パターンではない状況においても、共通する要素がある点を明らかにする。

　第11章では数多くの事例を提示する。大西洋から湾岸までの建築的統一性を明らかにし、付与の文脈の中で調和のとれた建設のための理にかなった実例を再確認する。

　第12章では、近年のアラブ地域における建築の革新に、どのように欧米の計画、デザイン、技術が影響したのかを検討する。そして、グローバリゼーションのもとでどれほど地域主義が可能で適正かを提起する。

第2章　アラブ地域

自然

地理

　アラブ地域は北緯15度から35度の間にあり、世界一巨大な砂漠地帯に連なる。人々は都市やオアシスに集住するので、国別人口密度の低いけれど、集住地の人工密度が低いわけではない。

　今日のアラブ国家は全て海に面する。ヨルダンやイラクにも海港があり、地中海、紅海、ペルシア湾、インド洋に面して長い海岸線をもつ国が多い。海岸線沿いには山脈が多く、海に面する平地はそれほど広くない。海沿いの山地は、ときどき豪雨をひきおこし、海に向かう広い河床（ワディ）を作る。近年、これらの水は、沿岸の地下水面を満たすためにダムに蓄えられるようになった。

　遮(さえぎ)る山地がない場合、内陸には水源がないので内部はすぐに砂漠化する。2つの例外は古代文明発祥の地たるエジプトとイラクで、ナイル川とティグリス・ユーフラテス川の賜物である。これらの河川はアラブ地域の外の源流から毎年豊富な水を供給した。高度な灌漑システムを発展させ、集約的農業経営が行われたので、今日にいたるまで多くの人口を支えてきた。とはいえ、エジプトとイラクでも、ほとんど使い物にならない砂漠が大きな割合を占める。

アラブ地域

カサブランカ、アルジェ、チュニス、ベイルート、ジェッダ、クウェート、アブダビ、ドバイ、マスカットなど多くのアラブ地域の重要都市は沿岸部の都市で、海洋交易の恩恵を受けてきた。他方、フェズ、カイラワーン、カイロ、アンマン、ダマスクス、バグダード、リヤド、サナアなどは、内陸乾燥あるいは高地の気候帯にあり、隊商の活動拠点であった。一般に沿岸部と内陸部の居住者たちは異なり、前者は後者に比べると外からの影響に対して開放的である。都市やオアシスの外側は、気候が厳しく、定住は不可能である。広大な砂漠には、遊牧部族が家畜とともに移動しながら暮らす。

地理的に、アラブ地域は規範を同じくする大きなひとつの枠組みとみなすことができる。そこに住む人にとっては、孤独感の漂う砂漠が近いばかりでなく、海にも面していたので、広大な世界を認識していた。

気候　[72]　引用元は[00]で示し、参考文献（295〜296ページ）の記載番号をあらわす。

気候の主な決定要因は、日照時間と降雨量である。アラブ地域の地図を概観しよう。

●年間日照時間と月平均気温

アラブ地域の日照時間は年間3,000時間以上（最大可能日照時間は約4,000時間）である。年間2,000時間で人々は日射の欠乏を感じ、北アフリカや湾岸諸国など日照時間の多い地域へ旅行する。しかし3,000時間以上になると、太陽は恩恵から危害へと変わる。灼熱の太陽で乾ききった土地の人々、特に羊飼いたちが、太陽よりむしろ月を信仰することは驚くに値しない。

日照の超過は熱量となるので、アラブ地域では世界一暑い夏を耐えねばならない。アトラス山脈（4,165m）、イエメン（3,760m）、サウジアラビア（3,133m）、レバノン（3,083m）、オマーン（3,005m）などの高地以外、気温は氷点下に達しないが、周囲の環境のため昼夜の温度差は大きい。

例外的なモロッコのアトラス山脈やレバノン山地では、冬には積雪がある。しかし早春には雪は溶け、この地域の典型的な気候へと戻る。

●年間および季節の降雨量

年間降雨量は、雨、霧、露、雹、雪など一年間に地表面に達した総量で、液体を量るmmで表す。太陽と並んで水は、地球上の生命のための基本的な物質である。一般に年間250mm以下の降雨量の地域を乾燥帯と呼び、農耕に不適合な土地を意味する。アラブ地域はほぼこの範囲に入り、500mm以上となるのは冬期の積雪と長い大風期間の降雨量が加算される地域に限られる。前述したように、砂漠は近くにあるが、大河の恩恵を被るエジプトとイラクは例外で、幅員は狭いが長大な沃地を形成する。シリアの50%、イラクの70%、エジプトの97%、サウジアラビアや湾岸諸国の99%は、人工的に灌漑しない限り、水のない砂と岩の土地である。

年間日照時間

アラブ地域の都市の年間気温と降水量 [72]

– 月気温は、月の最高気温と最低気温を示す。地域全体が月格差の少ない安定的な気候なので、一般にその月格差は昼夜の温度差を表し、内陸部では大きく沿岸部では小さい。
– 月平均降水量は、mmで示す。
– 平均年間降水量は、表の中央にmm／in(インチ)で示す。比較実例として、穏やかな地中海気候のマルセイユを選んだ。

モロッコの大西洋岸は、カナリア寒流に洗われ、緯度のわりに涼しく、記録最高気温は40℃である。夏には、内陸部では強い日差しを受け暑く乾燥し、沿岸部では時には雲が垂れ込み霧となる。冬には西からの卓越風が大西洋から雨を運び、内陸部のアトラス山地では大雪となることもある。カサブランカでは霜も記録される。

アルジェは、地中海からの影響が強い海洋性気候で、高いアトラス山脈によってサハラ砂漠からは保護される。気温の年較差、日較差ともに小さく、年較差13℃、日較差6℃である。霜の記録がない。降雨は冬に多く地中海沿岸の典型で、年によって降水量の差異が大きい。南の山地は冬には時々雪に見舞われる。

チュニジアの降雨は、低気圧が停滞する冬に多い。夏には海からの北東の風によって、地中海沿岸の他の低地より短い乾季を迎える。夏季の降雨は稀である。海からの影響によって過ごしやすい気温であるが、好天が続く夏は湿度が極めて低く、うだるような日となることもある。

ダマスクスでは、地中海からの影響はレバノン山脈によって遮られる。降雨は冬季で、沿岸部に比べると少なく、より変わりやすい。シリアの冬は東に行くほど寒く、霜や雪にも見舞われる。ダマスクスでは11月から3月に霜を、アトラス山地では万年雪も観察される。夏は暑く乾燥し、最大日較差は20℃に達する。

ヨルダン渓谷は地中海地式気候の東端となり、エルサレムの東わずかにアンマンがあるにもかかわらず、降水量は少なく、乾季が長い。5月から9月まではほとんど雨がない。地中海型から東の砂漠帯へと移行する半乾燥帯にある。平均気温はエルサレムと同様ながら、夏はより暑い。

レバノン沿岸部は、暑く乾燥した夏、雨が降り過ごしやすい冬という地中海沿岸に共通する気候。6月から9月までの4ヶ月はほとんど雨がない。冬には海風がレバノン山脈西側にぶつかり、沿岸部に大雨、山岳部に降雪をもたらし、12月から2月には1日おきに雨が降る。海に近いので、日較差は小さい。

地中海の東岸ながら内陸部に位置するので年間降水量は減り、夏の乾季は増え5ヶ月に及ぶ。標高700mでイスラエル沿岸部に比べると、気温は低く、日較差、年較差ともに大きい。南へ行くと降水量は減り、死海周辺の岩砂漠では70mmに過ぎない。日射時間は1日あたり平均9時間で、6〜12時間の幅がある。

ほとんど雨は降らず、降る場合は11月から2月。ナイル川は熱帯の降雨を地中海へと運ぶ生命線。南部と紅海沿岸では何年も雨が降らないこともある。冬は冷涼、夏は酷暑で、南下するにつれ暑さが増す。3月から7月には、周囲の砂漠からナイル川へと熱い砂風が吹き込む。平均日射時間は12月に7時間、6月〜8月は11時間を超える。

イラク平原の中央にあり、大陸内陸部の典型的な気候である。冬は涼しく時には霜がおり、11月から3月の夜には10℃を下回る。降雨は11月から4月の間で、西からの低気圧の影響による。夏は暑く乾燥している。日中に北西のシャマル風の砂嵐が襲う。南下してペルシア湾に近づくにつれ、気温と湿度が高くなる。

サウジアラビアの内陸部にあり、気温の日較差は沿岸部よりかなり大きい。酷暑の夏には、日中の気温は40℃を超えるが、夜には下がる。標高400mにあるので緯度の割に冬は寒く、6月から10月に雨は降らない。1月と2月には霜が記録される。降雨は春、短時間の集中豪雨となる。

冬には、湾岸の北部は、地中海から東へ向かう低気圧の圏域に入り、ペルシア湾の奥部にあるので降雨がある。低気圧の発生によって、北西の風が冷たい空気を運ぶ。一方、夏は暑く乾燥し、日中はシャマール風（砂塵を伴った風）がしばしば吹き、夜には風はやみ蒸し暑い。

スーダンはサハラ砂漠、赤道直下に位置する。南にいくと熱帯の降雨帯の影響から、砂漠気候から熱帯気候へと変容する。ハルツームでは熱帯降雨帯が北に延びる夏の3ヶ月間に降雨がある。土砂降りが砂嵐とともにやってきて「ハブーブ」と呼ばれる。気温の日較差は大きく、特に夏は暑い。

アラビア湾に位置し、海洋性の気候。南の砂漠に続いているため、海風と陸風の交代がある。砂漠から吹く夜の風は湿度を下げ、海から吹く昼の風は暑さを軽減する。それゆえ、湾岸の町では、伝統的に風採装置を用いる。全ての首長国で、4月半ばから11月初旬までは高温で、強風が砂漠の砂を運ぶ。他の時期は快適で、旅行者も多い。

マスカットはインド洋に面し、ハッジャール山地を控えているので、温度の日較差は少ない。3月中旬から10月までは蒸し暑く、他の時期も暖かい。夏の夜は特にひどく、黒玄武岩の大地の熱輻射が高い湿度に追い打ちをかける。沿岸から入った内陸部は標高も高く、夏の夜が過ごしやすい。時々降る雨は山地に集中し、年を通じて水を供給する。

バーレーン島は湿度が高く、温度の日較差は湾岸南部よりも小さい。この島は夏の酷暑と高湿で有名で、特に北東部のムハッラクが名高い。熱く乾いたシャマル風がときどき北から吹く。冬の夜は冷え、大量の露が降りる。降雨は主に冬季で、冬の雷をもたらす。日照時間は長く、11月から4月までは1日平均6から9時間、残りの月は10時間以上となる。

標高2,000m以上のイエメン高地の東側に位置する。温度は沿岸部よりも低く、日較差は非常に大きく（冬季には20℃を超える）、冬には霜が降りる。8月には南西モンスーンが大嵐となる。紅海対岸のエチオピアと同様、春にも雨が降る。山の西側にはコーヒー・プランテーションが広がり、湿度が高く曇りがちである。年平均の日照時間は1日あたり9.5時間である。

標高2,450mのシェワン台地の中央に位置し、年平均気温は20℃で、高地にあるため比較的温度が低い。もっとも高温となるのは10月（22℃）で、6、7月はもっとも涼しく18℃である。降水量は1,151mm程度で年間を通じ、12月から3月までがもっとも降水量が少ない。雨季には気温が下がる。

アデン湾の西岸に沿って、湾岸とエチオピア高地の間の低地に帯状に展開する暑く乾燥した気候である。年間通じて気温は高く、夏には雲もなく酷暑で、40℃を超える日々である。夜の気温も20℃を下回ることは滅多にない。冬には稀に変わりやすい降雨があり、北風が紅海やアデン湾から湿り気を運ぶ。平均して一年に26日に雨が降る。

建築材料

　伝統的建築は人類の定住以来のもので、考古学者たちによって、アラブ地域では紀元前5000年あるいはさらにさかのぼることが明らかとなった。当初は、その場で得やすい建築材料が選ばれた。次第に材料を改良し、適切な方法で組み合わせる漸進的な過程が観察できる。伝統的建築材料はその元となる素材と組み合わせによって、以下のように表わすことができる。

- **有機材料**

　－植物原料

葦＊：河川、湖沼、沼沢地（輸送の簡便性）
低木＊：ワディ（涸川）、砂漠周辺、沿岸
木材＊：ナツメヤシあるいはココヤシ（幹と葉）、杉、ポプラ、松、タマリスク（御柳＝ギョリュウ科の落葉小高木）、ガフ（乾燥地域に多い豆科の小高木）、竹、マングローブ
藁＊：主に脱穀後の切り藁＊
瀝青：植物あるいは動物原料（石油埋蔵地の近くで採取可能）

　－動物原料

羊毛等の毛＊：ラクダ、ヤギ、羊（布へと加工）
皮革＊：牛、ヤギ、羊
肥料＊：鉱物原料への添加物として

- **無機材料**

　－自然の鉱物

泥＊：堆積したローム層の土、粘土、沈泥
日乾レンガ＊
石：自然石、荒石（加工されていない石）、巨礫（直径256mmの礫）、石塊
サンゴ：珊瑚礁沿岸部

＊アラブ地域全域で入手可能

文化

歴史と伝統

アラブ地域の広がりは歴史の産物である。元来アラブ族はアラビア半島に居住していた。7世紀に出現したイスラーム教が征服と改宗を進め、今日のアラブ地域を形成する地をアラブ化していった。広域のアラブ化にはいくつかの理由がある。

- 彼らが支配を推進した地域の文化的ルーツは、古代ギリシアやローマなどの植民者よりアラブ族と近かった。
- 彼らの征服は破壊的ではなく、異なる信仰や民族に対して寛容であった。
- 彼らの征服は自分たちと物的条件が近い地域に限られていたので、新たに支配下におかれた人々にはキリスト教よりもむしろイスラーム教が多方面からふさわしかった。

言語 [72]
- アラビア語
- ほかの セム系 / ハム系の言語
- ナイル・サハラ系諸語
- トルコ語
- ペルシア語
- セム系 / ハム系ではない言語

宗教 [72]
- イスラーム教 - スンナ派
- イスラーム教 - シーア派
- ユダヤ教
- 東方正教会
- キリスト教（カトリック及びプロテスタント、なおサブサハラの縦線部も同様）

このようにして、アラブ族は既往の文明の上に、迅速に彼ら自身の力強い文化を打ち立てた。同一の環境と宗教から派生した伝統は、同一性を持ち、広いアラブ地域のまとまりを作り出した。近代のフランス、イタリア、あるいはイギリスの植民地下の影響はかなり異なったものであったが、急速に消えつつある。

社会と経済

　時代を通じ、アラブ地域は遊牧民と定住民の関係で成り立ち、アラブ社会は遊牧民（ベドウィンまたはベドゥ）、農民（ファッラーヒー）、都市民から構成された。上述したように、内陸部には遊牧部族が移動していたので、内陸部の定住生活では敵が近くにいた。遊牧民は自由であり、定住し不在地主のために働くしかない農民よりも素晴らしいと自覚していた。一方、都市民は内陸の交易ルートを横断し、寄港地、あるいは沿岸部のオアシスに赴いた。彼らは商人、工人、地主、地方統治者で、彼らの富を略奪することに喜びを感じる遊牧民の急襲を常に恐れていた。全ての居住地は城塞化せねばならず、安全性の確保は居住地を形成する際に最も重要であった。

遊牧民の影響

　大昔から遊牧民は、砂漠の周辺部で生活し、動物の群れとともに最小限の飼料を求めて砂漠を移動した。通常、生き延びることは、家系につながる社会的絆の強さによってのみ可能であった。このような絆の外では、厳しい環境に個人で対応するしかなかったので、異邦人に対する絶対的なホスピタリティの伝統が培われた。幼児の高い死亡率は、部族を強化するための多産によるもので、反面、女性の集団生活、あるいは男性社会からの隔離を導いた。

　遊牧民は階層序列が強固で、儀式から厳しい規範まで社会関係の複雑な風習がある。砂漠に対して開放的であるとはいえ、テントでは空間によって社会秩序が示され、長い間居住することで空間の区分がより高度に発達した。それゆえ、アラブの住まいを考えるにあたっては扉、通路、間仕切りなどの空間の形を抽出することが必要で、中央部を占めるものとの関わりで空間の序列を語ることが多い。

　遊牧生活からアラブの定住生活へ持ち込まれた特徴はたくさんある。運搬にかさばるため家具は用いず、敷物や枕を用い地面に座る習慣を導いた。テーブルは折りたたみの台と金属盆で、そこに食物を提供した。唯一の家具は高度に装飾された長持ちで、貴重な財産を入れる宝物箱となった。

　限られた世帯道具を運ぶため、遊牧民は大きさよりも価値にこだわった。また、壊れやすいガラスや陶器を避け、皮革や布、銅、錫、真鍮のような金属を好んだ。定住生活のような日常の雑事がなかったので、遊牧民は孤独な野営生活の十分な時間に、無限に続く多様で詳細な工芸品を生み出す技術を培った。荒涼とした砂漠でも、雨の後はつかの間の、開花と繁茂する緑を享受した。色彩の残像と地表の緑を撚りあわせ、彼らはその印象を時を超えた装飾パターンへと抽象化した。織物、絨毯、木製象眼、彫金、金や銀の宝石細工など、芸術的で価値の高い工芸品を生み出した。

価値観とイデオロギー

- ### イスラーム時代以前

　3つの唯一神教がアラブ地域におけるセム族に由来することは偶然の一致ではない。砂漠環境にあると、すべての人は絶対的な力を経験し、この地球における人間の存在を説明しようという衝動にかられる。ユダヤ教、キリスト教、そして初期アラブ社会の多神教がイスラームの素地となった。イスラーム教徒（ムスリム）はイスラームを唯一神信仰の完成形であるとみなした。

• イスラームの役割

　都市で主流とはいえ、イスラームは遊牧民の価値観に由来し、砂漠でも宗教的義務を果たすことができる。限られた資源環境に生まれた宗教、かつ神が創造した人間の弱さを理解する信仰で、浪費、財産の誇示、奢侈品を否定する。神の前に全ての人間は慎ましくあらねばならない。神はこの地球で唯一卓越し、自ら制定した世俗法による支配者は異端（タティール）である。とはいえ、常に変化する社会を扱う個別の考え（イジュティハード）を通し、聖典コーランの創造的解釈を推奨する。

　アラブ地域の不安定な社会環境で、質素倹約と共同を基本に、イスラームは人々の固有の必要性に対応した。社会のイスラーム的秩序は、部族（カウム）、同胞、ギルドの重要性、そして喜捨（ザカート）や公共財（ワクフ）による利益の重要性を強調する。部族への忠誠が政治への忠誠に優先する。個人の安全を保証するのは一族、すなわち家族や氏族である。とはいえ、宗教と現実問題の結合は、部族や民族を超えた信者共同体（ウンマ）の統一概念を必要としたので、結果としてアラブ地域の統合をもたらし、さらにアラブ地域を越えてイスラームが拡張した。断食（ラマダーン）や大巡礼（ハッジ）などの年間行事、あるいは礼拝の際にメッカに向かうことはムスリムの結びつきを強化する。

　信者共同体（ウンマ）の認識は、平等主義の社会を創出する。貧困と裕福の差異はあるが、神の前にみな平等で、神の意志（イスラーム）に服従せねばならない。裕福さはバラバラに分解され、外へ向かって表現されるべきであるという、宗教が課した謙虚さが、洗練された扉のデザインにみられる。さらに、個人は集団のひとりで、欧米の民主主義の基本となる独立した個人の認識はない。それゆえ、個人の判断や価値観を伴った欧米の路線に沿った団体は発達しなかった。

　居住の習慣、加えてモスク、学院（マドラサ）、病院（マリスタン）、商館（ハーン）など施設の共通性は、ムスリム共同体（ダール・イスラーム）の統合に対して、建築的に貢献した。異なる信仰や民族に対する大いなる寛容性があったので、本来明確であったそれぞれの共同体の街区は、対立を減らし、それぞれのアイデンティティーは薄まった。

　預言者ムハンマドの時代のメッカは、古くから巡礼の地で、交易の拠点であった。とはいえ、ムハンマドは質素を好み、「建物は最も不用なもので、信者の富を使い果たす」と感じていた。この伝統に沿って、彼のメディナの家は、長い列柱と簡素な部屋の列がある大きな中庭があった。どんなに住まいが慎ましくても、プライバシーの尊重は最も重要である。禁じられた区画（ハリム）は、女性、子供たち、主人の場である。男性客は入ることはできず、玄関近くの応接室（マジリス）に迎えられる。男女の分離は中東ではかなり古く、イスラーム以前からの慣習であった。

アラブ地域の広がり

　結論として、自然と人間の文脈から広範なアラブ地域を設定することが可能である。大西洋からインド洋にいたる 7,600km の長さと 1,000km の幅を持ち、北緯 30 度をまたぎ、海岸線の総延長は 18,600km に達する。

第3章　建築の起源

人間の要求

　シェルターの目的は人類の物理的、心理的要求を満足させることである。人類は生来、脆弱な生物なので、他のほ乳類に比べてより長くシェルターにいる必要がある。シェルターなしでは、衣服なしで耐えられる温度帯が最低限で、湿度はすぐに人間の行動を脅かし、食物の調達は限られる。というのもほとんどの食料は苦労して耕され、集められ、準備されるからである。

　　物理的要求：極度な暑さと寒さからの保護；湿気と湿度；風と騒音；動物や人間による攻撃。健全な生活：栄養（調理と貯蔵）；清潔さ（便所機能と洗濯）；出産と子育て
　　心理的要求：安全性（物理的要求によって満たされる）；安心（信仰や犠牲を通して超自然的な力をなだめる）；連帯感とプライバシー、芸術的自己表現、個人や一族の財産の蓄積

　人間の基本的要求を確認し、次に人間の物理的快適性について考察しよう。

快適条件

　人間は呼吸を通して、酸素を体に取り入れ、二酸化炭素を排出する際に、熱と蒸気を産出する。人間が排出した熱と水分を供給・吸収し、人間を取り巻く環境が均衡のとれた状況において、快適気候が創出される。そのために暖房、冷房あるいは換気の必要性が生ずる。最も重要な要素は、温度と空気湿度である。

気候帯と快適条件

　最適な快適ゾーンを定義するために、生物気候学の図表に関連データを図示し、遮光、換気、蒸散(じょうさん)の効果を示す。図表に月平均気温と湿度を重ね合わせれば、1年間を通して納得のいく居住条件はどういったものかを定義することができる。我々の祖先は、長い間の試行錯誤によって、適切な解法に到達した。その結果を伝統的な建築に見ることができる。

アブダビ、バティーン空港
風、1971年／1972～1987年／1988年6月

6月のアブダビの風配図［67］
風の方向は風上を示す。ここでは北西からの風が主流である。風の方向は季節によって変わるので、月の記録が役立つ。

地域による気候データ［67］
気候データは一般的に月ごとにまとめる。比較のために、標準的な図表を用いる。
−気温(℃)：毎日の最高気温、最低気温、日較差が示される。前述のように温度変動の原因を見つけることが重要。
−降水量(mm)：期間の総和が示され、高い湿度と対応する。年間の総和によって、砂漠あるいは半砂漠気候が定義される（年間250mm以下）。
−相対湿度(%)：相対湿度の値は常に得られるわけではない。毎日の測定では不十分で、なぜなら湿度は一日の間に大きく変化するからである。平均的な気温において10℃の水滴一粒は、相対湿度を40%増加させる。相対湿度の最低値は最も暑い時期の午後の早い時間、最大値は空気が急速に冷える日没後に観測される。最終的に湿度が過剰になると、日の出前には水滴や霧となる。
−風：風向、風速、年間の風分布は、主要な風向きを表わす月毎の円グラフで表わされる。このグラフは、風の傾向、換気窓、風採、基本的な都市計画などに対して有効である。

物理的な快適条件の図表［70］

- **気温（℃）**：季節ごとの人体の体内動態によって、夏冬２つの快適幅が見いだせる。この図表は温和な気候に基づくので、アラブ地域の場合は夏の快適ゾーンを一年中適応する。
- **相対湿度（％）**：温度が高くなると湿気の吸収力（１kgあたりの空気に含まれる水の重さg）が高くなる。相対湿度は与えられた温度の湿気に対して、その温度で吸収可能な水分の最大値との百分率であらわされる。水泳プールから出た時、相対湿度60％で肌が急速に乾くためにブルブル震えてしまう。相対湿度80％以上で発汗が即座に吸収されない場合、べたつきを感じ、快適限界の上限は減少する。
- **蒸散**：湿気の蒸散は空気から熱量を奪い、温度を低下させる。空気が蒸散で付加された湿気を吸収できるのは、相対湿度が50％以下の場合である。発汗はしないが、鼻や喉に悪影響を与える。埃と組合わされると不快さを与えるので、顔や体を覆って発散した水分を保つ。
- **風**：空気の動きは肌からの水分の蒸散を増し、体を冷やす効果がある。建物における多方向換気は、快適感を増加させ、特に湿度が高い場合に効果的である。とはいえ、不快な風圧を避けるため、空気の速度は90m/分を超えることはない。
- **日照**：日照は日射のことで、快適範囲の外の最下にある（図表の右端参照）。気温21℃以上では、日照は望まれず、遮光が必要とされる。
- **放射熱（MRT）** は放射温度（℃）を意味する：もしも周囲の表面温度が気温よりも低い場合、快適条件の上限は上昇する（地下や洞窟の状況）。もしも周囲の表面温度が気温よりも高い場合、快適条件の下限は低減する（床暖房は温度が低い場合に快適である）。気温と周囲の表面温度の差は、涼しい場合１℃以下、暖かい場合３℃以下にすべきである（図表の左端参照）。

シャルジャの快適条件の図表

各月（Ⅰ〜Ⅶ）の午後２時と午前２時の平均を図中に示した。日中は最高気温（T）と最低相対湿度（RH）の組み合わせ、夜間はその逆となる。月の点を結ぶと、戸外における快適幅を見いだせる。シャルジャは３月の中旬から11月後半まで午後はあまりにも暑く、夜も５月の後半から９月の終わりまで暖かすぎる。10月の中旬から４月半ばまでは夜は涼しすぎる。

気候データは普通空港で採取され、シャルジャの空港は海まで12km、ドバイは４kmの位置にある。それゆえシャルジャはより厳しく見える。

主要な気候タイプ [51]

アラブ地域の海岸線は 18,000km にも達し、広大な乾燥した内陸部へ続くことが多い。主な気候タイプは2つある。

海洋性
a) 内陸部へ続く沿岸
b) 沿岸山地をもつ沿岸

内陸性
a) 海から少し離れる
b) 沿岸山地の裏側

水には空気の 3,000 倍の蓄熱容量があるので、海には温度変化を遅らせる効果がある。海から蒸発した水分は雨に変わり、大地へと水分を供給する。不毛な砂漠など大陸内陸部は、沿岸部と大きな相違がある。沿岸山地は海洋性気候の影響を遮って山地に雨を降らせ、山の反対側から突如として砂漠が始まる。

不毛な大地では、海よりも温度の上昇と下降が速く、昼夜の温度差は 18℃ にも達し、沿岸部では考えられない状況である。昼夜の較差は、湿度や雲の状態にも現れる。晴れて乾燥した気候では、夜の空へと太陽からの輻射熱が増大する。一方曇りや高湿の気候では輻射効果が減少する。

気温の変化は空気の動きを創作するので、上記のような変化によって、昼から夜にかけて海から陸への海風、夜遅くには陸から海への陸風が吹く。

地面近くの気層の影響

上述までのデータは、気象観測所が位置する町の特定箇所のもので、気候は周囲の固有の状況に左右され変容する。狭い区域に創出される特別な微気候（地面近くの気層に影響を受けた気候）は、詳しい調査によってのみ定義される。

自然の微気候

特別な地理的条件、標高、植物分布などで自然の微気候が生じる。アラブ地域では、オアシス、涸川（ワディ）、入江、台地気候が顕著である。さらに、岩層は膨大な熱量を蓄積するので夜間の温度降下を相殺し、高湿で高温となる（マスカットが典型例）。一方、砂は、砂粒の間に空気を含むため、それほど熱量を蓄積せず、日没後はすぐに冷える。砂漠における朝霧もこのためである。

人工の微気候

人は、微気候によくも悪くも影響が大きい。

障壁となる沿岸部の山地

昼：海から陸への風
深夜：陸から海への風

雲の有無による昼と夜の熱輻射

昼：丘を上る風
深夜：丘を下る風

丘の状況

第4章　伝統的建築材料

有機材料

動植物由来

　人類は葦、灌木、木などの植物性材料を用いて耐久性のあるシェルターを建てた。布や動物皮革等の覆いで、太陽、視線、風、攻撃などを遮蔽した。とはいえ湿り気は多少防ぐが、過度な温度には役立たない。もっとも簡便なタイプは、葦の茎を地面に立て、その間を斜めに交差させる。円筒状の形態が安定するので、アフリカやイエメンの沿岸部に見られる円形住居が造られた。高温多湿の気候では、こうした軽微な構法が妥当で、優れた換気能力が快適性をもたらす。

　イラクのデルタでは全長6mにも達する巨大な葦が豊富で、マーシュ・アラブ族は葦のみで住まいを建設した。葦を積み重ね、水を含んだ基礎（キバシャ）を作り、その上に住まいとなる葦の家（ラバ）とサービス用の小屋（サリファ）、応接や客室用により大きな曲面構造の広間（ムディーフ）を建設した。大量の葦を束ねて弾性のある柱を造り、数m離れた地点に立て、上部を縛り尖頭アーチ形にする。骨組み上の壁や屋根を葦のマットで覆い、堂々とした高い空間を作る。伝統的には、7、9、あるいは11個のアーチを用い、奥行き20m、幅高さとも7mに達する。葦やナツメヤシの簡易な小屋は湾岸諸国の沿岸部に共通し、バラスティあるいはアリーシュと呼ばれる。

　埃の遮蔽や堅牢性が必要な場合、あるいは葦や木が少ない土地では、枝や葦の構造体を土で覆い、強化する。可塑性のある土を、骨組みの両側から何度も塗り重ね、強度を達成する。この構法はフレキシブルで、構造壁に比べ、材料を必要としない。一種の補強された漆喰構法となり、近代の木摺漆喰の壁や天井と同様である。伝統的な名称はワトルとダウブの構法で、下地と上塗りを意味する。この構法は現代でもひろくサブ・サハラ（サハラ以南のアフリカ）で用いられ、マサイ族は、大量の家畜の糞を土と混ぜ粘度を高め、下地（ワトル）を壁から反対側の壁へ渡し屋根として塗り固める。

　古代エジプトの独立壁の上部を飾るエジプト風軒蛇腹（コーニス）はこの構法から生まれたといわれ、下にいくほど壁が厚くなり、頂部に優雅な開いた草のモチーフがつけられた。

アラビア半島南西部の葦と木摺漆喰の円形小屋

マーシュ・アラブ族の葦の家の構造

簡素な葦の小屋（バラスティ）

サービス用の葦小屋（サリファ）[98]

葦の障壁（右）から土壁（左）へのエジプト風コーニス（左上部）の発展仮説

葦製の曲面構造の応接広間（ムディーフ）の立面 [98]

木材

概してアラブ地域では木材が限られているだけでなく、質も良くない。ヤシは広く入手可能で、実を結ばなくなると綱張り法で伐採される。幹は太さのわりに弱く、3.5m以上のスパン（梁間＝柱間の距離）を渡すことはできない。より小さいスパン、あるいは近接して設置する場合、半割あるいは4分の1割にして使う。ガフ（純粋な砂漠種）、樫、ポプラ、胡桃、松、マングローブ（チャンダル・ポール）、タマリスクはより堅牢ながら、直径20cm以上に育つことは稀で、すぐに折れ曲がってしまう。大きな堅木の幹は桁となる。木材は高価なので、慎重に使われ、伝統的には少数の大梁か、多数の細い梁のどちらかが選ばれた。壁から壁へ主要な梁や桁を重ね、桁の上に小梁を載せ、スパンに肋材（リブ）やマットを挿入する構法で、土造りの屋根を支えた。小さな木材は扉、木枠、格子、覆戸、小さな家具などに使われた。手の込んだ仕口（接合方法）は装飾的で、湿度の変化に対応する。

竹材は重量強度比に優れ、広範に取引される。下地（ワトル）壁に理想的で、屋根材にも使われた。

綱張り法によるヤシの伐採［12］

無機材料

建築には、展示会のパビリオンや緊急避難住宅など仮設建築の計画や建設も含まれるが、建築の主たる目的は持続性のある建築、すなわちある時代の願望や価値観を証明することである。実際、建築は過去の文明をもっとも鮮やかに我々に伝える。環境に左右される材料の選択と、安定性と永続性を満たすための的確な材料の使用は、建築の主たる留意点となる。有機材料は耐火性、耐湿性、防虫性に劣るので、無機材料が好まれる。

土 ［104］ 引用元は［00］で示し、参考文献（295～296ページ）の記載番号をあらわす。

子どもたちが小さい頃に遊ぶように、土はもっとも基本的な建築材料である。世界中の土の建築で、実験や経験を通して、砂、ローム、粘土、沈泥、水の最適な混合比が試された。粘土を水と適切に混ぜると粘着性と可塑性が高まり、自在に造形することができる。太陽で乾かすと驚くほどの強度を得られ、造形したものが小さい場合にはほとんど収縮やひび割れを起こさない。たとえ、雨が1日降ったくらいの時間、水に入れても、水分はわずか数ミリ奥まで吸収されるだけで、粘土の細かい孔が閉じるので、水はそれ以上侵入しない。雨樋の下、地下から湧き上がる恒常的な水害などの流水の浸食作用によってのみ、土の建築は劣化する。また乾燥する時に、表面の収縮ひび割れが形成され、危険が生じる。表面にまだ可塑性が残る間に、あるいは次の雨までに修復することが必要である。そうでないと、次の雨はより深くまで浸透し、深刻な劣化を引き起こす。降水量の少ない土地（エジプトやアラビア）や、適切に手入れされる場合（パレスチナやシリア）、土の建築が長持ちする。

ナジュド地方（サウジアラビア）の調合比：1㎥の涸川（ワディ）の粘土、50kgの刻んだ藁、1～1.5㎥の水。くぼみでよく踏んで混ぜ、3週間ほど水分を保持しながら発酵させる。平らな場所に切り藁を撒き、砂をまぶした木製型枠に混合物を満たす。型枠を外し、それを繰り返す。レンガが完全に乾くように日光に当てる［25］。

涸川の粘土には粘土と砂が混入する。純粋な粘土の場合、乾燥過程を補助し収縮を減らすための砂を混ぜねばならない。土は乾燥過程で小さな孔を作るので、断熱性に優れる。切り藁のような引っ張りに強い材料を加えることで、小さな収縮、ひび割れに対応することができる。アラブの脱穀法では、石鏃付きの木のソリで穀物の束を引くので、藁が引き裂かれ、土と調合するには最適である。発酵を促進するため、サトウキビのシロップや家畜の糞を加え、乳酸や膠質で粘土の凝集力を高める。古くからの経験に基づき各地に固有の粘土原料があり、赤粘土（ティン・アフマル）、白粘土（ティン・ロッカ）、そして灰や近隣の特殊な土を混ぜる特別な混合もある。

乾燥土の比重は1,600から1,800kg／㎥で80％のコンクリートと等しく、切り藁を加えることで1,000kg／㎥（コンクリート50％）にまで削減することができる。熱伝導は0.35から0.38kcal／hmcあるいは、コンクリートの4分の1となる。

伝統的な土の建築では、版築と日乾レンガ（日干しレンガ）という2つの技法があり、ときには併用する。

版築

原料の土を建物近くで採取できる場合、土の塊を作り、塊を水平に積み重ね、壁を作る。この方法は版築として知られ、型枠土、コブ、ピセとも呼ばれる。土を形成するため順次移動する型枠も使われ、突き固め、圧縮する。この場合、粗骨材のような荒石も含み、土が緊結材となる。連結棒で型枠を固定する点は現在の手法と近い。乾燥しているので、1時間後には型枠を取り外すことができる。

通常、1層は50cmで、層の境目に横線の入ったの文様となる。狭い開口部には木製マグサを渡し、層の高さと揃える。断続的に雨が降るアシール地方（サウジアラビア）のような地域では、平らな石や粘板岩を層の結合部に差し込み、鱗のように壁から突き出させて豪雨に対応する。これはアドハ構法と呼ばれる（210ページ図版参照）。

モロッコのアトラス地方では冬に雪や雨が降る。ポプラの幹を層の結合部に差し込み、より垂直方向に安定的となり、ハーフ・ティンバー（木骨レンガ造）のような効果が得られる。土壁の外側表面に凹凸の石を張る。

版築の特色は、建物の隅部の立ち上げにある。隅部は石（隅石）で補強されるので、一段高く立ち上がり、バットレス（控え壁）の役割を果たす。このモチーフはアラブ建築のトレードマークとなる。

木製型枠（中央の連結棒に挟まれた木板）による版築構法と隅部立ち上がり（右上上層部）の詳細［4］

古代エジプトの日乾レンガ製作風景 [25]

日乾レンガ [104]

　レンガ（トゥブ、スペイン語でアドベ）は最も早く人類が製作した建物部材で、しかもいつの時代にも簡単に生産された。粘土＋砂＋水を適当な比率混合し、木製の長方形型枠に流し込む。収縮する時のひび割れを防ぐため形成したレンガを2日間日陰に置き、少なくとも2週間はずらして立てかけ、日光に当てて乾燥させる。乾季にのみ可能な仕事である。

　大きさはさまざまで、厚さは8〜10cm、縦横は15×30、25×25、30×30cmの幅がある。南イエメンの多層建物では45×45×8cmに達し、1個が20kg近くになる。

　シリアでは、30×30×8cmと15×30×8cmの基準単位が使われ、15、30、45cmさらにこの倍数の厚さの壁が作られる。1日1人あたり500個のレンガを製作することが可能で、60㎡の住まいは約1万個のレンガを必要とする [81]。

　オマーンでは、バケツでたやすくできる円錐型レンガが使われ、底辺20cm、高さ30cmである。表面は凸凹ができるので、土で上塗りされる。

　レンガは、運搬が簡単で、フレキシブルに利用できる。開口部を作ることもたやすく、壁厚はレンガ配置によって調節できる。モルタルには同様の土の混合が推奨される。改良モルタルはレンガの浸食を引き起こし、モルタル層をレンガ面から突出させる。日乾レンガの比重は、1800kg／㎥で、圧縮強度は15〜25kg／㎠である（許容荷重5kg／㎠：コンクリート・ブロックの20％）。

　近年の改良プロジェクトでは、セメントや石灰の添加（4〜8％のポルトランド・セメントで安定させる）、手動のレンガ圧縮機での加圧が推奨された。とはいえ、現場で製作可能で高い強度をもち、しかも持続性があるので、今日のコンクリート・ブロックとは比べものにならない。

　日乾レンガ壁は、切り藁入りの壁土で覆い、壁土に少量の石灰をいれて改良し、注意深く磨かれる場合もある。しかし、常に上塗りの壁土は、下地のレンガよりも弾性を持たねばならないので、セメントを混入すると悪影響が出る。弾性がないと、壁土とレンガの間の温度応力によって壁土がところどころ剥がれてしまう。

　土の造形は彫刻的で、即座に手仕事であることがわかる。切り立った稜線や直角はなく、有機的な雰囲気を醸し出す。さらに、装飾的な要素を付加するようになる。土地固有の自然の環境によるもののように、地元の伝統によって完全に統一される。内部仕上げも装飾的に彫刻され、同種の芸術的な土の作品が製作される。とはいえ、弱く埃っぽい材料である。それゆえ、試行された実例はあるが、現代的な芸術展示品には不向きである。しかし、世界で最も多用される廉価な建材なので、ハサン・ファトヒのような偉大な建築家たちがエジプトで日乾レンガの復活を試みている。

レンガ型枠

レンガの接合

円錐レンガ構法

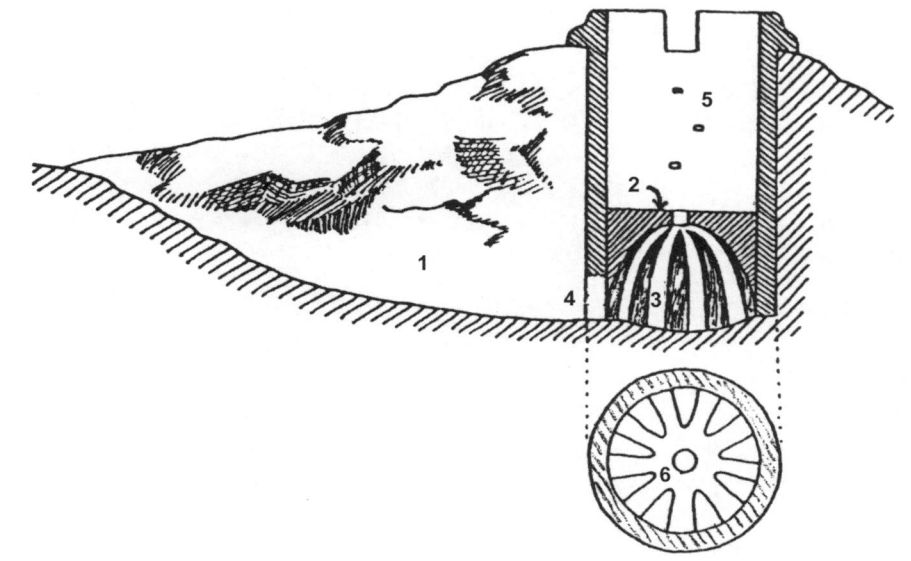

チュニジアの窯 [12]
凡例： 1. 通路
 2. レンガ製の格子
 3. 炉
 4. 焚き口
 5. 燃焼室への階段
 6. 燃焼室の平面

焼成レンガ

　有史以前の人々は、粘土混合物を焼成して強固にしなかったわけではない。土器が作られ、その破片は考古学上最も有効な指標となる。強固で永続性のある組積造（石、レンガ等小さな部材を積み上げて作る構造）の土台、基礎、曲面を必要とした時、焼成レンガを用いた。しかし、燃料は希少なので、焼成レンガの使用は限られる。低温焼成レンガは、切り藁の中にレンガを重ねる方法で廉価で焼成可能で、積み重ね方によって燃焼を制御できた。とはいえ、大量の切り藁を必要とした。

　レンガ窯（クサ）は幅3.5m 高さ7mの円筒形の構造物で、半分は地下に埋まっている。燃焼室は焼成レンガで造られ、そこに日乾レンガが注意深く並べられ、火力を安定させるために土で上部を塞ぐ。石油出現以前は、灌木やヤシが燃料として使われた。36時間の窯での焼成後、1週間そのまま放置し、ひび割れを防ぐためにゆっくりと冷却される。焼成レンガのサイズは日乾レンガよりも小さく、厚さ3～5cmで通常10×20あるいは12×24cm、よく使われる正方形タイプは20×20×5cmである。

　焼成レンガは、性能と扱いやすさから装飾的な使用が推進されたので、上塗り土の必要がなくなった。特に西のアラブ地域に顕著である。

　経済的な理由から、焼成レンガは被覆材として用いた。焼締めテラコッタや釉薬タイルとして床や壁を覆う技法はイラクと北アフリカ（マグリブ）に多く、その他のアラブ地域ではみられない。

チュニジアのレンガ製柱頭の詳細、
モルタル60％、レンガ40％ [75]

石材

　石材を供給する山地や河床が近くにある場合、強度があり耐久性のある石材が使われた。耐久性のある岩石が建材として適当な大きさに自然に分解され、こうした石で数千年も前に建てられた円形墓が今日も残る。人々は、可能ならば自然石を集めて建材とする。涸川（ワディ）の石もまた、建材として適当な大きさながら、角がないので滑りやすく接合に問題がある。ただし、石材の多くは石切り場から切り出さねばならず、大きなサイズのまま現場まで運ばれた。

　モルタルなしに積み重ねる乾式構法では、安定性は切石の自重に頼る。モルタルの中に石を据える場合、石の不整形な部分を補い、石と石とを接合する。

　どこでも、地産の石が用いられ、遠くから運ばれた石は贅沢の象徴で、仕上げ度と洗練度が建物の持ち主の富の度合いを表していた。

　石材は理想的な質の高い材料で、巧みな石工たちによって、モニュメンタルな建物にアラブ地域で好んで使われたが、イラクは例外である。

　多彩な大理石は、アラブ地域全域で入手可能で、色石を使って壁や床の技巧的な作品が作られた。

サンゴ石

サンゴ礁の沿岸部では手軽に集めることができた。また、引き潮の時に沖でサンゴ石を切り出し、ボートにのせて現場近くの岸辺へ運んだ。サンゴの塩分含有量が低くなる季節に、サンゴ石を切り出した。サンゴは生命体の残留物の石灰質で、一種の骸骨である。多孔性の鉱物なので、軽量で強度が高く、切断でき、薄い板にも加工可能で、断熱性に優れ、接合も容易である。綺麗に切断された表面は扇状や雲形の模様となる。ペルシア湾岸、および紅海で、もっとも頻繁にサンゴ石が使われた。

鉱物製の結着剤

古代から石膏（ジュス）と石灰（ジール）は焼成され、モルタルの緊結材として使われてきた。優れた可塑性から石膏はモールディングや浅浮彫、型押しなどで装飾的な作品に、純度の高いアラバスター（雪花石膏）は彫刻や打ち抜きパネルなどに使われた。

石灰は耐水性と強度、加えてその輝く白さで、ホワイト・ウオッシュ、仕上げ塗り（ヌーラ）として重要な建物に使われた。青や緑の彩色も多く、落ち着きのある景観で、時には宗教的な意味をもった。

石膏と石灰は特別な添加物を加え、強度や不透水性を高める試行を繰り返した。モルタルに灰を加えることで強度が高まり、耐水性が増す。レンガ焼成場で、窯から出た灰は、北アフリカではシフラニと呼ばれ、基礎を造る場合に混合された。

オマーンと湾岸には、粘土、家畜の糞、切り藁、灰の調合物がありサルージと呼ぶ。水を混ぜてペースト状にし、発酵させ、乾燥し、1週間窯で焼き、たたいて粉にし、強化剤とする。一種のセメントの前段階で、石灰よりも強度が高くなり、現代のセメントよりもより可塑性に優れる。

今日では、土の構造物の耐水性を高めるためにケイ酸エチルで表面を覆う。表面の小さな穴をシリカゲルで満たし、水分を抜き、粘土を重合させる。壁はそれでも「息」ができるので、水分は構造物を通り抜け、表面の水分ははじかれる。

上述の無機材料はすべて、圧縮強度が強いが、引っぱりに弱い。それゆえ、耐力壁や大構造物に適しているが、梁やスラブには役にたたない。曲げモーメントによって下層に引っぱり力が生じるからである。アーチや曲面架構のみがこの欠点を克服するが、作るのは手間がかかり難しい。

補助材料

糸、縄はサイザル麻やヤシの葉の繊維で作られ、材料を縛るのに使われる。沿岸部では船乗りの技術を用いて、簡易な葦やナツメヤシの小屋（アリーシュ）や、屋根のためのマットが作られる。木材の断裂を防ぐために糸で縛られることも多い。

金属使用は稀だ。練鉄の釘や金具は重要な扉の強さと美しさを増し、真鍮鋳物も装飾に用いる。

ガラスは、小片で使われ、彩色されることも多く、石膏枠や曲面天井に嵌め込まれる。

イラクのように瀝青（ビチュメン）が採れるところでは、古くから防湿のため壁の下部に用いた。

第5章　伝統的構造

基礎

　地盤の特性をあらかじめ知ることはできないので、基礎は経験に基づいて建設される。十分な耐力を示すまで縦溝を掘削する。貧弱な地盤の地では、側壁への掘削を避けながら、1mよりも深く掘り進む。こうしてできた縦溝に、土と手近に得られる荒石や瓦礫を詰め、硬く踏みしめる。

　基礎幅は上部の壁厚より少し広く、壁厚は上階の階数に応じて広くなる。経験的に、基礎幅は基礎の深さとほぼ等しい。建物に地面からの水分と降雨が最大の脅威であることは周知で、石が入手可能な地では、水の浸透を避けるため基礎上部に石を用い、地面から約60cmまでを石造とする。

荒石基礎と水滴の跳ねを防ぐ石製土台

耐力壁

　人類のもっとも初期の建物のひとつは、石を積み重ねた障壁で、世界中に風よけや家畜囲いの遺構がある。子供たちはみな、積み木を通して重力効果と安定性を学ぶ。

　壁厚は、建物高と部材の一体性に応じ、荒石造、切石造、コンクート・ブロックなどで異なる。壁厚に対する高さは、伝統的な構造物では1：6を超えることは滅多にない。内部で近接する壁、曲線あるいは直角の壁、控え壁（バットレス）などが壁の安定性を増す。上部にいくに従って薄くなる壁は内転び壁と呼ばれ、土壁で頻繁に採用され、力強さと安定した印象を与える。なぜなら垂直壁は時に不安定な感覚を与え、壁が少しでも傾いていると観察者は猜疑心をもつ。すでに2000年以上前から、ギリシアの建築家は（かすかに上窄まりの柱や壁を用い）かつてない優美さを建築物に与えるとともに、この効果を中和した。今日の工人たちは、垂直と垂線を好む。

　壁が、屋根や上階の床を支える場合、耐力壁に付加荷重がかかる。このような垂直荷重は、風や振動による横応力がない限り、壁に安定性を与える。下階にいくに従い、耐力容量を増すため壁の底面厚を確保せねばならない。世界一高い耐力壁は、シカゴに1891年に作られたモナドノック・ブロックである。16階建てで最下面の壁厚は数mに達した。ハドラマウト地方（イエメン）では伝統的な高層建築は8階建てで、1階上がるごとに下の階より壁厚が5cm薄くなる。

　壁が最下部の厚さを保持する場合、上階にいくに従って窓が増える。壁を彫り込む戸棚は、壁の自重を軽減する。湾岸にはサンゴ石を用いた技巧的な実例が知られ、ちょうどつけ柱と壁のような状況になる。持送り（34ページ参照）、まぐさ（開口部の横架材）、アーチを用い、幅の狭い開口部を適当な間隔で耐力壁に設置する。

壁のプロポーション（幅：高さ）：乾式石造1：3
コンクリート・ブロック1：6
鉄筋コンクリート1：12

内転びの土壁

サンゴ石の構造柱とパネルによる壁、緊結木材を使用する（湾岸）

3部積みによる壁、木梁と小枝層の上に載る土葺きの屋根

荒石詰（ラブルコア）のレンガ壁、ヤシの割り材の上に載る土葺きの屋根、水切り庇付き［12］

　詳細に検討すると、耐力壁には2つの主要な課題がある。1つは基礎部分の地面からの水分、もう1つは上部に載るスラブ（垂直荷重を受ける水平面、床板）との取り合いである。前述したように、土壁の下、水跳ねの高さまでは石造壁とすべきである。瀝青（ビチュメン）を用いた耐水層は有効であるが、伝統的な現場のどこでも入手可能なわけではないので、土壁の底部は侵食されることが多い。天井レベルで組積造は終わり、細心の注意を払って梁を設置する。もしも平らな石が得られるならば、壁の頂部に並べ、梁の支持力や安定性を確保する。この構法から、ファサードの梁の位置から部屋の高さを知ることができる。

　打設壁（キャスト・ウォール）は均質ながら、適切な配置法によって部材同士の緊結力を確保せねばならない。長方形部材の場合、壁に平行する長手と壁に垂直に交わる小口を見分けることができる。一般に組積造の層を貫く垂直材は使われない。

　高価だが強度の高い焼成レンガを使う際、目地材を増すことで経済性を確保できる。北アフリカでは 26×12×3 cm（焼成しやすい大きさ）のレンガが普通で、目地の土の厚さは 5 cm に達する。この場合、レンガで補強された土構法と呼ぶこともできる。もう一つ経済的な方法は3部積み（トリプル・リーフ・ワーク）と呼ばれ、内側と外側の組積層の間に、双方の層をつなぐ荒石の詰め物をする。この場合、荒石、土、小石が詰め物となる。焼成レンガは3部積みとすることが多く、詰め物に対してあたかも型枠のような役割を果たす。木の斜め材が挿入されることもある。

　壁端部は通常隅部に生じ、強度確保と建築的分節（隅石を置くなど）が必須の重要課題となった。強度が確保できない組積造では、木の隅部緊結材を壁と平行して挿入する。

　レンガ造の接合は容易だが、石造では労力を要する。石仕上げを調整なしにうまく接合したい場合、あるいは層状岩のように平らな部材へ容易に分割できる石の場合、矢羽文様積みは一種の解決法となる。モルタルの有無を問わず、石は小口を下にして、互いに平行に少し傾けて配置し、壁の端部は通常の組積造で支える。層の建設中あるいは建設後、住まいとして利用する間にも、傾いた石は楔作用によってその場に組み込まれる。同様な原理が中実な床スラブの建設にも使われる。

典型的なレンガ長手積み

正しいレンガ長手・小口積み

厚い土目地と薄いレンガ

隅部に突出する木材、土葺きで補強される［99］

矢羽文様積み（93ページ参照）［77］

吊スラブ

　平屋根や多層建物では吊スラブが必要となる。スラブ（板状の床または平屋根）は上から吊り構造となるわけではなく壁の縁で支えられるので、この用語は紛らわしい。あるスパン（梁間）を渡すことは曲げを意味するので、全くの圧縮材料は不適当である。その唯一の解法となったのか、厚い土スラブを木製梁で支えた構造枠組みである。アラブには良質な木材が稀なので、木材で渡すことのできるスパン幅が決め手となる。古代から部屋の奥行はこの寸法によって決定され、2.5〜3.5mであった。入手可能な梁材に応じ、密に薄い梁を、あるいは疎らに大きな梁を設置するかを選ぶ。後者の場合、梁の間隔はその上に直角に架かる小梁の長さで決定される。主たる梁と2次的な梁（梁と小梁）は区別され、通常、3層目の層に主たる梁と平行するマットや小枝を敷き、その上に土スラブを重ねる。土スラブは重く、25cm厚の1㎡あたりの総量は500kg／㎡に達し、動荷重（人や家具の重さ）のほぼ2倍となる。このスラブで危機的なのは地震で、すべてがスラブの下敷きになる。

屋根スラブ

　乾燥地域の主流は平屋根で、通常屋根の端部は壁と面一とし、軒を用いない。それゆえアラブ地域の伝統的建物は単純な立方体となり、積み重ねや階段状の構成となる。突出する軒は、外界からの影響、あるいは冬に雨期がある特殊な地方で用いられる。とはいえ、アラブ地域では時には雨が降り、しかも大雨となるので、排水のために平屋根には適当な傾斜と雨樋が必須となる。屋根の水落（ガルゴイル）が最も簡便な解法だが、それ自体の劣化とともに、水の飛び跳ねによる壁侵食の問題を抱える。漆喰を塗った壁の縦溝から地下の貯水槽に水を導く方法がその問題を解決する。嵐の時は、屋根からの雨水によって中庭地下にある貯水槽が溢れる。

　粘土の分子が広がって屋根の表面を覆うので、雨は土の屋根の深くまでは浸透しない。しかし雨が止み、太陽が急速に屋根を乾かすと、ひび割れが生じる。このひび割れは、土にまだ可塑性が残る間に、軽く叩くか擦って繕わねばならない。大雨に時々見舞われる地域では、雨の後にすぐに手入れができるように石のローラーを屋上に備える。屋根を修繕しない場合、次の雨がひび割れからより内部に浸透し、急速に建物が悪化する。

　木材と組積造の接合部には特別な注意が必要だ。問題は梁の端部に生じるので、端部を水分から守らねばならない。梁を支持する部材は換気を促進させ、曲げに応じた動きに対応せねばならない。この手法は床の梁材にも共通する。

　シリアのハウラーン地方には特別なスラブがある。板状に割れた火山岩が豊富でスラブとして適当な大きさなのでそのまま建築部材として用いる（インドのラジャスタン地方にも同様な板石があり、木の板のように用いる）。主たる限界は運搬重量にある。木の桁に石のアーチが代わり、その上に持送りの板石を置き、実行スパンを縮める。屋根スラブは長さ2m幅50cm厚さ20cmで、最も重いスラブは500kgに達し、平均300kgである。屋根は土で仕上げられる。

壁の溝による雨水排水と雨樋

ハウラーン地方の石造 [99]

床スラブ

　床スラブは屋根スラブと強度において全く異なる。しかし、表面は平らで、床として硬く防塵性が望まれ、磨きや油塗りなどの特別な仕上げとなる。床は普通、マットや絨毯を敷き、伝統的な建物内に水場は稀なので、タイルの必要性はない。

　梁の壁上の支え幅は少なくとも10cm以上は必要で、床スラブのレベルで上手に接合すると、壁にかかる荷重を分散できる。普通接合部には平らな石を置き、床レベルの少し上に、安全性のための段差間を設ける。

　梁レベルで壁厚が変化することもあり、上階の壁が薄くなる。この場合、梁の端部は水分から守られ、シロアリ被害をたやすく見つけることができる。

壁断面、木製梁に載る床スラブとともに

段差のあるスラブに用いられた重ね梁［75］。
凡例：a 木製梁、b 板、c 土と荒石、d タイル

木製桁に載る互い違いの木製梁、3層目の小枝層に土スラブが載る

半割、4分の1割のヤシ材で曲げを極小化する、ヤシの葉軸とマットとともに

製材した大梁と小梁、竹の上にヤシの葉軸を載せる

交差梁組み、アルジェリアのムザブ地方の住まい［80］

モロッコのティグレムの梁組み
（モロッコの実例12、112ページ参照）［4］

典型的な天井文様［4］

柱・梁構法

木材スパンの限界から、細長い通廊のような部屋ができ、住まいの基本的な要求は満たされる。付属の部屋へは扉でつながり、広い扉口は空間の一体感を高める。扉を複数作ると壁が減少し、柱列をマグサで結ぶようになる。このように耐力壁構法から柱・梁構法が発展する場合は自然発生的ではなく、壁に数多くの開口部を設けることによって、柱と梁が作り出されていった。耐力壁構法に慣れ親しんだ人々の間で、このようにして柱・梁構法が確立された点は、骨組構法に慣れ親しんだ人々と異なる。

英語のピア（構造柱）、ピラー（柱）、ポスト（支柱）は順次に大きさを減じる表現である。ピア（構造柱）は水平荷重を支えるので、一種の控え壁（バットレス）のようで、ピラー（柱）やポスト（支柱）は垂直荷重に対応するだけで水平方向の応力には役立たない。普通、組積造の支持材断面は長方形で、桁の軸受幅と等しいが、正方形、多角形、円形、十字形とすることもある。円形断面は丸太柱と同様で、もっとも邪魔にならない。頂部の荷重を受ける表面積を増やすために、柱頭が導入される。柱頭は、板、肘木、持送り（受け材）で構成され、構造的な重要性に合わせて、装飾されることも多い。同様に細い支柱の足元に石の柱礎が挿入される。

線形荷重は壁が支えていたが、主たる梁がとって代わり、桁と呼ばれ、点支持へ変わる。床梁（根太）は桁の上に互い違いの方向に設置される。松材、ポプラあるいはヤシの成木が桁に使われる。

湾岸では混構造の桁構法が普遍的である。サンゴ石組積造の強力な結合力、そして船乗りの木造技術が基礎となった。縄で縛った3本か4本のチャンダル梁を並べ、その上にモルタルにサンゴ荒石を混ぜた20から30cmの層を重ね、混構造の桁とする。モルタルが梁をしっかり固定し、組積造の曲げ応力に対して木材が引っ張り力を補強する。その結果、強度のある安定した桁となる。

湾岸の大工たちは、さらに床構造のスパンの方向性を変えて2方向の桁システムを導き、桁の荷重を軽減した。また、構造柱とパネルの構法を用いてさらに経済的にした。

2層に梁と土床を配する場合、1階の桁を支えるために石柱を使用し、屋根（2階天井）は木の支柱で支える。2階の木の支柱はスラブの上に適当に置かれるのではなく、中間に挿入された部材（高足材）を介して1階の石柱の上部に置かれるので、収縮を避け、支持力が向上する。

木柱と肘木（レバノン）

多角形石柱と柱頭

木柱と、石製柱礎、交差する桁を支えるサドル型の石製柱頭

木と組積の混構造の桁、梁の向きの変換

上図の交差する梁の下の空間

サウジアラビアの屋根構造 [25]
凡例：a 礎石
　　　b 輪状の石柱
　　　c 肘木状の柱頭
　　　d 対の桁（アスル）
　　　e ヤシの葉軸
　　　f 編んだヤシ葉のマット
　　　g 土

2層の桁構造 [78]
凡例：a プラスター（漆喰）塗りの石柱
　　　b 高足材（石）
　　　c 底部を保護された漆喰塗りの木柱

片持梁と持送り

　片持梁は、水平方向に突き出す部材で、片側だけが支えられる。片持梁にかかる荷重に対して固定箇所に架かる力が釣り合うので、片持梁の材料には曲げと剪断に対する強度が必要である。長い間の試行錯誤によって、この原理を持送り構造に適応することを学んだ。

持送り

　木梁のような有機素材の梁はもろくて耐久性がない。石のマグサは重いので、曲げ応力に伴いひび割れが生じる。最も簡便な組積造開口部は持送りで、片持梁の突出原理を、開口部を架け渡すまで連続させたものである。

　架構の究極的な解法は、アーチである。古代ローマ時代から、西洋の構造において主流となり、持送りの使用が減った。とはいえ、アラブ族は非構造的な細部と装飾的な効果を好んだ。アーチの技巧的な安定よりも持送りの理解しやすい構造に満足し、持送りの下部を切り取り、鍾乳石飾り（ムカルナス）を付加し、その矛盾した支え方を楽しんだ。同様な傾向は西洋建築の最終段階にも典型的で、窮余の一策が新たな効果を創造する。アラブ族は直接的なものよりも間接的なもの、解りやすさよりも複雑さを、合理的な単純さよりも装飾的な芳醇さを好んだ。

　持送り梁の組み合わせを考えてみよう。持送りは次第にスパンを減じ、単純な長方形の開口部は階段状の構成となる。これはアラブ・デザインの主要なモチーフとなり、額縁や壁の開口部の決まった形となる。繰り型（モールディング）を適応するときには、頂部に凹曲面（カヴェット）を使用する。支持にふさわしい凸曲面（オヴォロ）よりも凹曲面を好み、凸曲面を忌避した。同様な形が柱頭にも見られる。

　壁の隅部あるいはニッチ（壁の凹部）に持送りを用いる場合、直角する2方向へ伸ばし、ムカルナスすなわち「有機的」なデザインを導いた。レンガ構造に使われ、特殊な繊細なデザインを創出した。持送りの原理は、マグサの過載荷重を和らげ、曲面状の天井へ発展した。このような偽りの曲面状の天井を蜂の巣（ビーハイブ）構造と呼ぶ。

持送り天井、ダハシュールのピラミッド　紀元前2723年

持送り上の木製マグサ　　凹曲面（カヴェット）と凸曲面（オヴォロ）

持送りモチーフによる窓

壁隅部の持送り

持送りのニッチ

ムカルナスの迫元（インポスト、アーチの両端を支える部分）[78]

断面が円形、8角形、四角形へと移行する柱頭　　持送りの柱頭

ニッチを覆う典型的なムカルナス [74]

蜂の巣（ビーハイブ）墓建築、紀元前3000年頃、バット、オマーン

日乾レンガ製の蜂の巣（ビーハイブ）ドーム、足場となる木材が見える、シリア

Arch
A. Abutment; S. Springer; V. Voussoir;
In. Intrados; Ex. Extrados; K. Keystone;
I. Impost; P. Pier

アーチの用語
A 迫台（アバットメント）
S 迫受石（スプリンガー）
V 迫石（ヴーソア）
In 内輪（イントラドス）
Ex 外輪（エクストラドス）
K 要石（キーストーン）
I 迫元（インポスト）
P 構造柱（ピア）高さ（ライズ）幅（スパン）

蜂の巣構法

　蜂の巣（ビーハイブ）構法は日乾レンガ、あるいは板のような野石で造られる。水平でわずかに内部へと傾斜する円形の層を、次第に内径を縮小しながら頂部が閉じるまで繰り返す。すると、曲面架構ができあがり、断面は尖頭アーチ形となる。各層が円錐台を繰り返すことからで安定性が確保されるので、釣り合いのための支えの必要性がない。安定性を増すために、底部では壁厚は非常に厚く始め、1.5m程の高さになると壁厚は減り、さらに上部の作業のための足場を入れる。螺旋状に積み進めることもある。
　アラブ首長国連邦やオマーンには石造り蜂の巣（ビーハイブ）構法の5000年前の墓が残る。地中海諸国では遊牧民のシェルターに今も使われる。蜂の巣（ビーハイブ）原理は、建設時の仮枠が不要で、巨大な建造物にも使われ、イスタンブルのハギア・ソフィアさえその一つと推察される。

アーチ

　アーチ原理の第一歩は、エジプトのピラミッドの石のマグサ上に据えられた三角形の構造である。三角形は垂直荷重を斜辺へとそらすが、控え壁なしでは斜材は滑り、崩壊してしまう。石やレンガなど扱いやすい大きさの圧縮材を使用する際の課題は、開口部の架構である。この課題は、迫石（ヴーソア）と呼ばれる楔形の部材を集めてつくる半円アーチによって解決された。建設時には迫石を支えるために仮設の枠が必要で、迫石にはアーチの両端を強化する迫受石（スプリンガー）を含まねばならない。要石（キーストーン）と呼ばれる最頂部の石がはめこまれて初めて、アーチは完成し、仮枠を取り除く事ができる。アーチが横に開かない限り、垂直荷重は側面へ分散され、安定性が確保される。アーチには常に推力が働くので、アラブでは「アーチは眠ることがない」と言われる。
　アーチは完璧に梁の代替品となり、強度、耐力性に優れ、変形しにくくしかも美しい。ある程度まで、幅に応じて高さを増すことができ、人の出入りを妨げずに起拱点（スプリンギング・ポイント、アーチが立ち上がる点）を1mまで低くできる。古代ローマ人は半円アーチを多用し、半円アーチだけが彼らにとって合理的な形だった。しかし、東アラブ地域など持送りの伝統のある地においては、尖頭アーチが普通であった。

持送りから三角アーチ、そして真正アーチへ

蜂の巣構法の普及から、尖頭形の断面、すなわち古代メソポタミアにまでさかのぼる形ができあがった。この形は、推力を側面へ回避させることから生まれたが、より尖ったアーチでは推力が少なくなるが高さを必要とし、逆に平たいアーチでは低くても可能だが推力が増す。

　アラブ族が卓越した文明を征服した時、彼ら自身は堅固な建物を立てる伝統は持っていなかった。そのため、彼らは既存の文明を破壊せずに共存を進めた。初期には本拠地を安全な砂漠に置き（イスラーム初期の砂漠の宮殿）、その後、都市へ移動し、既存建築をムスリムの建物のモデルとして採用した。彼らは現地の大工や工人を雇い、徐々に自らの好みを投影していった。耐力壁構法から骨組構法へ、アーチから曲面架構やドームへといった技術革新を経験することはなかった。これら全てを征服した領域から受け継いだ。すなわち、オリエント世界のササン朝と西方のグレコ・ローマン・ビザンティンの遺産である。彼らは２つの文明を融合し、やがて新たな文化を推進した。

　このように彼らは模写したわけではなく、自らの嗜好に応じて選択し、満足できるものをさらに洗練した。ローマの節度あるアーチに対して、わずかばかり下方へ起拱点を伸ばすことで異国風な馬蹄形アーチへ、あるいは精緻な尖頭アーチへと変容させた。彼らはローマの半円形アーチをずらして重ねることによって、驚くべき尖頭パターンや絶妙な反転する形が造れることを発見した。適当な繰り型（モールディング）を利用し、圧縮材としての迫石によって力の流れを強調する代わりに、逆に、それぞれの迫石に彩色と装飾を施し、繰り型を省略し、ときには長方形の枠組みの中にアーチをはめ込んだ。

　英語のアーチの用語で「尖頭（ポインテッド）」は形を指し、重要な視覚的要素として論理的ながら、合理的なフランス語では「壊れたアーチ（アーク・ブリーゼ）」と呼び、完全な円形が失われたとする。アーチの形は建築様式における最も重要な要素の１つで、芸術の時代を画する。アーチは、真正アーチ、反曲アーチ、装飾アーチの３つのカテゴリーに分けられる。

尖ったアーチと平たいアーチの推力

真正アーチ

- 懸垂アーチ。両端を持って鎖を弛ませたときにできるのが懸垂曲線で、完全な釣り合い状態を示す。これを上方に反転させたときにアーチ型となり、自重のもとで完全均衡を保つ。このアーチは控え壁なしに安定性を得ることができる。
- 放物線アーチ。懸垂アーチと同様である。両者ともに日乾レンガ造に用いられ、仮枠や控え壁を最小化できる（積層曲面架構〔ラミネーテッド・ヴォールト〕43参照）。
- 半円アーチ（カウス・ルーミーヤ：ローマ風アーチ）。幾何学的には最も簡便なアーチながら、力は不規則に分散される。アーチ幅（スパン）の半分がアーチ高（ライズ）になるという原則を持つ唯一のアーチである。

放物線アーチ　　半円アーチ　　櫛形アーチ　　尖頭アーチ（二心）　　三心アーチ

四心アーチ　　半円馬蹄形アーチ　　尖頭馬蹄形アーチ　　肩付きアーチ　　オジー・アーチ（反転）

垂れ下がりのある要石

貝殻状アーチ [28]

多葉形アーチ [28]

装飾アーチ

持送りアーチ

― 櫛形アーチ（ヒラリーヤ：三日月）。円弧を用いるので、アーチ幅（スパン）とアーチ高（ライズ）はある比率となる。スラシーヤ（幅の3分の1の高さ）、ルブア（幅の4分の1の高さ）、ハーミス（幅の5分の1の高さ）がある。
― 尖頭アーチ（ラアシーヤ：尖頭）。二つの中心があり、東アラブ建築で主流である。幅（スパン）と高さ（ライズ）の比率は、普通：1：1.3から1：1.6の間である。
― 三心アーチは、かご形アーチ、あるいはデプレスド・アーチと呼ばれる。
― 四心アーチ（アジャミーヤ：ペルシア風）。チューダー・アーチとも呼ばれ、4つの円弧からなる。両端の円弧は起拱線（スプリングライン）上に中心をもち、内側の2つの円弧は起拱線より下に中心がある。東アラブ地域で典型的。

反曲アーチ

反曲アーチは自然の力の流れと完全に対応するわけではない。

― 馬蹄形アーチ（マグリビー：北アフリカとスペインをあらわすマグリブから）。マグリブ（西方）は完全にローマ化された地域で、半円アーチしか存在しなかった。起拱線より下までアーチを伸ばす軽微な変更で、不合理ながら極めて装飾的な馬蹄形アーチを作り出し、征服アラブ族は西アラブ建築のトレードマークとした。東方では、尖頭形と馬蹄形が結びつき、エジプトやレヴァント地方で洗練されたプロポーションの尖頭馬蹄形アーチが普及した。アーチの下の支持材の表面（壁、柱頭、持送り）は、アーチの最大幅と同一線上に置かれるので、馬蹄形の下は特有の鼻形となる。
― 肩付き櫛形アーチ（マダニーヤ：都市を意味するメディナから）。両端の持送りの上に渡されたフラット・アーチで、持送りに渡す形で造られることもある。イラクとインドで流行。
― 反転アーチ、船底アーチ、オジー・アーチとも呼ばれる。ゴシック建築のフランボアイヤン様式に顕著である。インドからの影響によって湾岸にもこの要素を見いだすことができる。

装飾アーチ

装飾アーチは、自然の曲面架構と矛盾し、アーチとして機能しない装飾だけの形や、付加物を特徴とする。時代の産物で、構造技術に自信過剰になると工人は意図的に視覚的効果のために構造規則に逆らうようになる（ゴシック、バロック、ロココ）。または構造のことを知らない人々が彫刻によって目立つ形を作り出したときに生ずる。

― 要石（キーストーン）を誇張したアーチ。効果を得る単純な方法である。
― 多葉形アーチ。葉（ラテン語のフォルム＝葉）は1つのアーチが複数の副次的なアーチからなる。三葉形、四葉形、五葉形などで、ゴシック建築の狭間飾り（トレサリー）に典型的である。アラブ建築では葉状の構成は、インドからの影響のもとで貝殻形に発展した。
― 持送りアーチ。アーチではないが、2つの持送りをアーチの形に切り出す。
― 赤や白、あるいは特別な切り方によって、迫石に特別に留意したアーチ。普通、迫石はアーチの中央からの放射線に従って切り出す。特別な効果を得るために、この規則から外れ、階段状あるいは組み合わさる迫石とする。
― 高足（スティルテッド）アーチ。開口部に沿って垂直な飾り迫縁（アーキヴォルト、アーチの表面）を使うとアーチの起拱点が迫元（インポスト）よりも高くなる。真の起拱点（スプリンギング）を曖昧にし、構造的な論理性を無視するが、高足と尖頭形はアーチの幅からアーチの高さを開放する。
― 筋交いアーチ。支持材としてではなく垂直方向の筋交いとなるアーチである。都市の狭い道で建物を補強するため、あるいは円柱の間にも使われる。単にアーチの形をした持送りのこともある。

37

高足（スティルテッド）二心アーチに、単心で分割した彩色迫石（ヴーソア）を用いる。[28]

組み合わせ迫石（ヴーソア）（レバノンの扉）[78]*

アーチの重ね合わせ、馬蹄形アーチとフラット・アーチのマグサ（コルドバのメスキータ）

交差アーチ（コルドバのメスキータ）

馬蹄形アーチの型枠 [14]

型枠作業

　木材が希少なので、木造型枠を再利用するために仮設支持材を取り除く。ローマ人はアーチの起拱点の下に、持送りをいれ、型枠を支えた。馬蹄形アーチはこのようなアーチ幅を狭めることに由来するのであろう。木造型枠は薄い板を水に浸し、曲げて乾かしたものである。アーチの半分に使い、多様な尖頭アーチに繰り返して使うことができる。葦あるいはヤシで強化された石膏アーチ型は広範に使われ、葦やヤシの葉軸を曲げることで四心アーチの形が導入された。アーチを高足とすると型枠の取り外しが容易となる。

型枠、高足（スティルテッド）アーチからの取り外し [14]

2つの異なるアーチへの曲線型枠板の使用

形の移動

　アーチの形は視覚的な印象が強い上に、それぞれの地域性や性能も表わす。人の移動とともに、故地の記憶を表わすアーチの形も一緒に伝わったことは疑いもなく、地域を横断してアーチの形は伝播していった。そして異なる地域で、新たな発展を誘発し、さらにその土地に根ざした形を導いた。多様な文化が接触する地域では、パターンも多様化した。

　アーチは線的な支持、特に理想的な橋や水道橋として使われた。控え壁が必要なので、建物間あるいは壁間の筋交いへと展開した。ゴシック時代の控え壁のように水平の力を地面へ分散できたとはいえ、アーチの主たる目的は分散せずに荷重を担うことである。建物では桁の代わりとなるが、スラブを支える二次的な梁を除くことはできない。その典型は、スラブや平屋根が崩れ、アーチだけが残る状態である。この課題の改善のためには屋根をアーチの原理で造らねばならない。

オリエント（東方）とオキシデント（西方）のアーチ形式の交換 [78]

曲面架構

　半球曲面で構成される曲面架構は、前述した持送りと異なり、アーチを反復し空間を覆う。

半球曲面架構

　大規模な曲面架構はローマ時代に発展したので、半円を基礎とする。

- バレルあるいはトンネル・ヴォールト。壁で曲面架構を支えると、トンネルのような空間となる。支持壁は控え壁の役割を果たすため重量が必要となる。曲面部からの採光は難しく、端部から採光する。
- クロス・ヴォールト。2つのトンネル・ヴォールトを直角方向に交差すると、クロス・ヴォールトができる。曲面架構の迫石（ヴーソア）は斜行する楕円形で交差し、グロイン（稜線）と呼ばれる。稜線曲面架構（グロイン・ヴォールト）とも呼び、交差する石は両方のトンネル・ヴォールトに属する（独立して造るリブと区別する）。2つの交差するバレル・ヴォールトは4ケ所の隅部だけで支えられ、四方にアーチを開口する正方形の空間となる。クロス・ヴォールトを2軸あるいは1軸方向に反復すると、大規模な空間を覆うことができる。重要な留意点は、隣り合う曲面架構の推力は互いに均衡し、支持部は垂直荷重だけを担うので、支持部のサイズをかなり小さくすることが可能だということである。主たる欠点は正方形のベイ（小間）にしか使用できない点である。
- 高足（スティルテッド）ヴォールト。長方形平面を覆う半球曲面架構で、交差する2つのトンネル・ヴォールトのうち、よりアーチ幅（スパン）の狭い曲面が高い位置（スティルテッド、高足）から立ち上がり、アーチ幅の広い曲面と同じ高さで交差する。
- クロイスター・ヴォールト。滅多に使われない。同様に2つのトンネル・ヴォールトを交差して造るがドームの構法に近く、矩形の四辺で曲面架構を支える。上部に採光窓を開けることもある。

連続するクロス・ヴォールトにおける力の均衡

クロイスター・ヴォールト

半球曲面架構 [28]

下からの眺め

平面

バレル・ヴォールト＝トンネル・ヴォールト

交差するバレル・ヴォールト＝交差トンネル

正方形ベイのクロス・ヴォールト

長方形ベイのスパンの広いバレル・ヴォールトとスパンの狭い高足バレル・ヴォールトの交差

カスル・トゥーバ（734年）のトンネル・ヴォールトの架かるバイト（部屋）[14]

連続アーチ（アーケード）上の平行するトンネル・ヴォールト、直交する2方向へと空間が広がる

レバノンの丘陵に立つ住まい [78]
曲面架構の下階が上階の寄棟屋根（木造瓦葺）の荷重を支える

　曲面架構は、木材の不足に対応できることに加え、耐久性があるので、土台に用いられ、極度の耐水性が必要な地下や1階の基礎部を構成する。約3m幅までの伝統的な幅の狭い空間は、トンネル・ヴォールトで覆うことは簡便である。より広い部屋を覆うために、トンネル曲面を構造柱（ピア）やアーチの上に架けると、トンネルに直交する方向に空間を拡張することができる。こうした構造は南アラビアや北アフリカに見られる。

　このようにすると平屋根は必要なくなる。しかし、曲面天井に上階を建設する場合、曲面架構上に広い平らな面が必要となる。その場合、隠れた空間を用いて、自重を軽減する工夫が見られる。レヴァント地方では、木材、石材、土が同様に入手可能なので、1階は曲面架構とし、上部は木と土の屋根を使う。

大小のトンネル・ヴォールトを用いた平屋根（ウハイディル、7世紀）[14]

パレスチナでは、中央支柱の上に直交する木材を渡し、土を葺くという特殊な組積造クロス・ヴォールトがあり、正方形平面に独特な曲面天井を架ける。さらにパレスチナでは、石でこのようなグロイン・ヴォールトを造る場合に断面が放物線状となり、建設の標準単位として用いる。他のアラブ地域では、曲面架構は、宮殿の謁見室、モスク、墓建築などの重要な空間、あるいは基礎部や倉庫に用いられる。

パレスチナのクロス・ヴォールトの建設 [1]

尖頭曲面架構と肋材曲面架構

　尖頭アーチではアーチの幅と高さの比率は任意なので、尖頭アーチを用いた曲面架構は同じ高さで多様な幅の空間を組み合わせることができる。半球曲面を用いたクロス・ヴォールトでは正方形ベイ（小間）という制約があったが、その制約を除去でき、計画は容易になった。ヨーロッパでは肋材を用いた構造へ発展し、建設段階は2つにわかれる。まず、主要なアーチ（すなわちリブ、肋材）と控え壁による正確な分割システムによってベイと稜線を決定する。次に、曲面で肋材の間の隙間を埋める。曲面部分には大量のモルタルやレンガを用い、かなりおおざっぱな組積造となる。一般に曲面部分は漆喰塗りで、構造的枠組みと充填部分の区別を明確にあらわす。

　アラブでは肋材の構造を使った例は限られる。交差アーチのデザインでは、アーチが肋材（リブ）の機能をもち、装飾的な効果を与える。肋材と曲面を区別せずに、全てを漆喰仕上げとする。

膨らんだパネルによる尖頭クロス・ヴォールト [28]

交差アーチによる肋材曲面架構（リブ・ヴォールト、コルドバ）

肋材の構造が高度に発展すると、施工の容易性と装飾的効果の双方を満たすことができるようになる。この手法はイランに起源し、イランからイラクへと伝わり、バグダードでは地下に用いられた。その典型はサニーヤ曲面天井で、あたかも曲面を編み込むかのように、周囲の壁面から交差する斜めの肋材が立ち上がり、中央部には皿状の天窓（サニーヤ）を残す。組積造に必要な足場なしに造られ、肋材は葦で補強された石膏で事前に整形され、躯体レンガの上に仕上げ材として設置される。

積層曲面架構（ラミネーテッド・ヴォールト）

　極度に粘着性の高いモルタルと迫石（ヴーソア）として平レンガを組み合わせ、傾斜するアーチに尖頭形あるいは放物線状の形態を採用すると、曲面架構作成時の木造型枠を割愛することができる。この方法は、紀元前700年にすでにホルサーバードに実例があり、エジプトではハサン・ファトヒが現代建築に用いた。曲面架構の建設は控え壁に凭せかかる形で始まる。レンガは平の部分を接着面とし、前のアーチと接着する。最も有名な実例はイラクのクテシフォンにある宮殿遺構で、積層（ラミネーテッド）構法によって放物線曲面を導き、曲面高さ36m、幅25mに達する。

バグダードの基礎部にあるサニーヤ曲面天井 [14]

雨水溝、ホルサーバード、紀元前720年 [14]

クテシフォンの積層曲面架構（ラミネーテッド・ヴォールト）6世紀 [14]

積層曲面架構（ラミネーテッド・ヴォールト）の建設、ヌビア [14]

さらに部屋の中央部の壁に対し両側に2つの積層曲面架構（ラミネーテッド・ヴォールト）を凭せかけるという改良法が生まれた。2つの曲面架構は互いに均衡を保ち、対称に配置された扉から入る2つの空間を造る。時には、木造型枠を用いて横断アーチを建設し、互いに直交するアーチを凭せかける肋材（リブ）とすることもある。ビザンティンやイランでは、石膏モルタルをもちいて四方向から連続的に凭せかける方法でクロス・ヴォールトが造られた。

ビザンティンの積層（ラミネーテッド）構法を用いたレンガ製クロス・ヴォールト［14］
凡例：a 木造型枠を用いて構築された横断アーチ
　　　b 積層曲面架構（ラミネーテッド・ヴォールト）
　　　c 稜線部
　　　d 膨らんだ曲面

中央の壁に凭せかける積層曲面架構（ラミネーテッド・ヴォールト）［14］

中空部材による曲面架構

　チュニジアのジェルバ島では、ローマ時代の中空部材による曲面架構が存続する。グエッラーラの土器で楔形の粘土の部材を造り、木造型枠の上に配置しアーチの形を作る。モルタル充填後には、凸部を形成し、人の重さを支えることができるようになる。部材のサイズは多様で、曲面架構の幅（スパン）と高さ（ライズ）を利用しやすいように調整する。ドームを構築する場合、正方形平面からスクインチの手法によって八角形に移行し、側面にドームを支持する8つのアーチを形成する。中空粘土部材を積み重ねて交差アーチとすることもあり、残りの部分は破片やモルタルで充填する。
　以下のような多くの利点がある。

－軽量構法で、経済性のある材料
－移動できる木造型枠を用いることによる施行の迅速性
－空間による高い断熱性

中空部材による曲面架構の詳細

ドーム

　円形の平面に持送りで天井を架ける伝統から、ドーム風の屋根ができ、墓など特別な機能に使われた。古代ローマ時代、ドームは同心円状の半球形の原理に基づいて構築された。中央から放射状の構成となるため、それぞれの迫石（ヴーソア）は表面を曲面状にした角錐台の形に造らねばならなかった（この作業を効率化するために、ドームは大雑把に加工された切石で構築され、最終的に仕上げによって内部の表面が整えられた）。アラブ族はドームの神聖性を採用したが、ドームを墓建築やミフラーブ（礼拝の方角を示す凹部）の前の空間に導入するまでには時間がかかった。

　ドームの主たる欠点は、基部が円形なことで、そのままだと円筒状の空間になってしまう。どのようにして、普通の長方形あるいは正方形の平面に適応したのだろう？　居住用の建物では2.5mの直径があれば十分なので、正方形の部屋の四隅に残された50cm余りの隅部を埋めることはたやすい。アーチの上にかかる多ドームの空間には自由度があり、南アラビアや北アフリカで使われた。

隅切り梁（ラテルネンデッケ）、モロッコ [17]

正方形から八角形への移行、モロッコ [17]

スクインチ：凡例
a 階段状の持送り
b 階段状のアーチ
c 貝殻形のスクインチ

アーケードの上に架かるドーム、2方向への空間拡張を示す

　ドーム規模が大きくなるとより正式の解法が発明された。古代ローマではペンデンティブ（垂下三角形曲面）による幾何学的解法を導き、アラブ族は正方形から八角形へ隅を切る方法から始めた。

− 正方形から八角形への移行。正方形の隅部に梁を45度方向に置くことで可能で、それを繰り返すと正方形平面全体を覆い尽くすことができる。間接的な支持方法で、梁の長さを次第に縮減し、正方形の中に巧妙なパターンを描くこととなり、アラブ族に好まれた。

− スクインチ上のドーム。八角形は、スクインチ、持送り、階段状の斜行梁、階段状の斜行アーチなどで導けるが、ドームの基部と八角形の間に微妙な調整が必要となる。アラブ族のお気に入りの正方形から円形への解決法となり、スタラクタイト（鍾乳石）飾り（ムカルナス）へと発展する。

- ペンデンティブ・ドーム。正方形の四隅に外接する半球面を用い、正方形を超えた部分は垂直平面によって切り落とすと、4つの半円アーチに架かるドーム状曲面架構（ドーミカル・ヴォールト）が残る。
- ペンデンティブ上のドーム。上述のペンデンティブ・ドームの4つのアーチの頂部で、水平に切り落とすと、水平面には円形が描かれる。これは、まさに正方形から円形への移行である。四隅の半球曲面の三角形は、上部の円から吊るされたようにみえるので、フランス語の名前のペンデンティフは吊るすことを意味する。この円の上に直接ドームを載せることは可能で、あるいは円筒状のドラムと呼ばれる部分を介してドームを載せることもある。トルコ族はビザンティンからこの高度に発展した曲面架構技法を継承し、彼らはドームやペンデンティブを広範に使用した。

ペンデンティブ・ドーム　　　　ペンデンティブ上のドーム　　　　ペンデンティブとドラムの上のドーム

アラブ首長国連邦、フジェイラのビディヤ・モスク

ハンマーム・シット・アルダ（公衆浴場）の曲面架構、ダマスクス、12世紀 [74]

ペンデンティブのユニット（垂下三角形曲面）は、トンネル・ヴォールトや半ドームとも組み合わされ、幾何学的な空間を創出した。ビザンティンの工人はこのような仕事にすぐれ、トルコ族はその技術を引き継いだ。アラブ地域において、ドームが使われることは少なく、ペンデンティブ、半ドームはむしろ装飾に使われる。ドームはミフラーブ（礼拝の方角を示す凹部）、謁見室、墓建築などのような特別の空間のために設置され、その外観によって重要性を象徴し、頂部に尖った先端装飾を付加することによってより効果を高める。公衆浴場（ハンマーム）もまた多様な既存文化を引き継いだものであり、ドームが多用される。その場合ドームにガラスが挿入され、効果的な採光を行う（第8章参照）。

装飾曲面架構

アーチのデザインと同様、曲面架構は装飾的に発達した。アラブ族の反構造的な手法の源流は、持送り、隅切り、大まかな造りなどで、正確な3次元的幾何学とは対比的で、その結果がムカルナスである。

ムカルナスという言葉は、多分、締め付けることを意味するカラサという言葉から派生し、モアルナス（凍結）を示唆する人もいる。締め付けられた材料はよじられ、しわがよる。すなわち自然の材料の状態から離れ、ゆがめられた状態になるので、この効果を意味するのがムカルナスである。ムカルナスのデザインは、個別の部品あるいは曲面架構のパネルで構成される。稜線は直線の場合と曲線の場合がある。技術的には持送りから始まり、下部をえぐった突出部、切り取られた曲面、吊り下げられた部分へと展開する。翻訳語としての「スタラクタイト（鍾乳石）飾り」は、この最後の吊り下げられた部分の状況を示す。多くのムカルナスの作品は漆喰、彩色木材で造られ、背面に隠れた梁やアーチに固定される。常に精巧で人々の目を引きつける。

ムカルナスの直線縁

円筒状あるいは曲面状のムカルナス

ムカルナスニッチ、デイル・カマル、レバノン [78]

持送り状ムカルナス、カラア、バグダード [14]

ムカルナス・アーチ、ティンマルのモスク（モロッコ）[14]

ムカルナス・アーチからムカルナス曲面架構へ、カラウィン・モスク、フェズ [14]

スタラクタイト（鍾乳石）曲面架構、マドラサ・ベン・ユーズフ、マラケシュ [14]

ムカルナス・ドーム、カラウィン・モスク、フェズ [14]

第6章　アラブ地域のシェルター

インフォーマルな居住地

　羊飼いや季節農民の仮設的なインフォーマルな居住地では、私有財産の限界を示す必要がない。耐久性のあるテントを造り、3×6mほどの狭い空間を低い壁で囲い、小枝や皮革の切妻屋根を架けた。通常、入口は妻側とし、縦長空間を導いた。
　このような空間を土や石で恒久性があるように建設するようになると、屋根架構の幅（スパン）の限界である3mから、細長い長方形の空間となった。長辺に入口を置くことを好み、入り口の両側に妨害されない空間を持つようになり、横長空間へ移行する。

フォーマルな居住地

　人類は定住し、恒久的な共同体をつくり、一年中の食料と快適な気候を確保できるようになった。中東の川沿い、すなわちナイル川とメソポタミア（2つの川の間）と呼ばれるティグリス・ユーフラテス川に沿った古代文明において初めて恒久的な共同体が生じた。同様な状況は山地に沿った海岸部にもみられ、一年中を通して真水が得られた。さらに内陸部では深い井戸か周囲の山脈からオアシスへと水が供給された。しかし雨不足のため、農耕は巧みな水分配によってのみ可能であった。水分配には共同体の協力が必要不可欠で、相互依存関係を作り上げた。
　新たに耕地を開墾するにあたり、砂漠は常に驚異に満ちていた。風が砂と埃を運び、酷暑と日射が乾燥環境の特徴である。加えて、遊牧するベドゥの急襲の驚異があった。それゆえ、防御と安全性の側面は常々居住者の関心事であった。

縦長空間から横長空間へ

囲い地からシェルターへ

最初に、所有財産を明確にするために、壁を建て、地面を囲う。こうして家族と所有物を守り、シェルターとしてテントを使う。次に、過酷な太陽から家族を保護するために屋根が必要となる。囲い地の前の部分は仕事場、動物、倉庫として使い、奥の部分に屋根を架ける。

開放的な列柱（コロネード）

初期には、壁で取り巻く囲い地にシェルターを造るために、壁の一部に屋根を架ける。列柱（コロネード）か連続アーチ（アーケード）が支えるある種の庇（ポーチ）が造られる。奥の壁と平行する空間ができ、伝統建築で最も特徴的な単位、すなわち中庭の辺に接する横長の空間へつながる。壁沿いに、周囲にこのパターンを繰り返す。残された空間が中庭となり、半公的な空間として使い、有蓋空間は幕で仕切られることもある。

閉じた単一空間

耐久性、プライバシーを確保し、寒暖風雨から守るために、固い壁と屋根が必要となる。長辺の入口から入ると横長空間へと達する。入口の扉からまっすぐ進まずに、右か左へと進むので、横長空間は帰着感をもたらす。
空間を細分する場合、側面の空間へ連続するか、側面の空間に外へ通じる扉がある。付属室が囲い地の別の辺に造られ、さらに開放的な空間の回りに小さな部屋がいくつも配され中庭住居が生まれる。

定住における最初の段階は、一片の土地を所有することである。アラブ地域では、支配者による土地分割の段階を追うことができる。何もないところに、隅の石をおいて敷地を明確にする。より明白な方法として、門を造り、あるいは門標を置く。一般に柵は用いず、柵は埃を防ぐことはできないので、最終的には壁を構築する。実際、砂漠環境においては厳しさから保護される感覚を醸し出すのは壁だけだ。古くからの遊牧民たちが定住する過程は現在でも続いている。よりよい居住環境をという口実で、国内に孤立する人々の存在を好まない政府によって推進される。遊牧生活から壁に囲まれた住まいに定住するという変化は、遊牧民にとって監獄に入れられることに等しい。新たに定住した遊牧民は、典型的には彼らの囲い壁内にテントを使って生活を続ける。

　居住のパターンは自然環境に左右され、主たる自然に従う。海岸、河、涸川（ワディ）等がある場合、それに沿って線的に発展し、階段状の様相を呈する。開放的な土地で水源と防御の必要性がある場合、共同体は輪状の構成となる。個別の水供給が可能である種の安全性がある場合だけ、点在した居住となる。

オマーンにおけるバイト（家）の構成 [19]　　ムシャッター、ヨルダン、750年頃 [17]　　ウハイディル、イラク、775年頃 [17]
※グレーのトーンは無蓋の中庭部分を表す

　どの場合も、最初の段階の住まいは外の庭あるいは基壇（テラス）をもつ。庭は住まいの前の多目的な緩衝空間となるが、住まいを取り巻くわけではない。このタイプは敷地に余裕がある田舎に多い。より混み合う場合、庭を部屋で取り囲む中庭住居が成立し、都市的環境の典型となる。

　バイト（住まい）は中庭の周囲に部屋を配すことを示し、そこに住まう家族単位もあらわす。中間的な庭によって隣り合うバイトにつながり、そこには別の妻（多妻制）、あるいは大家族の一世帯が住む。初期のアラブ族の砂漠の宮殿は、数多くのバイトが幾何学的に配置され、無蓋の通路や中庭で繋げられる。伝統的な都市はバイト（住まい）の迷路のように見える。

マラケシュ [13]

伝統的市街

　中庭住居が高密に集中し、伝統的なアラブ都市を形成した。中庭住居は光と空気をそれぞれの中庭から取り込み、壁を共有し、過密な構成を作り上げた。中庭住居は建物間の無駄な空間や外部熱の損益を減らし、それにもまして、それぞれの家族のプライバシーを守り、隣人との論争を避ける。中庭住居自体は不規則な形態で、中庭住居の膠着によって都市は有機的な形になり、計画なしにつながっていく。生活の有機性も明らかで、血管システムのように、通りは中央の広場（メイダン）から通り抜け道路へ、そして狭い路地へと続き、最後には袋小路にいたる。それぞれの家には中央の空間があり、家族の接触の場として家の支えとなる。住まいの集合体も同様な共通空間を持ち、氏族、民族、あるいは宗派の関連性を組織し、街区（ハーラ）を形成する。

　街区のような半公的なまとまりでは、人々はお互いに知り合いなので、部外者はすぐに認識され、訪問の意図を尋ねられる。通り抜け道路はその境界となり、街区間の緩衝帯を形成し、全ての共同体が享受する公共の空間へと導く。争いの時には、それぞれの街区単位は内部への道を閉ざすことができる。ベイルートのような現代都市でも、内戦時には街区が閉ざされた。

チュニス、メディナ（旧市街）の一部 [13]

ダマスカスの旧市街、ローマ時代の直交街路の一部 [107]

　住まいの敷地が不整形なので、通りは無計画なパターンとなる。都市の構成要素である住まいは、長方形中庭の周囲に作られ、周囲の部屋が不規則な形となる。全体は歩行者のための町で、荷運び人や動物が荷物を運搬したので、通りは狭く曲がっていっても大丈夫だった。今日では、軽貨物車、スクーター、バイクをこのような街区で用いる。前イスラーム時代から存続した都市だけに、カルド（南北方向の通り）とデクマヌス（東西方向の通り）に基づいた整形なグリッドの遺物をみる。とはいえ、元の計画街路がいかに不規則な街路に置き換わったかが観察できる。僅かだが、新たに造られたアラブ・イスラーム都市は城塞宮殿都市で、主要門から支配者居住地への軸線が通り、規則的なブユート（家々）が取り囲む。

　イスラームは、多様な民族や種々の宗教の人々に対して、隔離と共存の間の微妙な平衡を説く。それぞれの住まいと同様に、都市には公的、半公的、私的な区域がある。アラブ都市には、西洋的な意味での正式な都市広場はない。最も大きな開放空間は、金曜モスク（マスジド・ジュムア）の庭（サハン）である。他の数多くの近隣の小モスクより、金曜日や祭りには、金曜モスクがいくつかの街区や町中の人々のために使われる。全ての人々が金曜モスクの中や外に礼拝のために集合する。礼拝と説教の後、公的な報告が行なわれ、人々は情報を交換する。

　金曜モスクと直接隣り合い、あるいは近隣の多くの通りに、学校（マドラサ）、病院（マリスタン）、公的事務所や中央市場（スーク）等がある。商売は狭い街路でなされ、時には移動可能な布製の覆いや耐久性のある屋根が架けられた。職種によって、通りが分けられ、木、金属細工、香料、香辛料、なめし革などの名前が通りごとにつけられた。店舗の裏には倉庫や工房があり、その上階に住む人もいる。この区域には商館（ハーン、フンドゥク）があり、原料を供給し、土地の生産品を都市の外へと運んだ。これらの機能は万人に開かれた公的区域である。例外としてモスク、コーヒー店や茶店には男女空間の区別があった。

フェズの中心部、モロッコ、左図は丸で囲んだ部分の拡大平面図 [13]

バグダードの中央部、近隣街区 [13]

ウル（イラク）の近隣街区、紀元前 2000 年

路地／通り抜け街路／中庭／曲がり入口

アレッポの旧市街の街区、シリア。平面と断面。有蓋空間を灰色で示す。[107]

明らかな街区（ハーラ）に入ったら、特別な習慣と感覚に留意せねばならない。より開放的、より限定的な共同体があるので、その特色を知っていることが必要となる。街区のいくつかの主要通りは公的空間だが、そこから枝分かれする小路はすでに半公的な性格を持つ。共同体に属する人か友人、あるいは飲み水、牛乳、野菜など日常必需品の行商人だけが入ることができる。

　個別の住まいへと通じる路地は家族集団の合間に残された空間とも言える。住まいの入口さえ、お互いに対面することを避けて配置され、不規則に作ることによって視覚的な障壁が作られ、意図的な隔離が強調される。細い通路は日陰をつくり、その不規則性によって、砂や埃を運ぶ過度な空気の動きは防がれる。路地は荷物を載せた動物がすれ違える幅を必要とする。路地には、動物やその糞のために、中央に凹んだ土の部分があり、人は左右の舗装された部分を歩く。角は肩の高さまで45度の方向に切り取られ、持送りによって上部は直角となる。

　住まいの隔離が望まれる一方、通りで起こっていることを見ることや聞くことへの好奇心は、2階の出窓（ムシャラビヤ、サナージル、ラウシャン）によって満たされる。換気と眺めることはできるが、外からの視線を防ぐという手の込んだ格子窓で、閉ざした窓から籠(かご)を下ろして買い物ができる。それぞれの街区の住まいは、裕福な人も貧しい人も一様で、経済的社会的地位の差異を住まいの外から見抜くことは難しい。建物の高さが等しいことでプライバシーを守り、全ての住まいの換気も同様である。文書に残る衝突の多くは、隣家からの視線の問題に関連する。

互い違いの入口の原理 [13]

道路の日陰 [13]

道路の隅切り [13]

視線のコントロール [13]

フェズの連続する中庭住居の断面、モロッコ [107]

第7章　平面構成要素

基本的な部屋

　単純な平屋根住居は、正方形または長方形平面の空間（バイト）に低い扉（バーブ）の付いたものだ。屋根（タカート）の下に換気用の窓を開け、1つか2つの小さな窓（シュッバーク）を設ける。長さ3.5mの梁を使うと、正方形の部屋は約12㎡の広さとなり、二人で住むには充分ではない。この2倍、すなわち縦3.5m横7mとした約25㎡の空間は、使いやすく、たやすく構築できるので、各地に見られる。扉には外の砂や埃を防ぐために高い敷居（ベルタシュ）があり、作業用の一段低い床（マドゥラ）へ続く（なお英語の敷居／スレショールドは、家の中を涼しくするために、簡素な家の床を脱穀／スレシェッドした藁で覆うことと関係する）。靴や道具はここに置く。部屋の残りの部分を20～75cmくらい高い清潔な基壇（マスタバ）とし、居間や寝所として使う。外壁厚は45～60cmで、ニッチや倉庫を彫り込む。炉は室内だが、水と火は室外の庭の隅の小屋に保管される。

　パレスチナや北アフリカの一部のように、部屋に交差曲面架構（クロス・ヴォールト）を架けると、正方形平面となり、もう1つ正方形平面を加えて2倍に拡張する。この場合、拡張部分は一段高く、あるいは低く作られることが多い。

ガフサ、チュニジア、2連の交差曲面架構 [12]

単室の住まい、バールベック、レバノン

比較のための基本的住まい、ジャズィラ・ハムラ、アラブ首長国連邦、1960年頃（212ページ参照）

横長部屋

　アラブの建築は横長部屋を多用する。庭の周りに部屋を作るには合理的で、しかも平屋根のスパンに限界があるからである。横長部屋は落ち着いた空間で、安堵感を与える。北アフリカでは、横長部屋の両端を一段高くあるいは中2階とし、その下を倉庫として使う。横長部屋全体が変化にとんだ空間となり、ダール・ネフティと呼ぶ。

ガフサ、チュニジア、ダール・ネフティ [12]

断面図

平面図

単室の拡張、柱の上の桁が、3mに満たない梁を支える。

列柱と連続アーチ

建物から屋根を突出させ、それを支持する列を加えると、外部と内部をつなぐ空間ができる。古代寺院のデザインと共通し、建物外観が軽快なリズムを持つようになる。梁と柱で作る場合は列柱（コロネード）と呼び、アーチを用いる場合は連続アーチ（アーケード）と呼ぶ。

庇入口

入り口部分に限って屋根を突出させ、訪問者が住まいに招き入れられるまで待つ日陰空間を、庇入口（ポーチ）と呼ぶ。

屋根付き広縁と吹き放し広間

有蓋の外部空間で、内部空間を拡張したようなデザインを持ち、無蓋の地面から一段高く作られるものを、屋根付き広縁（ベランダ）あるいは吹き放し広間（ロッジア）と呼ぶ。もっとも顕著な吹き放し広間はカイロの邸宅にあり、マカアドと呼ばれる。

列柱（コロネード）

連続アーチ（アーケード）

庇入口（ポーチ）

吹き放し広間（ロッジア）

マカアド、ベイト・アミール [13]

柱廊

　屋根の突出がそれほど大きくなく、複数の部屋の前に続く場合、部屋をつなぐ空間となり、柱廊（ギャラリー）と呼ばれる。柱廊の形態は多様で、中庭に面することが多い。北アフリカではブルタル、シリアではリワーク、イラクではタルマと呼ばれ、エジプトには稀である。

　西洋建築では、このような柱廊は内部空間にあり、しかも絵画を飾るので、画廊（ピクチャー・ギャラリー）という言葉が生まれた。

　イラクのタルマは2本柱とし間口はそれほど広くなく、前室として使われ、奥に部屋（オダ）や前面開放広間（イーワーン）が続く。部屋（オダ）や前面開放広間と細長い空間との組合せは、北アフリカにもあり、一連の連結空間となり、中庭に接合する（「逆T字平面」59ページ参照）。

　イラクでは、前面を柱列とし中庭に開放する列柱吹き放し広間をターラールと呼ぶ。このターラールを格子窓によって閉じた場合、側面から入ることになり、ウルシーと呼ばれる。

柱廊（ギャラリー）

オダ：部屋
タルマ：列柱廊
イーワーン：前面開放広間
ターラール：列柱吹き放し広間
ウルシー：上げ下ろし窓の部屋
リワーク：柱廊
ホシュ：中庭

タルマのヴァリエーション［93］

リワークのヴァリエーション［93］

回廊

　柱廊が中庭の周囲を取り巻く場合、回廊（ペリスタイル）と呼ぶ。古代建築のアトリウムには回廊があった。

回廊（ペリスタイル）

テントから前面開放広間（イーワーン）へ

複数の前面開放広間（イーワーン）と柱廊（リワーク）の組合せ [93]

バグダードの典型的列柱吹き放し広間（ターラール）[13]

前面開放広間

　アラブの黒い矩形のテント（バイト・シャアール）は、何本かの杭と軽い梁の上にヤギの毛製の覆いを被せ、固定用の長い綱を張って作られ、風を防ぎ、外界から遮る。中央のほぼ水平に覆われた空間は、普通は開放した入口となり、重要な機能を持つ。外部から内部へ、眩しさから暗闇へ、公的から私的への移行部となる。また、正式な歓迎もここでなされ、床座のための敷物、クッションをU字型に並べる。この記憶が、前面開放広間（イーワーン）の配置に残り、リーワーン（エル・イーワーン）とも呼ばれる。

　前面開放広間は、垂直性を強調し、横断アーチに梁を架けた平屋根、あるいはトンネル型曲面架構とする。アーチや曲面架構（ヴォールト）は壁から立ち上がり、あるいは持送りで支えられる。イラクではアーチは桁となることもあり、前面開放広間の開口部を枠で囲むことはない。隣接壁と滑らかにあるいは面取り（直角の縁を斜めにそぎ落とす）してつながり、前面の大空間との連続性を強調する。普通、背面に換気口をもち、稀に窓が備わることもある。

　前面開放広間は、外からの妨害を防ぎ、暖かい環境を作る。中庭住居に典型的だが、稀に独立住居でも使われる。タルマやリワークと呼ばれる柱廊と組み合わせ、柱廊（ギャラリー）の両翼に配置される。あるいは中庭周に配され2ヶ所、3ヶ所、4ヶ所前面開放広間式となる。柱廊を持つ場合と持たない場合など、多様な形に発展した。

レバノンの横断アーチと木製梁のある前面開放広間

　両側に部屋を持つ中央の空間となることもあり、側室への扉を開放部近くに採る。2つの扉をつなぐ部分が通路となり、奥の部分を一段高くして広間とする。
　前面開放広間は北に面し直射日光を避けることが多い。際立った大アーチ開放部は中庭で最も格調高い応接間の象徴となり、3方の壁に連続する座所を設け主要な接客空間として機能する。預言者の家には、前面開放広間がキブラ（メッカの方角）にあったと言う。

立面　　A-A 断面

泉をもつ前面開放広間（イーワーン）、木梁に土造りの屋根は後にコンクリートに置き換わった。デイル・カマル、レバノン（レバノンの実例13、171ページ参照）[78]

前面開放広間
段差
面取り
柱廊

イラクの柱廊（タルマ）と前面開放広間（イーワーン）の組合せ。段差があることに注意。[13]

平面

逆 T 字型平面

　前述した部分、すなわち中央の前面開放広間と横長部屋を組み合わせると、逆 T 字型平面を作ることができ、背面両側に 2 つの部屋を持つようになる。全体で住まいの単位（バイト）となり、北アフリカでバイト・ビ・クブ・ワ・マクシルあるいはビート・ベ・クブ・ウ・ムクサルと呼ばれる。同様な配置が西アジアでは柱廊（タルマやリワーク）の構成に見られる。北アフリカでは横長部屋の両端に、寝所としての基壇（マスタバ）を持つことが多い。

中庭

　中庭は、アラブの平面計画における核である。普通はホシュと呼ばれるが、ワスト・ダールすなわち「住まいの中心」としても知られる。共有の周回空間で、いつもの会合の場となる。外界に対して私的空間のため、入口から直接眺めたり、入ることができないように工夫される。過密な市街地で、隣家の窓から庭を眺めることは許されない。小さな中庭は今日パティオと呼ばれ、狭い空間は光井戸、あるいは天窓つきの中央空間として機能する。

　本来の中庭は壁に沿って果実を植え、中央に樹陰や花壇を配することで、家族空間として優れた機能を発揮する。極めつきは泉と噴水で、少なくとも雨水を中庭地下の水槽に集める。中庭には屋根のある独立した吹き放し接客空間を設けることもあり、タフタボシと呼ばれる。

　庭の周囲に部屋を配することによって、中庭住居が構成される。

ガフサ、チュニジア、バイト・ビ・クブ・ワ・マクシル [12]

チュニジアの地下住居 [25]
傾斜するトンネルが地下レベルの中庭へと続き、周囲には砂岩を彫り込んだ部屋が配される。中庭の地面の下の貯水槽には希少な雨水を蓄える。

中庭住居

アラブ地域の主要な住まいの様式で、以下のような特色を持つ。

- 厳しい乾燥気候の中で、もっとも有効なシェルター。外部への開口は最小限とし、光と空気を中庭から取り込む。周囲から見えないチュニジアの地下中庭のように、極端に防備する場合もある。
- 壁に囲まれた部屋だけでなく、作業や家畜のための無蓋の空間を持つ。
- 住まうための多様な機能が付随、男性と女性、来客と家族、儀式と日常生活などで使い分ける。
- 住まいの外部と分離することが、ムスリムの私的空間を大事にする生活様式と調和する。

狭い通りに面した住まいの外観は、魅力的なファサードのデザインとはほど遠く、町並みに紛れた土地に根ざした建築となる。このように住まいは、決して外からの鑑賞対象ではなかった。しかし、生活空間のヒエラルキーを理解しながら逆に内部からデザインされた。それゆえ、空間的連続性を構築することができるようになった。可能な限り、均質な秩序と理想的なプロポーションが中庭空間に求められた。

農地の価値は高く、町は安全ながら飲料水と空地の不足から過密な居住が推進された。中庭住居は土地利用や風土に即していただけでなく、混雑した都市に私的空間を創出することができた。

増築に対して、3つの解法が用いられた。

- 住まいの背後に線的に建物を拡張する。
- 四面周囲に面的に建物を拡張する。
- 上階を付加することによって垂直に拡張する。

線的な増築で、連続空間が作られると、入りやすい空間から入りにくい空間へと変容するが、プライバシーが増加する。四方への増築は、より融通がきく。分割された部屋が結び付き、特別な機能を持つようになり、中庭周辺内部に増築されることも多い。垂直な増築は、建築材料に関する技術や、隣人が中庭を覗き込めないようにする配慮があるために限度がある。モロッコや南アラビアの例外的な多層建物は別とし、3層が限度で、屋上自体も暑い季節には寝所として用いられる。

運河または通り

古代エジプトの神殿

エジプトにおける軸線上の増築。運河に沿って居住することから派生した。古代エジプトの寺院ではナイル川そのもの。

古代メソポタミア（イラク）の神殿

平地のアラブ地域における典型的な中庭周囲への拡張

露台（バルコニー）から見た典型的な三連アーチのデザイン、レバノン [78]

三連アーチのある中央ホールの内観

中央広間

　開放的中庭に即さない気候環境では、中央広間が代わりとなる。平天井の高窓から採光する広い空間となる。上階にある場合、一方を外部へ開放し通例は三連アーチとする。中庭と同様に居間として機能し周囲の部屋へ続く。典型的なものは、レヴァント地方にあり、ダールすなわち「住まい」と呼ばれる。

西立面　　　　　東立面

1階　　　　　2階

レバノンの中央広間式の住まい [78]
1階をサービス空間、2階を居住空間とし、平面を奥行方向に3分割する。中央広間は外階段を上り、東正面の露台（テラス）から入る。大きな開口部と寄棟屋根はレバノンの風土に対応している。

61

カーア

　カーアは中庭と前面開放広間の組み合わせを屋根で覆った空間である。一段低い中央低床部分は、ドゥルカアと呼ばれ、両脇に前面開放広間が接し、うちひとつは、風採（マルカフ）から新鮮な空気を取り入れる。エジプトの貴顕（身分が高い人）の住まいのマンダラと呼ばれる応接間によく見られる。

カーアの情景

風採（マルカフ）
明かり取り窓（マムラク）
格子窓
格子窓（ムシャラビーヤ）
持送り（クルティ）
北の前面開放広間（イーワーン）
中央低床部（ドゥルカア）
噴水泉盤（ファスキーヤ）
南の前面開放広間（イーワーン）

カイロのカーア（カーア・ウスマン・カトゥフダ）、（エジプトの実例12、145ページ参照）[60]*

バグダードの屋上 [13]

アルジェリアのムザブの屋上 [13]

袋小路 / 通り抜け街路 / 袋小路 / 屋上 / 覆われた中庭 / オーブン

屋上

　アラブ地域では、平屋根が普及し、外階段や梯子、あるいは内階段で、メンテナンスのために屋上（サタフ）に上ることができる。田舎では、穀物や果実の乾燥など食料加工に用いられる。夜は涼しく、風通しが良いので、暑い季節には寝所となる。手摺壁（パラペット）や格子窓で隣人の視線を避け、構法で規定されほぼ同じ高さのとなる。高い場合には、隣家に面する窓を避ける。屋上には鳩小屋を設けることもあり、今日でも声をあげ、旗を振り、鳩の群れを訓練する光景を目の当たりにする。

　冬の雨のため平屋根を維持するのに苦労する地域では、傾斜屋根が慣例となった。地中海沿岸部で1850年頃に、木材と瓦が調達可能となり、作られ始めた。傾斜屋根は既存の平屋根建物に技術的改良として付加されることもある。既存の建築伝統に左右され、軒とコーニス（軒蛇腹）の出は最小限に留められた。切り妻屋根ではなく四角錐状の寄棟を採用し、立方体建物の素朴さを維持した。

地下

　アラブ地域では地下室は稀である。地下掘削には手間がかかり、地面付近の曲面架構（ヴォールティング）にもお金がかかる。地下室の建設は、寒冷な北方地域で有用で、冬でも凍ることなく、夏でも決して暑くない空間が構築された。さらに、地下室を作ることで、1階床を暖かく乾燥した状態に保つことができた。

　アラブ地域での地下室は、かなり暑い中で快適性を保つという、同様に風土による理由から作られた。イラクでは、通例1つの換気口を持つ地下室をシルダーブと呼ぶ。朝の涼しい空気を集め、暑い午後の時間も涼しく保つことができた。また、中庭周囲の部屋の床を1mほど低くし、高窓を持つような半地下の部屋をニームと呼ぶ。

バグダードのシャシュール邸、中庭から半地下室（ニーム）そして地下室（シルダーブ）、さらに井戸（ビール・タビラ）へ [13]

さまざまな高さの地下室配置、バグダード [13]

第8章　水と水管理

水源

　降水量の限られた地では、湧水と泉を慎重に利用することは最重要課題となる。まず、貴重な必需品としての水の水源から検討したい。

川と運河

　流れ続ける川は、インダス、メソポタミアやエジプトなど、初期文明の拠りどころで、長期にわたって都市の繁栄と農耕を支えた。河川の流れは季節ごとに変化し、予測可能な洪水を通して沃土を運んだ。異常な増水や水不足もあったが、河川はある程度信頼できる水の供給を保証した。人間集団は、灌漑システムを開発し、農地と用途ごとに分け、必須な産物を配分するなど、水資源をもっとも広範に有効に利用できるよう工夫した。こうして統合された水管理を導き、強固な社会構造となり、強力な為政者や宗教関係者から、地主、技術専門家、土地を耕す農夫にいたるヒエラルキーを生み出した。

　ティグリス川とユーフラテス川の間の全ての土地が、壮大な運河灌漑（ガイル）の恩恵によって耕作可能となった時代があった。継続的なメンテナンス・システムが13世紀のモンゴルの侵入によって断絶された時、運河は沈泥で塞がれ、その後の為政者は修復することができなかった。現在ではダムが建設され、灌漑が行き渡っている。

　河川水の主たる利用は灌漑である。土地は灌漑の取り入れ口よりも僅かに低いので、重力を利用して水を分散できる。川のレベルよりも農地が高い場合には、水をくみ上げねばならない。

湖

　乾燥地域では湖は稀だ。低地に地下水がたまる場合、蒸発してすぐに黒ずみ、さらに塩湖あるいは危険な塩干潟（サブカフ）となる。

湧水と泉

　地下から幸運にも水が湧き出すのは、地質や地勢が適合した環境による。不浸透性の地層と谷型の地層を持つ場合が多く、泉を形成する。土の濾過と無機化の効果で、湧水は澄んで、飲みやすい。希少性と水質ゆえに泉は神からの贈り物として、大事にされ守り続けられる。地下の湧水が集まり、池となるが、囲われた農地より上の丘陵にあることが多いので、水は運河や導管によって運ばれる。古代ローマ人は水供給に卓越し、等高線に沿って運河システムを、谷を渡る場合には壮大な水道橋を構築し、泉から大都市へと良質の水を引き入れた。

　人工の泉は導管を通して、通りの角（サビール／公共飲料水）など適当な場所で飲料水を噴出する。公共の水の配分所や、壮麗な給水亭がオスマン朝時代に建設され、公共の泉（ファウワーラ）として知られる。

井戸

　いかなる降雨も、小川や河川など表面水として流出しない場合、地面に浸透し、植物が吸い込み、重力に従って地下へ移動し、地質の一部へ変容する。こうして、多様な地下水脈の分布がみられる。垂直溝を掘ると、地下にある水の層へと到達できるので、井戸が造られる。その容量は、土壌の多孔性と周囲の水によって決まる。綱とバケツで水をくみ上げるのは、骨の折れる仕事である。水をたやすく得るために、水面への階段や、手渡しのバケツの鎖などが工夫されたが、大した改良にはならなかった。例えば、アフリカの「井戸の歌唱」は水運びのリズミカルな歌だ。水をくみ上げるのは女性の仕事となることが多く、井戸での水くみは社会的に重要な機能を担うようになった。

揚水装置

手動

- 天秤式水揚げ。落とす力は、揚げる力より小さくてすむので、天秤式水揚げ装置は実践的である。ナイル川沿いでシャドゥーフと呼ばれ、世界中にみられる。
- 「アルキメデスのねじ」。2重の螺旋を筒に仕込み、下部を水に入れる。螺旋の動きによって、水が揚げられ、上部から流れ出す。

動物利用

- 動物を利用した斜路の引き井戸では、雄牛が斜路を往復する。斜路の長さは井戸の深さと等しく、20m程度が普通だ。
- 水平と垂直の歯車を組み合わせ、垂直の歯車に瓶が取り付けられ、動物が円周を回ることによって水が揚げられる。この方式は「ペルシア式井戸」として知られる。

天坪式水揚げ装置（シャドゥーフ）エジプト

アルキメデスのねじ

アルジェリアのムザブにあるロバの引き井戸（ザジャラ）[80]

ホッタラ（天秤）井戸（モロッコ）

エジプトの連結瓶の装置（ペルシア式井戸）

ノリア、a は流れを制御する水門［69］

シリアにおけるノリア、取水堰、水揚げ水車、水道橋、灌漑水路［69］

河川利用

　水車（ノリア）は、川の水量が水車を回すのに十分な地域でだけ使われる。もっとも大掛かりな例はシリアの都市、ハマーにある。オロンテス川の氾濫原に沿って、川の深い流路が刻まれる。大昔から直径20mを超える木造水車が、川岸に沿って軋み音をたてながらゆっくりと回る。水掻車と水掬いを利用して、水を揚げ、高い位置にある木製の樋に水を落とし、町や畑へと水を運ぶ。

ノリアの立面、d は水車の直径、h は水揚げの高さ

サウジアラビアのナジュド地方の2重引き井戸［25］

水差しのある出窓、イエメンのラウダにあるイマーム（宗教的指導者）の宮殿 [32]

内観立面、漆喰の明かり取り窓（トップライト）　　　断面、水差しとドレイン　　　外観立面　　　側面立面

貯水

　水の貯蔵は公的にはもちろんのこと、個人レベルでも不可欠だ。各家庭専用の貯水タンクを備えることが、今日も習慣として続く。水の供給が途切れた際の利用に加え、貯水し、水圧をかけることができる。もっともよく知られた貯水池はチュニジアのカイラワーンにある。

　加えて、貯水の効用は希少な雨水を可能な限り収集できることである。屋根や舗装された中庭面を流れる水は、格子窓を伝い、砂を敷いた溝を通り、地下の貯水槽に集められる。最終的に水槽で沈殿が促進され、飲み水として利用できる。

　水道が敷かれていない時代には、最寄りの井戸から水を運び、あるいは水売り人から水を買った。中央をくり抜いて作った台の上に大きな水桶を必要な場所に設置し、茶碗や水差しで節約しながらくみ出した。水をそのまま廃棄することは稀で、容器に集めて二次的に利用し、最終的には畑を潤した。

　土器の水差しを冷やす凹部は特徴的である。単に窓に水差しを吊るすだけではなく、突出した凹部（アルコーブ）では空気の循環が良いので、気化による水冷効果がさらに促進される。この装置は、半公的な空間にも応用され、人々に水を供給する。加えて、室内の空気を加湿する効果もあるので、乾燥地域において魅力的な装置である。

イラクの鉄格子の出窓、水冷の水差し用 [13]

涸川（ワディ）を渡る逆アーチ型のサイフォン、オマーン
[19]

地下水路の掘削

　山がちの乾燥地域では、山頂部に降る雨は斜面の地下へ、あるいは干上がった川底（涸川、ワディ）の下へ吸い込まれる。地下の水を地表へと汲み上げることが課題で、地下水の放水口を地表レベルに付け、重力を利用して分配することが合理的である。掘削技術を用いて地下トンネルを作ると、涸川より上、あるいは丘の斜面に水を集めることができる。このような横井戸は、山がちの地域に限られ、イランではカナート、湾岸やオマーンではファラジ、北アフリカではフォガラと呼ばれる。特にオマーンでは完璧に機能し、大きなコミュニティに一年を通して水を供給する。横井戸は、涸川（ワディ）のレベルより高い土地を灌漑することが可能である。

　監督官（ワキール）、すなわち水分配と灌漑システムのメンテナンスの監視人が、所有地の広さをもとに任命される。全ての灌漑用水の分配は複雑な堰のシステムで制御され、堰を開閉する順番は、公的な日時計を基準にすることもある。ある地域では、30分間の水量を競売し、季節によって価格が700％も変動する。

　カナートやファラジのような横井戸の地下工事は、数多くの点検口を備えた最小の傾きをつなぐ下水溝のようだが、コミュニティから排出されるゴミの代わりに、人々、動物そして畑に新鮮な水を届ける。水路は鉱山と同様に人が入れる縦井戸で切られているので、ある地点の作業が終わると、隣りの縦井戸で瓦礫を取り除く。水が地表に出て水路に達すると、地形の等高線に沿って流れる。途中で干渉する谷や渓谷がある時は、柱あるいはナツメヤシの幹に水道橋を架け、あるいは逆アーチ型のサイフォン（ガラク・ファッラーフ）によって運ばれるが、時には水害によって、水道橋が流されることもある。ガイル・ファラジと呼ばれる特別な装置は、地下の堰によって、涸川の地下に水を集める。涸川の砂利の底には、水の流れがある場合が多い。涸川の底が、岩棚に変わる地点に堰を作ることによって、かなり大量の水の水路を変えることができ、ファラジの水路へその流れを結び付ける。通常は、堰は涸川の砂利の下に隠れているので、洪水の水はそのまま上部を流れる。オマーンのニズワにある大オアシス、あるいはイエメンのハドラマウトにある涸川では、このような装置を利用する。

　コミュニティにおける水の分配には、厳格な階層性があった。最初の水は飲み水とモスクへと供給され、次に洗濯と灌漑用に使われた。便所、屠殺、廃棄物からの汚染の危険性への認知度は高かった。新鮮な水に対する細心の管理と、乾燥地域の特性で、汚染の問題は抑えられ、中世ヨーロッパのような衝撃的な伝染病は、アラブ地域においては起こらなかった。

ファラジ（アフラジ）の模式図

ファラジの模式図　　a：母井戸（ビール・ウンム）　b：点検口（ネクバ）　c：地下水路（カナート）　d：地下水面
e：村の貯水池、分岐点　f：引き井戸　g：水面への階段　h：洗濯場と水浴び場　i：無蓋の灌漑用水路（ガイル）

水装置

　アラブ地域では水の価値は高く、生活を支えるとともに、快適さの源泉とみなされ、最大の配慮を払った。生活用水として使用するために慎重に集め、分配すること以外にも、水はデザイン要素としても肝要で、涼しくする効果に加え、視覚や聴覚からも快適さを感じさせる。水装置は、とりわけ流れる水が利用できる山がちの土地に顕著である。

　最小の消費で最大の効果を得ることが指針となる。広い水面から発散される多量の蒸発の代わりに、狭く、浅いけれども長い池に水を運び、池には並木と小道が寄り沿う。モザイク細工などで装飾された面を浅い水が流れ、鮮やかな彩色とさざめく水が組み合わされる。水面の風合いは、格別なきらめきと水音を創出する。水の流れる傾斜面（シャディルワン）は、貴賓室の壁に設置され、水しぶきが来客と主人の間の親密な会話を包み隠した。

　十分に加圧した見事な噴水を、円環状、あるいは線状に配し、繊細な水粒が水のアーチをなして、涼やかな水音を奏で、優雅な演出を創出する。典型的な西洋の装置のように、水を権力や豊かさの表象として用いることは、アラブ地域においてはなかった。

近年の進展

　現代技術は、水供給の分野に根本的な変容をもたらし、長い歴史の産物は幾度も失われかけた。動力ポンプの導入は、自然に供給される水量と日常使用する水量の均衡を破った。地下水面は次第に低くなり、井戸は干上がり、沿岸部においては塩水が内陸部まで浸透した。海を持ち、豊富な石油資源を持つ国では、海水を脱塩して用いるため、1人あたりの水使用量は世界の先進国よりも高い。広大な緑地が継続的な灌漑を費やして維持され、ゴルフ場は、本来、年中雨でずぶ濡れのイギリスの娯楽であったが、砂漠の真ん中にも作られるようになった。壮大な噴水は、ここでも水量と権力を見せつける。たとえこのような水が再利用されたとしても、こうした水に対する態度は見識が狭く、残念なことだ。

水の流れる傾斜面（シャディルワン）：a　水の供給口
b　装飾された斜板

噴水（ファスキーヤ）と装飾的な泉盤（バハラ）、シリアのダマスクスにあるムライディン邸［13］

廃棄物処理

　伝統的な社会は、現代の大量消費大量廃棄と比べると、無視してもよいぐらいの廃棄物産出した程度だった。さらに、ほとんど廃棄物は有機物で、自然の腐食動物によって処理された。暑くて乾燥した気候では、病原菌の活躍は限られていた。プラスチック製の容器が開発されると、根本的な変容が起こった。伝統的に、公共サービスは人々の生活に無関心であり、各家庭では全てのものを真新しくすると同時に、ゴミを壁の外へと投げ捨てていた。利用価値のない砂漠は自然のゴミ捨て場となっていた。しかし、プラスチック製の容器は吸収されることはなく、風は広い地域にゴミをまき散らしたため、遅ればせながらこの砂漠公害問題が認識されるに至った。

人の衛生

洗浄と入浴

　水不足はアラブ地域に共通の特徴で、特有の洗浄作法、あるいは液状と固形物の廃棄法を生み出した。イスラームは、衛生的な原則を具体化した。礼拝や食事の前、食事や排便の後の洗浄の規定では、無駄なく水を使うことが決められ、もしも水がない場合には砂の使用が提唱される。

　食物は右手で扱い、左手は衛生面の洗浄のために使った。食事の際の手洗いでは、水を水壺（イブリク）から食べる人の手に注ぎ、使用済みの水は下の水盤（ティシット）に落ちる。

　新鮮な流れる水が洗浄には適切と考えられたので、手洗い水盤や、浴槽は否定された。蒸し風呂は、医学的効果からも受け入れられたが、淀んだプールではなく、常に一定量が溢れ出ていた。

[13]

普通の住まいには限られた洗浄施設があるのみなので、人々は公衆浴場（ハンマーム、湯を意味するハミンから派生した）を利用した。ムスリムの支配下では、古代ローマ、ビザンティンの公衆浴場の伝統を取り入れ、より経済的で小規模な施設へと改良した。蒸気の洗浄効果、そして流れる水を最大限利用するために、焚き口、蒸し風呂、熱い湯溜めを奥に、冷水の蛇口と休憩所を入口近くに配置した。窓の代わりに曲面天井にガラスをはめ込み、男性と女性の入浴時間帯を分離し節度を保った。長い間、アラブ地域は西洋の標準よりも優れた衛生環境を築いていた。有名なヴェルサイユ宮殿に浴場は1つもなかった。実際に、ムスリムにとって、洗浄は単なる身体の清潔を超え、宗教的な意味を持つ。

　洗濯は、水の供給所、すなわち井戸やファラジ（人工水路）近くの公共の洗い場で行われ、女性たちの社交の場となった。

ハンマーム・ブズリーヤ（ダマスクス・シリア）
1180年［74］平面と断面
凡例 a：入口
　　 b：脱衣室と噴水
　　 c：便所
　　 d：冷浴室
　　 e：温浴室
　　 f：熱浴室
　　 g：焚き口
　　 h：貯水庫
　　 i：店舗

便所と洗面室（イエメン）[32] 断面と平面
凡例 a：汚水排出口
　　　b：固形汚物、砂部屋に通じる
　　　c：足置き
　　　d：水壷
（cは洗面室の足置きで、便所は平面図右下部分）

便所

　大まかに言えば、便所は人間の排便と排尿のための備え付けの装置である。建築においては、それに関連する空間を示す。ほとんどの場合、この人間の行為は、理想的な清潔を妨げる不快な存在で、会話から除外された。とはいえ、ムスリムの行動規範（ファトワ）には12の規則が設定され、建物のない場所での排泄の作法を明快に示している。これらの要素の中にはイスラーム以前の規範をも含んでいる。

1. 人から見えるところでかがまない
2. 廃棄物容器の上でかがまない
3. キブラ（メッカの方角）を向かない
4. メッカの方角に背を向けない
5. 太陽や月に向かってかがまない
6. 太陽や月に背を向けない
7. 静かにしなさい
8. 唾をはかない
9. 鼻をかまない
10. 石を三度だけ使いなさい（水あるいは砂の代わりに）
11. 左手で洗浄しなさい
12. 自身の排泄物を観察してはいけない

　伝統的な生活習慣や衣服に合わせ、男性も女性もかがんだ姿勢で用をたしたので、東洋式あるいはアジア式と呼ばれるかがみ式の便所が普及した。かがみ式は、座った姿勢で使う西洋の原始的な便所よりも衛生的だ。とはいえ、主たる問題は臭気と汚れの制御で、最終的に排泄物は除去された。

　水気のない状態で除去されるので、より衛生的な手順である。都市的な状況においては、排泄物は穴に集められ、低賃金労働者が外から掻き出す。時には灰、石灰、土が加えられ、畑の肥やしに使われる。イエメンにみるような多層建物では、各階に重なる便所から、底の穴へと排泄物が落とされる。液体と固体の排泄物は分けられ、液体は外部へと流され、固体は建物の壁の溝で干涸びる。

固体と液体の分離を示す、イエメンの便所 [13]

防水プラスター（ヌーラ）
固形と液体の汚物分離をする便所
予備の水盤
「水浴び」のための足置き
水壷
体に水をかけるための小さな器
汚物溝
外観の溝（ラダ）
汚物溝

便所機能は生活空間の端に位置し、間接的な通廊（コリドール）を通って、あるいは中庭や庭園の端に独立する。公衆便所は、水の使用に対する特別な権利を持つモスクや浴場に備えられる。供給された水は、使用後に処理されるので、このような場合の便所は直接廃水の上に設置された。

　水洗便所や19世紀イギリスの近代下水道システムの導入以前には、不快な臭いが世界中のどこの町にも漂っていた。とはいえ、排泄物を流すための水の使用は、湿潤な北ヨーロッパに起源する。

　乾式便所を採用するコミュニティに上水道を導入すると、費用のかかる下水道を建設する前には、衛生の諸問題が生じた。排泄物は水で薄められ、地面へしみ込み始め、地下水を汚染した。排泄物の穴や蓄積場を建設せねばならなかったが、取り急ぎ衛生汲取車が定期的に内容物を除去することになった。その後、遅まきながら、確実な下水管が導入され、下水処理場が稼働し、灌漑のために水が再利用されるようになり、受け入れがたい状況は是正された。

　下水道を備えた安心できる水の供給と近代的配管の組み合わせによって、次第に便所が生活空間の近くに配置されるようになった。ただし、ヨーロッパでさえ、便所を浴室の中に入れ込むには時間がかかり、分離した便所を好んだ。生活空間に組み込まれた便所への抵抗は、アラブ地域では今なお大きい。

5階建て住まいの排水断面、イエメン[41]

同じ建物の便所から砂部屋への断面［41］

典型的なイエメンの住まいの立面、パイプは近年の付設［20］

第9章　伝統的建築計画

プライバシーと男女区分の設計

　本著では、乾燥地域の環境と過密な居住がどのようにして隔離に対する考え方を導いたかという点をすでに検討した(第6章参照)。家族の在り方や社会的役割に対するイスラームの認識は、この分離傾向を、家族や女性という内側に向かう方向に助長した。コーランに示された明白あるいは暗黙の規則によって設計方法が規定され、こうしてできた建築が「イスラーム建築」として認められる。初期イスラーム時代には、妻はムフサナといい、女性は夫によって守られねばならず、そうすれば彼女の名誉は守られた。「部族同盟の章（33章32-3）」に「これ、預言者の妻よ、お前たちは普通の女と同じではない。もしお前たち本当に神を懼れる気持ちがあるなら、あまり優しい言葉つきなどするものではない。心に病患のある男の胸に卑しい欲情をかき立てるもとになる。立派な言葉遣いするようにせよ。自分の家の中にどっしりと腰を据えておれ。かつての無道時代（イスラーム出現以前）の（女）のように、やたらごてごてお化粧しないよう…」。「光りの章（24章27）」には、「これ、信仰者よ、お前たちじぶんの家以外の家にはいる時は、必ず許しを求め、その家の者に挨拶してからにしなくてはいけない…」。（井筒俊彦訳『コーラン』より）

　アラビア語のサカン「住む」という言葉は、サキナ「平和で神聖」から派生し、ハリム「女性空間」はハラム「聖域」との関係から、家庭内のプライバシーが強調される。外界に閉じた住まいが必要不可欠で、通りの騒音、埃、臭気などを遮断するだけではない。1階を貸店舗にする場合を除くと、1階レベルの街路側に窓があることはほとんどない。

　入口扉が、公共空間と半公的空間を分離する。入口は緩衝空間へと続き、住まいの内部を直接覗き込むことはできない。緩衝空間は中軸をそれた位置にあり、折れ曲がった通廊（コリドール）から中庭へ続く場合が多い。小規模な住まいでは、入口から庭に直接通じることもあるが、衝立て壁を設ける。入口すぐ近くに男性客の応接間（マジリス）が設置され、大規模な住まいの場合、男性応接間は中庭に面する。少なくとも入口から続く中庭辺は半公的空間で、さらに進むと半私的空間、女性が利用する中庭辺へ達する。もちろん、中庭では来客の接近に気付けば、家族はそれに応じて行動する。来客の場合、女性たちはベールをかぶり、または女性区画へと避難する。

　住まいの入口は、板挟みの状況を呈する。一方では防御や安全のために小さく、他方で来客を迎え所有者の地位を示すために立派にという2項対立の状況である。時には、内部の漆喰仕上げがそのまま外部へ続き、扉枠のアクセントとなる。装飾的な扉と扉枠はステータス・シンボルとなり、木彫あるいは手の込んだ鉄細工が使われる。彩色は、例えばメッカ巡礼のハッジ（巡礼月の巡礼・大巡礼）成就など、所有者の目的達成を示す。貴顕の住まいでは、扉は巨大な両開き扉となり、小さな通用口を扉内に開ける。極めつけは、石細工によって、扉枠、フリーズ、アーチなどの扉回りを囲んだ見事な入口である。

サナウの2階建ての住まい、オマーン　1階　2階
1階：衝立て付き入口（竃、タンヌール）と、貯水室が階段下にある。連続アーチ（アーケード）の柱廊（ギャラリー）に、男性空間が続く。換気と採光用の高窓。
2階：女性と家族の空間で、中庭に面して格子がはまった柱廊。食器棚と倉庫の凹部が泥壁に掘り込まれる。
スケール：1／200

1階　　　2階

住まいの細部は、女性に対して隔離より保護を意図していたことを語る。ベールは姿を隠せるが視野が狭くなるので、格子窓を通して見聞きすることで女性が参加できるよう苦心が払われる。しばしば、天井の高い男性応接間（マジリス）に沿った格子窓の中2階を女性用空間とする。イラクではこれをカビスカンと呼び、イーワーンチャと呼ばれる通廊（コリドール）を通って入り、列柱吹き放し広間（ターラール）、上げ下ろし窓の部屋（ウルシー）、中庭（ホシュ）そして通りを女性用空間から垣間みることができる。通り側の出窓（サナージル）からも劇的な眺めが見通せ、出窓から籠をおろし、行商人から買い物することも可能であった。

　北アフリカでは低い窓の凹部（ニッチ）をクブと呼び、通りを見通す。サウジアラビアでは、格子出窓を通して、通りの人との会話を楽しんだ。格子窓（ムシャラビヤ、ラウシャン）を利用して都市の規律が守られた。オスマン朝の安定した治世にさらに促進され、トルコ建築においては木造出窓、格子の障壁、小さな亭（キオスク）などを使うことが顕著だ。最も進化した事例は、ジェッダやメッカなど、年に一度の巡礼で繁栄する国際都市に見られる。

斜め部屋の通りに突出する出窓 [13]

イーワーンチャ（通廊）
―ウルシー（上げ下ろし窓の部屋）―
カビスカン（女性用中2階部屋の配置）[13]

女性用中2階部屋（カビスカン）の突出した部分と格子出窓（サナージル）[13]

サウジアラビアのメッカの入口近くにある事務所（マカアド）[13]

イラクの女性用中2階部屋（カビスカン）、男性空間を見下ろせる [103] *

女性や子供の空間には、家族室や台所を含み、まったく私的な空間である。住まいの奥深く、あるいは高くが、より私的な空間となる。しかし、内部の動線によって左右され、例外もある。特別な通廊（コリドール）で離れた部屋へと通じる場合、そこは半公的な機能を持つようになる。特に多層建物にその傾向があり、主階段は半公的空間で屋上まで通じ、屋上には男性用応接間（マジリス）が見晴らしのよい場所に置かれる。

　大規模な住まいでは、男女の区別は、中庭ごと、あるいは階ごととなる。階ごとの場合には、公的階段と私的階段が備えられる。とくに斜面地においては中庭をとることがむずかしいので、空間機能を垂直に分離することが自然に促進された。この場合、サービス用空間、倉庫、家畜部屋は1階に、居間は上階に置かれる。多層の塔状住居では、倉庫と家畜部屋、台所と仕事場、家族と女性、男性と来客という垂直的連続性が顕著である。

北アフリカにおける典型的な窓とその凹部（クブ）［80］

サウジアラビアの木製の「下方覗き窓」［13］

視線を制御するための折れ曲がり入口と格子入り出窓、通りの行商人からの購入、カイロのマンズィル・ザイナブ・ハトゥーン、カイロ（エジプトの実例16、147ページ参照）［13］

格子窓（ラウシャン）のファサード
（サウジアラビア、メッカ）[101]

通用口付きの扉、デイル・カマル、レバノン [78]

女性用入口、ラッザーズ邸、カイロ、(エジプトの実例19、152ページ参照) [13]

カイロの格子入り出窓 (ムシャラビヤ) [13]
凡例：a 日除け　b 水冷　c 跳ね上げ戸　d 持送りの覆い

通用口付きの扉、デイル・カマル、レバノン (レバノンの実例16、173ページ) [78]

フレキシブルな設計：転用と拡張

　台所と水回り空間を除くと、アラブの住まいに明確な機能を示す空間はない。西洋式家具はないので、居間は食堂に、書斎は寝室に可変である。床の上に胡座をかき、あるいは壁際のクッションに寄りかかりマットに座るという習慣は、遊牧生活様式に因む。床には冷たい隙間風や湿り気はない。むしろ低いところでは涼しさも快適性も増すので、部屋の下回り、1.5mほどの腰壁部分を異なる彩色で際立たせる。居間の設えに布団を敷くだけで、寝室に変更することができる。部屋の広さを何枚の布団を敷けるかという数で数える場合もあり、日本の畳と同様だ。男性用応接間（マジリス）や前面開放広間（イーワーン）など代表的な部屋でさえ、必要とあらば寝室として使える。

　食事は飾りのついた大きな金属盆（サニーヤ）に盛りつけて運ばれ、折りたたみ式の台（クルシー）の上に置く。食前と食後に水壺（イブリク）から水盤（ティシット）に注がれる水で手を洗う。

　部屋機能のフレキシビリティを、周囲の部分が補う。分厚い壁体に凹部を掘り込んで、作り付けの食器棚や棚、食料の貯蔵庫に使う。横長部屋の両端部を仕切るために間仕切りも使う。

　床レベルを上げ、土間と区切り、清潔な空間とする。一段低い土間（マドゥラ）に靴や道具を置く。一段あがった基壇（マスタバ）は清潔な床座の場となり、会話に便利なようにU字型に設える。男性住人と客との間の重要性を反映し、床座のレベルで階層順序を表象することもある。

典型的な前面開放広間（イーワーン）

アラブの台所は、食べ物がすぐに乾燥あるいは腐るという暑い気候によく適応する。毎日のパンは、数家族で使う窯（オーブン、タンヌール）で焼き、火にかけた鉄板で料理をつくる。コーヒーは、家庭で豆を煎り、砕く。牛乳はヨーグルト（ラバン）やクリームチーズ（ラブネ）、乳脂肪（ギー）としてのバター等に使われることが多い。オリーブとオリーブオイルは必須で、漬け物にもなる。果物を乾燥して使うことも多く（ナツメヤシ、イチジク、杏）、ナッツ、蜂蜜、シロップ、香辛料が典型的な材料である。主食は小麦（普通挽き割り小麦）、米、レンズ豆、大豆、エンドウ豆で、サイロや壺に貯蔵する。主たる燃料は炭で、煙が出ないので屋内でも使うことができ、料理に使われ、火鉢にいれて暖房にも使われる。

- 大皿（サニーヤ）
- 貯蔵用凹部（タカト）
- 布団用凹部（カウス）
- 仕事場あるいは倉庫（ラウィヤ）
- 穀物貯蔵庫（ハワビ）
- 家畜部屋（イスタブル）
- 干草置場（ハビヤ）
- 居間と寝所（マスタバ）
- 炉（マウカド）
- 入口（カーアト・バイト）
- 敷居（アタバ）

パレスチナのアブワインにあるサルマン・サフワイル邸[1]、曲面天井の空間の情景

[13]

エブル・サキの農家、レバノン [78]

ヘルモン山麓にあり、連続空間を巧みに利用。簡素な梁柱構法で、約3m四方のグリッドで約100㎡を耐力壁で囲む。グリッドはル・コルビジェの「プラン・リブレ（自由計画）」で有名。

外の中庭から、倉庫と家畜部屋の部分に入ると、泥造りの飼い葉桶と掃除した鶏籠がある。飼い葉と薪置場は中2階のレベルにある。

そこから3段上ると広い清潔な空間で、多目的に使われる。大きな穀物庫と飼い葉置き場（下方）を設けた機能的な壁で囲まれる。隅の台所には小さな穀物食品の容器、食器棚、特別飼育の鶏籠がある。炉は寒い冬期に利用し、装飾された広い凹部（ユク、アルコーブ）に布団を収納する。括り付けの戸棚のある小さな部屋が2つあり、サイロおよび家畜部屋上の中2階へとつづく通路として使われる。動物たちも空間を共有し、寒い季節には暖かさをわかつ。
（レバノンの実例2、168ページ参照）

イスラーム法では、部族内の女性の地位を上昇させ、夫と4人の妻の間の関係を強調する。床座の生活が主であるイスラーム社会における天蓋付きの新婚の寝台は、結婚式の床入りの際のアラビア語バナー・アライハ「彼は妻の上にテントを建てた」という句を想起させる。夫は妻たちに平等に接しなくてはならない。ハナフィー学派では「夫と妻がともに裕福な場合、夫は妻の邸宅とは別の住まいを準備せねばならない。もしも夫婦ともに裕福でない場合、夫は分相応の範囲で、必要設備を備え、独立した別の部屋を準備せねばならない」と説く。部屋の増築が頻繁に必要とされた。

父系血族システムは、父方居住を好むので、部族の集住地内に息子の住まいを準備し、室数増加の必要性がさらに高まる。父系家族の住まいの見本を、一夫一婦制家族が典型的に拡張した際の相互作用図に見ることができる。グルーピングは、主に性別に基づいた組み合わせを示す。

ことわざに、アラブの住まいは決して完成しないとある。それぞれの町の街区（ハーラ）の有機的な成長パターンは、中庭住居が徐々に拡大していく性質を反映したものである。機会があれば、隣家を獲得し、自身の土地と連結し、あるいは通りの上に部屋を渡す。隣家の建物の一部や上空の権利も手に入れることができる。今日では垂直方向の増築が多く、平らな屋上に突き出た鉄筋コンクリート造の柱が顕著である。

父系血族システムにおけるいくつかの場合の家族構成員の典型的グルーピング [22]
Ⅰ．核家族：父、母、息子二人、娘
Ⅱ．拡大家族：父、母、娘、息子、既婚息子、息子の嫁
Ⅲ．拡大家族：Ⅱの場合と同じだが、息子二人が既婚で、嫁二人が加わる

厳しい気候のための設計

イブン・ハルドゥーンは『歴史序説（ムカッディマ）』で、環境を制御する建築の役割を強調する。「これ（建築技術）は都会文明の技術のうちでは第一の、また最古のものであって、遮蔽を目的とした家屋・住宅の使用に関する知識である。人間はもって生まれた性質として、事情の如何をよく考察するのであるが、暑気や寒気の外を防ぐにあたっても、周囲全面を壁や屋根で囲いをした家屋を用いようという考えに至るのはしごく当然である。」（森本公誠訳『歴史序説』より）

水平移動

気候への対応の基本は方位で、もっぱら太陽と風に準拠する。方位と眺望が矛盾することや、敷地条件によって方位が強制される場合もある。しかし概して、太陽が快適性・不快性の鍵を握り、中庭の方角が決定される。ただしイスラームの宗教建造物は例外で、必ずメッカの方角に向かう。

ギリシア人は、合理性に基づき最大の日陰と通風を得るために、都市の街路を碁盤目状に計画した。ところが融通性をもつアラブの住まいでは、個々の住まいが方位に対する解答を導いた。その結果、住人は、温度と換気の観点から、住まいのもっとも快適部分で生活する。このようにして水平移動・垂直移動が生み出された。

水平移動は異なる向きの部屋に有効で、季節によって部屋を使い分ける。寒い季節には、日射を取り入れ、天井が低く大きな窓をもち、太陽を感じとれる南面する部屋を好む。夏には、天井高が高く、北面を開口する前面開放広間（イーワーン）のような部屋が最適である。建て込んでいない田舎では、厚い壁体の冬の部屋（マシャーイト）と、格子や葦の壁に窓を開けた夏の部屋（マサーイフ）の双方に住みわける。夏の住まいの代わりに、無蓋のテラスや屋上を使うこともある。

水平移動は、特に夏と冬の気候格差が顕著な内陸部に適応する。一方海岸では、日中のそよ風を得るため砂浜近くに住まいを建てる。夏の開放的な部屋は海岸に面し、冬の住まいは中庭奥とする。

ソハールの住まい、オマーン [19]

シリア、ダマスクスの中庭住居、階高の低い2階部分の床はタイル敷きで南面し、階高の高い前面開放広間が北面する。

垂直移動

　沿岸部から離れたアラブ地域の極端な温度日較差は、日中の強い日差しと、晴れた夜空の急速冷却が原因である。レンガや石の分厚い外壁は、日中の暑さを断熱するだけでなく、熱伝導を遅らせ、肌寒い朝のために蓄熱する。

　温度変化にもっとも効果を発するのは垂直移動である。イラクのような極端な気候では、日単位で実践される。夜は屋上で過ごし、朝は1階で、尋常でない暑さの午後は地下で過ごす。この方策は晴れた夜の熱放射に基づいている。たとえ思慮深く窓や扉の開け閉めが行われても、空気循環を放置・抑制しても、暖気は上昇し、冷気は低いところに集まる。

　夏のはじめに1階から2階へ季節移動することは、湿った湾岸の港町での習慣で、両階で同じ間取りになる。山地が近くにある沿岸部では、もっとも暑い時期には、高地で過ごす道を選ぶ。

アラブ首長国連邦の典型的な湾岸の住まい。平均的な夏の日射と通風を考慮した昼夜の気温の変化。

日除け

　赤道から南北に離れた地域では、冬至と夏至の太陽角度にかなりの違いがある。1年で最も昼の短い日と長い日、通年の日射サイクルが季節の要因となる。幸運にも、最も暖かさが必要なときに、南に面した部屋のより奥まで日が差し込む。とはいえ、ほとんどのアラブ地域において4月から10月には、直射日光をいかに遮るかが求められた。テント自体が第一に日除けの道具で、今日でもテントのような構造物で効果的な日陰を作る。列柱（コロネード）や連続アーチ（アーケード）を持つ入口庇（ポーチ）や回廊（ペリスタイル）は、通路や壁面に陰を落とす。

　建物は大部分が外部空間に面するので、日よけ装置はファサードの補助的役割を演じ、見栄えの良い格子が陰を作る。西洋化の初めの頃、建物を外に向かい開放的にしたので、ルーバー（ブリズ・ソレイユ）のような遮光装置が意匠的特徴となった。今日では熱反射ガラスに置き換わる。

a：冬至の太陽　　　　b：夏至の太陽

南面する日中の凹部［13］

日の角度が低く、中庭北面のタイル敷きの居間に日差しが入る

日の角度が高く、柱廊は陰となり、中庭南面の前面開放広間（イーワーン）に日差しは届かない

夜には屋上、朝には1階と2階、午後は換気のある地下を使用する

水平移動［13］　　　　垂直移動［13］

換気

　中庭住居は厳しい気候に場所を選ばず対応した。中庭空間は、暑く乾いた気候を和らげることに優れ、夜に冷気をぎっしり蓄積して空気井戸となる。中庭では朝の日差しが妨げられるので、周囲の空間は昼まで涼しく保たれる。太陽の光が中庭に届くと、空気が温められて上昇し、空気対流と通風が生じる。特に周囲の部屋に、第二の換気口が細く狭い小路に対してある場合に促進される。

　夜の温度がそれほど下がらない湿度の高い沿岸部では、換気が最優先される。高いところにいくほど、昼は海から、夜は陸からのそよ風を楽しめる。上階の部屋は床まで届く大きな格子窓を持ち、暑い日中には内側の扉を閉じる。屋上はあたかも1つの階のように周囲を取り囲む。

　最も目立つ換気装置は風入れ（マルカフ）と風採塔（バードギール）だ。風入れは涼しく綺麗な空気を取り入れるために、屋根の上まで届く換気管である。卓越風の風上方向に向かい、逆煙突効果によって、下にある部屋に空気を導く。部屋を通って中庭へと空気が入り、空気対流を促進する。バグダードでは、階ごとに風入れを持ち、屋上に装飾的な空気取り入れ口を開ける。卓越風が壁と並行する場合、背が高く、狭い取り入れ口とする。

　湾岸では、壁を二重にして屋根に沿う手すり壁（パラペット）を風入れとし、屋上障壁の低い部分、あるいは階下の部屋に風を向ける。

バグダード（イラク）の某住まいの風入れ換気 [13]

バーレーンの某住まいの壁換気の詳細

バグダード（イラク）の建物外壁に並行する風入れ [13]

バグダード（イラク）の装飾的な風入れ [13]

バーレーンのシェイフ・イッサー邸の熱詳細 [10]
 a 夏の部屋は、熱容量が小さい木摺漆喰壁と格子窓に囲まれ、低い位置で交差する換気
 b 冬の部屋は、厚い壁の高い位置から広い南面する開口部へと換気

カイロの風入れ [13]

カイロのカトフダ邸の風入れとカーア（エジプトの実例12、145ページ参照）[73]

ドバイ（アラブ首長国連邦の実例11ページ参照）の風入れ
（エジプトの実例12、215ページ）[15]

88

さまざまな方向の風に対する風採塔は湾岸建築のトレードマークとなる。これは南イランから導入され、木枠と布の素朴なものから、モニュメンタルな塔までさまざまだ。断面を×型に構成し、どの方向からの風をも捕らえ、風を下の部屋へと下降させる。同時に風下側から吸い込むので、換気引力が増加する。近代的な天井のシーリングファンよりも効果的で、新鮮な空気が常にもたらされる。

遠景が楽しめるように、風採塔は装飾される。すべての方向からの風力の影響を受けるので、木の柱を筋交いとし、外に突き出た突端部は清掃や手入れのための足場となった。周囲の空気の湿度60％よりも少ない場合、濡れた布地、あるいは空気の通り道に置かれた水差し土器や泉からの蒸発によって空冷効果は高くなる。

冬の期間、風採塔は最下部を閉じるか、あるいその部屋を使用しない。

木と布の風採塔 [19]

組積造の隅部にある木摺と漆喰の風採塔 [19]

海辺の風採塔の住まいの換気 [19]

丸くドームのかかった神殿のような伝統建築の風採塔が、現代高層建築の頂部に用いられた風採塔のデザインと呼応する。シャルジャ（アラブ首長国連邦）にて。

風採塔の断面、ドバイのバスタキア地区
（アラブ首長国連邦の実例12、214～217ページ参照）[15]
冷房のために空調装置を付加。

風採塔

夏　風採塔の部屋

冬　寝室

立面

断面 C-C

ドバイのシェイフ・サイド邸の風採塔
（アラブ首長国連邦の実例12、214～217ページ参照）
[24]

美のための設計

建物を建築することに関わるさまざまな側面を検討してきた。ヴィトルヴィウス（古代ローマの建築家、『建築十書』の作者）が提唱する使いやすさ（コモディティ）を満たすには、平面計画や立体的習作に際して機能の関連性に留意せねばならない。とはいえ、機能の関連性は多層にわたるので、さまざまな活動や行事の時間と空間の最も有効な連続性へといきつく。すなわち、部屋の中の家具の配置、建物の中の部屋の配置、街区の中の建物の配置、町の中の街区の配置、最終的には地域の中の町の配置と関わる。これらそれぞれは、空間計画、動線分析、街区組織、交通計画そして社会基盤を指す。

材料や構法の研究では、建物が十分に堅固であることを尊重する。残る課題は美を通しての快楽の追求で、設計の主たる範囲となる。

設計は多元的で、美の認識は多分に哲学的な注目を集めてきた。美の認識は物質的な表現に限定されるだけでなく、目的や存在の持つ真実のようなより深い価値を含まねばならない。美の認識は非常に主観的で、異なる文化や出来事は異なる価値を持ち、それぞれ固有の様式を作る。例えば西洋の古代ギリシア、古代ローマでは構造の正確な表現と材料の誠実な使用が根底にあり、これは、木材、レンガ、石に対する長い構造的試行錯誤の過程において形成された。こうして蓄積された知恵は支柱間の距離（スパン）、垂力（スラスト）と反力（カウンタースラスト）、あるいは安定と均衡を考えることを通して、平面計画に影響を及ぼした。建物は、多くの場合、構造を熟考した成果となる。構造的な合理性と矛盾する建築形態は、一般には退廃を意味する。

外部空間や景観（ヴィスタ）を巧みに作り上げ、量塊（マッス）、あるいは建物配置の効果に関心が向けられた時代があった。西洋の建築家が内部空間の質を焦点とすることがほとんどなかったのは、建物が公的芸術としてとらえられることが多かったからである。

これに対し、アラブでは建築が公的文脈でとらえられることは稀であった。モスク、宮殿、住まいは、壁の背後に隠され、覆われた内部空間を作り出すものであると認識された。さらに、アラブ族は、征服地の既存の建築伝統を採用し、自分たちの要求を賄うために、地域の手本や技術を用いた。仕方なくいつも座りがちな生活になると、単に構造は関係なしの覆われた空間を欲した。

過酷な気候と、限られた材料から、彼らは窮屈で薄暗い内部空間に閉じ込められることを余儀なくされた。しかし、常に天井のない空間の開放性を希求し、構造的強調のない空間を望んだ。柱はほとんど荷重を支えていないように、アーチは吊るされたカーテンのように見え、荷重の現実味と支持の必要性を否定した。重力の課す限界を、彩色描画、浮彫漆喰、象眼や釉薬タイルのような表面の覆いで隠し見えなくする。テントにおける布の伝統は、漆喰、化粧張り、羽目板などに置き換えられる。可能ならば、涼やかで、反射し、そしてきらめく水が設計に組み込まれる。

床と天井は、壁と溶け合い、境界のない連続性を見せる。風合いは重要だが、奥行は無視された。幾何学的なあるいは植物文様が無限につながり、文字文様と混じり合う。それらは欠くことのできない存在となり、大きさの認識をかすませ、脈絡の限界を取り払い、曖昧な感覚を引き起こす。

空間の高さや方向を変え、開口部に多様性、すなわち高低、広狭、明暗などを示すことによって、空間自体が動的、多義的になる。ほとんどの空間が曖昧で多目的な性格で、軸線に欠け、凹部（ニッチ）や窪み、そして一段あがったマットを敷く基壇など、グリッド式の制限から解き放たれる。

格子や色ガラスを透過する光や、表面を反射し拡散する光は芳醇で、空間を分解する効果を持つ。照明は光、さらには曖昧さをちりばめる。香料や香水の匂いはアラブ音楽のリズムのように広がり、これら全体が存在する本質の儚さを物語る。

建築の象徴性は、専門家や信者だけが到達できる。中庭とその噴水をハサン・ファトヒは賞賛し、一方サイド・ホセイン・ナスルは現代建築での無意味さを嘆く（249ページ参照）。

イスラームは、上述した美に関する属性全ての完全な調和であり、信仰から見ると創造の各要素はより大きな全体の部分をなす。命はつかの間で、永遠性への不満は正当ではない。光に照らされた空間は精神的な本質を表し、あらゆるところにいきわたるアッラーの存在全てを象徴する。

「アラブにおいて、中庭は単にプライバシーを維持する建築装置ではなく、ドームのように宇宙の秩序に匹敵し、ミクロコスモスの一部となる。象徴的に、中庭の四辺は天空を支える4本の柱を意味する。天空は中庭中央の水盤に映し出されるので、泉や水盤は、実はスクインチ・アーチ上のドームの突出部となる。平面では両者は全く同様で、基本的には下部が正方形で、隅部を切り取って8角形を形作り、このようにして作られた隅部から、半円へ達する。それゆえ中庭の泉盤は、ドーム・モデルの逆で、あたかも本当のドームとしての天空が水面に映されたかのようである。」（ハサン・ファトヒ）

第10章　慣習からの逸脱

北アフリカの沿岸山岳地

　沿岸から平均250km地点に、北モロッコ、アルジェリア、チュニジアにわたる山地が連なる。山地では季節的な降雨があり、冬には雪が降り、木材と石材に恵まれ、沿岸地域を制圧する支配権力から逃れた亡命者たちの住まいともなった。

　住民の多くはベルベル人で、人里離れた丘陵上に家を建て、家畜を飼い、丘の斜面の段々畑で穀物を栽培する。収穫物を住まいの中に蓄え、自給自足を旨とするが、時には共同穀物庫も使う。

　沿岸と平行していくつかの山脈がある。内陸奥部ほど降雨量が少ないので、北部では切妻屋根、南部では平屋根となる。より南の高地には、隊商路に沿って井戸が点在し、砂漠の遊牧民たちが、クサールと呼ぶかなりの規模の防御された住まいに住む。

モロッコの山岳地 [77]

　モロッコを横切るように複数の山脈が展開し、海岸沿いのリフ山脈からアトラス山脈へ続き、アトラス山脈は中アトラス山脈、ハイ・アトラス山脈、アンティ・アトラス山脈が平行して連なる。

フロット族の住まい、北西モロッコ

入口広間を持つ単室の住まい。約14㎡の内部空間で、荒石造りの壁は、土の天井スラブと木材架構を支え、茅葺き切妻屋根が架かり、屋根裏部屋が作られる。破風部分の壁は日乾レンガ造りである。

ズバラ族の住まい、北西モロッコ

2室の住まいで、片側の深い軒が浅い入口庇（ポーチ）となる。カーブする屋根構造は、樽型曲面架構（バレル・ヴォールト）に近く、草葺である。天井板で屋根裏部屋を作り、破風に窓を付け、倉庫として使う。

ベニ・サイド族の住まい

リフ山脈の南斜面（風の当たらない側）にあり、平屋根で、中庭（パティオ）の周囲に3つの部屋と入口に続く台所を持つ。ここにも突出した軒がある。奇妙なことに、家畜部屋は中庭の奥にある。

カビール山脈の住まい（アルジェリア）[12]

　丘の頂部に住み、ふもとを耕作地とすることが典型である。冬に雨が降るので、切妻屋根とし、桁の上に垂木を渡し、葦と土で覆い、その上にローマ式瓦を葺く。壁は荒石造りで内壁は上塗りする。屋根の形の制約から、住まいは独立する長方形が単位となり、長手に扉を持ち、外の中庭へ通じる。

　軒から雨水を最も効率よく流すために、住まいは斜面に沿って建ち、丘の頂上から放射的に同心円状に丘のふもとへと連なる。路地は同心円状で、放射状の道路とつながる。

アイト・ラルバー、アルジェリア[12]

A-A 断面

B-B 断面

典型的なティホルホルト

典型的な内装

単室の住まい

この単室の住まい（ティホルホルト）は間口6m奥行4m、棟高3.5m。地面の傾斜に合わせ、平面の3分の1は一段低く家畜部屋、1～1.5mの高さの中2階は倉庫。残りの4m四方は居間で、家畜部屋に向う複数の窓をもつ。普通3本の柱が家畜部屋との境の壁に挿入され、屋根の桁を支える。

入口は居間の少し低い部分へ通じ、そこから家畜部屋へも入ることができる。家畜部屋の床は石敷で、壁の下にある排水溝へ傾斜する。家畜部屋は、牛、ロバ、つがいのヤギの部屋となる。

居間では、家畜部屋と反対側の壁に、ニッチや棚と共に、組積造の低い食器棚（イケダル）がある。その近くが石臼や調理場の定位置となる。

ひとつだけの入口は庭に向かい、扉はない。破風側に小さな換気口があり、煙抜きとなる。冬には、動物たちの暖かさから、家畜部屋の上の中2階が寝所となる。基本的な住まいに極限的な動物と人間の共存を見ることができる。1／100

アウレス山脈の住まい（アルジェリア）

　アウレス山脈は内陸山地で、海岸線から200km南にある。それゆえほとんど降雨がなく、住まいは平屋根となる。半遊牧民で、季節によって高地で家畜群を放牧したり、定住したりする。

　居住地はほとんど傾斜地なので、スキップフロア（床高をずらした構成）とすることが普通である。住まいは房状に配置され、サボテンの垣根で仕切った庭を通って入る。屋根には梯子、時には丸太に刻みを付けただけのこともあるが、あるいは壁に付けられた外階段でのぼる。

アウレシアの中庭付きの住まい [12]
基本的住居単位（タッデルト）は奥行2mの横長空間で、豊富な木材の柱と梁で2倍の奥行とする。このようにして、特別大きな部屋が作られる。
1／400

シャウィヤの住まい [71]
1階は倉庫と動物小屋、2階は4本柱の中央広間が多目的な部屋で囲まれ、屋上は収穫物の加工に使われ、1階にある倉庫に通じる竪坑がある。
　1　中央広間
　2 a 炉
　2 b 夏用の炉
　3　倉庫
　4　羊
　5　玄関入口（スキファ）
　6　屋上
1／250

2階　　断面

1階　　屋上テラス

イザムマレンの住まい、ハイ・アトラス山脈、モロッコ [95]
テラス状の構造、内転びの荒石造りで突出する材木の上に土天井を載せる。石と材木に恵まれた山地の典型的な住まいである。マグサと床の位置をジグザグ文様で区切る。

イコウンカの穀物庫、アンティ・アトラス山脈、モロッコ [65]
穀物庫は、共同の管理と防衛のために建てられた。3層の倉庫には突出する板石から入り、内部160もの部分に分かれる。

レバノンの場合 [78]

　いくつかの点でレバノンがアラブ地域の例外となるのは、広大な乾燥後背地の影響が少なかったからで、むしろ地中海との関連が重要である。ムスリムとキリスト教徒が共存し、前者はシーア派、スンナ派、ドゥルーズ派、後者はマロン派、ギリシア正教会、ローマ・カトリック教会に分かれる。オスマン帝国の支配下、レバノン山岳地は特殊な独立状態を保った。巧妙な段丘状の肥沃な耕作地に囲まれていた。深い谷に位置し地中海から遮られていたが、住民が世界を知る程度には海と近かった。男女の住み分けは緩やかで、むしろ快適な気候と起伏の多い地形が建物のデザインに影響した。裕福で誇り高く、彼らの建築は外に向かって開放的で、アラブ地域としては独特である。

開放的な眺め

　緑なす景観は開放的で、急峻な傾斜は壮観な眺めとなる。中庭を持たないので、機能の垂直分離が促進される。下階は家畜部屋、サービス用に、居住空間は上階となり、一連の部屋は外側の柱廊（ギャラリー）でつながれ、開放的な景観を享受できる。下階の曲面天井の上部がテラスとなることもある。部屋を水平方向に増設し、L字型、U字型の平面とする。通廊は装飾的でしかも日陰を作り、住宅の中枢となる。海へと開いた西斜面では、眺望と日よけが対立することもあり、カーテンや可動式の障壁（スクリーン）によって解決される。

南西立門

2階

1階

アブド・バキ邸、アイン・バール
（レバノンの事例、169ページ参照）

柱廊（ギャラリー）住宅の展開

斜面住宅への前面開放広間や中庭の適合

　前面開放広間（イーワーン）は中庭住居に定着したが、急峻な斜面に立地する庭のない住まいへの導入は困難である。斜面では高い背面から中央広間へと入り、谷の賛嘆たる眺めを目にする。とはいえ、険しい傾斜や快適な気候を考慮して、巨大な開放部に連続アーチ（アーケード）を合わせ、バルコニーを設けることが合理的で、中央広間式住宅とともに主たる解決策となった。

丘陵から斜面への、前面開放広間（イーワーン）と
3連アーチ付き中央広間の展開

中庭住居の利点は知られていたが、斜面地への適合は難しい。中庭に段差を持つ例は稀で、次第に屋根で覆えるほど庭が狭くなるものや、あるいははじめから半私的性格を持つ中央広間の回りに部屋を配するものも作られた。双方から中央広間式住宅が導かれた。通廊（コリドール）は幅と長さを拡張できる。全ての部屋への動線は広間を経由し、多目的な空間となり、応接、食事、家事などに使われる。

　このタイプの住まいは格式の高さを進展させ、赤瓦の傾斜屋根がこの地域の建築のトレードマークとなった。1階を曲面天井のサービス空間とし、2階に正面に面する広間を持つのが定型である。上階には外階段で上り、短い入口通廊から入り、広間空間の両側に独立した部屋を設けるのが通例となる。3連アーチと石製持ち送り上のバルコニーで立面を整える。こうした計画は、段階的な建設に適し、全ての段階での完成を確認できる。

モロッコのタムダルトにある段差をもつ中庭住居 [12]

中央広間式住宅の拡張

西立面　　　　　南立面

ムタインのアニス・ハッダード邸
（レバノンの事例21、176ページ参照）

　独立した多層の住まいでは、前面開放広間（イーワーン）と柱廊（ギャラリー）を多種多様な方法で連続させ、敷地の利点を最大に活用する。こうした住まいは熟練した石工が地元産の石材で建設し、吟味された立面は対称となり、配置において特別な統一性を達成する。アーチの形や表面装飾には、アラブ的な要素が明確である。

南西立面　　　　　南東立面

トウビア邸、アームチット
（レバノンの事例21、177ページ参照）
覆われた中庭に、入口前面開放広間と両側に着座用の
前面開放広間をもつ。

窓の詳細

平面

腰掛け窓（マンダルーン）
（イエメンの事例4、232ページ参照）

この特徴的なデザインは、レバノンのさまざまな建築に
ほとんど例外なく採用される。
— 細い円柱と対の窓、尖頭馬蹄形アーチの頂部に船底（キー
　ル・アーチ）を配する。
— 僅かに壁面から突出した矩形枠に、隠しアーチとコー
　ニスで窓を縁取る。
— 日よけがない。
— 名称はイタリア語のマンドリーナ（マンドリン）から派生
　し、窓辺で奏でることにちなむ。
— 窓の下には、石製持送り上に植木用の箱部分を堪える。

シバーム、イエメン [20]

多層建物

多層建物にはいくつかの理由がある。

- 空間不足。市壁、地形（ニューヨーク）、耕地確保（イエメン）などで都市域が制限される。
- 防御。外部あるいは内部の敵に対する。
- 威信。「誰が一番高いか？」（バベルの塔）

　必要機能を組み合わせ、普通は3階か4階よりも高い建物とする。構造、計画上の意味合いも考えねばならない。階段室（せきぞう）が住まいの軸となり、機能的、社会的な住み分けは垂直方向になされる。一階は、石造や曲面架構（ヴォールト）を用いた重厚な構造。上階は、版築や日乾レンガを用い、木材で補強される。

　最も著名な多層建物は、南アラビアの山岳地の塔状住居、ヒジャーズ地方の都市住居、そしてモロッコのアトラス山脈のサハラ砂漠周辺部のティグレムにある。南アラビアの塔状住居はイエメン、そしてサウジアラビアのアシール地方に見られる。

　塔状住居の集中地域は、イエメンのハドラマウト地方にある。スール（市壁によって守られた地域）内が混み合ったので、建物は10階建てに達する。それぞれの建物は、大きな倉庫と貯水槽を備え、長い戦いの期間を耐え抜くことができ、あたかも家族のための城塞のようだ。不揃いな日乾レンガに思い思いに施された白塗りは、豊かさの象徴で、白塗漆喰は窓周りだけに使われることが多い。近接して建つ建物では、上階の渡り廊下が女性たちや防衛者の動線として役立つ。サナアにあるような塔状住居では、共有緑地に各家族の畑や井戸をもつ。

多層建物の住まいは、裕福な家族、あるいは為政者、商人に限られ、彼らの安全性と威信欲の双方を満足させる。一方、各階を標準的収入の家族の住まいとすることもある。この場合、階段室は半公的空間となり、各階に前室が設けられる。便所は階段室の中階に置かれることが多い。これにより、僅かに内転びの壁で構造的に安定する。屋上階は応接室（マフラージ）とテラスとする。

　各階に繰りかえす控えめな窓は、安全性と眺望を確保しつつ建物の荷重を減らす。窓は上階に行くにしたがい次第に大きく手の込んだものとなり、屋上の装飾的な応接室へ達する。屋上で男性は嚙みカート（植物の葉。チャットとも。覚醒作用があり、嚙んで嗜む）を楽しむ。中層の女性空間の上に居間があり、使用人や倉庫及び家畜小屋は低層部にあり、社会構造を反映している。

イエメン、サナアの住まい [102]*

正面立面　　　断面 C-D　　　断面 A-B

1階平面　　　中階の典型的平面　　　屋上平面

防御建物

何度か言及したように、アラブ地域は近隣の砂漠遊牧民の急襲に脅かされることが多かった。内部を重要視する建築計画は、風土だけではなく防御的性格に負うものでもある。屋根の隅部を高くすることは、構造的必要性とともに盾としての役割も持つ。上階では床近くに矢狭間（ループホール）を設け、扉は小さい。防御は地域社会の問題であった。

開放的な集落は、互いに射撃可能な距離に設置された見張塔（フスン）で守られる。戦闘時には、侵入部隊の進撃を射撃手が防御する。見張塔は普通円形平面で、オマーンでは楕円形、南西アラビアでは正方形のこともある。下層部は石造で、砂で充填され、入口は地面より高く、ロープでのぼらねばならない。中層には梯子があり、時には外へと排出する便所施設をもつ。屋上には、胸壁（マーロン）、銃眼（クレネル）、矢狭間、石落とし（マチコウリスまたはマチコレーション）が備えられる。

典型的な防御見張塔（フスン）
凡例：a 胸壁（マーロン）　c 矢狭間（ループホール）
　　　b 銃眼（クレネル）　d 石落とし

サウジアラビアの住まいにおける戦闘用具 [6]
凡例：a 石の胸壁（シナー）
　　　b 石のパラペット（サッラー）
　　　c 矢狭間（バルジ）
　　　d 膝置きあるいは座面（カッファ）
　　　e 放出便所（シャヤ）

ファヒード家の城塞の拡張過程
1. 防御塔
2. スールを囲む
3. 第2の塔
4. 第3の塔
5. 周囲の壁

ファヒード家の城塞の拡張過程、ドバイ [45]
見張塔は、大規模な防御施設の一部となることもある。スールと呼ばれる大きな中庭を囲む場合、井戸を持ち、避難場所として使われる。建設過程は、第2の塔を中庭の反対側に設置し、スール（中庭）の周囲に部屋を建設し、部屋の屋上は迎撃の場となる。

サウジアラビア、アウィルスの塔 [6]
凡例：1. 補強壁
　　　2. 屋根開口
　　　3. 梯子
　　　4. 放出便所
　　　5. 矢狭間付き胸壁

矢狭間と石落としによって、イエメンの住まいのファサード・デザインが統合される。矢狭間は装飾的なパターンとなり、窓の形と結び付く。石落としもまた、見下ろす場として、日乾レンガ、焼成レンガ、石、木材などで作られる。

　より数多くの塔や部屋で、囲壁（スール）は城塞（フスン・カラア）へと拡張し、時にはシェイフ（部族長）の住まいとなる。共同体に建設できる余裕がある場合は、住まいの広がりあるいは地理的状況に応じ、都市は市壁で囲まれる。市門は目立ち、突出する構造体に挟まれた重量感のある扉を備える。共同体の会所（スブラ）が門の上に設置されることもあり、重要な中立的な場として、よそ者と話し合いが行われた。

イエメンの矢狭間の配置パターン［41］

イエメンの窓のパターン［41］

さまざまな材料によるイエメンの石落とし［41］

モロッコ、ブクラルのクサール［4］
97戸の住まい

　防御拠点は古い交易ルートに沿い、シリアを横切るシルクロード、オマーンとイエメンの乳香の道、北アフリカのサハラ横断道などがある。ルート上の拠点はキャラヴァンサライ（隊商宿）1つだけの場合もあるが、共同体が形成されることもある。サハラ砂漠の北縁に沿う農産物倉庫の集合体について言及したが、ベルベル人によって収穫物を安全に保管するために建てられ、人々や家畜の群れの避難所としても使われた。西部山地のアガディールや東部のイグレムが知られ、普通はトンネル型天井を架けた何層もの細長い倉庫が囲む中庭からなる。梯子、あるいは壁面から突出した階段で入る。倉庫の管理は共同体に最大の利益をもたらす（97ページ参照）

　サハラ砂漠の縁に沿う全ての集落は防御野営地（クサール）から始まった。規則性と高密性が特徴である。オアシスの近隣に位置し、クサールは経済的土地利用と建設の利点とともに、敵からの防御を果たす。数戸あるいは100戸を超える住まいが、正方形の囲壁の中に配され、塔と壕を備える。ローマ時代のカストルム（軍営）と比較されるが、相違点は、入口が1つだけで、共有の施設、すなわち広場、家畜部屋、店舗、モスク、浴場などが門の近くに配置される。門から何本かの直線道路が壁を共有する住まいへと達し、部族、出身地、あるいは宗派によって住み分ける。

　家族は基本的な単位で、垂直空間を共有し、住まいは隣家と連結する。中庭は光や空気を取り入れるシャフトへと縮減され、あるいは通廊へ置き換わる。小路や路地の上部はもっぱら建て込み、不規則な日影のパターンとなる。クサール全体は穴居住居のようで、この地域の地下住居から影響を受けたのかもしれない。

　防御のため、クサールの周囲には建物を建てることは許されなかった。安全性の問題が解消され、裕福な家族がクサールだけでは不満を覚えた時、独立した住まいを建てたが、そこにも隅の塔が用いられた。これらの住まいはティグレムと呼ばれる。

胸壁の形、アラブ首長国連邦、オマーン、サウジアラビア
胸壁はデザイン性が高く、多様な形があり、時には機能性よりもデザインが重視される。国の象徴ともなり、特にオマーンでは、公衆電話、屋上の貯水槽の上部も胸壁のデザインで飾られる。

モロッコ、アイト・アイッサ・ウ・ブラヒムのクサール［4］

2階建てのティグレム（ティゲンミ）[1 2]
2階：居間と応接室（タメスリット）
1階：小中庭（パティオ、ラストゥワン）とサービス空間

通廊のあるティグレム [4]
凡例：a アイト・アルビ
　　　b アイト・アリー・ウ・ブラヒム

A-A 断面

屋上

3階

2階

1階

アイト・モウロのティグレム [4]
凡例：1．器具置場
　　　2．穀物倉庫
　　　3．藁倉庫
　　　4．居間
　　　5．寝室
　　　6．台所
　　　7．羊小屋
　　　8．屋上

ウレ・リマーネのクサール [4]
斜線部は道路上に建物が張り出した部分。
門の右手にモスク、浴場、左手に店舗。

105

第 11 章　事例集

　現在の国別、プランの複雑性の順に並べた。
　縮尺は、一部変則があるが、ほぼ 1／250 か 1／400 で統一した。方位がわかる場合は北を記載している。無蓋空間は、5（中庭）、5a（表庭）、5b（小中庭、パティオ）の番号が該当し、部分的な無蓋空間はトーンで示している。立面・断面に関してはレイアウトの都合で縮尺を調整した。
　引用元は［00］で示し、参考文献（295～296 ページ）の記載番号をあらわす。＊は Jan Cejka（ヤン・チェジュカ）による図面である。
・事例集の図版内に記載された番号は、次ページ記載の番号一覧を参照。

年代

　モスク、ハーン（商館）、城塞はともかく、伝統的な住まいの年代測定は難しく、その推定は建物調査や専門的な建築家なしで行なわれる。住まいは生活そのもので、特にアラブ地域では、伝統的な構法でその都度必要に応じて増改築が進んできた。さらに、土や木材など恒久性に欠けた材料を用いるため、石造建築よりも頻繁な修理や改装が必要であった。
　地元の人々は時の流れに比較的無頓着で、全てのものが古いか、とても古いか、昔のもので、古いことは数百年を経ていることを意味する。少なくとも、時代の推移は無視し続けられたので、「アラブ地域の伝統的建築」を理解するに際して、建設年代は無意味と考える。

立地

　実際の所在地が判明する実例はわずかだ。現在でもアラブ地域では、明確な住所や通りが認識されることは少ない。建物は、街区と所有者で特定され、郵便さえ通例、郵便局に出向いて受け取るくらいである。さらに収録した実例の中は、荒廃、開発や戦乱などで、長い間に消失してしまったものも多くある。

建築家の同定

　本著で扱う事例は、「無名の建築（アノニマス・アーキテクチャー）」と呼ばれ、所有者と地元の工人とが協力してほとんどの住まいが建設されたものである。疑いもなく芸術性や計画を必要とした大邸宅でさえ、その仕事は「棟梁（マスター・メイソン）」によると記されるのみである。

素性（コンテクスト）

　ほとんどの実例に対して、著者はその素性を得ていない。稀に、引用元に戻れば、地図、付設建築、通りの名前のわかる例もある。それぞれの実例は図面での理解を与えるのみと考えてほしい。

平面理解のための番号対応表（108〜238ページで使用）　※カバーの袖に、番号対応表（簡易版）を載せています。

● 建物名称

	
1	主入口—バーブ・ダール、セトワン、ドリバ
1a	通用口
1b	門番
2	ポーチ、ロッジア—マカアド、マンザル、タメスリット
3	玄関広間、回廊—ディフリーズ、マジャル、ムガズ（ムジャズ）、スキファ
4	通廊—ドリバ、マムシャ、ラバフ、マバイン
4a	前室—アンバール、スッファ
4b	階段—ダラジャ
5	中庭—ホシュ、ウストダール、ハウィヤー、サハン
5a	表中庭、テラス—サーハ、ディッカ
5b	小中庭（パティオ）
6	居室—バイト、グルファ、オダ
6a	出窓部屋—サナージル
6b	中庭側窓付居室—ウルシー
6c	格子出窓—ムシャラビヤ、ラウシャン
7	回廊、周廊—リワーク、プルタル、セトワン、ムカデム、タルマ、ダフリーズ
7a	中二階
8	屋上、テラス—サタフ
9	地下—シルダーブ
9a	半地下—ニーム、ザンブール
10	中央広間—ダール、ドゥルカア
10a	住まいの主室—カーア
10b	前面開放広間（イーワーン、リーワーン）
10c	列柱のある前面開放空間—ターラール
10d	柱廊（ギャラリー）—タルマ
11	明かり取り窓（ランタン）、天窓、光庭—シャムシーヤ、ファルハ、バフワフ、カファ、マムラク、タズヌン
12	通風口
13	風採—マルカフ、バードギール、バールジール、シラカ
14	表通り、通り—シャーリア、タリーク、ズカク
15	庭—ハディーカ、ブスターン

● 生活機能

	
20	応接間、サロン—ディワーニーヤ、マンダラ
21	男性空間、主室—サラムリク
21a	男性用応接間—マジリス
21b	男性用くつろぎ空間、通常は屋上—マフラージ、アリヤ、タメスリット
22	女性空間、家族室—マスカン、ミルワフ、ハリム
22a	女性用中二階—カビスカン
22b	女性用中二階への通廊—イーワーンジャ
23	子供部屋
24	客室—マダファ、マンダラ
25	寝室—マナマ
26	ベランダ、縁台、デッキ—タフタボシ
27	小室（アルコーブ）—フェルシュ、ユク
28	礼拝室
29a	夏用居室—マサーイフ、ダリシュ
29b	冬用居室—マシュタ、マシャイフ

● サービス機能

	
30	台所—マトバフ
31	作業用、使用人区画、仕事場—ドウィラ
32	日陰の仕事場—ハイマ
33	倉庫—ラウィヤ、マフザン、アンバール
34	ナツメヤシ貯蔵庫—マドバセフ、バッハール
34a	ナツメヤシ搾場
35	水回り、洗い場—バイト・マーイ、ビート・ウドゥ、マジャーザ、ザウィヤ
35a	風呂場、公衆浴場—ハンマーム
35b	汚水槽
36	家畜部屋—イスタブル
37	書斎、図書室、事務所—マクタブ、マカアド・クッタブ
38	店舗—ドゥカーナ
39	見張り塔—ブルジ、マルバフ

● 家具および設備

	
a	長椅子（ベンチ）、寝台—マスタバ、ファラシュ
b	暖炉、窯—マウアド
c	オーブン、竈—タンヌール
d	井戸、池—ビール、バハラ
e	水槽—ビルカ
f	泉—サビール、ファスキーヤ
g	汲取便所、水洗便所—ミルハド、アダブ
h	縦溝—スクート
i	排水溝—ジャラヤーン
j	かいば桶—マラフ
k	飼料あるいは麦藁—マトバン
l	産物—ヤラル
m	穀物—フッブーブ
n	ナツメヤシ—ナフル
o	カート（緑葉。嗜好品として噛む）
p	畑—ハディーカ

ワルザザートのカスバ [95]

モロッコ

　モロッコの地理的環境は多様で、沿岸部と内陸部は、海抜0m～4000mまでの差異がある。さらに2つの主要民族、アラブ人とベルベル人が共存し、それぞれ特有のデザインを持つ。幾つかの古都は保存され、サハラ境界部には砦のような防御建物がある。
　第10章の「慣習からの逸脱」（91、92、96ページ）参照。

1. タフラウト、アンティ・アトラス山脈、山の家
2. 中アトラス山脈、農家
3. アズール、中アトラス山脈、農家
4. タブーハッサム、住まい1
5. ウレ・リマーネ、住まい
6. ブクラル、住まい
7. タブーハッサム、住まい2
8. アイト・ブアハ、ティグレム
9. アイト・フヤ・アリー、ティグレム
10. アイト・ハンムー、ティグレム
11. アイト・カッラズ、クサール
12. アイト・ハミッド、ティグレム
13. マラケシュ、住まい
14. テトアン、典型的な住まい
15. フェズ、ラルー邸
16. フェズ、ゾウテン邸

2. 中アトラス山脈、農家 [50] 1階

100㎡で、典型的な折れ曲がり入口 (1) をもつ。入口横の部屋 (36) は動物用、入口 (1) 右手の部屋 (14) は来客用。6本の柱に支えられたパティオ (11) の周りに4つの部屋 (3カ所の6および貯蔵庫33) がある。中庭住居の要素が揃っている。1／200

1. タフラウト、アンティ・アトラス山脈、山の家 [3]

建築面積60㎡、山裾の傾斜地に建ち、階段を中心に部屋を配す。倉庫 (1階33) から、階段で2m上の中二階にあがると1部屋 (1階6)、さらに階段を3.5mのぼり上階に中庭 (パティオ2階5b) があり、2×2.5mの天窓が開く。ここから細長い部屋 (2階22) と屋上 (2階8) に達する。1／200

3. アズール、中アトラス山脈、農家 [50] 配置／1階 [50]

囲い地 (コンパウンド) は約30m四方、全体で900㎡に及ぶ。東西15m、南北20mの中庭 (囲い地5) は家畜部屋 (囲い地36) 等で囲まれる。囲い地の南西部 (囲い地斜線部) が住まいで、東西4m南北11mの中庭 (パティオ、住まい5b) の中央に、天窓 (住まい11) がある。南辺と西辺の約30平米の多目的室 (住まい6) 以外は、穀物貯蔵庫として使われる (1階33)。
囲い地南東の階段は屋上へ通じ、屋上は見晴らしがよく、応接室や客室となる。排水路が庭 (囲い地5) を横切り、大雨の時には汚物を戸外へと流し出す。
住まい1／200　囲い地1／500

モロッコ　109

クサール（城塞集落）の住まい

　壁を回したクサール内では、まっすぐな路地に沿った整形敷地に住まいが造られる。間口は 8 〜 10m、奥行きは 15m 程度である。住まいは壁を共有し、中央に中庭（パティオ）をもち、その 1 辺から 4 辺を部屋とする。中庭（パティオ）の溝が汚物貯めとし、肥料にして畑に運ぶ。路地の上に、穀物やナツメヤシ貯蔵庫を設けることも多い。

4. タブーハッサム、住まい 1 [4]
80 ㎡の敷地に建つ 2 階建で、6m 四方の中庭（パティオ 1 階 5b）の中央に天窓（1 階 11）をもち、中庭 1 辺を部屋とする。3 つの部屋（2 階 2 つの 6、および 1 階 22）と細長い倉庫（1 階 33）がある。1／400

5. ウレ・リマーネ、住まい [4]
中庭（パティオ）2 辺を部屋とし、便所（g）は階段室中階にある。居室数は少なくしかも小規模ながら、玄関（1 階 1）は広く織機を置いた。家畜部屋（2 階 36）は 2 階で飼育された。1／400

7. タブーハッサム、住まい 2 [4]
中庭（パティオ）4 辺を部屋とし、路地からの入口隣りの応接室（1 階 20）の他は、1 階は家畜部屋（36）である。2 階と 3 階は中庭（2 階パティオ）に面する細長い部屋で、うち一室は家禽用の部屋（3 階 36）である。最上階には、台所（3 階 30）、第 2 の応接間（タメスリット 3 階 21b）がある。
1／400

6. ブクラル、住まい [4]
クサール壁沿いの周道（1 階右の 14）と内側の路地（1 階左の 14）に挟まれ、中庭（パティオ）3 辺を部屋とする。1 階は家畜部屋（1 階 36）と倉庫（1 階 33）である。入口（1 階 1）からの主階段は、居間空間（2 階 22）と壁で仕切られた屋上（3 階上方の 8）へつながる。一方通用階段（1 階 1a）は、1 階家畜部屋（1 階下の 36）から、台所（3 階 30）および家族用の屋上（3 階下方の 8）へつながる。私的空間と半私的空間が明確に区分され、両者は 2 階で階段下の通路によってのみつながる。1／400

110　モロッコ

ティグレム

　第10章で示したように、独立した大家族の砦はティグレムと呼ばれ、四隅の塔がその特徴である。もっとも単純な形は、中庭(パティオ)の代わりに中央通廊(コリドール)を用いる。一般的にはサービスヤードや居室は前面に位置する。ティグレムは、幾つか組み合わされ、より大きな複合体を形成することもある。

8. アイト・ブアハ、ティグレム [42]
階段へ続く中央の通廊(1)に、両側の部屋(6)への入口を設ける。1/400

11. アイト・カッラズ、クサール [42]
3つのティグレムの集合体。1/400

9. アイト・フヤ・アリー、ティグレム [42]
階段へ続く中央の通廊(3)に、両側の部屋(36)への入口を設ける。1/400

10. アイト・ハンムー、ティグレム [42]
中庭(パティオ)を持つ塔状住居に、家畜部屋と柱廊(ギャラリー、2)つきの中庭(5)が拡張された。1/400

アイト・ウグルルの典型的な門 [42]

モロッコ　111

12. アイト・ハミッド、ティグレム [4]

15m四方の敷地に高さ14mでそびえる。中央通廊（1階1）と両脇階段室の対称平面で、四隅を約3m四方の塔で囲む。4隅の塔の防御機能は限られているが、悪霊撃退の効果を持ち、デザインの特質となる。

天井高2.5mの1階は、家畜用（1階36）で、建物中央通廊（1階1）から入る階段室に家畜部屋の入口がある。家畜が建物から出ることは稀で、室内で飼育され、四隅の部屋は飼料と麦わらの貯蔵庫となる。

天井高4.2mの2階には4つの居室（2階6）があり、それぞれ独立している。1階の中央通廊上は2つの寝室（2階25）となり、それぞれ一つの居室とつながる。はしごで上るロフト（中3階7a）は寝所となる。

3階は、西半分は建物、東半分はテラス（3階8）。東西に階段があるので、独立した翼部を構成する。西翼部にはパティオ（3階5b）と倉庫（1）。

西翼部の4階は、屋上テラス（4階8および5b）と天井高の高いタメスリット（4階21b）。高い障壁で隣からの視線を遮り、障壁の巧妙な細工で心地よい屋上空間を創出する。

1/400

112　モロッコ

都市住居（タウンハウス）

都市住居は沿岸部、および山脈北西低地の都市部に見られる。中庭周りに部屋が展開し、単一柱廊（ギャラリー）、あるいは四周を取り巻く回廊（ペリスタイル）となり、巧妙な中庭立面を構成する。

13. マラケシュ、住まい [88] *
中庭周りにU字型の配置をもつ2階建で、敷地面積145㎡。1／250

1階　　2階

14. テトアン、典型的な住まい [77]
厚い壁体配置が上下階でズレをもつ住まいで、数多くの興味深い細部が観察できる。中庭を取り巻く柱廊（ギャラリー7）は、4隅に3本の角柱を配する伝統的な方法で、視覚的効果を発揮する。居室はかなり横長な空間である。1／200

部分例：
a　馬蹄形アーチの凹部に設けられたカーテン付きベッド
b　小扉付きの中庭（パティオ）へのドア
c　壁側背もたれと壁掛け付きの部屋
d　鉄格子の内側に開き戸とする中庭側の窓

モロッコ　113

15. フェズ、ラルー邸［9］

主入口（1階1）から長い通廊（1階3）で主中庭（1階5）へ、また短い通廊で翼部の第2中庭（1階5b）へ達する。
主中庭の回廊（ペリスタイル）では柱間をa：2a：aに分割し、中央を持送り梁、両端を背の高いアーチで構成する。主中庭の中央に泉（1階f）を置き、入口に対面して前面開放広間（イーワーン、1階10a）が開口し、入口脇には壁付きの泉、他の両辺に部屋（バイト、6）を配する。主中庭から狭い階段が中2階へ通じ、主中庭2階の2つの部屋（2階左側吹き抜け12、上下にある6）と8角形の明かり取り窓（ランタン）を持つカーア（2階左の10a）へ導かれる。
翼部の中庭（1階5b）は、大きな壁付きの泉と1階の3つの部屋からなる。小さな通路と階段で1階と中2階が結ばれる。さらに特別な通路から、中2階の上階に隠れるように配置されたカーア（2階右の10a）へと入ることができ、カーアには手の込んだ明かり取り窓がある。格子嵌めの天窓から、背後の部屋や入口部分へ光を取り入れる。
この建物は、空間的な成熟を見せる希少な実例で、洗練された都市住居の驚くべき特異性と多様なる質の高さを誇る。1／250

114　モロッコ

15. フェズ、ラルー邸［9］俯瞰図

モロッコ 115

A-A断面

2階

1階

16. フェズ、ゾウテン邸 [34]

複雑な迷路のような階段、中2階と換気用シャフトを持ち、東西3.6m、南北3.2mの中庭（パティオ1階5）周りの狭小な空間で構成される。高さ13mに達する2層構成の中庭（パティオ）では、西側背面部は4層構成となる。2階北東部（2階6と20）は隣家へと拡張した。
1／200

アズィザ・ベイ邸、アルジェ [44]
(アルジェリアの事例は 12、123 ページ参照)

アルジェリア

　アルジェリアはサハラ砂漠高地にまで広がり、建築的な面白さは地中海沿いの北側に限られるものの、ムザブやスーフのような砂漠に孤立する集落がある。
第10章の「慣習からの逸脱」(93〜94ページ)参照。

1. イセドラテン、洞窟住居
2. ムザブ、基本的な住まい
3. ムザブ、200㎡の住まい
4. ガルダイア、住まい1
5. ガルダイア、住まい2
6. ガルダイア、住まい3
7. ガルダイア、住まい4
8. ベニ・イスグエン、住まい
9. ウェド、典型的な住まい
10. リトラル、典型的な住まい
11. アルジェ、ムスタファ・パシャ邸
12. アルジェ、アズィザ・ベイ邸
13. コンスタンティン、ベン・シャリーフ邸

ムザブ

　数世紀前、ベルベル語を話す少数イーバーディー派がアルジェから500km南の砂漠へと逃れた。それぞれ孤立する丘に5つの町ができ、丘の頂上にモスクが建設され、砂漠気候と孤立性から得意な密度をもつ閉鎖的集落が形成された。住まいは5から6人の核家族で、格子嵌め天窓で覆われた中庭（パティオ）を持つ。縦横10m四方を超える家は稀で、高さは6mに満たない。丘の傾斜に合わせた土造りで、稀なる一体感と彫刻的景観をもつ集落となった。

　典型的な住まいは、路地に面して3つの開口部、すなわち扉、扉錠前用の側部の穴、扉上のトップライトをあけられ、上の階を客用の部屋とする。入口の扉から曲折した通路（タスキフト）に通じ、そこには織機が置かれ、中庭へと通じる。中庭は実際には小規模で、小さな天窓から空気と光を取り入れ、通例では上階のテラスを支える4本の柱を配する。大きな開口部が、応接間と礼拝室（ティズィフリ）にあり、前面開放広間（イーワーンやクブ）に置き換わることもある。便所は隅部にある。

　開放的な庭に面した2階の通廊（イコマル）は階段へ通じ、冬の風のため南辺に置かれることが多い。屋上へ梯子をかけ、女性は屋上から隣家を訪れる。

　住まいは極端に閉鎖的で、低い天井や限られた奥行きなど、あたかも建設された洞窟住居のようである。飼料用のサイロや凹み（ニッチ）を堀った壁は、洞窟住居の印象を高める。特にガルダイアの街は、洞窟住居から中庭住居への移行過程を示す。

1. イセドラテン、洞窟住居 [80]
ヴァン・ベルチェムによる。「ビート・ベル・クブ・ウ・ムカサル」の配置（チュニスの住まい：130ページ参照）が明らかである。1／400

2. ムザブ、基本的な住まい [12]
敷地面積6m×11mの66㎡、延床面積120㎡、入口（1階1および3）、パティオ（1階5b、2階8）、通廊（2階2）、ほか4室からなる。
1／250

3. ムザブ、200㎡の住まい [12]
2の拡張版で、入口（1階1）、中庭（パティオ）（1階5b、2階8）、2階通廊（2階7）、ほか5室からなる。
1／250
＊は織機

2階

典型的断面

1階

4. ガルダイア、住まい1 [80]
母屋（1階1より右側）面積80㎡、離れ（アネックス1階使用人区画31）付き。1／250

2階

典型的内部空間（インテリア）[80]

1階

5. ガルダイア、住まい2 [80]
丘に面しているために、不整形の中庭（パティオ1階5b）と部屋の配置。1／250

アルジェリア 119

6. ガルダイア、住まい3 [21] *
3階建てで、男性用応接室（マジリス、1階20）の奥に階段室がある。上階へと行くに従い私的空間へと移行する。1／400

7. ガルダイア、住まい4 [21] *
2つの中庭（パティオ1階5b）を持つ住まいで、3つの階段室がある。来客用の階段は入口（1階1）の奥にあり、男性用応接室（マジリス2階21）に通じる。地階は夏の避暑用となる。この住まいは2家族用であろう。1／400

アルジェリア

スーフ

ムザブと同様、スーフも半遊牧民の砂漠の隠れ場で、アルジェリア沿岸から400km、チュニジア沿岸から300kmにあり、シャット・メフリールの塩原の向こうに位置する。ウェドは平原の井戸に近い主たる集落で、近年までテント野営地（ゼリバ）に囲まれていた。

スーフの住まいは横長の部屋に囲まれた中庭だが、チュニジアの影響に加え、木材の欠乏から、部屋を覆う平屋根が曲面架構に置き換わり、トンネル型曲面架構（トンネル・ヴォールト）や四辺のアーチに架かるドームとなった。曲面架構を支えるために部屋の壁が厚くなる。壁は高くなるにつれ壁厚が薄くなるので、内転びのバットレスが配され、ウェドに特有の景観となる。

A-A断面

屋上

2階

1階

8. ベニ・イスグエン、住まい [21] *

入口（1階1）が、直接1階の男性空間（1階3）と2階の男性空間（2階21）に通じる。大きな中庭（パティオ1階5b）の周辺に、女性の機織り部屋（1階22）がある。中庭（パティオ）奥の階段（1階東）は、2階アーケード（2階7）と屋上（屋上8）へつながる。1／400

ウェド [12]

9. ウェド、典型的な住まい [12]

沿岸部

10. リトラル、典型的な住まい [80]
中庭（5）には、鍵型入口（1）、周囲の部屋（6）、横長空間（20）、隅の階段室が接続する。2つの部屋（上部2か所の6）の間にある前面開放広間（イーワーン10b）が正式の応接空間で、横長部屋（20）が前室として使われ、ビート・ビ・トラータ・カワートと呼ばれる。1／400

2階　＊は、格式の高い空間（マスクーラ）

1階

11. アルジェ、ムスタファ・パシャ邸 [57] ＊
大きな曲面架構の前室（1階3）のある都市住居で、回廊（ペリスタイル）の中庭（1階5）には泉（1階f）があり、隅の階段室から2階の3部構成の応接間（2階20）へ続き、その両脇の部屋（2階＊）は格式の高い空間（マスクーラ）となる。1／400

122　アルジェリア

12. アルジェ、アズィザ・ベイ邸 [44]

1階は店舗（1階38）と作業場（1階33）として使われる。広い前室（ドリバ1階3）から階段室が続く。2階の部屋（2階6）には、それぞれの中央奥部に、前面開放広間（イーワーン）を想起させるへこみがある。
1／400

2階

1階

スーダン通り

シディ・ブー・サクール通り

ティヴァーン通り

中庭の景観

アルジェリア

2階

中2階

斜視図

1階

13. コンスタンティン、ベン・シャリーフ邸 [35]

切妻屋根で、雨水のほとんどは中庭（1階5）と貯水槽に流れこむ。1階に応接間（1階20）と来客用居室（1階24）があり、家族部屋は2階（2階22、23、25）で、使用人部屋は中2階（中2階31）にある。玄関広間（スキファ1階3）に面する大階段は中2階を飛び越し、一方使用人階段は中2階の前室（ドリバ、中2階4）から始まる。台所階段（中2階30）は中2階から上下階に通じる。中庭連続アーチ（アーケード）の頂点は2階を取り巻く列柱（コロネード）下部の高さに達し、スティルテッドアーチの起拱点は中2階の床の高さである。後から加えられた空間のうちのいくつかは使われずに放置されている。3／1000

124　アルジェリア

チュニス、フセイン邸 [13]
（チュニジアの事例18、132ページ参照）

チュニジア

　チュニジアは西隣のアルジェリアに比べると地理的な変化は控えめながら、地中海からサハラ砂漠への一帯を占める。ジェルバ島は特殊例で、古代ローマ時代にさかのぼる伝統が見られる。

1. アウダーフ、基本的な部屋
2. アウダーフ、典型的なスキファ
3. アウダーフ、中庭住居の展開
4. アウダーフ、典型的な住まい
5. アウダーフ、5室の住まい
6. アウダーフ、小型の2層住居
7. ジェリード、1家族の住まい
8. ジェリード、2家族の住まい
9. ジェリード、3家族の住まい
10. ジェルバ、基本的なメンゼル
11. ジェルバ、L字型2室住居
12. アドジム、2ドーム住居
13. マフブティン、3ドーム住居
14. フム・スーク、4ドーム住居
15. チュニス、ラジュミー邸
16. チュニス、バイラム・トゥルキー邸
17. チュニス、ヘドリー邸
18. チュニス、フセイン邸
19. チュニス、ジャルーリー邸
20. カイラワーン、ブラス邸

チュニジア　125

アウダーフの住まい [12]

　アイン・シディ・ターヘル（Ain sidi Taher）の泉の周りにできた村で、女性たちの織物生産で知られる。間口が広く奥行の狭い部屋に囲まれた、中庭住居が発展した。典型的住まいは、縦約12m、横約16mで、200㎡に達する。玄関広間（スキファ、図中3）、庭（ホシュ5）、居室／寝室（バイトあるいはダール6）、区画された台所（カヌーンb）、便所（ミルハドg）が連続する。

　注目すべき大きな玄関広間は、集会用の基壇を持ち、女性の仕事場となる。独立した余剰の部屋（マフザン）が欲しい場合、玄関広間のとなりの外への戸口をもつ部屋があてがわれる。この空間は庭に面しても、小さなサービス用の出入り口をもつ。

　壁は石造、プラスター塗、天井はヤシ材に土のスラブとし、短手のスパンにかなり長いたわんだ梁を渡す。上階に通廊があると中庭に日陰を創る。台所と便所の位置は可動で、附属部屋がその機能を果たす。便所の穴を掘り汚物を肥料として使い、新しい場所に再び穴が掘られることもある。共同で住まいの建設が行われ、公的告知（タッバル）され、建設に参加した全ての人々が、一日一回の食事に招待される。

1. アウダーフ、基本的な部屋
2m×8mの横長部屋で、南側を開口し、冬の北風に対する防御を第一とする。1／250

2. アウダーフ、典型的なスキファ
基壇（a）の上に石の柱が立ち、ヤシ材土造りの屋根を支える。織物や脱穀の場となる（側面に石臼）。1／250

3. アウダーフ、中庭住居の展開
玄関広間（スキファ3）をもつ住まいの1部屋から3部屋までの展開。外側と庭（5）から入れる側室（32）は、倉庫あるいは来訪者との取引の場となる。1／400

4. アウダーフ、典型的な住まい
通廊（セトワン、1階7）付き、2階にも2室。1／250

A-A 断面

B-B 断面

C-C 断面

D-D 断面

2階

1階

5. アウダーフ、5室の住まい
一部2階建て。庭の隅に、床をあげた便所がある（1階g）。1／250

6. アウダーフ、小型の2層住居
一部2階建て。庭の隅に、床をあげた便所がある（1階g）。1／250

1階　　2階

チュニジア　127

ジェリード地方の住まい［12］

　トズルとウディアンの大オアシス地帯はアウダーフよりも生活が豊かで、凝った大きな住まいがある。中庭の周囲に横長の部屋を配置する点はアウダーフと共通するが、玄関広間（スキファ）には列柱のある基壇（ドゥカーナ）を作ることが多く、寝所のための凹部は居室と壁で隔てられる。ここで紹介する2家族と3家族の住まいは、入口は共通ながら、家族単位の中庭を持つ。中庭中央の正方形のゴミの穴は特殊で、おそらく古くは堆肥を作るために用いられた。

7. ジェリード、1家族の住まい
玄関に列柱の基壇（a）があり、中庭を囲んで2つの居室（6）、家畜部屋（36）、その他の機能を持つ部屋がある。1／300

馬蹄形アーチの玄関広間（1階3）

9. ジェリード、3家族の住まい (A, B, C)
共通の入口（2）で、3つの独立した中庭を持つ（5）。1／400

8. ジェリード、2家族の住まい (A, B)
2つの独立した中庭を持つ（5）。1／400

128　チュニジア

ジェルバのメンゼル [12]

　ジェルバ島には、特有の住まいの形式があり、メンゼルと呼ぶ。水槽に貯蔵した雨水で家ごとに井戸があり、しかも肥沃土に恵まれていたので、自前で点在する家を建設し、島の安全性が確保された。古代ローマ時代ジェルバ島は人気の保養地で、今日の状況とも幾分か共通する。古代ローマ時代からの中空煉瓦による軽量曲面架構技法（軽いヴォールト術）も今なお継続する。

　メンゼルという言葉はアラビア語の n—z—l、「野営」の意味から派生し、独立した住まいを現す。

　基本的な住まいの単位は、一端に寝所となる基壇（ドゥカーナ）をもつ細長い空間で、基壇にはドームが架かることが多い。反対側の天井高の高い空間（モスタン）には、屋根レベルに木造で中2階（クシュク）を設け、急傾斜の梯子をかける。こうして、四方に開いた塔のような拡張部（アリハ）を造り、夏の寝所、集会、あるいは見晴らしの場として使う。この基本単位を中庭の隅に配置すると、メンゼルはあたかも物見櫓のようになる。

　典型的なメンゼルは8m四方の中庭周囲に、奥行3.5mで構築される。それゆえ、全体で16m四方となり、敷地面積約260㎡に達する。時には部屋を2重に配置し、前面開放広間（イーワーン、クブ）を形成することもある。

10. ジェルバ、基本的なメンゼル
＊はモスタン。1/250

11. ジェルバ、L字型2室住居
＊はモスタン。1/400

12. アドジム、2ドーム住居
＊はモスタン。1/400

13. マフブティン、3ドーム住居
＊はモスタン。1/400

14. フム・スーク、4ドーム住居
＊はモスタン。1/400

チュニジア

チュニスの住まい

　チュニスは、中庭住居による高密居住都市である。1階はサービス用、2階は居住用に使われることが多く、ルネサンス邸宅のピアノ・ノービレ（主室を2階とする）と共通する。住まいは狭い路地に面しているので、建物ファサードは目立たない。曲がりくねった路地の先に、玄関広間（スキファ）への控えめな扉がある。中庭の隅に達して初めて、列柱、連続アーチ（アーケード）、装飾的床張りや咲き乱れる花々など、より印象的な光景を目の当たりにする。

　正方形中庭が正式で、周囲の空間は不定形な敷地に合わせる。回廊（ペリスタイル、ブルタル）を作り、中庭は10m四方程度である。中庭を奥行き3mの部屋が取り巻き、扉や窓を通して中庭から光と空気が入り込む。部屋の奥行きが1部屋分の場合、横長空間の両端に寝所としての凹部を設けるのが典型となる。奥行きが2部屋分の場合、中央奥を前面開放広間（イーワーン、クブ）とするT字型となり、中庭から部屋への入口に面して隠れ家（マクスーラ）の扉を設ける。これ全体をビート・ベ・クブ・ウ・ムクサル（バイト・ビ・クブ・ワ・マクシル）と呼び、中庭—有蓋回廊（ペリスタイル）—横長前室—前面開放広間（イーワーン）—私的隠れ家という段階的な導線が特徴的である

　平均的な住まいは、25m四方、約625㎡を占める。敷地一辺に約1.5m幅の街路を持つとすると、敷地面積に対する公的面積は約6％となり、土地を有効利用していることがわかる。

　1階には倉庫（平面番号33）、家畜小屋（36）、風呂（35）、使用人区画などのサービス機能、2階には居室群が配され、機能によって1階と上階を垂直的に区分し、各所に通じる異なる階段を持つ。2階居住空間への階段が使用人区画と台所のある1階倉庫につながる実例が見られる。

15. チュニス、ラジュミー邸［84］
4つのバイト（2つの6と2つの20）と作業用区画（30、31、35）を持つ2階。1／400

16. チュニス、バイラム・トゥルキー邸［84］
長い袋小路（14）の先に、主入口（1）と勝手口（1a）を設ける。主入口から曲折して、主中庭（5）へ達し、主中庭を3つのバイト（6）で囲む。袋小路に沿う広い倉庫（33）はおそらく交易用。1／400

中庭の北東立面

17. チュニス、ヘドリー邸 [34]

2階建て、1階南西部は使用人用の別棟で、異なる入口（1階1a）と別の小中庭（1階5／31）を持つ。主中庭（5）は1、2階ともに3つのバイト（2つの6と6／29a,b）に囲まれ、2階への主階段は、念入りに分節された中庭南東辺の隅に潜む。使用人用階段はおそらく便所だった中2階を介する。1／400（平面）、1／100（立面）

チュニジア 131

オスマン朝下の統治者、カラ・ムスタファ・デイの墓

18. チュニス、フセイン邸 [84] *

周囲を通りに囲まれ、一部通りを超えて広がる（北東の倉庫 33 および家畜部屋 36）。南東の通り（14）は前室（ドリバ）のような機能をもち、ベンチや付け柱のアーチを備える。北東部の大きなサービス部（5/31）と広い庭園（15）が中庭住居を補完する。中庭（5）は、3つの単一クブ・ユニット（6）とひとつの3連クブ・ユニット（ビート・ビ・トラータ・クバワート、6/20）からなる。図中の * はマスクーラ（ムカサル、側室）1/400

2階

3階

リシュ通り

1階

リシュ通り

19. チュニス、ジャルーリー邸 [34]

通りを越え隣家の3階へと拡張の歴史をもつ住まい。住宅用地の限られた都市では、隣家の上階への拡張がよく行なわれる。大きな入口（1階1）からドリバと呼ばれる広い前室（1階3）へ達し、玄関広間（スキファ1階4）で折れ曲がり、中庭（1階5）へ入る。入口（1階1）となりの階段は、中庭の南西側と北東側の二手に分かれた上階の私的空間へつながる。使用人部屋（1階31）、台所（1階30）、便所（1階g）には別な入口があり、サービス区画からも階段が上階の居住空間へつながる。居住空間は、中庭の周りの部屋（バイト6）である。
図面には迷宮状に配された部屋に風呂の設備は書き込まれていないが、おそらくハンマーム（浴室）の設備もあった。
1／400

チュニジア 133

20. カイラワーン、ブラス邸 [34]

元は、カイラワーンのスーク（市場）の近く、ブラス広場の目立つ位置にあった。中央扉から交差天井（クロスヴォールト）の前室（ドリバ1階1）、さらに3つの玄関広間（スキファ1階3）へと達し、中央から左に曲がる玄関広間は中庭へ、左手の玄関広間は応接間のある2階へ、右手の玄関広間はサービス区画へとつながる。中庭（1階5）は3つの部屋（バイト1階2つの6と20／21）で囲まれ、中庭の南と東の2つの隅に、台所と倉庫へつながる2つの扉がある。男性用応接室（マジリス1階20／21）隠れ家はサービス空間と直接つながる。

2階の来客用空間（2階20）には手の込んだ天井細工が施され、天窓のある広間（2階10）と両端にサービス空間がある。

この住まいの2階の穀物用倉庫は特徴的である。高さ2mの一連の穀物庫（2階33／m）は、所有地から収穫された穀物を安全に保管する場であった。屋上の稜線曲面架構（クロイスター・ヴォールト）の部屋には中庭をのぞむ格子窓が、通りに面する角部屋（2階6c）には表通りとブラス広場をのぞむ格子窓がある。屋上の平屋根は手すり壁（パラペット）で囲まれ、寝所としても利用されたと思われる。小さな地下室と2つの円筒形地下貯水槽に、中庭や屋根から雨水を集めた。

この住まいは、中庭周りに伝統的な部屋配置をとるものの、2階の来客空間は夏の利用を考慮して、中庭だけでなく広場にも面するように作られている。住まいの他の部屋に妨げられることなく、来客は訪問を楽しむことができた。

1／250、1／400（屋上平面）

配置図

1階　　2階

134　チュニジア

屋上

正面立面

A-A 断面

B-B 断面

チュニジア 135

2階から中3階への階段、事例2の住まいⅣ

リビア

リビアの伝統的建築でもっとも興味深いのは、ガートとガダメスのオアシス都市で、かつてはトゥンブクトゥーやチャドへの隊商路の拠点であった。

1. ガダメス、マゴール邸
2. ガダメス、一連の4つの住まい

ガダメス

砂漠の厳しい気候のため、ガダメスの住まいでは、伝統的な中庭が天窓を持つ中央広間へと置き換わった。通りは大部分覆われ、小規模な住まいが多く、採光と換気のシャフトを備えた多層建物となる。屋上は、台所や鶏小屋のある仕事場として使われることが多い。女性たちは屋上での会話を楽しみ、下階の男性たちとは異なる世界を持つ。1986年にガダメスは世界遺産に登録されたが、今日かなりの部分が荒廃してしまった。

ガダメスの内装は、色彩豊かな壁画で有名だ。女性たちが、泥壁に白漆喰を塗り、魔術的な象徴や抽象化された庭園の光景などの幾何学的な図像を、赤、緑、橙、茶の鮮やかな天然顔料で描く。

A-A 断面

1. ガダメス、マゴール邸 [5]

ガダメスの典型的な住まいは、5m四方の中央空間の周りに配され、天窓から光と空気が中央空間に降り注ぐ。入口（1階1）から曲がると、階段と1階の部屋（1階33）へ達し、ここは本来男性用応接室（マジリス）であったが、ベルベル人社会で男女の区別が最優先でなくなるとともに、倉庫として使われるようになった。

階段を上り、水回り（2階35）を通り越し、天井高6mの居間（2階10）に入ると、子供たちの部屋（2階6）、母親の部屋（2階6）、そして曲面架構の凹部（アルコーブ）で囲まれたクッパ（礼拝空間）がある。

居間の床から約1.5m上が低い中3階の床となり、そこからクローゼットの付いた主人の部屋（中3階21）へ入る。もうひとつの階段は床から3m上の高い中3階倉庫（中3階左側33）へ達し、鍵型に折れて3階の台所（3階30）と屋上（3階8）のサービス空間へ続く。

2つの空気縦孔は1階の街路へ達し、煙突のように周囲の部屋の換気を行う。泥煉瓦の分厚い壁に、彩色豊かなニッチ（アルコーブ、凹部）や食器棚が彫り込まれ、屋上もあたかも彫刻のような造形である。

1／250

3階

中3階

クッパ
2階

1階

居間（2階10）にある主人の部屋（中3階21）への入口階段

曲面架構の凹部（アルコーブ）にあるクッパ

2. ガダメス、一連の４つの住まい [64]

このⅠ、Ⅱ、Ⅲ、Ⅳの４つの住まいは、互いに絡み合う複雑な近隣街区の実例である。幅2mの通りに、幅1.2mの分岐路があり、住まいの部屋で覆われた通りには3㎡の光井戸が6～8mおきに設置される。
通りへ光と空気を供給するのはこうした光井戸だけで、一方それぞれの住まいでは中央広間上の天窓と階段室がその役割を果たす。
1階は基壇のようで、入口（アジャルド、1階1）、倉庫（タリ・ニ・アジャルド1階33）を持つ。半分階段を上った位置に水回り（タジャッミ1階35）があり、その下は汚物槽となる。人糞は通りの高さで集められ、畑の肥やしに使われる。
2階には4～5mの高さの中央広間（タマナット2階10）があり、1㎡の天窓（タノヴォット）をもつ。2つの部屋（2階29aおよび29b）や寝所用の一段高いロフトで囲まれる。中央広間に面して幕で仕切られた小さな部屋があり、曲面架構（クッパ）と呼ばれ、誕生、結婚、葬儀など、住まいの儀式の場として使われる。
屋上は女性の仕事場で、台所（アジュレル、屋上30）と他の倉庫（屋上33）がある。屋根越しに女性たちは互いに会話を楽しみ、男性たちは地上階の通りを利用する。
中央広間は、浮彫細工と彩色に溢れ、階段、ロフト、作り付けの戸棚などによる彫塑的な効果に優れている。
1／250
それぞれの住まいは、街路レベルの面積はわずかながら、上階において街路上に拡張する。およそのそれぞれのレベルの面積は以下の通りである。

住まい	Ⅰ	Ⅱ	Ⅲ	Ⅳ	階別総面積
1階	100	25	20	30	175 ㎡
2階	110	60	65	65	300 ㎡
中3階	20	30	0	10	50 ㎡
屋上	120	60	60	40	280 ㎡
家別総面積	350	175	145	145	

*クッパ

B-B 断面

A-A 断面

C-C 断面

屋上

III　　　　　　IV

透過斜視図

中3階

配置図

リビア

カイロの情景 [13]

エジプト

　エジプトの気候は比較的一様で、わずかに地中海に面する北部だけが例外である。カイロがアラブ・エジプトの主要都市で、安定的な居住様式を示す豊富な歴史遺産に恵まれる。洗練された空間構成をとり、歴史的都市住居の多くが早い時代から報告されてきた。一方、田舎の住まいは全く異なり、古代エジプトの素晴らしい遺物によって影は薄いものの、外界からの影響が届かなかったので、数千年の伝統を守り続けている。

1. カヌス地方、村の接待所（ゲストハウス）1
2. カヌス地方、村の接待所（ゲストハウス）2
3. カヌス地方、テラス付きの長屋
4. マハス地方、バラナ、住まい
5. カヌス地方、ディフミト、住まい
6. カヌス地方、クシタムナ、長屋
7. カイロ、ダルブ・マクスード地区の住まい
8. カイロ、ハンマーム・バシュタク地区の住まい
9. カイロ、トゥンバクシャ地区の住まい
10. カイロ、ハーラ・サリーム地区の住まい
11. カイロ、ママイ邸の吹き出し広間（マカアド）
12. カイロ、ウスマーン・カトゥホダ邸のカーア
13. カイロ、住まい 10
14. カイロ、シット・ワサダ邸
15. カイロ、ガマル・アッディン邸
16. カイロ、ザイナブ・ハトゥーン邸
17. カイロ、サリーム邸とキリディヤ邸
18. カイロ、スハイミー邸
19. カイロ、ラザーズ邸

上エジプト（ヌビア）、マハス地方とカヌス地方の農家 [36]

　ナイル川上流のアスワン・ダム建設に伴い、水没する川沿いの村落の建築が記録された。これらの村落共同体は、都市と関連を持つナイル沿いの農村の典型である。

- 川は人々を惹きつける生命線で、住まいは川に面する
- 傾斜する岸辺に、テラスを設けた構成
- 砂漠からの襲撃は稀で、住まいは孤立、あるいは並列
- 外庭あるいは拡張空間として機能する開放的な前面テラス
- 座所、寝所、仕事場となる基壇（マスタバ）のある中庭

　壁は、版築、日乾レンガ造、石造。屋根は、ヤシの幹の割材やアカシアの梁を渡し、ヤシの葉で葺き、通常は土葺きとしない（広い梁間とすることが可能）。重要な部屋は懸垂線を描く曲面架構で覆われ、この形を建築家ハサン・ファトヒは用いる。

1. カヌス地方、村の接待所（ゲストハウス）1
懸垂曲面架構（カテナリー・ヴォールト）を、屋根の手摺壁（パラペット）が支持する。1／250

2. カヌス地方、村の接待所（ゲストハウス）2
吹き放し広間（ポーチ1階2）は古代エジプトの岩窟墓と類似する。吹き放し広間の桁は木材と土の混構造、屋根はヤシの葉葺きである。1／250

3. カヌス地方、テラス付きの長屋
ナイル川に向かう傾斜地にあり、正面にテラスaが設けられ、主室（1階北東部の6と20）には曲面架構が架かる。1／250

A-A 断面

正面立面

4. マハス地方、バラナ、住まい
版築壁とヤシの屋根で、中庭（5）には部屋へとつながる柱廊（ギャラリー1階2）がある。1／250

南側面立面

B-B 断面

A-A 断面

1 階

正面立面

5. カヌス地方、ディフミト、住まい
重要な部屋（1階2、22、北西隅の6）には曲面天井が架かり、手の込んだ入口（1階1）と男性用応接室（マジリス1階2）の構成。1／250

142　エジプト

C-C 断面

1 階

正面立面

A-A 断面

B-B 断面

6. カヌス地区、クシタムナ、長屋
川沿いのテラス（1階5a）、懸垂曲線の入口（1階1）、中央中庭（1階5）、曲面架構の応接間（1階20）、女性室（1階22）、平屋根の諸サービス室（1階30）が3軒に共通する。正面はそれぞれの住まいの個性を強調する。1／400

フスタートの9世紀の住まい [30] *
いびつな敷地に、整った長方形中庭（上図15、下図5）と柱列付き（上図7、下図2）の前面開放広間（イーワーン10b）を配する。泉と水路が軸線を強調し、敷地外への窓はない。
1／400

水路

水路

エジプト　143

スーク・シラーフの住まい [37]

　カイロ旧市街とヨーロッパの旧市街の都市住居には重要な差異がある。限られた敷地と対照的な建築容量（ボリューム）の大きさ、床の位置と天井高の多様性（2倍の階高、中2階）、通りに張り出した2階と格子嵌めの大きな出窓など。

　こうした状況にできた複層集合住宅（メゾネット）はラブアあるいはワカーラと呼ばれ、多様な空間を持ち、こうした空間は近年、西洋の都市住居に導入された。オスマン朝の影響によって、大きな格子開口部を持つ出窓が進展した。

7. カイロ、ダルブ・マクスード地区の住まい
2階建ての中庭住居は稀。
1/400

8. カイロ、ハンマーム・バシュタク地区の住まい
3方を街路に面し、1階の天井高は5mで、1階の半分に中2階（中2階7a）がある。2階では、階段脇の2部屋は街路に向かって張り出した空間によってつながれる。中央の部屋（2階4）は光井戸（3階12）となり、隅の諸室に空気を供給する。1/400

9. カイロ、トゥンバクシャ地区の住まい
狭いけれど開放的な敷地にあり、複雑に絡み合う空間を持つ。天窓のある階段室によって、2階と3階は半孤立的になる。天井高の高い応接間（1階20）上部の空間（2階7a）は倉庫。その上に吹き抜けの応接間（3階21b／22）があり、男性用、女性用としても機能する。地階への階段は不明。1/400

10. カイロ、ハーラ・サリーム地区の住まい
1階には店舗（1階38）と大きな入口（1階1）があり、2番目の入口は店舗に改装されている。2階は2倍の広さで、中央低床部（ドゥルカア、2階10）と前面開放広間（イーワーン、2階10b）があり、テラス（2階8）のある2階右の6は別の住まいである。2階には木製の格子出窓（ムシャラビヤ、2階6c）。1/400

マンズィルと呼ばれるカイロの邸宅

12. カイロ、ウスマーン・カトゥホダ邸のカーア [60] *

カーア（1階10と両側の10b）は、高窓付きの天窓あるいは明かり取り屋根（ランタン）で覆われた中庭とも言える。一段低い中央低床部（ドゥルカア1階10）に、室内を冷やすために噴水泉盤（ファスキーヤ）を置く。カーアに設けられた凹部（アルコーブ）が座所となり、さらに他の諸室へとつながる。カーアには外部への直接開く窓はないことが普通で、風採塔（マルカフ2階13）から北の前面開放広間（イーワーン1階左の10b）を通してそよ風が吹き込む（エジプトでは地中海からの安定した風があり、ナイル川をヨットが遡る）。
間接的に光を取り入れるカーアの空間構成は、とても効果的である。
1／400

11. カイロ、ママイ邸の吹き放し広間（マカアド）[60] *

高さ10m奥行10mに達する壮観な吹き放し広間（ロッジア、マカアド、2階2）は地面から3mの高さにある。5つの高足（スティルテッド）アーチは、柱上部の梁で結ばれる。2階には他に一つだけ部屋（2階6）あり、その直下の部屋（1階左端の33）はタフタボシと呼ばれ接客用の前室（ロッジア）として使われることもある。
1／400

エジプト　145

13. カイロ、住まい 10 [76] *

接客用と家族用の中庭を持ち、接客用の中庭（1階5）には1階応接間（タフタボシ）があり、中庭の大階段から吹き放し広間（マカアド、2階）へと入る。一方中庭の入口近くの小階段から入口棟2階のカーア（2階10a）へと入る。カーア（2階10a）には、通りを見下ろせる大きな出窓がある。1／400

14. カイロ、シット・ワサダ邸 [60] ＊（一部）

細い袋小路の奥に位置し、カーア（1階10と両側の10b）へ続く主入口（1階1）と、吹き放し広間（マカアド2階2）のある中庭（1階5）へ続く副入口（1階1a）を持つ。この2つの主たる接客空間の周囲に、小室が配され、折れ曲がった廊下（コリドール1階・2階の4）で主階に入る。3階には小規模な家族用のカーア（3階10a）があり、1階の大きなカーアを見下ろせる。大小の空間の対比を見せる。1／400

146 エジプト

1階

2階

15. カイロ、ガマル・アッディン邸 [58] *

1階の中庭（1階5）周りは曲面架構のサービス空間（1階33）で、中庭奥に2つの前面開放広間（イーワーン1階10b）のあるカーア（1階10と両側の10b）がある。中庭の西隅の階段室から、吹き放し広間（マカアド2階2）へ通じ、中庭だけでなく、出窓から通りも見下ろせる。吹き放し広間（マカアド2階2）から2つの小室の間を通って、家族用の中央低床部（ドゥルカア2階10）へと達し、中央低床部（ドゥルカア）の背後には使用人用の階段がある。
この住まいは、半公的空間（マンダラ1階10）から半私的空間（マカアド2階2）そして私的空間（カーア2階10）へと、空間の区分が優れている。1/400

16. カイロ、ザイナブ・ハトゥーン邸 [58] *

この中庭住居は、一連の曲面架構のサービス空間（1階36）に加え、玄関（1階3）に接して男性用応接室（マジリス1階21a）がある。中庭の大階段が玄関上の吹き放し広間（マカアド2階2）へ、さらに大カーア（2階東辺10のドゥルカアと両側の10b）の前面開放広間（イーワーン2階東辺の10b）へと通じる。一方、家人は正式にはこの大カーア東隅部の小中庭（1階東の5）を経由し中央低床部（ドゥルカア2階北辺10）を通して入る。裏口（1階1a）から大カーアへの長い通廊は使用人用で、その2階に浴室（ハンマーム2階35a）がある。
大カーアから巨大な木製格子出窓（ムシャラビヤ2階6c）が中庭へと突出し、私的空間は、もう一つの小カーア（2階北辺の10とその両側の10b）、使用人用階段、小カーアの前面開放広間（イーワーン）上の部屋（3階6）などからなる。この配置は、吹き放し広間（マカアド）と2つの公私2つのカーアの関係が実例15と逆である。
1/400

A-A 断面

3階

1階

2階

エジプト 147

3 階

2 階

1 階

17. カイロ、サリーム邸とキリディヤ邸 [60] *

イブン・トゥールーン・モスクの隣の2つの中庭住居で、入口（1階1）-中庭（1階5）-階段-吹き放し広間（ロッジア2階2）-カーア（2階10a）の構成が共通する。建物の隅に公共の泉（サビール1階f）があり、3階レベルの上階を事務所（クッタブ3階37）とする。隅の庭（1階15）からも中庭（1階東の5）へと通じ、北側に3番目の入口（1階1a）がある。2軒ともにカーア（2階10a）の棟は独立している。
サリーム邸（西側）では3階に女性の部屋（3階22）があり、カーアと通り（1階14）を見下ろせる。
1/400

148 エジプト

18. カイロ、スハイミー邸 [60] *
1階応接間（タフタボシ、26）から入口（1階）とロッジア（マカアド2階2）の眺め。

18. カイロ、スハイミー邸 [60] *
解説は次ページ

A-A断面（151ページ）**と同じ断面**

エジプト　149

2階

1階

ノリア（水車）
粉ひき

南東辺のカーア
南西辺のカーア
主たるカーア

150 エジプト

18. カイロ、スハイミー邸 [60] *

2100 m²を占め、主入口は南側にある。主中庭に入ると、奥は1階応接間（タフタボシ、1階26）、入口のすぐ左に小さなカーア（1階南西辺の10a）がある。主たるカーア（1階北西辺の10a）は東側を格子窓で中庭へと接し、左右の部屋を経て入らねばならない。中庭の南東辺にはさらに2つカーア（1階南東辺の2か所の10a）がある。2階にはさらに4つのカーア（10a）と広間があり、3階に1つカーア（10a）がある。屋根には6つの明かり取り窓（ランタン、屋上11）と風採塔（屋上13）と、展望用の部屋（屋上22a）があり、そしてさまざまなレベルの屋上となる。3／1250

A-A

屋上

3階

エジプト　151

19. カイロ、ラザーズ邸 [60] *

南の接客用の中庭に、1階の前面開放広間（イーワーン、1階10b）、その2階に広いロッジア（マカアド、2階2）がある。1階のカーア（1階10a）は独立し、2階にも小さなカーア（2階10a）がある。北中庭は使用人用で、北入口の上にカーア（2階10a）と、3階に第2のカーア（3階10a）とさらに屋上に面する部屋（4階6）がある。
注目すべき点として、北中庭には、カイト・ベイ（15世紀のマムルーク朝支配者）の門がある。
1／750

カイト・ベイの門 [13] *

2階

北中庭

南中庭

1階

粉ひき

北入口

北中庭

カイト・ベイの門

崩壊箇所

南中庭

南入口
（崩壊箇所）

4階

北中庭

3階

北中庭

152　エジプト

アゼム宮殿、ハマーフ [13]
(シリアの事例 18、162〜163 参照)

シリア

　古代ローマ時代にはシリアでは農業が発達し（ローマの穀倉）、都市住居と同様に荘園住居の伝統が確認できる。緑あふれる建築材料に制限のない地中海沿岸、純粋に土造りしかない内部砂漠、あるいは特有の石造り建築のハウラーン地方までと、環境も多様である。シリアでは北部を遮る山脈がないので、夏と冬の格差が厳しく、特に季節に対応したデザインが発達した。

1. チャーン、1ドームの部屋
2. ムニン、住まい
3. ヤブルド、住まい
4. マーラド・ヌマーン、住まい
5. エドサヤ、住まい
6. ドゥンマル、住まい
7. デラー、アデル・スウェイダンの農家
8. バラアト、タバーの農家
9. タッル、柱廊（ギャラリー）付きの住まい
10. マリハ、農家中庭
11. ベルヌン、シャラブリーフ邸
12. ダマスクス、ナシェフ邸
13. ホムス、ナフルール邸
14. アレッポ、バーシル邸
15. ダマスクス、ジャブリー邸
16. ダマスクス、ニザーム邸
17. アレッポ、アトシバス邸
18. ハマーフ、アゼム宮殿
19. ダマスクス、アゼム宮殿
20. アレッポ、住まいC

農家

フォルクロスの蜂の巣状村落の眺め。ドームの部屋はアーチによってつながっているので、自由な配置が可能である。

1. チャーン、1ドームの部屋 [93]
日乾レンガ造で、中庭と扉のないドーム1室だけ。
1／400

2. ムニン、住まい [99]
ハウラーン地方の風習で、幅15m、奥行き6mの空間は全て石造。3つの横断アーチで屋根を幅3mの4スパンに分割し、玄武岩（バサルト）で両側50cmを持送り、その上に2mの天井石（スラブ）を渡す。1／400

3. ヤブルド、住まい [99]
1階の柱廊（ギャラリー1階7）は幅3m、奥行き4m石造平天井の4部屋（1階6）に続く。2階は土と木の混構造で、4mスパンの応接間（2階20）がある。上階には梯子でのぼる。1／400

4. マーラド・ヌマーン、住まい [93]
定形中庭（5）の住宅で、幅7m奥行き5mの4つの部屋（6）は、持送り式の曲面稜線天井（クロイスター・ヴォールト）で覆われ、1.5m×1mの広さで頂部を開口する。広い玄関（マジャル1）から、中庭（5）と素朴な接客空間（24）へ続く。1／400

5. エドサヤ、住まい [99]
前面開放広間（イーワーン10b）のある中庭住居で、作業空間は前面中庭（5／36）。
1／400

6. ドゥンマル、住まい [99]
居間（1階22）は30㎡で、サービス用の中庭（1階中央の5）が前面、農作業用の棟（倉庫33および家畜部屋36）は北にある。
1／400

7. デラー、アデル・スウェイダンの農家 [93]

アーチと平天井の部屋を持つ複合建築で、5m幅の弓形（セグメンタル）アーチが、約2m幅の石製天井板を支える。広い倉庫(33)と家畜部屋(36)は、所有者が裕福であったことをもの語る。来客用空間（マダファ24）は入口に隣り合わせた幅7m奥行き13mの部屋で、家族用空間（マスカン）は、狭いものでも30㎡ほどの11室(6)からなる。これら家族用の部屋が居住用の中庭（南の5）を取り囲み、部屋の天井を支えるために、中庭と並行するアーチがかかる。1／400

8. バラアト、タバーの農家 [93]

実例7よりも小さいが、農業用中庭（東の5）と居住用中庭（西の5）が分けられ、より洗練されている。入口(1)から作業空間（東の5）を経て、居住用中庭（西の5）へ入る。居住用中庭への通路に沿って来客用空間（マダファ24）があり、双方の中庭から入ることができる。居住空間は、南辺の夏用前面開放広間（イーワーン、10b）とそこに続く男性用応接室（マジリス、21a）、そして西辺と北辺の諸室(6)である。中庭には泉(d)が設置され、倉庫(33)と家畜部屋(36)は、広いアーチのかかった空間である。1／400

9. タッル、柱廊（ギャラリー）付きの住まい [93]

柱廊（1階、2階7）を用い、機能的に充実し、景観的にも一新された実例。1／400

10. マリハ、農家中庭 [93]

3つの入口のある、家族（1）、来客（24北側）、使用人（1a）それぞれ用ので、広い敷地の独立住居である。外観は造園景観（棘のある潅木とサボテンの垣根）に囲まれ、北（来客用）が主たる入口であった。来客用の部屋（24）は中庭に面してサービス用の扉だけが開く。1／400

11. ベルヌン、シャラブリーフ邸 [93]

6つの前面開放広間（イーワーン、10b）が居住用中庭に配され、そのうち3つは柱廊（ギャラリー7）と接続する。農業用の空間は図に示されていない。1／400

都市住宅

13. ホムス、ナフルール邸 [93] *
小規模中庭住居で、柱廊（ギャラリー2階7）に面し2部屋（2階6）をもつ。 1／400

12. ダマスクス、ナシェフ邸 [93]
中庭南辺に奥行の深い夏用の前面開放広間（イーワーン10b／29a）、北辺に南面する奥行の浅い冬の部屋（6／29b）をもつ典型的中庭住居。1／400

14. アレッポ、バーシル邸 [93] *
ドームがかけられたカーア（1階10a）、広い前面開放広間（イーワーン1階10b）、長い通廊（2階4）に面する2階の諸室（2階6）が特徴である。地下にある洞窟のような部屋はシリアでは珍しく、涼しい貯蔵庫となる。1／400

シリア　157

A-A 断面

3 階

2 階

1 階

158 シリア

15. ダマスクス、ジャブリー邸 [93] *

中庭の西辺と東辺を多層とし、北辺の1階は倉庫（1階33）でその上階を中庭から一段上がったカーア（2階10a）とし、東辺には天井高の低く奥行の浅い冬用の西に面する部屋（1階2階6）とする。最上階にもいくつかの部屋（3階6）が設けられ、南側の壮麗な前面開放広間（イーワーン1階10b）は3層分吹き抜けとなる。この住まいは、シリアの成熟した立体空間構成の実例。

1／400

16. ダマスクス、ニザーム邸 [99] *
2つの中庭を持つ住まいで、夏用と冬用の空間の巧妙な使い分けが見られる。東と西の通りの間の敷地に、双方に入口（1階1、1a）を設け、入口上2階が通り上に突出する。前面開放広間（イーワーン1階10b, 10b／29a）や、中庭の南北に重要諸室（1階20, 21a, 24）を設け、そこに面する部屋は2層吹き抜け（2階12）とする。西側の通りの上にも部屋が設けられる。1／250

2階

1階

ぶどう棚

コーヒー

シリア　159

17. アレッポ、アトシバス邸 [34]

中庭は路面より3m高く、1階の曲面架構が基礎部となり、カーア（2階10a）の下の空間は夏の涼み部屋（1階29a）に使われる。入口（1階1）からまっすぐ階段を上がると中庭（2階5）で、中庭の立面は完全に対称で、3面に部屋を持つ。巨大な前面開放広間（イーワーン2階10b）とその両脇の部屋は真北を向く。前面開放広間の奥に街路上の部屋（2階6／6c）があり、街路を見下ろす。前面開放広間に向かい合い、手の込んだ中庭床敷きと泉（2階f）のむこうが、カーア（2階10a）である。中庭西辺は広い部屋（2階6）、向かい合う東辺は壁面でアーチと盲窓（形だけの窓）でデザインされる。台所（2階30）と浴室のあるサービス庭（2階上部の5）は南西部にあり、その屋上は塔屋（屋上21b）で多数の窓がある。高さに変化のある屋上からは市街の眺めが素晴らしい。

1／250

B-B 断面

中庭の石敷きの床面

A-A 断面

2階

シリア　161

18. ハマーフ、アゼム宮殿 [99] *

大地主一家が所有する大邸宅で、中庭（1階5/21）の西辺に平屋建ての客室（1階20）があり、東辺は曲面天井の架かったサービス区画、その2階は家族用の居住区である。入口（1階1）は、南辺の客室（マダファ1階24）とその南の前面開放広間（イーワーン1階10b）へ直接通じ、入口（1階1）から東へまっすぐ伸びる通路はサービス区画と家族墓所へ達する。もう一つの入口（1階1a）はハンマーム（浴室1階35a）と中庭へ続く。ハンマームは公衆用に使われていたようだ。1／400

2階

1階

ハマー、アゼム宮殿のカーア中央部 [13]

シリア 163

吹き放し広間内観　　　　　　　　　　　　　　　　　B-B断面

吹き放し広間立面

吹き放し広間平面

A－A断面　　礼拝室　　　煙管　　冷浴室　温浴室　熱浴室　炊き口

19. ダマスクス、アゼム宮殿 [93] *

細い路地の先の目立たない扉口が唯一の入口（1）ながら、ダマスクスの町の中心に広大な敷地を占める大邸宅である。特別な客用中庭（5／24）、家族中庭（5／22）、中庭に突出するカーアの棟（10a／29a）、台所棟（5／30）と果実庭園（15）がジグソーパズルのように配される。奥まった家族中庭（5／22）には玄関広間（3）から分岐する細い通路が通じる。家族中庭には、応接室とそこに続く諸室の同様な配置があり、ムスリム（イスラム教徒）の習慣として何人かの妻に平等な居住空間を与えたことを物語る。しかし、西洋人が思い描くような秘密のハレムはどこにも見当たらない。使用人は、それぞれの役割の近くの空間に住み、門番は入口に、調理人は台所近くにという風であった。
南東の隅に離れて、ハンマーム（35a）と礼拝室（28）がある。水に恵まれたダマスクスでは、巨大な水盤と噴水が、前面開放広間（イーワーン）やカーアの見せ場となった。家族中庭の北辺は一段上がった吹き放し広間（ロッジア、2／29b）で、3つの泉がある。
1／200 吹き放し広間（165ページ平面図、北中庭の2／29b）および断面図1／400（全体平面図）

164　シリア

1階

シリア 165

20. アレッポ、住まい C [9]

下の平面図は、隣家との連結の様子を表す。カーア（10a）の上部の高窓は例外だが、光と空気は中庭（5）から供給されるのみである。透視斜視図から、空間の重なり方がわかる。

ガズィルの景観

レバノン

　山脈と海岸による極度の独立性と関連して、多様な景観に、閉鎖的な独立住居から柱廊（ギャラリー）式、前面開放広間（イーワーン）式、中庭式、中央広間式、あるいはそれらの組み合わせまで、際立った住まいのタイプが見られる。ほとんど石造りで、単純なタイプは長い間継承されてきた。他の建物から離れて、見晴らしの良い敷地に建ち、外観がかなりの見せ場となる特色を持ち、平面や立面がかなり対称的な場合もある。

　山がちな国土ゆえ、中庭住居は稀だ。レバノンは多宗派の国ながら、キリスト教徒とムスリム（イスラーム教徒）、ドゥルーズ派の街区の差異はわずかで、地中海文化の影響から男女空間の区別が少ない。

　第10章の「慣習からの逸脱」（97～99ページ）参照。

1. バールベック、単室の住まい
2. エブル・サキ、住まい
3. ブテッラム、ムラバル邸
4. ベシメッズィン、ナッジャール邸
5. アイン・トゥファハ、住まい
6. アームチット、住まい
7. ガズィル、ニメフ邸
8. アイン・バール、バキ邸
9. クーッバ、ゾグビー邸
10. ビクファヤ、アシュカル邸
11. デイル・カマル、G. ブースタニ邸
12. ムフタラ、フスン・エッディン邸
13. デイル・カマル、E. ブースタニ邸
14. アベイ、カナーン邸
15. デイル・カマル、バズ邸
16. デイル・カマル、バズ・ホネイン邸
17. ダムール、アブー・ハイダル邸
18. クファル・ヒム、アーデル・タイ邸
19. ベイト・エッディン、ラフード邸
20. ムフタラ、ジュンブラット邸
21. ムテイン、A. ハッダード邸
22. ビクファヤ、シカニ邸
23. アームチット、カラム邸
24. アームチット、トウビア邸
25. アームチット、ラフード邸
26. ベイルート、オランダ大使邸
27. ベイルート、ジャナンジー邸
28. ドゥレブタ、ハティム邸
29. ドゥレブタ、ラファエル邸
30. ドゥレブタ、ホウリー邸

基本的な住まい［78］（1〜3、6）

1. バールベック、単室の住まい
さまざまなレベルの分節（入口の土間、居住用の床、壁際のベンチ）、壁のニッチと隅に設置された炉（b）など、単室の住まいながら、バールベックの寒さと暑さに耐える全てを備える。　1／200

2. エブル・サキ、住まい1階
同様に単一空間の住まいながら、床レベルにより、備え付け食器棚、穀物貯蔵庫（サイロ33／k）、鳥かご、貯蔵庫（ユク、33）など機能的に区分される。詳細は第9章（82ページ）参照。　1／200

3. ブテッラム、ムラバル邸
切石造りで、2室からなる独立住居で、屋上（農作業用）へのアーチで支えられた階段を持ち、頂部の踊り場は持送りで支えられる。1／400

前面開放広間（イーワーン）式［78］（4、5、7）

4. ベシメッズィン、ナッジャール邸
高台の景観に基本的な前面開放広間（イーワーン10b）があり、下方への眺めが良い。1／400

5. アイン・トウファハ、住まい
交差曲面架構（クロス・ヴォールト）の前面開放広間（イーワーン10b）を持ち、背面の丘側をトンネル屋根の家畜部屋（33／36）とする。1／400

柱廊（ギャラリー）式 [78]（8〜12）

西立面

6. アームチット、住まい
内部に連続アーチ（アーケード）があり、一段高い居住空間（10bと6）と下の作業場（32）が分けられる。両端に外からの入口がある。1/400

7. ガズィル、ニメフ邸
前面開放広間（イーワーン 10b）がバルコニー（スッファ）に開口し、遠くに地中海をのぞむ。前面開放広間（イーワーン）は雨の多い冬の数ヶ月は使われず、3つのアーチを持つ広間（2ヵ所の6）への入口となる。1/400

8. アイン・バール、バキ邸*
曲面天井の架かる作業用の1階（倉庫33、家畜部屋36）、外階段から入る柱廊（2階7）と背後2室（2階6）の2階からなる。2階入口側の部屋の窓には、植木鉢を支える持送り石が突出する。1/400

9. クーッバ、ゾグビー邸
6連の部屋（6か所の6）の前に柱廊（7）を設けた住まい。1/400

10. ビクファヤ、アシュカル邸
2階建ての柱廊（1階と2階の7）式で、2階には丘側から入る（2階3）。突出する両翼部の2階に腰掛け窓（マンダルーン）がある（北東立面）。屋上への階段（南西立面）は、片持梁（カンティレバー）で、窓からあるいははしごを用いて上る。1/400

レバノン

南立面

A-A 断面

主階

北立面

東立面

西立面

B-B 断面

11. デイル・カマル、G. ブースタニ邸
3つの前面開放広間（イーワーン、仕切り壁は後補、10b）が谷に向かって開く柱廊（ギャラリー、7）の三方を取り囲む。両翼の対の窓が、南立面を飾る。手の込んだ下階の玄関は、より広い敷地奥への入口であったと思われる。この入口の背後の空間は鍛冶屋の店舗として使われていた。1／400

170　レバノン

A-A 断面

下階

南立面

北立面

上階

12. ムフタラ、フスン・エッディン邸
曲面天井の架かった突出した下階を持つ柱廊（ギャラリー）式で、上階の連続アーチ（アーケード、上階7）の前には奥行11mのテラス（上階8）がある。谷から丘へ続く中央回廊（下階3）を通って上階に達する。1／400

中庭式 ［78］（13〜16）

1階
東立面
A-A 断面
南立面
北立面
B-B 断面
C-C 断面
西立面
D-D 断面

13. デイル・カマル、E. ブースタニ邸
急傾斜の街の斜面に造られた中庭式で、ちょうど実例 16（173 ページ参照）の真上に位置する。東側の玄関広間（3）から直接中庭（5）に入り、奥に柱廊（ギャラリー 7）、両側に前面開放広間（イーワーン、10b）がある。谷側にある腰掛け窓（マンダルーン）が特徴的で、すばらしい景色をのぞめる。1／400

レバノン　171

1階

A-A 断面

B-B 断面

東立面

C-C 断面

南立面

北立面

A-A 断面

B-B 断面

C-C 断面

上階

南立面

14. アベイ、カナーン邸
3つの前面開放広間（イーワーン 10b）を配する典型的な住まい。ただし東の山側の前面開放広間（イーワーン）は玄関広間（3）となる。1／400

15. デイル・カマル、バズ邸
下階（南立面、平面図なし）は曲面架構の基壇で、街の広場に面した店舗として使われる。上階の折れ曲がり入口（1）から泉（f）と2つの前面開放広間（イーワーン、10b）のある中庭（5）へ通じる。 1／400

172　レバノン

16. デイル・カマル、バズ・ホネイン邸*

町の広場に面し基壇上に壮麗な入口のある大邸宅で、作り付けベンチのある入口（主階1）を入ると、縦横15mの中庭の北西隅へと達する。南面の前面開放広間（イーワーン、主階10b）は中庭の泉（主階f）の中軸上にあり、南の谷側に腰掛け（マンダルーン）窓を開く。中庭のプライベートな空間と海への眺望という異なる2つの世界を楽しむことができる。特徴のある扉（西立面、79ページ）が玄関広間（主階3）と中庭をつなぎ、もうひとつのサービス入口（主階1a）と浴室（ハンマーム、主階35a）が中庭の反対側に位置する。

入口部分に隣り合う階段は上階へ達し、上階には2つの柱廊（ギャラリー上階7）が対面し、丘側に前面開放広間（イーワーン、上階10b）、谷側に町を見下ろす凝った意匠の出窓のある隅の部屋（上階21b）へと続く。

1／400

東立面

A-A断面

南立面

主階

上階

西立面

B-B断面

レバノン

中央広間式 ［78］（17 〜 22）

17. ダムール、アブー・ハイダル邸*
斜面地の典型例、下階を作業用、上階を居住用に使う。中央広間（上階10）は前面開放広間（イーワーン）機能を持たせたものだが、緑豊かな斜面地に面するため異なる形となる。1／400

18. クファル・ヒム、アーデル・タイ邸*
下階の作業空間（下階倉庫33）と、上階の広間（上階10）を中心とした4室からなり、上階は斜面上部に拡張されるので、階段状配置となる。入口は両側面にあり、外階段を用いる。
1／400

上階

下階

北西立面

南東立面

北東立面

北西立面

南西立面

2階

1階

19. ベイト・エッディン、ラフード邸 *

下階は曲面架構の作業空間（下階倉庫33 家畜部屋36）で、上階には伝統的な奥行いっぱいの中央広間（上階10）がある。丘側から上階の中央広間（上階10）に直接入り、広いバルコニー（上階8）へ通じる。　1／400

20. ムフタラ、ジュンブラット邸 *

曲面架構の広い1階の上に、13m×11mの広い中央広間（2階10）があり、前面のバルコニーに向かって5連アーチ（アーケード）で開口する。広い空間に屋根をかけることができるのは、木造屋根小屋組（トラス）と瓦を用いているからである。建物北西面の外階段を上ると、2階への入口（2階1、1a）がある。1／400

レバノン　175

西立面

南立面

南立面

2階

1階

東立面

北立面

2階

西立面

21. ムテイン、A. ハッダード邸 *

中央広間（2階10）が定型化した実例で、完全に対称で、枠付き窓と隅石（クオイン）が立面を飾る。19世紀の第四半期の典型。
1／400

22. ビクファヤ、シカニ邸

4つの前面開放広間（イーワーン）を持つ中庭のような平面で、十字形の中央広間（10）の四方が突出（3および3つの10b）し、突出部の立面は3アーチ窓とし、南側突出部は階段からの入口（1）となる。1階の平面も同様ながら、入口は別である。
1／400

176　レバノン

組み合わせ式 ［78］（23～30）

23. アームチット、カラム邸
中庭式で、2階に一段高い前面開放広間（イーワーン2階10b）と角の窓付きの部屋（2階10b両側の6）がある。中庭（2階5／10）は高窓層を持つコンクリート平天井で覆われてしまった。1／400

24. アームチット、トウビア邸
実例23と同様ながら、完全な対称形で、3つの前面開放広間（イーワーン10b）と、隅の吹き放し広間（ロッジア2）、高窓屋根で覆われた中庭（5／10）などがある。1／400

25. アームチット、ラフード邸
柱廊（ギャラリー、7）、バルコニー（南面の突出部）、窓付き部屋などを用いて、素晴らしい立面と、独特の平面をなす。中庭（5／10）は高窓屋根で覆われる。1／400

レバノン

26. ベイルート、オランダ大使邸

階段室、中央広間 (10)、連続する柱廊 (ギャラリー、7) などを特色とする都市住居である。2階の中央広間 (10) は南北10m 東西6m、天井高9mである。1／400

1階
北立面
西立面
A-A断面

27. ベイルート、ジャナンジー邸

サービス棟 (南東部)、柱廊 (ギャラリー、7) ファサードをもつ中央広間 (10) 型。ファサードの中軸は小さなアーチで強調される。
1／400

北立面
A-A断面
2階
3階

178　レバノン

南西立面　　　　　　　西立面　　　　北立面　　　　　　東立面

上階

A-A断面

28. ドゥレブタ、ハティム邸
中央広間（10）と柱廊（ギャラリー7）を組み合わせた田園住宅。1／400

下階

30. ドゥレブタ、ホウリー邸
実例29と同様の地形だが、南面全面を柱廊（ギャラリー7）とする。1／400

東立面

29. ドゥレブタ、ラファエル邸
傾斜のきつい斜面にあり、中央広間（10）と入口吹き放し広間（ロッジア2）を持つ。1／400

A-A断面　　　　　　　　主階

主階

南立面

レバノン　179

ヒルバット・アブー・ファラーフ［1］

ヨルダンとパレスチナ

　注：パレスチナの集落、およびヨルダンのパレスチナ付近の集落は、両国の伝統が特徴を併せ持つ。パレスチナの建築伝統は、鈍重な稜線の交差曲面架構（グロイン・ヴォールト）で、おそらく十字軍によって持ち込まれた。曲面天井はわずかに放物面あるいは球面で、正方形空間の四隅から稜線が立ち上がる。1ユニットは4m～6m四方で、天井高は3.5mから5mである。支持壁の厚さは平均1mで、突出するピア（構造柱）で補強される。この構法で、グリッド状構成と、方向性のない正方形空間が可能となった。アラブ建築における横長の長方形空間の普及と対照的である。

1. アブワイン、サフワイル邸
2. ベツレヘム、住まい博物館
3. ナブルス、住まい30
4. ナブルス、住まい31
5. ベツレヘム、グルキス邸
6. ベツレヘム、エリアス・マリア邸
7. ベツレヘム、ハールーン邸
8. ベツレヘム、タラマス邸
9. ベツレヘム、ナッセル邸
10. ベツレヘム、カッタン邸
11. ベツレヘム、ミグエル邸
12. ベツレヘム、ルチ邸
13. ベツレヘム、サベッラ邸
14. デイル・ラサネ、住宅群
15. デイル・ラサネ、バルグティ邸
16. ジェラシュ、チェルケス集落
17. ナブルス、住まい15

A-A 断面　　　　　　　B-B 断面

2. ベツレヘム、住まい博物館 [85]
一般的な5m四方の交差曲面架構を、都市の狭隘敷地に適応した例で、外階段で各階1つの部屋へと通じる。
1/250

上階

B-B 断面　　　　　　　A-A 断面

1. アブワイン、サフワイル邸 [1]
交差曲面天井（クロス・ヴォールト）の架かる35㎡の1つの空間を、4つのレベルで構成し、高いところで天井高5.4m。入口空間（カーアト・バイト3）から90cm上がったマスタバ（上階6）が居住および就寝空間で、布団を収納するニッチ（カウス、上27）がある。ここから95cm上の中二階が倉庫（ラウィヤ、上階7a/33）で、マスタバとの境の壁には棚や飼料庫が設けられる。中二階の下は入口床面より60cm下がり、交差曲面架構の家畜部屋となる。この平面はレバノンの実例3（168ページ参照）と空間のつながり方や床高が似ているが、よりこじんまりした例である。壁や天井を石造としているので、耐久性に優れている。
1/250

5. ベツレヘム、グルキス邸 [85]
4つの曲面天井の架かった部屋が、中庭（パティオ、主階5b）の3方を囲み、隣家との境壁となる。最上階の通廊（コリドール）から、通りを見下ろすことができ、中央広間の伝統を引き継ぐ。1/400

上階

3. ナブルス、住まい30 [7]
5m×9m、45㎡の空間に1つの曲面交差天井を架け、2室住居（6と25）とした例である。伝統的に便所（g）は離れとする。
1/400

主階

4. ナブルス、住まい31 [7]
中央と両脇という前面開放広間（イーワーン）の構成を応用した例で、台所（30）と水場（35）を前面開放広間（イーワーン）の空間に配置する。1/400

B-B 断面　　　　　　　A-A 断面　　　　　　　正面立面

ヨルダンとパレスチナ　181

南立面

A-A 断面

6. ベツレヘム、エリアス・マリア邸 [85]
公道を覆った通路 (7) が、3つの独立した曲面架構の部屋 (6) と連結する。上階(増築)には建物背後の階段から入る。1/400

1階

7. ベツレヘム、ハールーン邸 [85]
中庭(パティオ、5a)に沿って、対の部屋(4カ所の6)を対称に配置する。2階は中庭(パティオ、5a)奥の階段からのぼる。1/400

1階

正面立面

A-A 断面

182 ヨルダンとパレスチナ

8. ベツレヘム、タラマス邸 [85]

南に面する前面開放広間（イーワーン、10b）・ユニット（10bとその両側の居室6）が3層に重なり、それぞれが一家族用である。1階の中庭（主階5）は共有空間である。
1／400

B-B 断面

A-A 断面

上階

主階

9. ベツレヘム、ナッセル邸 [85]

多層住居に用いられた中央広間（10）の変化したものである。堅固な交差曲面架構が各階を覆い、床高と天井高が多様となる。外壁の窓は不規則で、入口（東面）上部の大きな窓と塔屋は増築である。
1／400

上階

A-A 断面

東立面

ヨルダンとパレスチナ　183

A-A 断面

10. ベツレヘム、カッタン邸 [85]

斜面に建つ住まいで、階段状のテラス中庭（5および8）を標準的な曲面架構の部屋で囲み、現代的生活に合わせる。立面は切石積みで、伝統的。1／400

A-A 断面

南東立面

11. ベツレヘム、ミグエル邸 [85]

斜面に建つ古典的中庭住居で、東前面に庭園を持つ。1階に2連正方形部屋が4か所あり、2連の部屋が1家族の居室（バイト）となる。上階入口（上階1）は北側階段上に、下階の入口は南側の路地にある。中庭隅の階段が上下階をつなぐ。地下には雨水を集める貯水槽がある。1／400

B-B 断面

上階

12. ベツレヘム、ルチ邸 [85]

段差のある3階建てで、曲面架構の人工基壇上に作られた中庭（吹き抜け12と回廊7）を、曲面天井を架けた正方形の8つの部屋（6）が囲む。谷側からの正式な入口は、下階（図版はなし）の南東側にあり、そこから伸びるまっすぐの階段（断面図階段）で主階へとつながる。側面の入口（1）は直接主階につながる。最上階の傾斜屋根（断面図）は増築である。1／400

A-A 断面

主階

13. ベツレヘム、サベッラ邸 [85]

角地に立つ3階建てで、内側の部屋は中庭に開口し、外側に面する部屋には、街路（南側）と庭園（東側）に向かう窓がある。敷地が傾斜しているので、1階の床高と天井高は一定していない。3つの階段室で上下階が緊密につながる。主階には3つの居住単位（A, B, C）があり、それぞれ中庭（主階5）から入る。1／400

A-A 断面

主階

南立面

東立面

ヨルダンとパレスチナ

14. デイル・ラサネ、住宅群 [1]

シュハイビー族の住居集合体（コンパウンド）は、2つの中庭（2か所の5）の周りに配される。1つは家族ごとの私的なもの（東の5）で、もう1つはサービス用（西の5）で、それぞれの家族ごとに独立した前囲いがある。入口の近くに、共同の庭（5a）と客用の部屋がある。
1／500、1／2000（敷地図）

村での住居集合体（コンパウンド）の配置 [1]

実例15の主入口立面 [1]

油搾機

1a

5a

5

5　低い石壁

バイト

1階

186　ヨルダンとパレスチナ

15. デイル・ラサネ、バルグティ邸 [1]

折れ曲がり（クランク状の）主入口（扉の立面参照、1階1）から客用の部屋の並ぶ2階へ階段が通じる。1階中庭の周囲に13の交差曲面架構の部屋を配し、それぞれの家族の部屋（6）、家畜部屋（36）、倉庫に使われる。入口に続く部屋（1階20）は客室となる。中庭から2つの階段が2階へ達し、丸天井のアリヤ（男性離れ、2階にある21bは5か所あるが、うち2つが丸天井）、台所（2階30）と便所（2階35）がある。1／400

16. ジェラシュ、チェルケス集落 [71]

水路に沿って、半数戸の中庭住居が並ぶ。パレスチナ特有の正方形の部屋ながら、天井は木製梁に土の平屋根である。Bの住まいには前面開放広間（イーワーン）、Eの住まいには中庭奥に中央広間が用いられる。中庭周囲の正方形の部屋配置は、さまざまで、AからEまでそれぞれのパターンを示す。1／750

ヨルダンとパレスチナ 187

2階

1階

17. ナブルス、住まい15 [7]

この複合体は、特に過密な都市での大規模建物における度重なる増改築の典型である。部分的に荒廃、あるいは近年の増築で入れない部分もあるので、主要な部分に注目したい。入口は窪んだ小広場に面し、通路（1階3）を抜けると、中庭（1階5）に接客用の前面開放広間（イーワーン1階10b）、泉（1階f）、男性用応接室（マジリス、21a）がある。入口左手は、家畜部屋と倉庫（1階36）となる。通り沿いの部屋（1階斜線部）の機能は不明。中庭奥の隠れた階段が低い2階へ通じ、個室が並ぶ廊下から中庭を見下ろせる。折れ曲がった通廊（2階4）の向こうに高い2階があり、屋上に面していくつもの部屋がある（2階テラス8の周囲）。主入口の反対側にも、3番目の住まいが付設される（図左下）。規則性のない空間配置、部屋の形や高さの多様性、街路上の張り出しなどで、複雑性に富んだ空間となる。

1/400

イラク

　早い時代から産油国となったため、イラクでは田舎の伝統的な建物が失われ、いくつかの都市で記録された実例しか辿れない。隣国イランと長い歴史と長い国境線を共有しているので、建物細部の名称など、イランからの影響が顕著である。

　焼成レンガと洗練された木造が顕著で、木材は北部の山から切り出され川を下って調達された。粘土はどこでも手に入り、早い時代から石油を使って焼成された。河口に居住する沼沢地のマーシュ・アラブ族だけは例外で、建設に葦を用いた。

　柱梁構造を用いた広い吹き放し広間（ロッジア）には、軽快な格子窓や出窓が用いられる。一方、1階はレンガで曲面屋根とする。風採塔で換気し、メソポタミアの暑い夏を乗り切る。

　最も典型的なのは、タルマと呼ばれる列柱吹き放し空間（ポーチ）で、部屋や前面開放広間（イーワーン）の前に作られ、前面を大アーチで開放した広間をイーワーン、列柱で開放した広間をターラールと呼ぶ。構造柱（ピア）や凹部で分節された壁面は、作り付けの家具となる。

　都市部では、列柱廊（タルマ）と列柱吹き放し広間（ターラール）、ウルシーと呼ばれる多窓の主室を持つ中庭住居が普及した。多窓の主室は、中庭面に手の込んだ上げ下ろし窓を設け、側面から入る。2階は、壁から突出する出窓部屋（サナージル）に格子窓から光と空気を入れ、プライバシーを高める。イラクの住まいは「垂直移動（85ページ参照）」を旨とする。

1. バグダード、カーズィマイン街区1の住まい
2. バグダード、住まい1
3. バグダード、ウスタード・アブドゥッラー邸
4. ヒッラ、フセイン・ベグ邸
5. バグダード、5つの中庭の集合体（コンパウンド）
6. ヒッラ、ムラド・エフェンディ邸
7. バグダード、ガイラニ街区の住まい
8. バグダード、カーズィマイン街区2の住まい
9. バグダード、メナヒム邸
10. バグダード、ナワーブ（太守）の屋敷
11. バグダード、フセイン・パシャ邸
12. サハイン、葦の住まい

2. バグダード、住まい1 [82] *

対称配置の2つの列柱吹き放し広間（ターラール、1階10c）と半地下広間（1階9a）を持つ中庭住居。2階に、テラスと列柱廊（タルマ10d）、前面開放広間（イーワーン10c）、上げ下ろし窓の部屋（ウルシー2階6b）、出窓部屋（サナージル2階6a）がある。1／400

典型的な出窓（サナージル）[13]

1. バグダード、カーズィマイン街区1の住まい [103] *

間口6mの限られた敷地の2層中庭住居、地下を含め屋根から換気を行う。1／400

A-A 断面

屋上

2階

1階

地下

屋上

2階

1階

典型的な中庭 [13]

190 イラク

正面立面

A-A 断面

4. ヒッラ、フセイン・ベグ邸 [82] *
農業生産地としてのヒッラの住まいながら、間口が狭く奥行が長い敷地にすばらしい長軸線をもつ。正式な入口棟（1階1と3）は対称形で倉庫と家畜部屋となり、上階に応接間（2階10d、6ab）と客室（2階北側の22bと6）がある。家族棟は中庭の奥にある。1／400

2階

1階

2階

1階

3. バグダード、ウスタード・アブドゥッラー邸 [82] *
斜行する街路に面し、通りに突き出した2階の部屋（2階6a、10b）が特徴的。1／400

5. バグダード、5つの中庭の集合体（コンパウンド）[103] *
複数の中庭（5か所の5）が集合し、それぞれ個別、あるいは組み合わせて使われた。理想的な大家族の住まいである。

1／400

1階

イラク 191

6. ヒッラ、ムラド・エフェンディ邸 [82] *

折れ曲がり入口（ムジャズ1階1、3）、軸線対称の中庭、広い地下、空間的に豊かな2階、障壁で囲まれた屋上という、4層に展開する住まいである。2階の出窓部屋（サナージル2階6a）には、入口から直接階段で入ることができる。さらに各所に設けられた階段で、住宅を周回することもできる。1／400

A-A 断面

2階

1階

地下

中3階

7. バグダード、ガイラニ街区の住まい [103] *

入口の小中庭（1階北の5）周りは来客棟で、2階に出窓部屋（サナージル2階6a）がある。通廊（マバイン1階4）から家族中庭に続き、2階には列柱廊（タルマ2階10d）に諸室が並ぶ。街路に面した中3階は2つの女性部屋（カビスカン中3階22a）となる。

1／400

2階

1階

192　イラク

屋上

3階

2階

8. バグダード、カーズィマイン街区2の住まい [103] *

広い入口広間（1階3）は、家族あるいはサービス用の小中庭（1階東の5）を通り越し、正式な中庭（1階西の5）に直接つながり、中庭には列柱吹き放し広間（ターラール1階10c）と高窓のある半地下の部屋（ニーム1階9a）がある。双方の中庭に、それぞれサービス空間がある（1階台所30、倉庫33、ハンマーム35a）。両者をつなぐ隅の部屋には、双方の中庭から入ることができる。2階では2つの中庭が通廊でつながり、10戸の部屋がある。2階の吹き抜けに向かう3階の部屋（3階22b）は女性に限られ、この女性部屋（カビスカン）から格子窓を通して主室（2階西中庭の6bと10d）を望むことができる。1／400

1階

地下

イラク 193

9. バグダード、メナヒム邸 [82] *

1000㎡もの格調高い中庭住居にサービス棟が接合し、2つの通りに面する。1階では、列柱吹き放し広間（ターラール1階10c）と半地下室（ニーム1階9a）の組み合わせ、および階段室が対称に中庭周りに配置される。主入口（1階1）と、サービス用空間（1階台所30、家畜部屋36）が建物の隅部を占める。2階は中庭を列柱廊（ギャラリー2階10d）が取り巻き、東南面に広い列柱吹き放し広間（ターラール2階10c）、その他3面に上げ下ろし窓の部屋（ウルシー6b）がある。地下は広い中央部と、北西と南東の半地下室があり、堂々たる住宅をさらに完璧にしている。
3／1250

A-A 断面

2階

井戸への降り口

地下

194　イラク

1階

階下の列柱吹き放し広間（ターラール）、
上部は列柱廊（タルマ）[13]

列柱廊（タルマ）の背後にある上げ下ろし窓の部屋（ウルシー）。
格子窓、天井、柱など繊細な木工細工 [13]

イラク　195

10. バグダード、ナワーブ（太守）の屋敷 [82] *

ティグリス川（図面上部）と通り（図面下部）の間に位置し、来客用（1階2階5/24）と家族用（1階2階5/22）の空間が明確に区分される。一般の入口（1階1a）は2つの中庭空間の接合部にあるが、正式な入口（1階1）は来客棟（ディーワーン・ハーナ）の隅部にある。川側は一段低い半地下室（ニーム9a）が並び、中庭南西面の日陰部分となる。来客用の広い中庭には中央台所（1階30）があり、ナワーブ（太守）を訪問する人々に食事を提供した。

2階は半私的空間と私的空間が完全に区分される。南西奥の階段は川岸へと続く。1/400

列柱廊（タルマ）[13] *

鍾乳石飾り（ムカルナス）の彫刻柱 [13] *

イラク 197

2階

1階

11. バグダード、フセイン・パシャ邸 [82] *

西面と南面を40m接道する角地に立地。2階建てで4つの中庭の住まいで、行き届いた機能分化を見せる。1階は家族用（1階5/22）と来客用（1階5/24）の中庭に面する半地下室（ニーム1階9）を除くと、ほとんどサービス用空間となる。折れ曲がり入口（1階1）から来客棟（ディーワーン・ハーナ）の中庭（1階5/24）に入ると、奥辺に広い半地下室（ニーム1階9）がある。中庭隅の小さな階段から上る入口上部の部屋（2階28）は、ミフラーブをもつ礼拝室。対角にある階段から2階の列柱廊（ギャラリー2階10d）に達すると、南面の広い列柱吹き放し広間（タルマ2階10c）が南街路上に迫り出す。上げ下ろし窓の部屋（ウルシー2階東の6b）は西面し、深い列柱廊（タルマ2階10d）の背後に位置する。その両側に女性空間への通路（イーワーンチャ）があり、上階は女性用上階（カビスカン）となる。

サービス用中庭は家畜部屋用（1階5/36）と台所用（1階5/30）に分かれ、後者は別棟にある。1／400

12. サハイン、葦の住まい [71]

メソポタミアの河口デルタに居住する沼沢地のマーシュ・アラブ族は、葦原と水面の間の一時的な半浮き島に葦で軽い住まいを建てる。この例では、島は約20m×50mの1000㎡で、サイズの異なる4つの住まいが同じ構法で建てられる。葦の束を放物線状アーチに曲げ、曲面架構のような葦の屋根とする。
両親の部屋（ラバ22）は入口部屋（2）を備え、子供部屋（23）はほぼ正方形、客室（ムディフ20/24）は間口5m奥行12mの広間。粘土製の竈（c）や家畜部屋（サリファ36）がある。
1／400

客室（ムディフ）の内部 [98] *

イラク 199

ジェッダ [13] *

サウジアラビア

　サウジアラビアの住まいは、3地域に分けられる。

- 内部のナジュド地方、土造の中庭住居
- 西のヒジャーズ地方、ジェッダ、メッカ、メディナの旧市街があり、紅海交易とオスマン朝支配の影響が見られる
- 山がちのアシール地方、小さな石や型抜きレンガで造られた住まいで、独特な突出した石板の意匠をもつ

　メッカでは巡礼者のために、宿や季節の貸し部屋、貸しフロアーあるいは貸家が顕著で、多層集合住宅のようなデザインを促進した。

1. ナジュド地方、住まい1
2. ナジュド地方、住まい2
3. ナジュド地方、住まい3
4. ナジュド地方、住まい4
5. ターイフ、住まい1
6. ターイフ、住まい2
7. ターイフ、住まい3
8. ターイフ、住まい4
9. ターイフ、住まい5
10. ターイフ、住まい6
11. メディナ、住まい
12. メッカ、住まい1
13. メッカ、住まい2
14. メッカ、住まい3
15. メッカ、住まい4
16. ジェッダ、住まい
17. メッカ、都市住居
18. アシール、塔状住居

ナジュド地方の住まいの型［10］

　平坦な土地が広がるナジュド地方では、家の両端にある2つの出入り口で男女が明確に区分される。男性用入口は1階の来客用スペースへ、あるいは上階にある応接間への階段につながる。

　女性用入口は井戸や水槽のある中庭へ達し、中庭をサービス用空間が取り巻く。男性区画には、北向きの通廊か前面開放広間（イーワーン）と、客室がある。

ナジュドでは土を突き固めた版築（はんちく）が使われ、泥を用いた浮彫装飾、打抜き穴、手練り銃眼（じゅうがん）などを特色とする。窓周りに、内装に用いる白漆喰（しろしっくい）をファサードやテラスまで展開する。［10］*

［11］

1. ナジュド地方、住まい1
男性空間（点線内）と、作業用中庭（1階束の5）を持ち、男女の空間はほぼ同じ広さ。1／400

2. ナジュド地方、住まい2
男女の入口が隣り合う珍しい例、しかし、男性空間は2階に限られる。1／400

・・・ 男性空間　―― 男女空間の接合個所

サウジアラビア　201

3. ナジュド地方、住まい3
1階は作業空間としての女性空間が大部分を占め、屋上（2階 8/21、8/22）は広い。
1／400

4. ナジュド地方、住まい4
男性用入口には扉が2つあり、1つは階段をのぼり2階の男性応接間（マジリス2階 21a）へ続く。中庭柱廊（ギャラリー）への戸口は両階にある。家畜部屋（1階 36）と動物用中庭（北部）の近くに便所（g）がある。1／400

5. ターイフ、住まい1
60㎡の狭い敷地に、無蓋空間（2階8、3階8）―上階の開放的空間（2階 21b）―有蓋の男性応接間（1階 21a）によって、ホシュ（中庭）―スッファ（開放的前室）―マジリス（男性応接間）の構成を可能とした。個別性を持ち、階段周りが便所等（2階g、3階35）に使われる。
1／400

6. ターイフ、住まい2
実例5の改良版で、各階に3番目の部屋が加わり、開放的な空間スッファ（2階 21b）が充実する。1階の庭（1階8）に前面開放広間（イーワーン 10b）がある。1／400

ターイフの住まい［31］

　ターイフのような都市では、敷地が限られるため中庭や複数の入口を用いず、無蓋、半開口、有蓋の空間を巧妙に組み合わせる。入口の近くは必ず男性の実務空間としてのマカアドだが、階段は裏手にあるので各階のプライバシーは確保される。上階には共通してスッファと呼ばれる開放的な空間（21b）や両側を部屋とする前面開放広間（イーワーン）がある。こうした住まいには上水と下水の設備が完備している。

7. ターイフ、住まい3
奥行の長い敷地に展開し、隅部分に男性空間マジリス（1階21a/37）と開放的空間スッファ（2階22）が重なる。1／400

8. ターイフ、住まい4
対の住まい、男性と女性／家族用に組み合わせ、あるいは独立して使われたであろう。1／400

9. ターイフ、住まい5
凝った2列の階段で2階の6室（2階6）に達し、3階の隅部は壁を施した無蓋のテラス（3階8）となる。サービス用の階段があるので、主階段が真価を発揮する。1／400

10. ターイフ、住まい6
独立する住まいで、広い玄関広間（ダフリーズ1階3）とサービス用階段に通じる副入口（1階1a）を備える。街路に面しているため、商用に使われる（1階38）。無蓋空間（ホシュ3階11）─上階の開放的空間（スッファ2階21b）─有蓋の男性応接間（マジリス2階20）の連続が見られる。出窓が通りに向かう。1／400

サウジアラビア　203

11. メディナ、住まい [43] *

前面階段と背面光庭（光を張り込むための庭ジャッラ11）を持つ内側が充実した住まいで、主要広間（カーア）と前面開放広間（イーワーン）の位置が逆転する。2階に3層吹き抜け光庭ジャッラ（2階11）と広い家族室（2階22）、作業用の無蓋のテラス（2階8）がある。男女の区別が明白である。1／400？

1階　　2階　　3階

南立面　　A-A断面

2階　　1階

12. メッカ、住まい1 [43] *

容積率の低い2階建てで、2方の入口（1階1と1a）、中庭（パティオ1階5）と広い屋上（2階8）を持つ。南街路に面する部屋に、格子出窓（ラウシャン6c）がある。1／400

13. メッカ、住まい2 [26] *

狭小な5階建て、次ページ参照。
1／250

屋上　　4階　　3階　　2階　　1階

13. メッカ、住まい2

間口6m、奥行き15mの敷地で、街路に面して間口いっぱいに1部屋、奥をサービス用空間とする。階段室は屋上まで続いているので、街路面の格子窓から入る空気を排出する煙突（ミンワル）のような効果を発揮する。障壁に囲まれた屋上が中庭の機能を担う。建築材は石、レンガ、木で、ヤシ材は床用、輸入チーク材は木工（格子窓）に使われる。

1階は、半公的空間で、高窓の事務所（マカアド1階37）は男性客や取引業務に使われ、裏部屋の炭火鉢（今は魔法瓶）からコーヒーが運ばれた。便所（1階g）はその奥にある。

2階は、半私的空間で、マジリスやディワーニーヤと呼ばれる前室付き広間（2階21a）で、特別な来客や家族の行事に使われる。壁際の一段高い床面に座り、格子窓（ラウシャン）から通りを見下ろした。階段への前室となるスッファ（2階4a）が緩衝空間となる。便所（2階g）は中2階に位置する。

3階は女性と子供の私的空間（ハリム3階22）で、2階と同様な平面である。布団を敷くことで、居間から寝室へと変換できる。

4階は多様な空間となる。街路面は障壁で囲んだ無蓋空間（ハルジャ3階8）となり、主人の雑事や団らん、睡眠にも使われる。背後の部屋（マカル3階29b）は階段と背面のテラスに通じる。ここは階下を巡礼者に貸した際の家族の居住区となる。

屋上は、乾燥、貯蔵あるいは木材置き場として隣家と干渉しないように使われる。

サウジアラビア

13. メッカ、住まい2
屋上の眺め

206　サウジアラビア

2階 / 4階 / 屋上

1階 / 3階 / 5階

A-A 断面

配置図

格子窓（ラウシャン）の詳細 [13] *

14. メッカ、住まい3 [26] *

5階建てスキップ・フロアの中庭住居。南西側の男性主入口（1階3）から直接事務所（マカアド1階20）につながる。階段が2つあり、一方は南棟用で、2階の客用空間、3階の家族用空間へ達し、さらに4階から屋上の家族用空間へと続く。他方は中庭に3層に重なる通廊へ接続し、そこは女性用中庭となる。南棟と女性用中庭は1階と4階でつながり、便所 (g) は階段室裏にある。1／400

サウジアラビア 207

15. メッカ、住まい4 [26] ＊（上）

斜面に建ち、東側に中庭に面する部屋、西側を多層建物とする。多層部の2階は事務所（マカアド2階21a）と来客用、3階は吹き抜けの男性応接間（マジリス3階20）、その上階にマジリスを見下ろす家族部屋（4階6）の構成をもつ。5階と6階は、部屋と屋上からなる。典型的な事務所（マカアド）と男性応接間（マジリス）の上下階構成が見られ、双方とも街路に向かって格子出窓（ムシャラビヤ）を突出させる。
1／400

16. ジェッダ、住まい [48]（下）

2家族の住まいが、街路上の渡り廊下で結ばれる。階段と便所のある標準的平面を採用しているので、変化に柔軟に対応できる。1／400

17. メッカ、都市住居 [101]

それぞれの住まいに奥の階段への通路があり、表に広い事務所（マカアド 21b/37）、内側に男性応接間（マジリス 20）とし、内部へは背面の窓や光庭、あるいは階段室から空気を取り入れる。立面は3分割でき、アーチ型の入口と一段上がった出窓を持つ比較的閉鎖的な下層部、完全に格子窓とする主階部、レンガ壁で囲まれた屋上部からなる。各階に挿入された3本の水平線（立面図、壁部分の横線）が特徴的である。

1／250（平面）　1／200（立面）

サウジアラビア

18. アシール、塔状住居 [71]

降雨から人々を守る堅固な作り。9m四方高さ12mの3階建ての住まいで、内転びの壁は下層では1m厚、上層では60cm厚となり、1階は石造り、上階は石板入り版築である。石炭箱のように鈍重で、1階には防御のための覗き窓がある。(第10章102ページ参照)

1／250

A-A 断面

2階

1階

石板入り版築（アドハ構法）の典型的外観 [11]

南西アラビアの住まいを東西断面に沿って、紅海から高地までの住まいと集落配置の様相 [2]

住まいのタイプ							
集落の住宅配置							
地域名	沿岸部平地	丘陵ティハマ	独立山地	アスーダル	サラート	東部斜面	高地
断面地形							

カマル・アブールファタハによる 1978

● 個別住宅 　　○ 小規模村落（2から10軒）　　● 中規模村落（10から30軒）　　▨ 村

210　サウジアラビア

風採塔、シャルジャ美術館

アラブ首長国連邦

長い沿岸からなり、内部の砂漠は砂を主体とする。東部沿岸部のみに山脈があり、山地となる。

1. ワディ・クブ、建物群
2. ワディ・ガリラフ、住まい
3. ワディ・シャーム、複合体
4. シマル、住まい1
5. シマル、住まい2
6. ジャズィラ・ハムラ、住まい1
7. ダヤー、住まい
8. ラムス、住まい
9. ラース・ハイマ、住まい
10. ジャズィラ・ハムラ、住まい2
11. ジャズィラ・ハムラ、住まい3
12. ドバイ、ブクハシュ邸
13. ドバイ、シェイフ※・マクトーム邸
14. バーレーン（アラブ首長国連邦ではない）、シェイフ・イッサー邸

アラブ首長国連邦

1. ワディ・クブ、建物群［22］

ラース・ハイマの山間部に典型的なもので、石と灌木の垣根に囲まれた平地にある。中央の日陰をつくる構造物（マザッラ32）の片側に冬の家（ケリン29b）、もう一方に夏の小屋（29a）を配する。冬の家は、石造りでヤシ材の垂木に葦で切妻屋根を葺き、夏の小屋は棗椰子の葉軸でつくられる。動物や倉庫などが必要となったときに同様の離れを建てる。1／400

冬の家（ケリン）の典型的な立面、玉石や自然石で作られる。屋根はヤシ材を渡すか平らな土葺きで、この図には示されていない。

2. ワディ・ガリラフ、住まい［22］

壁で囲まれた中庭（5）と日陰の基壇（アリーシュ2）からなり、堅固な仕切りは水場（35）と窯（b）にあるのみ。1／400

4. シマル、住まい1［22］

細長い居間（6）が伝統的なもので、低い仕切りで区画された水場（35）の隣に作られる。台所（30）と倉庫（33, 34）は独立した部屋となる。1／400

比較：1960年代の住まいのユニットは、水道を完備し、コンクリートでつくられたが、現在は放棄。1／400

3. ワディ・シャーム、複合体［22］

石造の諸室が中庭（5）を囲む。小さな部屋は土葺き平屋根で、大きな部屋は軽いヤシの葉で葺かれる。1／400

5. シマル、住まい2［22］

男性用応接間（マジリス21a）近くの入口空間（1）から中庭（5）へ入る。2つの平屋根建物は、居間／寝室（6）とナツメヤシの加工場（34、34a）である。柵で囲まれた場所が調理（30）、家畜部屋（36）、夏の部屋（29a）として使われる。1／400

6. ジャズィラ・ハムラ、住まい1［22］

入口庭（1ちかくの5）は来訪者用、中庭（中央の5）の向こうに台所（30）と井戸（d）がある。1／400

7. ダヤー、住まい [22]

主入口(1)の左手が夏の部屋(29a)、右手が冬の部屋(29b)。中庭(5)の大部分はナツメヤシの乾燥のために使われる。1/400

8. ラムス、住まい [22]

対角線上にある2つの入口 (1と1a) は、それぞれ男性用応接間 (マジリス21a) と家族用空間へと通じる。通廊の隅部に柵をたて夏の部屋(29a)とし、壁側に冬の部屋(29b)を付設する。大きな台所 (30) が目立つ。1/400

9. ラース・ハイマ、住まい [22]

2つの石造の棟をL字型に配置し、中庭の柵が男女空間を分ける。1/400

10. ジャズィラ・ハムラ、住まい2 [22]

20m四方の中庭の3方に入口を設ける。そのうち1つは外に面する男性応接間 (マジリス21a)、そして広いナツメヤシの貯蔵庫 (33、34) へとつながる。もう1つの入口からは、夏用の一段高いテラス (5a) に達し、基壇背後に一連の部屋が接続する。台所 (30) と井戸 (d) 用の入口が残る1つである。1/400

11. ジャズィラ・ハムラ、住まい3 [56]

中庭を中心とする複合建築で、それぞれの独立した一連の部屋 (バイト6) は玄関広間 (3) を持ち、前室には水壷あるいは茶釜の区画が備わる。部屋単位 (バイト) のうち3つは風採塔 (13) を持ち、主入口 (1) から入ると男性用応接間 (マジリス21a) の庭となる。いくつかの開放的、あるいは柵で仕切られた基壇 (a)、隅部の倉庫 (現在は車庫 33) などがあり、サンゴ石、土、ヤシ材が建設に使われた。1/400

アラブ首長国連邦

1階

南立面

A-A 断面

12. ドバイ、ブクハシュ邸 [15]

独立する商人の家で、730㎡を占め、3つの巨大な風採塔（バードギール2階13）で強調された印象的な外観である。他の中庭住居と同様に、いくつかの建設過程が見て取れる。第1に東棟の居間空間と南西部に2階建ての男性用応接間（マジリス1階21a、2階20a）が、続いて南辺の台所（30）と水回り（d、g）が、第3に中庭北辺の1階部分が、最後に西棟と2階部分が建設された。

際立った意匠の主入口は南側にあり（1階1）、上階を門番部屋とする。そこから互いに重なる2つの接客空間（マジリス1階21a、2階20a）へと続く。構造柱（ピア）の間は、床から天井に達する格子の上げ下げ窓とする。元来、この入口から中庭へと続いていたが、ナツメヤシの倉庫（1階33、34）が、後に中庭の隅部に建設された。

中庭東辺は家族の生活場所で、外部空間と近接するが、バードギールや風採口（マルカフ）といった風採装置（風採塔2階13）で換気される。部屋の床面は中庭より80cm高く、バルコニー（1階4）の隅にある階段から入る。中庭側の日中用の部屋（1階6）はバルコニーに向かって開放するが、バルコニーから中央の玄関広間（1階3）を通って入らねばならない。この家族用の空間には、普段は背後の入口（1階1a、3）から入っていたことが、中庭側の階段の幅からわかる。家族用の部屋の奥（1階25）は寝室で、冬に好んで使われた。夏の空間は2階で、狭い通廊（1階4）の階段から通じる。通り側の部屋（2階25/29a）は壁沿いの風採口（マルカフ）と隅の風採塔（バードギール13）で換気が促進された。

西棟の1階は店舗（1階33）で、北西隅から直接入れる。西棟の2階には広い応接間（2階20）があり、柱廊（ギャラリー2階7）に取り囲まれる。

中庭南辺の台所（30）では、2階と1階から井戸（d）を使うことができる。中庭の西辺には広い通廊（1階2）があり、その背後は店舗（1階33）となり、先述したように外部と直接つながる。 1／250

2階

北立面

B-B断面

アラブ首長国連邦 215

屋上

12. ドバイ、ブクハシュ邸 [15]
解説は 215 ページ。1／250

C-C 断面

西側の柱廊細部

北西の風採塔

南西から建物西側を眺める

216　アラブ首長国連邦

13. ドバイ、シェイフ・マクトーム邸 [87]

2250㎡を占める大邸宅で、東部分はシェイフ（首長）の私的住まい。南東部に主要な入口（1階1）があり、玄関前庭（1階5）には待合用のベンチが設置され、そこに面する会議室の1つには風採塔（1階13）がある。

より控えめな副入口（1階1a）が反対側にあり、主中庭（1階5）に直接入ることができる。この入口両側は広い柱廊（ギャラリー1階中庭北西辺の2/26）と男性用応接間（マジリス1階20）で、客用の空間となる。中庭の北東辺中央には目立つ階段があり、別の風採塔付きの柱廊（ギャラリー1階中庭北東辺の2/26）の背後に男性用応接間（マジリス1階21a）となり、正式な接客空間として、シェイフの私的区画へと続く。

サービス区画は、南側にある。2階は格子窓で仕切られた屋上（8）と、数多くの窓を持つ諸室から構成される。両階ともに外観の窓は風を取り入れるようにデザインされる。1／400

C-C 断面

1階

アラブ首長国連邦　217

北西立面

南東立面

B-B 断面

13. ドバイ、シェイフ・マクトーム邸 [87]
解説は 217 ページ。1／400

218　アラブ首長国連邦

13. ドバイ、シェイフ・マクトーム邸 [87]
解説は 217 ページ。1 / 400

2階

北東立面

A-A 断面

アラブ首長国連邦

14. バーレーン（アラブ首長国連邦ではない）、シェイフ・イッサー邸 [10]
南北27m 東西70mの複合構造で、4つの中庭からなり、東辺南に主入口（1階1）、北側中央に副入口（1階1a）とする。来客は、南東隅の独立する中庭（A）に入る。中庭（B）はサービス用で台所（30）があり、無蓋の通廊（1階5）と台所を通して2つの中庭がつながれる。

1階の諸室には外に向かう窓はないが、2階には窓があり、風採装置や周囲の窓から新鮮な空気を取り込む。風採塔は家族用の応接間（マジリス1階20）にだけあり、女性用中庭（C）とシェイフの私的中庭（D）の間に位置する。

2階は広大な屋上（8）と諸室で、客室棟（A）以外は、シェイフと子供たち、未婚の娘たちの部屋となる。1／400

典型的な門とアーチ

オマーン

　オマーンは城塞宮殿で有名だ。伝統的に、国中いたるところで防御が必要だったので、銃眼が広く普及した。沿岸部では、船乗りたちによってもたらされたインドやアフリカからの影響が見てとれる。南部のゾファール地域で、男女の住み分けを意識しない長い軸線平面が好まれたのは、おそらくアフリカからの影響であろう。

1. ニズワ、住まい
2. スール、3兄弟の住まい
3. ガファト、住まい
4. ミルバット、サッライ邸
5. サード、マフリー邸
6. サラーラ、住まい1
7. ジャブリン、宮殿
8. サラーラ、住まい2
9. ムダイリブ、マハルミー邸
10. ハムラ、サファー邸
11. サード、シキリー邸
12. サラーラ、ラジャブ邸
13. ミルバット、ハブシー邸
14. マスカット、ナディール邸
15. ムトラ、バランディー邸

2. スール、3兄弟の住まい [19]

庇入口(ポーチ2)付きの横長部屋(22)と、前庭(5)からなる。男女の分離は緩やかで、男性用客間(マジリス21a)へは、家族用の庇入口(ポーチ2)から入る。
1/250

1. ニズワ、住まい [19]

ニズワの広大なナツメヤシ園の木陰に、土造りの住まいがある。2連の2室住居で、調理場(b、d、e)のある囲い庭から入る。屋根の半分は、ナツメヤシの葉で葺き、屋上でナツメヤシの実を乾燥させる。
1/400

3. ガファト、住まい [19]

ヒナイ族のシェイフ・アリーとシェイフ・ザフランの住まいで、市壁の外側に位置し、2軒の間には幅4mの道路があり、互いに独立する。2軒の平面は類似するが、シェイフ・アリー邸のほうが、動物のスペース(36)の中庭が狭く、1階の部屋数も少ない。階段から広い屋上へと達し、屋上は部分的に部屋となる。
1/400

222 オマーン

4. ミルバット、サッライ邸 [19]

折れ曲がり入口をもつ中庭住居。中庭の2方向を通廊（1階7、中庭の北西辺と南西辺）とし、男性用応接間（マジリス1階21a）は通りに面して4つの窓と扉を開き、通りから直接入ることができる。1／400

5. サード、マフリー邸 [19]

建物の中央部を入口（1階1）と階段とし、まとまった住まいで、丘に面して建つ。広く閉鎖的な1階には、ほとんど男女の区別が見られない。1／400

6. サラーラ、住まい1 [19]

まっすぐな通廊（1階1と3）が家畜部屋（1階36）と倉庫（1階33）の中央を貫いて奥の階段へと達し、2階の台所（2階30）、そして3室で囲まれた広間（2階10）へ通じる。この階段室から、広間（2階10）に光が入り、台所（2階30）の煙突の役割も果たす。便所（35）は突出した角にある。1／400

オマーン　223

7. ジャブリン、宮殿 [19]

図面の黒塗り部は、設えも含んで再建された。3つの中庭（5、未再建の南東部にもうひとつ中庭があった）を持つ住まいで、ファラジと呼ばれる地下水路の上に建つ。対称位置に配置された塔 (39) は壮大で、銃を配備し、その他の壁面を敵の侵入から守った。屋根レベルの変化と銃眼や石落としによって、城塞宮殿の威容が際立つ。

建物の防御的な性格は、隅の翼部とつながる部屋や、胸壁だけでなく上階にある矢狭間からも明らかである。1／400

正面立面

ファラジ（地下水道を利用する灌漑システム）

1階

8. サラーラ、住まい2 [19]

この小型の住まいは、中央の正方形光庭（1階5）にL字型の階段があり、その周囲が回廊 (7) となり、さらに部屋が取り巻く。1／400

1階　　2階　　屋上

1階　2階

9. ムダイリブ、マハルミー邸 [35]

広い入口広間（バルザ1階3）は光庭（1階11）と4つのアーチに囲まれた前室（1階4）とつながり、この4つのアーチが住まいの中央部を支える。階段を上るとポーチ（ディフリーズ2階2）から主室（サッファ2階東側の6）へ通じる。入口上部の胸壁および牢屋（1階南東隅）は、この住まいの城塞的性格を物語る。1／250

正面立面

1階　2階　3階

10. ハムラ、サファー邸 [19]

角地に建てられた銃眼のある住まいで、3つの入口とたくさんの階段がある。左の1角は中央広間（10）を有し、他の空間と独立している。他の空間は2つのユニットがつながっている。1／400

オマーン　225

2階

1階

正面立面

11. サード、シキリー邸 [19]

光井戸(ライトウェル)のような中庭(パティオ)は4本のL字型の柱(ピア)で支えられ、その周りに諸室を配し、来客用と家族用の別々の入口(1階2つの3)を持つ。南の角に小さなムラッバフと呼ばれる主室(正方形21a)がある。1/400

3階

2階

1階

正面立面

12. サラーラ、ラジャブ邸 [19]

前庭(1階5a)を抜け、入口(1階3)から入ると、吹き抜けの階段室(7)へと通じる。ここを中心に回廊が取り巻き、さらに諸室が配される。各階の北東の隅に、ムラッバフと呼ばれる正方形の主室(6)がある。
1/400

3階

2階

1階

正面立面

13. ミルバット、ハブシー邸 [19]

入口からの中軸線上に玄関ホール(1階3)、中央広間(1階10)、階段室を配し、珍しい幾何学的対称性を持つ。2つの突出する塔は城塞を思わせるが、前面の角部屋は特別室で、背面角部屋はサービス用である。1/400

226　オマーン

A-A 断面

1 階

正面立面

14. マスカット、ナディール邸 [19]
防御のために1階を閉鎖的（立面に明らかに近年開けられたと思われる低い窓を持つ）にし、連続アーチ（アーケード）式中庭に広い折れ曲がり玄関広間（1階3）とする点は、北アフリカからの影響を思わせる。多くの窓を設けた2階は、西洋古典建築におけるピアノ・ノビーレ（主階）に類似する。1/400

2 階

1 階

15. ムトラ、バランディー邸 [19]
中央通廊（1階1）に沿う広い柱廊（2）が半公的空間となり、中庭を取り囲む幅広の諸室が私的空間となる。この家は、アメリカン・メディカル・ミッション、つづいてブリティッシュ・カウンシル、現在は歴史協会によって使われている。1/400

オマーン 227

高地の塔状住居

1. ダルハン、塔状住居 [23]

階段室によって各階の個別性が高まる。各階で前室（4a）から個別に3から5部屋に通じる点は、西洋の集合住宅のデザインと共通する。便所（g）は階段の中階にあって落し口が上下階を貫き、最下階の汚物溜め（35b）は砂の部屋となる。1階は家畜部屋（1階36）と倉庫（1階33）、一方、6階の部屋（21b）は男性用くつろぎ空間（マフラージ）として共同利用する。内転びで、上にいくに従い積み石の大きさが小さくなる一方、窓が増えていくことが、立面からわかる。1／250

シバーム

イエメン

　アラブ有数の奥地で、壮観な山岳を背景に多様な風土が展開し、例外とも言えるような建築遺産が今なお保存される。長い間、乳香とコーヒーの交易で利益を得、階段状の畑を耕し、イエメン人は、人々に感動を与えるような集落建設にいそしみ、絶妙な装飾と機能を備えた高層建築群を作りあげた。

1. ダルハン、塔状住居
2. サナア、塔状住居1
3. サナア、カアディ邸
4. サナア、塔状住居2
5. サナア、塔状住居3
6. シバーム、アルウィ・ビン・スマイト邸
7. ティハマ、「紅海」の住まい
8. ダマル、住まい
9. ハイス、住まい
10. ザビード、住まい
11. サナア、古くはユダヤ人の住まい
12. サアダ、住まい
13. ハワ、住まい

イエメン 229

2. サナア、塔状住居1 [41]

間口7.5m奥行き11m。中央広間を用いず、狭い敷地を有効利用している。階段室から3つの部屋と便所に通じる。部屋の重要性を窓の意匠が表し、立面からその階層構造がわかる。1/250

3階

屋上

2階

5階

1階

4階

正面立面

A-A断面

230　イエメン

3. サナア、カアディ邸 [41] *

広間あるいは子供部屋（2・3階の4、4・5階の4a）を通って各部屋へと通じる。4階の台所（30）は階段室に面し、上部に空気穴を備える。6の男性用くつろぎ空間（マフラージ、21b）のデザインは卓越している。
1／250

3階

6階

2階

5階

1階

4階

南立面

A-A 断面

炉のフード

B-B 断面

イエメン 231

4階 / 屋上

3階 / 7階

2階 粉ひき場 / 6階

1階 / 5階

レンガ造
石造
南立面

B-B断面
屋上
7階
6階
5階
4階
3階
2階
1階
A-A断面

4. サナア、塔状住居2 ［102］ *

各階に中央広間があり、周囲に3室とトイレの構成である。階段の中階は倉庫として使われる。6階と7階にはマフラージやマンザルと呼ばれる男性用のくつろぎ空間(21b)があり、広いテラスを備える。高さ9mまでは石造、そこから上はレンガ造である。1／500

典型的マフラージの断面 ［102］ *

232　イエメン

6階

5階

4階

3階

2階

1階

屋上
上部を彩色ガラスとした数少ない窓、換気口

5階
数少ない格子窓、装飾的な上部はめ殺し窓（トップライト）

4階
数多くの小さな窓、アラバスター製の上部はめ殺し窓（トップライト）

3階
数少ない格子窓、装飾的な上部はめ殺し窓（トップライト）

2階
数少ない小さな窓

1階
入口扉、矢狭間

A-A 断面

8階

7階

窓の階層構造

5. サナア、塔状住居3［41］＊

下層は隣家とつながっているので、窓が少ない。広い吹き抜けの玄関広間（ディフリーズ1階3）が狭い階段室につながる。各階中央は広間（3階4階3）となり、2つの居間（3階22と4a、4階24と4a）へ通じる。上層は、無の中央広間（パティオ5階5、6・7階8）や通風口（6・7階12）が設けられ、部分的に部屋となる。サービス用のシャフト（配管）が上下階を貫き、1つは汚水槽（35b）へ、もう1つは井戸（d）へ達する。1／400

白漆喰の装飾的パターン

イエメン 233

6. シバーム、アルウィ・ビン・スマイト邸 [20]

6階建てで、1階と2階には倉庫（マイサマフ33）がある。住人たちが1年間の戦いにも生き残れるように、水を貯えたと言われる。中庭は家畜用である。3階は15㎡の男性用応接間（マフダラフ3階東の21a）と客室となる。4階と5階は、家族用の空間で、女性用の応接間（マフダラフ4階の22、5階の20）がある。最上階は開放性とテラスによって一番魅力的な空間となり、家族全員が利用する。
階高は約4.2mで、居間には大きな格子窓、腰壁のニッチ（壁をくり抜いて作った凹み）、天井下の換気用窓がある。多層建物には、合理的構法が必要で、格子窓が導入された。1／400

低地の中庭住居（ティハマ地方）

7. ティハマ地方「紅海」の住まい [71]

中庭住居は典型的な低地の住まいで、一段あがった部屋にそれぞれの部屋の中央階段からのぼり、部屋の側面にニッチを持つ点はアフリカの影響と思われる。200 ㎡の敷地で、男女の区別は僅かである。1/400

8. ダマル、住まい [102] *

3階建てで、1階にサービス空間、2階に応接 (20) と天窓つき広間 (パティオ 5b)、3階に男性用くつろぎ空間 (マンザル 21b)。通風のために高所に数多くの窓が設けられる。1/400

3階

2階

1階

正面立面　　A-A断面

9. ハイス、住まい [41]

2つの折れ曲がり入口 (1階1と1a) をもつ。主入口隣に水場 (e) があり、前室 (1階2) を備えた祖母の部屋 (1階南の22)、男性用2階への階段に続く。中庭両側に一段あがった部屋が3室あり、応接間 (1階20) は北面する。1/250

公共井戸

イエメン　235

A-A 断面

B-B 断面

2階

屋上

1階

10. ザビード、住まい [41]

浮彫装飾が豊かで、3つの中庭（1階2つの5と5/31）を持つ。主入口（1階1）の隣に、穀物倉庫（1階33m）と2階の男性空間（2階21、21b）へと続く階段がある。入口通廊（1階3）の奥は、広いカート用倉庫（1階33o）、さらにサービス用中庭（5/31）への扉となる。狭い私的中庭（中央の5）に、家族の長としての母親の部屋（1階南西中央の22）がある。重要な部屋は中庭面から高く、部屋の間口中央扉への階段が取り付く。3つの独立した便所（1階2か所のgと2階35）があり、使いやすさが重要視されたことを物語る。1／250

B-B 断面

層 IV

層 III

層 II

A-A 断面

層 I

11. サナア、古くはユダヤ人の住まい [41]

2つの断面とアクソメの図面に示されるように、床を多様な高さに並べた実例である。全体で10m以内の高さに、互い違いに18の床（天井）レベルを設定する。各部屋がわかりやすいように、部屋に名前をつけ、スケッチの内部に書き込んだ。1/250

イエメン

13. ハワ、住まい [102]

山腹に基壇を設けた住まいで、隅が塔状住居となる。低層部は丘を彫り込んだ洞窟のような部屋で、屋根の天窓から光を取り入れ、台所（1階30）、家族室（2階6）、家畜部屋（1階36）からなる。一方、塔状部分は、穀物庫と男性空間として使われる。1／400

12. サアダ、住まい [41]

5.5m四方の版築（土を突き固めて作る方法）の住まい。北の4分の1が階段室となり、階段を上がるにつれ、中2階に便所、2階に家族室（2階22）と子供部屋（2階23）、中3階に台所（3階30）、3階に男性用応接間（マジリス3階21）、屋上（屋上8）へとつながる。1／200

238　イエメン

第12章　西洋と東洋

環境決定論の問題？

　広い意味で西洋（ヨーロッパ）と東洋（オリエント、アラブを含む）について議論をする場合、隈なく調べる態度と思索に耽る姿勢の差異を論じることが多い。環境は考え方に影響するので、古い時代の環境条件によって違いが生じたと考える。初期のオリエントの諸大河文明では共同体が発達した。巧みな灌漑システムは、計画の中心や共同の維持を必要としたので、文明の周辺部に生活しない限り、個人は社会構造の一部となった。不朽の帝国によって揺るぎないヒエラルキー（身分社会）が構築された。毎年の生活サイクルは予想可能だったが、洪水や大風は神罰と考えられた。大半を占める奴隷たちは、新たな道具を発明することや、生産方式を変えることに対して無関心であった。新王国時代の終わりまでの古代エジプト人の世界認識を想像してみよう。2000年のあいだ何1つ変わらず、いくつもの王朝が交代し、ナイルは毎年洪水をもたらし、毎日晴れ渡った空に太陽がのぼる環境にあった。どのようにして不滅のカー（精霊）を信じずに、あるいは死後の生活に集中せずにいられよう、このように思索に耽ることは必然となった。

　北方での人類の生活は対比的だ。川沿いあるいは湖岸近くの林や草むらで、住まいを掘り出さねばならなかった。住まいは互いに離れていたので、対話は難しかった。季節の移ろいを早急に予測することは不可能だったので、何かを計画するには、共に生活する家族が唯一の存在だった。日々の問題解決が先決で、死後の生活を考える余裕はなかった。食料や燃料なしには誰ひとりとして生き延びることはできず、相互協力する社会は成り立たたず、適者生存が原則となった。

　古代ギリシア人が南方へ移動し、東地中海のより快適な環境に定住した時、彼らは少しずつ暮らしやすい生活に適応していった。とはいえ、ギリシア人は帝国を築かずに、数多くの競い合う都市国家のままで、探求に熱心で互いに独立した精神を持ち続けた。彼らは考える余裕を見つけ、さらに古代文明と接触したことによって、世界の大きさを認識した。やがて、古代ギリシアの哲学者たちは、大胆な問題にそれ以前には考えられなかった革新的な答えを出していった。ほとんどが理論的なレベルだったが、同様な背景を持つ古代ローマ人によって実践へ移された。

　暗黒時代を介したが、アラブの繁栄によって幸運にも引き継がれ、ルネサンス、啓蒙主義の時代、産業革命、そして壊滅的な戦争の後にも、この思考方法は、平和な地球共同体の考え方へと我々を誘う。西洋の入念に調べるという精神は、我々に信じがたいほどの科学技術の達成をもたらし、迅速かつ深遠に世界を変容させた。しかし我々がどこへ導かれるのかを知る人はなく、持つことと持たざることの相克は地域のレベルだけではなく世界中を包み込むこととなった。

　とはいえ、人生の目的とは何かという人類の永遠の問いは、人々に内省を促し、信仰の問題として残っている。疑いもなく、信仰の啓示は思索的な東洋に起源する。物質的な変化に関わらず、時を超えても変わることなく、世界は人類を映し出す。西洋が世界の中心であるという考え方は、死後のよりよい生活の準備を重んじる東洋の精神世界にとっては荒唐無稽に映る。実際、西洋的な発展には問題があり、壊滅をもたらす側面がある。資源の枯渇は続いているが、新たな科学、技術、経済は、地球最後の日の予兆を無効とみなす。

計画とデザイン原理にみる西洋と東洋

本質と進化

　西洋的であることは、ヨーロッパの過ごしやすい気候帯の中で発展した伝統と技法に関連する。ピレネー山脈やバルカン半島を横切るアルプス山脈のような気候の境界が分割線となり、ヨーロッパにおいても南北の対比を作り出し、より広域の東洋と西洋の相違と同様である。本著における東洋はヨーロッパの南方をも意味し、アラブ地域を含む。

　計画や意匠における東洋と西洋の主たる差異を理解するために、アラブ地域を定義した時と同様の範囲を適応しよう。まず、ヨーロッパを含む地域の気候から考えると、即座に地域境界の第一は、年間日照時間2200時間の線が有効であることに気付く。それより北では、人々は日照の不足を感じる。建物のデザインは、日差しを防ぐかわりに、できるだけ日照を得ることに集中する。同時に、降雨量は乾燥地より多く、植物が豊富に生育し木材を不足なく供給できる点に気付く。雨は希少ではないので、むしろ不快な要素で、水はけのよい屋根と整った排水施設が必要となる。

湿潤気候の小屋

独立丸太住居：縦長の空間をバラバラに配置する

メガロン：玄関広間（ポーチ）と柱の広間、火は屋内にあり、立面に破風を持つ

定住するために、地面を覆う森を伐採せねばならず、木材は建設に最適であった。最も簡便なシェルターは木材で円錐状の枠組みを造り小枝や皮革で覆ったもので、雨や雪を防ぐには十分であった。アメリカ・インディアンのティピー（円錐形の可動住まい）や北アジアのユルト（円筒形に低い円錐形の屋根を架けた可動住まい）はこの原理に従う。

次の段階は丸太小屋で、木の幹を互い違いに重ねて壁を作り、窓や扉を切り出す。切妻屋根は容易に建設可能で、初期のトラス（三角形に部材をつなぐ屋根構造）でもかなりのスパンに屋根を架けることができた。長い軒沿いに雨は壁から離れて流れ、地面に排水される。入口は1つで、短辺の中央に配すと、突出した切妻屋根によって雨から守られる。こうして住まいに縦長方向の軸線が導入され、奥に向かって進む動線が強調される。小屋の奥には貴重な火が保たれ、煙は破風の下から排出される。アラブ地域（第6章48ページ参照）と同様に単一の閉じた部屋が造られたが、長軸方向に入口があり、互いに接合されることはない。というのも、雨水を屋根から流さねばならないからである。独立住居の原理が西洋の計画で主流な訳はここにあり、独立住居では、4方の立面、孤立性、外観を重視する。

それでは、庭はどうだろう？ 庭は住まいの周囲に広がる開拓地で、防御柵のような尖った杭で補強されることもあったが、周囲の森が厚い壁となった。森は常に緑で湿度があり、土砂降りの時もあった。家族が増えたり、あるいは倉庫や家畜のための部屋が必要な時には、独立する丸太小屋を建て、村落のようなたたずまいとなった。日差しを取り込むために窓が必要だったが、同時に外の緑の景色を楽しむこともできた。それゆえ、外に向かって開放的な本質があり、アラブにおける内に向かう性質と対象的である。

東洋と西洋の気候帯

湿潤寒冷地域（降雨量＞500mm／年、日射量＜2200時間／年）、乾燥温暖地域（降雨量＜250mm／年、日射量＞3300時間／年）

古代ギリシア人は、北から地中海沿岸部へと移動し、独立した長軸方向の部屋の伝統を持ちこんだ。これは長軸方向の空間メガロン（239ページ図版参照）へと進化し、内部を4本の柱で支え、前面に2本の柱の庇入口（ポーチ）を持つ形式を作り出した。地中海の異なる環境条件に適応された時、次第に南部の住生活のモデルへ変容し、アトリウム（小中庭）形式となった。とはいえ、宗教建物以上に元の住まいの伝統が保持された建物はない。神はある種、超人であるという認識から、超度級の住まいが神のために建設された。このようにして、メガロンはギリシア神殿の原形となった。ギリシア神殿は外に向かう建築の最たる存在である。決められた敷地において、全ての方向に向かって同様な威厳を与え、前面と背面を認識することはできない。重要な諸建造物は不規則に配置され、互いに外観を競い合い、ある空間における建物の複合体となり、これらが西洋の基本的な原理となる。

ドーリス式は、ギリシア神殿が、北方から来た彼らの祖先の時代、すなわち木造起源であることを語る。ギリシア神殿は、構造を意味するテクトニックス（構造学）を強調するが、アラブ族はこの点には決して興味を示さなかった。ギリシア人は、分析的な態度で、部材同士の構造の関係性を分析し、直接表現によって正直に伝えた。西洋建築はこの合理性によって特徴付けられ、「形態は機能に従う」という信念に基づく。従って、様式の最終過程は、他の要素によって構造的な合理性が故意に無視された時に起こり、その後に様式は長続きすることはない。一方、アラブ族は構造的な理解を通して発展を導くことはなかった。彼らはより内部空間の質と表面の装飾にこだわった。

古代ローマ人は、広大な帝国の支配者となり、建築の組み合せの巨匠となった。彼らが好んだのは「壮大な軸線」で、卓越した軍事的感覚で要素を真っすぐに組み合わせた。都市計画は規準化され、神殿は基壇上に載り前面から入り、都市計画の壮大な軸線の終点となるように配置された。住まいは複数の庭を持ち、長軸方向に連続することが多い。古代のフォロ・ロマーノ（古代ローマ最古の公共広場）の不規則性に対して、皇帝たちの公共広場（フォルム）は挑戦し、民衆のための真の都市の中核となった。古代ローマ人の考え方は古代ギリシア人と同様であったが、より西洋的実用性があり、古代ローマ人は古代ギリシア人が定義した科学的な理論を実際の技術へと変換した。

トロイ、紀元前3000年

古代ギリシア神殿

アテネのアクロポリス・建物は空間に自由に配置

ギリシアの円柱と梁の構法（石造）

梁・柱構法（木造）

ポンペイ、ファウン邸、紀元前2世紀
1．2 アナトリウム、3 中庭、4 庭園

トラヤヌス帝の公共広場（フォルム）、ローマ2世紀広間、バシリカ（横長広間）、中庭付図書館、神殿へと続く

しかし古代ローマ帝国の領域が今日のアラブ世界の大部分の地域を含むようになると、東方へ行くに従い、東方の影響をも受けるようになった。古代ローマのバシリカ（長方形平面で側廊をもつ）にみる横長空間、巨大な列柱式（ペリスタイル）の中庭、連続する門という構成は、囲い地における東方の伝統に従った結果である。東方の建築家たちはローマでも建設活動に従事した。トラヤヌス帝の時代のダマスクス出身の建築家アポロドルスは有名である。バールベックのジュピター神殿は東方化を示す典型で、東方風の巨大な塔が大中庭に建設された。さらに、シリア出身でアラブを統治したフィリップ帝が、特徴的な六角形の中庭を付設し、門を2重構成とした。あるいは、パルミラのバール神殿では、神殿を横長空間として利用する。

パックス・ロマーナに守られ、古代ローマ人たちは混雑した町の外に別荘を建設した。ルネサンス時代にこの伝統が復活し、より外観を強調するモデルへと集約された。部屋の配列が窓の配置を表すようになり、適正な全体比と対称性の法則が構築された。階段は自らの権利を示すデザイン要素となり、決まりきった機能の部屋の連続は本来の自由度とおおらかさを捨象した。これが西洋のブルジョアたちの住まい方の理想となって、アラブの建設者たちは至る所でその模写をすることとなった。

中世ヨーロッパ都市は、城塞の中の限られた空間に発展したので、東方と同様にかなり高密であった。しかし、縦長軸の住まいのファサードが通りに面し、間口が狭く奥行の長い敷地が連続し、その背後に庭が設けられた。多層建物なので建物の立面が重視された。とはいえ、ある種の規則があり、個人主義が原則であった。実際、西洋建築の発展は町家のファサード・デザインの変容から研究することもできる。軸線対称の規則、オーダーと装飾の適応は、常に変わらず重要視された。壁は中立的ではなく、内部の必要性によって穴が開けられた。

パルミラのバール神殿・3世紀

バールベックのジュピター神殿、プロピュライア（正門）、六角形の中庭、第2の門、観測塔と犠牲壇のある大中庭、神殿へと続く

側面に入り口がある周廊（ペリスタイル）神殿（横長広間）

ローマ帝国以来、ヨーロッパには壮大な道路網の伝統があった。かなりの密度で町が広がっていたので、牛馬の引く車が交易のネットワークを支えた。車の双方交通、ファサードの強調、加えて古代ローマ時代の世紀の軍営（カストラム）のために町の通りはかなり幅員が広く真っすぐで、各方面から町へと通じる諸門から、教会と市庁舎のある町の広場へと通じていた。疑いもなくこの結果として、自動車は西洋で発明された。

　これに対して、アラブの都市は19世紀の終わりまで、狭く曲がりくねった迷路のような通りと袋小路で、明確な街区があり、公的機能を持つ主たるあるいは副次的広場と結ばれた。ロバやラクダ、荷運び人が品物を運んだ。都市間交通は、隊商が担い、隊商宿（キャラヴァンサライ）や商館（ハーン）が使われ、都市間道路は特別であった。

　オスマン帝国の約半千年紀にわたる支配によってアラブ地域が停滞している間に、西洋世界は革新の連続する時代を迎えた。政治的な革命に加えて、科学技術の革命は、古代ギリシアによる考究の追求と古代ローマによる適用の能力を融合させた。西洋社会の転換は200年の続き、アラブ地域の人々はその後、何世代もかけて吸収しなくてはならないこととなった。

　アラブ地域が直面する現代的な潮流、混乱、問題の真価を問うために、西洋世界の経験をたどり、東洋世界と比較してみよう。

19世紀のカイロ（エジプト）と17世紀のクレンボルフ（オランダ）

西洋の経験

産業革命

18世紀産業革命の当初、イギリス経済は石炭、鉄鉱石、労働力の上に成り立った。石炭は鉄生産の必需品で、蒸気機関の燃料となり、蒸気機関は鋼鉄で作られた。加えて、有能な機械技術者は、工場生産のための新たな機械を発明し、まさに革命途上の状況を呈した。

産業革命によって以下のような結果がもたらされた。
- 近隣で入手できる原料を用いた産業に集中。
- 新たな生産拠点へ人が移動。
- 商業、訓練、経営の中心都市が抑制されずに成長。
- 産業労働力として貧困者層を大量創出し、同時に資本家階級の増大によって社会均衡が崩壊。
- 都市では大量輸送が重要視され、歩くことなど、人間を取り巻く基本的な寸法（ヒューマンスケール）が欠如。
- 大衆社会の無名の一員となり個人性の喪失。
- 騒音、悪臭、不衛生等の公害。
- 機械生産による全ての商品や器具生産の値が下がり、手工業生産品よりも品質が悪化。

ロマン主義の勃興

産業化の負の影響に対し、過去に戻ろうという反応がおこった。手工業を推進し、機械を拒否することは家具の分野で顕著で（アーツ・アンド・クラフト運動）、郊外の小さな共同体へと回帰した（ガーデン・シティー運動）。ただし幻想的な時計の逆回しでしかなく、少数の特権階級のみが受け入れた。

合理的な反応

続いて、より楽観主義者は、近代技術とその管理で産業化の欠点を克服することができると考えるようになった。彼らの合理的な解法は、新たな都市計画の論理を導き、住宅、生産・事業所・管理の産業拠点、余暇といった空間を分離した。都市内の地下鉄や高速道路、特急電車や航空などといった高度に効率化された輸送システムによって、移動・伝達を推進した。高層建築を推進し、有名な建築家コルビジェは「輝ける都市」の「住むための機械」としての箱形集合住宅を提案し、その過程で社会全体の改革運動へと発展した。

第二次世界大戦後のヨーロッパの再編にあたり、交通技術者が計画を先導したため、車は人間よりも重要となった。戦争の被害を受けなかった都市においてさえ、旧態をとどめないほどに変容した（ヨルグ・ミューラーのスイス都市改革の連鎖）。物的利便性が強調され、心理的必要性はその犠牲となった。交通量を増加できるという利点だけの広い道路が数多く創出され、機能による住み分けが徹底し、都市や生産拠点は生活感をなくし、交通や伝達の全てが浪費的となった。

東洋の経験

1800年以後の西洋の経験を東洋の過去50年から100年（地域によって異なる）と比べると、驚くべき共通性を観察できる。ただし、ここでは最初から始めたい。

古い因習

水資源の近さによって決まる共同体は、限られた資源を共有するために必要で、砂漠の酷暑や埃、遊牧民の攻撃から保護するための装置であった。そのため、共有の防御壁の背後に過密に集住することとなり、相互扶助を支える部族や出身地の街区が市壁の中

に形成された。この点は、第6章の伝統的市街（50〜53ページ）で詳述した。どのようにして、それぞれの住まい、それぞれの家族は毎日の生活に満足したのだろうか。その答えは、サービス集約型の共同体にあり、定期的に行商人、水運び人、果物売り、ゴミ収集人などが訪れ、絶えず変化する東洋的生活として有名である。

新たな自由

アラブ地域の西洋化は、長い間、植民地勢力の拠点都市など数都市に限られていた。建築用語でいう、植民地様式による庁舎、植民者や地元の上流階級のための学校、あるいは病院などが建設された。鉄道が導入され、道路が改良された点はより重要だ。近代都市設備は、費用がかかり建設に時間を要した。発展は漸進的で、一般に植民地支配による収奪(ふよ)は賦与に勝っていた。

アラブで原油が発見された地域には全く異なる状況が出現した。当初、採掘権を売却・保護することで、新たな資源による富は限られた地位の現地人にもたらされた。戦争と政治的混乱によって改革の速度が落ちたが、石油探査は続き、金の水という巨大な資源が明らかとなった。第二次世界大戦の終結とともに、産油国には空前の経済転換が起こった。関連経済すべてにおいてさまざまな速度で同様な状況を経験したが、湾岸地域よりも根本的で急激に変化を遂げた地域はない。

厳しい気候という制限された条件下で暮らしていた人々が、自分たちが最も重要なエネルギー源を保持していることを認識した時こそ、最も重大な転換点となった。20年ほどの間に、1人当たり国民所得において、世界で最貧地域の1つが最も裕福な地域へと転換した。アラブ地域は国際海域に沿って位置しているので、大量の輸入入に問題はない。世界中の実務知識や技術が、一夜にして入手可能となった。現代技術によって、即座に古い因習は取り除かれた。

- 原油と天然ガスは無限のエネルギーとみなされる
- 海沿いの新規住宅地のために大量の水が脱塩化によって生産できる
- 電力としてのエネルギーはどこにでも適応できる
- 車の適用は、即座に道路網と安全性を拡張し、集住の制限を解決する
- それによって、個人主義と分散化が生じる
- 国際メディアが外国のライフスタイルを推奨し、すでに植民地時代に導入されてはいたが、西洋建築の「ヴィラ」のコンセプトを適応する
- 地球規模の交易によって、建築材料や技法の制限がなくなる
- 空調による室内気候の制御や、先端技術による材料によって、超高層建築が可能となり、日陰の創出は時代遅れとなる
- 中庭式は「ヴィラ」の流行によって廃れる
- ファサードは最重要課題となり、外に向かう建築が定着する

新たなヴィラ（独立住居）、オマーン、ムサンダム地方のカサブにある5寝室のヴィラ

敷地：14×24m＝330㎡の敷地に、側面1.6m、前面4m、背面3mをセットバック(壁面を後退させる)して、1階建て建築面積約180㎡。前面のセットバックは車庫には狭く、門には広く、側面の空地は利用価値がない。計画は失敗で、側面の空間は空調の室外機のために使われる。

立面：正面は、中央入口に対して対称。床面は外観と砂の制御のために一段高くなる。正面の窓は、念入りに枠取られ、窓の上の屋根には手摺壁がある。とはいえ建物立面は高2.2mの敷地壁によって隠される。

平面：くぼんだ入口には柱に尖頭アーチが架かる。入口から直接入る側面の部屋は客間（マジリス）である。中央の居間／食堂空間は、覆われた中庭のようで、光窓によって採光される。この空間を4つの居間／寝室が囲む。全部で3つの浴室がある。台所は入口から左手の奥に配され、外の覆われた庭への勝手口がある。

旅行者が利用する場合、それぞれの部屋には2つのベッドと洋服ダンスを配した。中央の主入口が用い、勝手口は使われなくなった。屋上には上階への拡張が意図され(柱の上のつなぎ材)、換気用のダクトや貯水タンクの継ぎ手が突出するので、涼しいときにも屋上を利用できない。

工匠から建築家へ

　経済的に限界の状況、あるいは部族社会では、建設は基本的に自給で、慣例に従う。ある人が特別な技法や建設過程をひけらかすと、その能力が各地で求められ、意図せずして工匠が生まれる。毎年の仕事を通して、工匠は知識を拡大し、徒弟とともに働き、徒弟に経験を伝える。建設が複雑化すると、石工、大工、鉄細工、屋根職など、より専門的な職種が発展し、それぞれが工匠と徒弟から成り立つ。さらには工匠の親方が全体を仕切るようになる。西ローマ帝国の終わりのような侵略や破壊などの中断がない限り、長年蓄積された工人の経験は、実例や口伝で継承された。

　時には、博学の人物がその時代の知識を集めて建築書を著した（ヴィトルヴィウスやパッラーディオ）。さらに工人たちはギルドを組織し、彼らは偉業を組織内に保とうとしたので、こうした知識は秘伝となる傾向がある。数世代にわたって続くゴシック大聖堂のような事業は、関連するギルドの手中にあり、彼らが様式や要求仕様の変更に対応して事業を継続する。それゆえ最終成果は無名の工人集団の作品となる。

　ルネサンス時代になると個人的な立案者としての建築家の存在が浮上し、根本的な変容が建築作品にあらわされる。フィレンツェの共同体は、広大なゴシック大聖堂をローマにあるマクセンティウス帝のバシリカとパンテオンの規模に基づいて工事を始めた。1365 年に交差廊（トランセプト）の壁がたちあげられ、直径 42m、高 60m に八角形の空間ができた。しかし、誰もこの空間の上にドームを構築する術を知らず、市の長老たちが前代未聞のプロジェクトを決定するまで、フィレンツェはイタリアの笑い者となっていた。彼らは国際的な協議設計を組織し、このドームに関して記述、設計図、模型を要求し、町の著名な芸術家で建築家であったブルネレスキが当選した。委託側は「ありがとう、我々のドームギルドは、君とともに続行したい。」と言ったが、ブルネレスキは「いいえ、私が事業を任されるべきであり、さもなくば完成しないだろう。」と答えた。長い勢力争いがあったが、ブルネレスキは立案者としてのぞみ、作品の唯一の設計者となった。

　この逸話は、建築家が考案者から決定者や専門技術者としての進化を遂げたことを意味する。学校や書物で、我々は著名な建築家、芸術作品の創造、当時のモニュメントのことを学ぶが、長期にわたる有用性や建物の真価を見いだすことは滅多にない。アガ・カーン財団は賞賛に値する例外で、少なくとも 5 年間使用された建築に対して、使用者の意見を考慮して賞を与える。なぜなら、建築家は単なる芸術家ではなく、建物の目的を達成せねばならないからである。非常に著名な建築が致命的な欠陥を持つこともある。フランク・ロイド・ライト設計のジョンソン・ワックス社の場合は、欠陥を発見したのはビルの使用者であった。

　結局、専門建築家が資本主義的企業の共犯者となる場合、彼は企業に直属せざるを得ず、あるいは「公益のために」という政治的命令を黙々と達成する官僚である場合、社会主義における大量供給住宅のように、悲惨な結果を巻き起こす。

　アラブ地域において、伝統的に建築要素は周知で、ムハンデス（計画し図面を引く幾何学者）、あるいはミーマール（建設に携われる工匠）は、発注者と同意し、共通の規模や配置に基づいてこれこれの部屋から構成というように事業を明確にした。こうした文脈を巻き込んだ建物は安心であった。大望を抱いた為政者によって事業が引き起こされない限り、生活はゆったりした速度で、時間は生活の重要な要素ではなかった。とりわけ、使用者たちが協力して建物を建てたので、建設者は何が必要かということを熟知していた。部屋はおおらかな建設の余地があり、諸事が現場で決定され、工人の個人的判断が用いられ、彼らは想像力で適応した。このように無名の建築は、ひとりの決定に基づいた表現ではなく、宗教的あるいは社会的概念に基づく生活規範を反映するようになった。

　今日の状況と比較してみよう。建築家は全て詳細にいたるまで関与する。入念な契約書が、細部の特別化まで請負業者／建設者を縛り、どんな逸脱にも設計命令変更書が必要となる。個人住宅は最も個人的意向を受け入れるが、発注者の嗜好は西洋的なモデルから派生することも多く、外観を誇張する。より複雑な建築では、専門家の意向が必要となる（産業、運搬、健康、教育など、伝統的概念には従わない）。単なる金銭目的だけで投資家による建設が頻繁に行われる。彼らは見えない使用者のために計画し、主たる問題は、どうやったら一番売れ行きがよいかという点である。このような建築は決して有機的に成

長することはできない。

　最悪の状況下でさえ、良い建築家は二流の建築家よりましだけれど、建築は物的文化的環境を反映する。つまり、共同体や政治からの意向を含まざるを得ず、建築自体が標準設計や建築基準法を表現する。こうした規制は地域の伝統を含むようにじっくりと考案された原理に従うべきである。急速に発展した大方のアラブ地域においては、この点が欠けていた。確固たる地域計画あるいは都市計画の標準を設定するという時間的猶予もヴィジョンもなく、あまりにも頻繁にさまざまな規制が定型化され、それを施行しようという権力にもその意思が欠如していた。普通、外国の事務所は5から10年の発展計画を策定するが、フォローアップを欠く。というのも、独立性をもちかつ有効な地元の計画委員会を作ることが難しいからである。

　結局、個人的な趣味嗜好となり、もしも密やかに暮らすことを望むならば、伝統的な路線に沿った調和的な共同体、逆に刺激的に暮らすことを望むならば、矛盾・驚喜・機会に満ちた都市となるだろう。都市では、都市民は都市から離れた田舎に非日常的な別荘を持ち（田舎にある建築遺構は都市民に負う部分が大きい）、1年中そこに住むことを夢見るが、たとえ実行したとしても、すぐに都市に戻って活動する。

石油、貿易、工業の影響

　西洋の理想・技法・産物がアラブ地域に入って来た時、既存の価値観との対立を余儀なくされた。人口の大半が輸入品を手に入れる手段を持たない状況では、衝突は限られていた。アラブ地域のいくつかの国では、植民地支配のもとで西洋化が起こったが、急速な工業化は実現しなかった。しかし、石油の発見により富裕層が社会に急速に形成された時、全ての西洋のモノが一夜にして入手可能となったばかりでなく、西洋化を熱望しあるいは西洋で訓練を受けたセールスマンの軍団によって押し付けられ、物的・文化的伝統は荒廃してしまった。疑いもなく、この発展への新参者、たとえばオマーンのスルタンは、西洋の影響に対して境界を開くことをためらった。

　幸運にも、他者の失敗から学ばされ、あるいは先に進むことを余儀なくされた人々は、規則や規制を設定し、周囲に強要する。とはいえ、変化はそれ自体が動的である。たとえば近代的な医療設備を導入する場合、そうせねばならないのだが、乳児の死亡率は減る。家族は大人数のままで、人口爆発の引き金となり、すぐ若者中心の共同体となる。惜しみない教育設備は、その世代の文盲を撲滅するが、畑仕事やナツメヤシに登ろうとしない人々をも創出する。こうした教育は識字率を上げるが、今日の競争世界の要件に対する理解を促すことはほとんどない。

　こうした矛盾は、東アラブ地域の最も富裕な部分で浮上したが、インド亜大陸からの無尽蔵の安い労働力供給によって成り立っている。労働力、水、健康、教育のような基本的公共事業に対する莫大な助成金によって、経済状態はかなり混乱する。基本的公共事業は発展の当初には必要だが、しだいに不必要で無駄になっていく。

　西洋の影響に対して厳しく規制する場合から熱心に受容する場合まで、変化への挑戦は多様である。都市計画や建築の分野では、何年にもわたって議論が重ねられた。主たる問題は、長期的な利益という意味での発展の持続性である。ここで、再び2つの側面が対立する。資源の枯渇を心配する悲観主義者は、環境の悪化や経済格差の拡大を訴え、一方、楽観主義者は、科学技術、そして世界規模の交換が全ての人類に関する問題を解決すると考える。

　世界銀行の発展に関する統計は、どれほど伝統的な貧しい国々が資源の効率化に努力しているかを示す。国民1人当たりの収入とエネルギー消費量の統計は、西洋とアラブ地域の間の乖離を示す。国民の収入と効率の調和はグローバル化における成功のために最も重要な課題である。

	国民一人当たりの収入：1000 ドル	国民一人当たりのエネルギー消費 (1000kg 石油換算)
	国民一人当たりの収入：1000 購買力平価ドル	国民総生産：単位1kg 原油消費換算あたりの 1000 購買力平価ドル

国	収入 (1000ドル / 1000 PPP$)	エネルギー消費 / GNP効率
アメリカ		
スイス		
オーストリア		
ドイツ		
フランス		
イタリア		
イギリス		
スペイン		
ポルトガル		
ギリシア		
ハンガリー		
トルコ		
アラブ首長国連邦		
サウジアラビア		
クウェート		
リビア		
オマーン		
チュニジア		
イラン		
アルジェリア		
レバノン		
モロッコ		
エジプト		
イラク		
シリア		
ヨルダン		
スーダン		
イエメン		
インド		
パキスタン		

1999 年の世界銀行統計（参考：世界銀行による 2000 年の発展指標）

- 国民1人当たりの国民総生産 (GNP) の年間購買力平価ドル (PPP) 順に国を並べた。全ての値は年の平均である。
- 人口は、法的地位や市民権の有無に関わらず全ての国民と居住者とし、国民1人当たりを計算をした。
- 国民総生産 (GNP) は、人口によって付加された価値の合計で、税金や国外からの収入を含む。
- 国内総生産 (GDP) は、国民総生産 (GNP) から国外からの収入を差し引いたものである。

注：エネルギーに対する国内総生産 (GDP) の比率は、エネルギー効率の指標となる。購買力平価ドルの参照によって、比較可能となる。単位エネルギー当たりの国内総生産 (GDP) の低さは、エネルギー使用の効率の低さとなる。

適応と融合への挑戦

批評家の討論［4a］

「多様なレベルにおける現代化と伝統の衝突」というテーマは、論文、研究プロジェクト、シンポジウムなどで扱われる。批判的な対話は、学問あるいは専門の仲間同士に限られる傾向が強く、アラブの民衆はほとんど共有することはないが、一般市民の間にも不安の感覚はある。時には伝統について語るシンポジウムが超近代的な建物で開かれ、まさに矛盾が露呈される。その論文集は、どこでも同じで以下のようなパターンとなる。

- 伝統主義者は、伝統的生活とイスラーム的価値観の喪失を嘆く。西洋技術を強制することを非難し、帝国主義者の動機を疑う。イスラーム的純粋さに立脚し、西洋化したムスリムのことを宗教的大義に背いたと厳しく非難する。
- 現代主義者は、特にグローバル化の時代において変容は必然的であると主張する。抑制政策は痛みをひきのばし、現代化による多くの利益享受を遅らせると考える。
- 統合主義者は、伝統的生活の知識と同時に、進歩の重要性を認める。過去の長所を保持し、改革がもたらす長所と融合させる地域主義の美徳を褒めそやす（不運にも、そのような選択が続くことは稀で、全体として変わらないシステムが働き、あいかわらず長所と短所からなる）。

現在のアラブ建築における宗教としてのイスラームの役割を問う時、相対する両端からの実例を引きたい。イラン文化歴史家で哲学者であるサイイド・ホセイン・ナスル教授による『イスラーム世界における現代ムスリムと都市環境の建築改革』と題した論文を、イスタンブル工科大学のドガン・クバン教授は批評した。ナスル教授はムスリムの西洋化の結果を次のように列挙する。

- 世俗化の蔓延。世俗化の要求は、神を忘れ去る環境を創造する。
- 伝統（ディーン）の減少。イスラーム法（シャリーア）に体現された人間行為のみを含み、知識（ヒクマット）の原理を含まない。このようにして宗教は法的側面の範囲を削減する。
- イスラーム的な「イルム（知）」の概念の軽視。イルムでは科学を含む全ての知識は神聖である。
- 謙虚さと尊厳の喪失。道徳心の弱体化と専門的仕事に対する倫理的思考からの逸脱と共に、利己主義と世俗を好むようになった。
- コーラン（イスラームの聖典）は心の在り方に神とその被造物に向き合う基礎的な態度を吹き込んだが、コーランから引用された形や象徴が、現代のムスリムの想像力を決定することは、もはやない。
- 不変の偉大なるアッラー（唯一神）の前には全てのものが無に帰すという「信仰告白（シャハーダ）」の「無（ラー）」の認識の欠如。
- 近代化したムスリム、彼らの霊的感覚は世俗化の力によって鈍くなり、地上における束の間の人間生活、平和、自然へと広がる調和を忘れてしまった。

芸術や建築について、彼は以下のように観察する。

- 空間はすでに、神の実在、神の知性の光の象徴ではない。
- 美は、神の美しさ、真実の固有次元の反映とは、もはや考えられない。
- 美を実用性、そして創作の芸術から引き離した。
- 建築は、壮大さや世俗性を避けようとしない。

一方、クバン教授は、自身がアタチュルク改革の時期に育ち、近代世俗国家に対する確固とした信念をもつことから説き始め、ナスル教授の論考に対して、同様の観察に基づきながら解釈の差異に驚嘆し、反論する。

- 輝ける現代都市、新旧のジレンマ、発展の導く混沌、醜悪さ、社会的混乱は、イスラーム世界だけに特有なものではない。これは現代世界における普遍的特徴である。産業革命前から産業化する過程を西洋の学者たちは研究し、同様な観察を行っている。
- 現代イスラームを議論する時、世界のその他の部分から切り離すべきではない。歴史は連続的な変容の総体である。近代化への邁進は、ムスリム世界の混乱の結果である。

- 「神の愛によって伝統的な象徴性が満たされた」という点が忘れ去られたことは確かである。しかし、神が他の何かに置き換わることはあっても、形態は決して象徴的な価値を失わない。
- 転換の速度は急速なので、人々は近代的な環境に対して疎外感を抱く。疎外感は物理的な側面ばかりでなく、人間生活にも大きく関与する。しかし、現代建築家に伝統的工芸や建築の歴史を教え込むことによってその問題が解決されるわけではない。
- 現代的に世俗化し、宗教心をなくしたムスリムの建築家は、イスラーム建築を創造できるかもしれないが、その建築家と社会を分けて考えることはできない。創造力とは、神からの個人に与えられる天賦の才ではなく、第1には文化的環境が創造的でなくてはならない。
- 元来の宗教あるいは人間の心の神秘的な高みに根ざして、芸術的創造性、あるいは心の奥に潜む人間本来の宗教心、あるいは人の心の神秘的な特性が、なんらかの宗教性を伴うならば、特別な宗教とだけ結び付くことは断じてない。
- イスラーム建築やイスラーム環境の一時的な様相を一般化することはできない。簡単な住まいのため、あるいは都市の構造物一般の中にイスラーム性がある。あるものが変容していく過渡的な形態を通して、イスラーム性は世界を捉え、捉えざるを得なかった。しかし、イスラーム文化の創造性を最も巧みに表す偉大な建築作品は、こうしたイスラーム性からの産物ではない。ムシャッター、ファテープル・スィクリー、タージ・マハルのような壮大な墓建築、マムルーク朝のマドラサ（高等教育施設）、キャラヴァンサライ（隊商宿）を考えてみよう。
- 特に神の意志に付す場合には、統一は、まったく抽象的な概念で、今まで人類社会が決して到達できていない理想である。統一体としてのイスラームは、西欧学問の形成期にヨーロッパの学者たちによって作られた神話である。唯一神とコーランを信じることは、一体的制度としてのイスラーム社会に統一をもたらさなかった。全体的な問題は、中世から産業化時代への急速な対応に由来する。
- イスラーム文化は、神の言葉としてのコーランを通して基本的には統一されている。しかし、明らかに、歴史を通して、それぞれの秩序に応じた多様な形態が創造された。重要な点は、イスラームの形は、イスラーム文化の共通の素地ではなく、むしろ各地の翻訳であるということだ。
- 産業化とともに、伝統的建築の工芸基盤は意味を無くした。しかしファトヒ氏は、素晴らしい新機軸を打ち出した。とはいえ、非常に限られた過去の工芸の復活は、民俗調の活動や観光目的のためだけに可能である。

ナスル教授の講演は西洋の読者に、宗教が普及した中世世界を想起させた。ゴシック建築は、彼が評価したイスラーム建築のすべての質を備え、すなわち統一、高度な精神性、豊かな象徴性という今日ほとんど失われてしまったものを成し遂げた。ルネサンスとともに宗教的教義からの遅々とした開放が始まり、近代化の基礎をなす改革と革命が数世紀にわたって展開した。進歩と保守との間（議会用語でいうところの左派と右派）にある人間性に関する終わりなき戦いは、西洋で次第に進展した。この過程で神は決して忘れられたわけではないが（社会主義のように、神を否定しようとした思想は失敗した）、神の顕現は新たな観察の元に再解釈され、人々は神の創造についてより多くを学び、より多くを畏れた。

ナスル教授は、「イスラーム世界における諸大学において、伝統的イスラーム建築や厳格な設計手法を教授する建築学科はひとつもない。」と悔やむ。イスラーム建築について講話することは、建築に対する人間の試みを視野に入れた、イスラームの権威を前提とする。なぜ、ひとりとしてキリスト教建築に言及しないのだろう？ なぜなら、そこにはキリスト教的な空港もムスリム駅さえ存在し得ないからである（にもかかわらず、男女の区別が導入される）。建築の宗教属性は、社会が信仰によって治められたときだけに、意味がある。さもなければ、単に信仰の場所、あるいは宗教集団（修道院やアシュラムなど）だけに限られるだろう。

ナスル教授が「イスラーム建築は、素朴な建築素材と光、風などのような自然の熱源に毅然として頼っていた。」と結論することは、突き進めれば産業化以前の状況に戻ることを意味する。21世紀ではメノー派（キリスト教プロテスタントの一派）のような教団に参加しない限り、成り立たない。

概念の選択

健全で平穏なライフスタイルとは何だったのかということ自体、現代メディアによる急速な変容の影響下にある。アメリカ合衆国の覇権のもとで、世界は欧米化しつつある。この変容は家庭規模にも世界規模にも等しく利益をもたらさなかった。欧米化は、結果として抵抗や矯正運動へつながった。

つい最近まで、資本主義と社会主義それぞれが、人間に対する最良の考え方で、資本主義は本質的、社会主義は革新的とされた。あるいは救済を約束する第3の道としての民主主義では、政治党派の差異は考え方の選択を示す。それでは考え方の範囲とは何だろう？

もしも、世界がひとつと考えるならば（バックミンスター・フラーが「宇宙船地球号」と言ったように）、そして全ての人類が満足と幸せに対して同等の機会を得るべきだと信じるならば、アメリカ合衆国の憲法にあるように、経済的均衡と地球環境問題を達成せねばならないという結論にいたるに違いない。人類と物理的特性において理想的な公平性はおそらく許されないが、近づくことは可能で、地球環境は持続的（サステイナブル）で適正な技術によって裏打ちされねばならない。

第二次世界大戦の後遺症が襲った1960年代には、欧米では新たに繁栄した社会が形成された。若者たちは大企業による寡占、性能と順守の要求、過剰な消費主義、メディアの命令に反対し始め、コミューンに暮らし、ヒッピーとして離脱し、グル（指導者）を探しにインドに行った。これは、機械化、技術、すなわち利益追求主義に反抗するもので、『緑色革命』あるいは『スモールイズビューティフル』といった著作に著された。ローマクラブは『成長の限界』を出版し、環境主義者の緑化運動の機運が高まり、エネルギー危機が新たな熱源の研究への引き金を引いた。酸性雨と河や湖の枯渇によって、産業の生産過程を見逃すこととなった。森林や野生動物の減少および世界温暖化は、排ガスや産業廃棄物が原因であるとリオデジャネイロ会議（1992年環境と開発に関する国際連合会議）で言及されたが、続く京都議定書（1997年）では、近年の身勝手な経済的理由に意義が唱えられた。

未来は過去から学べるのか？

欧米の環境主義者のコンセプトが、いかに共同体組織やデザインにおいてイスラーム原理と似通っているかという点は明らかである。

- 統一そして世界はひとつという考え方
- 行き過ぎた行為は、神の意志に反する。
- 分相応に暮らすことは自然＝神と調和して生きることである。
- 相互の公平性と責務が必要とされる。

建築では国際様式とそれに継ぐ様式に対して、新たな地域主義が異論を唱える。

- 建築を気候や省エネルギー技術に適応させる。
- ヴァナキュラー（土地に根ざした）なデザインを評価し、地元の材料を使用する。
- 貧富、老若の共存によって、均衡のとれた共同体を構築する。
- 近隣住区（ハーラ）を推進する。
- 地方行政を分散し、宗教施設、保健衛生、公共福祉を共同体中心（コミュニティ・センター）に集中する。
- 地元小売業を活性化し、行商人さえも含む地元市場を通して消費者に品物をもたらす。
- 多様な交通媒体を強化し、格子街区を避け、通過交通を閉め出し、歩行者道路を導入する。
- 限られた資源を慎重・有効に使用する水やゴミのリサイクル。
- 土地利用の制限；土地信用制度（ワクフ）と協同組合（コーポラティブ）の強化。共有地の相互責任を確立する。
- 道義退廃、およびスラム生成との戦い、自助技術を奨励し、多様な雇用機会を準備し、移動可能な小売りやサービスを制限しない。
- 差別的な住み分けなくプライバシーを守るデザイン。中密度の計画を通して、十分な空間使用と公共施設分布を達成する。注意深く、公的─半公的─半私的─私的空間を導く。徹底的にデザインする。中庭（アトリウム）住居、長屋、房状構成（クラスター）を用いる。

東洋と西洋の情報伝達はインターネットを介して高まったが、いまだ表面的な状況である。真の人間行動様式の変容には一世代を要するのが常である。

それゆえ、

- 否定的に発展を評価することの危険性を認識する。
- 概念伝達のタイム・ラグを補完する方法を見つける。概念には情報の拡散、そして既存概念への抵抗の双方が含まれる。
- 初等教育を、この概念伝達のタイム・ラグを補完する鍵として用いる。特に、エコロジー、個人責任、自然と人類との統一の認識を初等教育で推進する。
- 変化のタイム・ラグを、専門的技術供与、事業資金供給、建築基準法のような法的枠組みによって明確にする。
- 職業訓練学校、工業専門学校、大学において、カリキュラム再考、学科改革、そして産学協同が定常的に必要である。

この結論として、第13章（254ページ～）をより深く学ぶためのケース・スタディーとガイド・ラインとして提示する。

西洋の経験

- 産業革命
 - 田舎からの移民
 - 人口集中
 - 野放しな成長
 - 社会公平性の喪失
 - ヒューマン・スケールの欠如
 - 公害（音、臭い、水質）

- ロマン主義の反応
 - 機械の拒絶
 - 田園都市運動

- 合理的反応
 - 機能分化
 - 交通工学の尊重
 - 利便性の強調
 - 浪費

東洋の経験

- 古いしがらみ
 - 水資源への近接
 - 限られた資源の共同利用
 - 寒暖、埃の防御
 - 攻撃から身を守る安全性
 - 共同壁内での集住
 - 氏族、部族組織

- ハーラの情報
 - 狭く・屈曲した街路：日陰、歩行者道路
 - プライヴァシーの必要性
 - 外界から閉ざす

- 内向的性格
 - プライヴァシーのための内部ゾーニング
 - 中庭住居
 - 接合による成長
 - 有機的なセル構造

- 新たな自由を求めて
 - 車の適応
 - 各所の公共施設
 - 室内気候
 - 安全性
 - 拡散
 - 個人主義

- 外向的性格

イスラーム的価値観と同様の「緑化」コンセプト*

 - 世界の統一と世界の唯一性
 - 行き過ぎた行為は神の意志に反する
 - 自然＝神との調和した生き方
 - 相互の責任と公平性

- 計画とデザインの戦略
 - 地域主義
 - 気候風土に合わせた建築；ソーラー建築、省エネルギーデザイン
 - ヴァナキュラー（土地に根ざした）な建物の知識を参照する
 - 地元の材料を使用する
 - 平衡のとれた共同体を作る；近隣住区、サービスの統合、房状構成（クラスター）、長屋、中庭（アトリウム）住宅
 - 車の規制；全ての公共交通媒体を推進し、歩行者道路を作る
 - 道義退廃と戦う；土地信用制度と協同組合（コーポラティブ）を推進し、自助活動を援助し、多様な雇用機会を準備する

＊緑化は、多くのアラブ地域では地球環境運動の間違った暗喩となる。イギリス様式が芝生（ゴルフ・コース！）を広げ、フランス様式では花壇を主流とするのに、より砂漠の公園にふさわしい土着の植物、サボテン類、岩を使うことは滅多にない。

国際的—匿名（アノニマス）
技術主導
集中的エネルギー
大量消費
流動大衆社会
中央集権的
合理的／理性的

均衡国家＝
サステイナブル・エコロジー＝
（持続的生態系）
適正技術

地域—土地に根ざす（ヴァナキュラー）
低い技術
効率的エネルギー
非大量消費
安定型部族社会
地方分権的
感情的／直感的

西洋における発展修正（1960年から）
ルドフスキー『建築家なしの建築』、チャマイエフ『コミュニティとプライバシー』、地域主義者、環境主義者、ヒッピー、コミューン、学生革命、『スモールイズビューティフル』、自己表現、ユーザー参加型、地域社会への貢献、専門家反対派、アレキサンダー『時を超えた建設の道』、ローマクラブ、エネルギー危機、緑の党、酸性雨と地球温暖化、『宇宙船地球号を救え』、国際環境NGOグリーンピース、リオデジャネイロ会議、京都議定書、シアトル会議…

実際
自由貿易、グローバライゼーション、ワールド・ワイド・ウェブ（WWW）、世界の国民一人当たり収入は100ドル（エチオピア）から4万ドル（スイス）の格差があり、世界収入の41％を200人の人が…

建築遺産の保存

日常的に使われなくなった構造物は、手入れされなくなり、捨て去られ、崩壊に身をゆだねる。建物は、耐久性、快適性、経済性を持つシェルターであるべきで、この点に関して西洋の技術革新が大規模改善を招いたことは否定できない。伝統的建造物に温水と冷水の配管、汚水排水、熱源・照明・情報のための電力などのような利便性を付け加えることは、困難で、その効果は妥協を伴うことが明らかだ。

当初、コンクリートや鉄鋼などの工業材料をもちいた近代建築は、屋根スパンと階層に対する旧来の制限を消していった。上流階級、あるいは植民地権力によって導入され、新たな生活様式と「より良い」世界を表現した。

近代的な建設は達成のサインであり、明らかな物理的改善が見られた。多くの伝統的建築は過去のものとなり、制限と困難さが目立つようになる。維持するには使用人が必要で、暗く、埃っぽく、現代的生活様式に調和しない。とくに日乾レンガ建築に顕著で、オマーンのビルカ・マウスにある美しい町のように、電力・水・排水の導入によって人口を維持する努力は失敗した。なぜなら、土の構造物は、そうしたインフラなどの役にたつ機能を導入するにはあまりにも脆弱だったからだ。

結果として、行政が伝統的都市を維持したまま隣に新たな共同体を建てるより、古い都市を捨て、住民が揃って新たな住まいへと移り住むことが多い。確かに、現代的な利便性に慣れた後には、古い町の絶滅が徐々に進む。大量建設による標準化は個人的感性や個性的表現を捨象(しゅしょう)するけれど、時間の推移にはだれも逆らえないのである。

特に若い世代は、多くのアラブの国々では人口の半分を占めており、伝統的街区を放置してしまうことにためらいはない。とにかく、若者は家の扉の前に車を止めたくない。中でも全ての近代交通は伝統的市街地を崩壊へと導く。

生活様式は急速に変化し、それに伴って建築も変化しなくてはならないということは否定できない。それゆえ、遺産保存への真の展望は非常に限られている。これが個人的な修復あるいは街区全体の保存でさえ、常に博物館的性格を持つ理由なのである。「遺産村」は戸外博物館に他ならず、スタッフが伝統的生活を演じている(ヴァージニアのウィリアムズタウン、ドバイのバスタキア地区)。匂い、汚泥、貧困、危険性、病なしに、理想化された過去の時代を表現する。

にもかかわらず、過去の遺物がすぐに消失してしまうとして、世界規模で保存運動が起こっている。ユネスコ(国際連合教育科学機関)、イクロム(文化財保存修復研究国際センター)、イコモス(国際記念物遺跡会議)のような国際機関、そして地方自治体、あるいは個人的機関が続々と巻き込まれている。

あまりにも裕福あるいは貧困な社会は等しく被害を被る。裕福な場合、発展は急速で経済的圧力は強大で「ブルドーザー計画」が実践され、利益追求型の商業建築が古い街区と置き換わる。貧困な場合、伝統的街区はスラムと化し、裕福な人々はそこから離れ、修繕もできず街区は疲弊する。唯一の解決策は、詳細な評価、新たな開発の厳格な制御、包括的な計画、執行への政治的意志、マスタープランの継続的な調整であろう。

伝統的都市の近現代交通計画による変容、歩行者用路地と中庭住居から独立住居方式へ、そして小ハーラ(街区)のようなコンパウンドへ。

第13章　付録

　本章では、アラブ地域の環境および伝統的要素を、現代生活の必要性と統合する試みを集成した。同時代のアラブ建築の情報は不足がちである。いくつかの試みのうち、たとえば『ミーマール』、『アルビナー』、『中東建築批評』のような地域建築雑誌が刊行されたが、継続的な読者あるいは広告費の不足から、わずかしか残っていない。

　多くの建築は、国際的な設計集団によって地元の政府のために創られ、政府はその作品に建築家の著作権を認めないことが普通である。わずかな地元の建築家はその作品を建築ファッションとして記録し、メディアによる建築批評はほとんどない。おそらく最も良い参考は、ウド・クルテルマンによる『アラブ国家における同時代建築』（マクグローヒル、1999年）であろう。

　現代の状況において伝統的アラブ建築を成功裏に翻訳した例はほとんど皆無である。歴史的形態を表面的に用いたネオ・アラビスムがある。アラブ風のアーチやフリーズ、あるいは文様など、プレキャストの部分の再生産を見本のカタログによって宣伝する工場もある。

　付録では、アラブ地域の新たないくつかの建築実例を提示したい。

ハサン・ファトヒ

「直線は義務の線で、曲線は美への道筋である。」

土着（インディジーニアス）アラブ建築を愛し、低価格建設で十分なエネルギーを得る知恵を享受する人はみな、ハサン・ファトヒ（1900年にアレキサンドリア生まれ1989年にカイロ没）を知っている。彼は、墓泥棒の集落グルナ村の移転時に、土建築への回帰で有名になった。ルクソールに向かい合うナイルの西岸の新グルナ村は、1940年代後半にエジプト政府の援助で始まった。官庁は、低価格で、しかも当時供給困難であったコンクリートと鉄鋼なしに建設可能な点に動かされた。

ファトヒはこのプロジェクトを詳細に記録し、『貧者のための建物』として出版したが、本題はフランス語で『貧者との建設』であった。その差異は、『貧者のための建物』は建設資金のない貧しい人々のための廉価な建物という否定的な語感があるが、『貧者との建設』は親身な共同と見識ある援助を意味する。土地に根ざす（ヴァナキュラー）建物を扱う真価はここにある。土地に根ざす建物は、社会的不名誉の烙印を押される

ハサン・ファトヒの住まい、シディ・クレイル
安定した日乾レンガ造で、庭園に囲まれた丘の田舎の住まい。アラブ的な空間要素を西洋の計画と組み合わせ、開放的な前庭から直接台所と浴場へとはいる。庭に向かう開放的テラス、腰掛けのあるパティオ（小中庭）、暖炉のあるドームの架かった居間とその両側の寝室からなるカーアのような空間、この3つの要素を通廊が結びつける。外観は完全に伝統的な建築である。

ことなしに、共同体の生活の場でなければならない。ある共同体が伝統的様式を他の共同体にも増して保存する理由のひとつに、彼らがあまりにも窮乏し、あらたな様式へと変容できないという事実があるからだ。新グルナは失敗、そして放棄された。というのは、享受者が、移転計画を受け入れず、収入源としての数えきれない古代遺構のある古グルナに戻ってしまったからである。新グルナはヌビアのどこか、例えばアスワン・ダムによるナセル湖の水位上昇によって移転せざるを得ない人々を受け入れるような場所で実現されるべきだった。とはいえ、伝統的な素材・技術を用い、良好に計画・デザインされた建築の質を示した点で、成功した。ファトヒは、積層曲面架構（ラミネーテッド・ヴォールト）、ドーム、控え壁（バットレス）を再導入できる上エジプトの工人と契約した。国際的な主任建築家と個々の「デザイン流派」の世代以後、『建築家なしの建築』（ベルナルド・ルドフスキー1964年）において、新グルナ村に永久の価値が与えられた。

すぐにハサン・ファトヒに従う学生や建築家が現れ、彼らは塊状の建設と中庭のデザインによる熱ポテンシャルに気付き、格子出窓（ムシャラビヤ）や風採装置（マルカフ）を使うようになった。常に、日陰と日向、乾燥と湿潤を考慮してデザインする環境主義者として、ファトヒは『デザイン・ウィズ・ネイチャー』（イアン・マクハーグ、1966年）の先を行った。ファトヒは機械手段を拒否し、持続的な環境を創出した（『オーストリア人に起こったこと』の著者が、チロル地方カヒェロフェンで、土製の煙道からゆっくりと熱を発する迷路のような煙道の効力によって、全ての火熱を避けたことを、ファタヒは絶賛した）。

芸術家ハサン・ファトヒは、高低、明暗、上下、内外といった伝統的アラブ空間とその適応性を完全に演出した。彼は、美しい不透明水彩画でデザインを表現し、時には古代エジプトの様式も用いた。カイロの建築にマムルーク様式を適応したこと、そしてアレキサンドリア近くのシディ・クレイルの日乾レンガを用いた自邸を建設したことで、彼は自身が教えたことを実践した。

思いやりの深いハサン・ファトヒは、劣悪な住環境のために若死にする第三世界の8億人の人々が依頼人だと考えた。彼らに大量生産の標準化された住まいを与えるのではなく、伝統的デザインを改良し、彼らの必要性に即した手頃なシェルターを建て、居住可能とする戦略を与えた。不運にも、適正で経済的、しかも建築的規準を満たした社会事業において、貧者を住まわせるという彼の夢は実現しなかった。しかしいまだに、彼は発展における自助哲学の創始者である。

一方で大量工業生産、想像力をかき立てるメディア、拝金主義の力が、保存、あるいは道理にかなったエコロジカルな建物創造を妨げるという残念な状況がある。ハサン・ファトヒの作品は、「簡易な土地に根ざした建築」として観光プロジェクトやコミュニティ施設に取り上げられてきた。彼の意図に反して形態は生産されたが、それは本質ではなかった。最もよい実例は、彼の作品が依頼者の文化的源泉を表現するようになり、過ぎ去った日々に戻りたいという叙情的な気分を満たすことであった。とはいえ、彼の不朽の言葉は、持続可能（サスティナビリティ）への呼びかけである。環境に関するリオデジャネイロ会議では、持続可能とは「未来の要望を犠牲にすることなく今日の要望を満たすこと」と定義された。世界銀行は、「要望」を定義しなければならなかった。そこで、第一世界の家族は第三世界の家族の20倍の資源を必要とするという真の問題に我々は直面し、地球村の板挟みに遭遇する。

アガ・カーン建築プログラム

　伝統的アラブ建築—あるいはいかなる土地に根ざした（ヴァナキュラー）建築—の最大の特徴は、現地の気候風土、地域素材、伝統的生活様式、土地に根ざした連続的な景観と調和できる点にある。材料、様式、考え方の異質な建物を強制すると、建築的に良好な状態が脅かされる。

　なかでも、建築に対する考え方が問題となる。感覚としては、謙虚さがあれば、ガラスやコンクリートのような技術でさえ、日乾レンガや草葺と調和することができる。重要な点は社会経済的な調和である。裕福な人が貧乏な人の隣に暮らす場合、伝統的市街（メディナ）のように別々に住まうべきである。共同体が、異なる信仰や民族を基盤とする場合、伝統的市街のように異なる街区（ハーラ）に住まわせた方がよいだろう。坩堝のようなニューヨークでさえ、匿名の大衆にとけ込みたい人以外は、この方式に従うことで、機能している。

　世界は今までにない早さで変容し、我々は急速に生じつつある伝統的共同体の解体、そしてかけがえのない遺産の崩壊を目撃している。中でも最もひどい遺産消失はイスラーム世界に起こり、「キリスト教」の西洋よりも長く統一された文明を保持してきたイスラーム世界であるが、「西洋の衝撃」によって情け容赦なく打ちのめされるままである。西洋の知識人が、この発展を遺憾に思った最初の人たちであった。本著に紹介した実例すべては、西洋の民族学者、歴史家、あるいは建築家によって記録されたものである。伝統的共同体を保存しようとする西洋人の努力は現地の人々の憤慨を招き、開発途上の状況を長引かせる試みとして説明されることもあった。

　イスラーム教徒の多く暮らす地域内からの最初の声の中で、最も影響力の強いもののひとつが、1970年代のアガ・カーンの声明であった。彼は、イスラーム世界における発展の否定的側面を観察し、無論アラブ地域も含むわけだが、「イスラーム共同体は、かけがえのない特別な遺産、そして建築分野における知識を喪失してしまった」と述べた。一般的な衰退に含まれてしまう、敏感で感覚的ないくつかの顕著な実例は、適切に報告されず、認識されないままであった。筆者は1971年にアラムコ・ワールド・マガジンに「アラブ風の現代建築」と題した一連の記事を書く機会を得て、アラブ地域の空港や銀行など同時代の建物に対する国際的な建築家たちの試みを報告した。

　1976年にアガ・カーンはアガ・カーン建築賞（AKAA）創設、雑誌『ミーマール』を創刊した。学生や教師たちは、『ミーマール』の創刊号を見て、自身の目を疑った。第三世界の建築を扱ったその高級誌では、同時代の生活の必要性を基盤に、持続性（サステナビリティ）と、地域特有の工芸と材料の統合を主張した。誰ひとりとして夢見たことのないような風変わりな場所における色彩豊かな予備計画、他の建築雑誌が決して取り上げることのなかった廉価な建設、たとえ学生のコンペでさえも掲載された。遺憾ながら、ミーマール誌は1990年に、資金不足というよりむしろ、読者と広告費の減少から廃刊となった。

　それより長続きしたのはアガ・カーン建築賞（AKAA）で、1980年にイスラーム諸国の優れた建築を奨励するために創設された。デザインと名声を強調し、すでに知られた著名建築家に数千ドルを与えるという西洋の賞と異なり、AKAAは全体として新しい評価基準を適応し、注意深く選考を行った。西洋の賞は目新しさを評価するが、AKAAは創造的な持続性に賞を与えた。仲間うちの賞ではなく、草の根を志向した。3年間のサイクルで、500人の無名の推薦者がイスラーム世界から、重要なプロジェクトを取り上げ、新規あるいは再建、共同体あるいは自然保存などが含まれた。その計画の実行可能性が審査員によって証明されてはじめて、賞が与えられた。彼らは、現地を訪問し、計画の完成後、使用者や現地の共同体と話し合わねばならなかった。もしも全ての結果が良好であれば、そのプロジェクトは考慮の対象となり得る。審査員は、主として西洋で教育を受けた人々であるが、イスラーム世界が巻き込まれたという点において、これは大きな変換点となり得る。

　最も重要な点は、AKAAはプロジェクトの参照用の情報源を構築し、スイスのジュネーブにあるアガ・カーン文化財団（AKTC）を通して文書化し入手可能にしている点である。賞の運営を超え、AKTCは、イスラーム教徒が多く住む土地で、保存プロジェクト、歴史的建造物や公的空間の再活用、住環境の改善などを行っている。2001年までに与えられた71の賞のうち、アラブ地域における賞はそれほど多くはないが、71それぞれのプロジェクトが示唆することは、アラブ地域の状況に適している。同様に、1978年から1990年の間にAKAAによって組織された15のセミナーでの討論と結果もまた重要である。第12章は、これらのセミナーからの論点である。

　AKAAの卓越した展望を見るために、「人々とともにある建造物」というハサン・ファトヒの意志に沿った受賞例を引いてみたい。

東ワフダの改善事業、アンマン、ヨルダン
（1980〜1990年）

計画者：ヨルダンの都市開発局
実行可能性調査：イギリスのハルクロー・フォックス・アソシエーツとアンマンのジョウズィー・アンド・パートナーズ（プロジェクト建築家：筆者）

アンマン郊外丘陵地、土地所有者が恒久的な建築を許さない地に、パレスチナ難民の500家族が住み着き、木枠に波形鉄板という小屋に住むことを強いられていた。公共インフラはなく、町でもっとも悲惨な住環境のひとつであった。

それが今日では、500を超える公共空地があり、共同体の成員が所有する良好な住宅、店舗、工房などからなる。舗装道路がモスク、学校、病院、公園などとつながり、それぞれの住宅は必ず直接道路と結びつく。曲がりくねった道、人々が集まる小さな空き地は、この集落の自然発生的な特徴で、多くが保たれ続けている。全体では、丘の斜面地に向かって立方体を積層した形で、伝統的な旧市街（メディナ）のようだ。材料は廉価なコンクリート・ブロック壁と、コンクリートの床で、装飾要素は何1つとしてない。

ヨルダンの都市開発局（UDD）と合同し、住民たちによってこの驚くべき転換が達成された。世界銀行、ヨルダン政府、地元のハウジング・バンクの資金によって、土地を元の所有者から買い取り、世帯主の住宅ローンとした。このプロジェクトの成功は、プロジェクトを全ての段階において共有した住民たちの自立的な姿勢によるものである。UDDが住まいとインフラの基礎的な部分を準備したのは、最も単純で効果的な方法であった。近づいてみれば、それぞれの家は個々の特徴を持つ。それぞれの戸口、中庭は異なり、明るい色彩にあふれ、東ワフダは尊厳をもつ人々が住む場所である。

審査員の言葉には：
「高度な原価回収を達成しながら、都市環境向上の諸段階において、重要問題に答えた稀な実例である。このプロジェクトは、難民スラムに住む人々に住宅所有者としての誇りを与えるという転換に成功した。10年間のプロジェクトで、適切な住宅規準を樹立し、国庫補助金に頼ることなく信用供与を達成した。プロジェクトの計画者—UDD—は、経済的管理政策を通して、共同体受益者に、彼らが必要とする社会文化的環境を創造することを可能とした。UDDの自立性とその職員の献身が、このプロジェクト成功の鍵であった。初期の段階を除いて、技術職員は現地で雇われたので、彼らはこの計画を通して得た専門知識と経験を、今日では他の現場においても再現している」。

建築に対する言葉はなく、見せるべきファサードもない、けれども永遠の定住地を与えられた100を超える家族にも増して満足させているものは何だろう？　適切な住宅規準の樹立という点は、壁と壁の接する伝統的建設を許可し、中庭の使用を推進し、フレキシビリティと効率性を高めた。適切な資金管理という点は、従来の建築の賞においては決して言及されなかったことであるが、持続的な発展の基礎になるという意味で重要である。

開発の概要

ヨルダン都市プロジェクト−東ワフダの復興
伝統的中庭住居のように、中庭の周りに部屋を設け、1階だけで終わり、2階は追加するという住まいのひとまずの段階を採用する。復興事業においては、活動の諸段階が重要であるのは、住み手は常に住まい続けるからである。次ページに述べる詳細がこの概念を説明する。
復興の段階においては、多くは住民のための改善であった。とはいえ状況が改善されると、車の入れない小さな空き地をその所有者は放棄してしまうだろう。すると価値が下がり、社会的喪失が始まるだろう。共同体の活性化達成のためには、集落の管理は地方自治体によって継続されねばならない。

住まいの一時的改善
1．既存敷地64㎡に2室住居、インフラなし。
2．敷地100㎡を確保、水と電気設備。路地に面する塀。
3．住宅ローンの設定。新たに2室を増築し、既存の住まいの補填。
4．古い建物の廃棄、台所、新たな部屋の増設等。

敷地の組み合わせと発展
1．2つの既存敷地50㎡、1軒はコンクリート造の住まい、もう1軒は仮設。インフラなし。
2．敷地の合体、水と電気設備。仮設住宅の撤去。
3．住宅ローンの設定。新たに2室以上を増設。
4．借地権内での最大限の増築。

新たな発展
1．敷地74㎡、便所、水槽、台所、シャワーからなる集中水施設。
2．水、電力、電話の各戸への引き込み。
3．路地と通路の階層化と舗装。
4．台所を含んだ集中施設の拡張、壁で接する敷地境界に沿った部屋の増設。

台所を含んだ拡充した集中水施設

3室完成、4室目を建設中

集中水施設、便所、水槽、蛇口

最初の部屋

台所と集中水施設

مشروع الأردن الحضري
ヨルダン都市プロジェクト
74㎡の将来性と建設段階の多様性

東洋から学ぶ西洋

プライバシーと環境効率を考えて低層の一家族に住宅を供給するために、西洋の建築家たちは、中庭を房状（クラスター）に使うアラブ式デザインを適応した。ドイツの高度に工業化したルール地域の実例がその例で、東洋的（オリエンタル）な住宅配置から、地元では「小エルサレム」として知られるようになった。外に向かっていくつかの窓をもつ簡素なホワイト・ウオッシュの立方体が、私的な中庭の周囲に配され、地下の駐車場と内部への歩道の上に、建物が建てられる。

採用された東洋的な要素は、

- 内向きの中庭計画
- 高さを4.5mに統一
- 短い袋小路から入る
- 床高の多様性、多重の自然光、守られた感じ
- 高度な効率的利用
- 外観に対して消極的

中庭住居、エッセン市のハイドハウゼン、ドイツ、1981－84年、建築家フランク・ケーラー
地下駐車場をもつ33戸の中庭住居。典型的な住まいは、スキップ・フロアーで、地下を含めて4つのレベルを持ち、45°の隅とりで箱形の部屋の印象を抜け出し、天窓が居間の採光を増し、2つの中庭は囲われた外部空間を作る。この地域の雨がちな気候は、屋外空間の活用を制限する唯一の障害である。1：250

住宅地の一部

A-A 断面

B-B 断面

地下

1階

西洋対東洋：湾岸地域における２つの大学デザイン

• シャルジャのアメリカン大学

計画開始：1995 年
計画：ベイルート・アメリカン大学
設計：フランシス・ガンベール（建築家）
建設開始：1996 年
落成：1997 年
シャルジャの南東 7 km

　この大学は大学都市の目玉として計画された。町から放射状に伸びる２本の幹線が、幅員100m 長さ6kmの長軸を形成する。北の高所が本部で、管理部、図書館、講堂、コミュニティ・サービス等が設置され、高さ45mのドームが全体構成の焦点となる。キャンパス全体は閉じられた空間で、限定的なアクセスを持つ。長軸に対称配置で、各学部がこの軸につながる。長軸は北側の寄宿舎部分まで伸び、２手に分かれる。
　各学部は縦横40mの3階建てで、それぞれ中央にはドームを架けた中庭（アトリウム）がある。本部への軸線に沿って6つの建物が配置され、幅員120m奥行170mの巨大な中庭を構成し、3つの噴水とナツメヤシ並木で飾られる。その南側は幅員80mの階段で、階段下は長軸通りの終点で、ラウンドアバウト（環状交差点）となる。
　構成は古典的なフランス式で、均衡がとれ非常に実用的である。今日的な自動車訪問者に合わせて、敷地南の高速道路の架橋からの中央軸線が強烈な効果を醸し出す。国立図書館、ホールの間を抜け、シャルジャ大学の輝くドームが並び、外からの入口動線は奥のアメリカン大学を焦点とする。
　地域の要素として、アラブ・イスラーム風の意匠を繊維補強コンクリートで工場生産し、尖頭アーチ、貝殻状馬蹄形アーチ、幾何学模様の障壁、アラベスク浮彫などを表現する。この技術は効率良く、かなり短い工期で美的に洗練された印象を与えられる。コーニス、フリーズ、付け柱（ピラスター）などで学部の建物の統一性を増す。
　このプロジェクトは、人工的な照明と冷房の上に成り立ち、金に糸目をつけずに景観を構成するが、酷暑の季節には影のない戸外は全くの砂漠となる。この地域における新たな高等教育機関の振興のために、象徴性を渇望し、イスラーム的要素を精力的に利用し、モニュメンタルな構成でランドマークを創造し、大学の確固たる印象を与えた。

• ドーハのカタール大学

計画開始 1973 年
計画：ユネスコ
設計：カマル・カフラウィ（建築家）
建設開始：1980 年
落成：1985 年
ドーハの北 7 km

　この大学は、小高い敷地に小規模の建物群からなる。八角形の２層の部屋は、縦横8.4mで、25.2m×16.8mの塊を構成し、約80回繰り返される。このようにして、平行してつながる中庭群を構成し、長手方向の動線となり、小規模な集会やレクリエーションに使われる。
　建物要素は、伝統的な形から派生し、厳しい気候へのエネルギー効率に対応する。風採塔は年間の換気を支え、傾斜屋根は上階に間接光を注ぎ、中庭は下階に光、空気、緑を供給する。
　全体は、伝統的旧市街（メディナ）あるいは市場（スーク）に似ている。ヒューマン・スケールで八角形の興味深い空間を創造し、小さな庭と通路は、ほとんど日陰で、埃から守られる。この状況は地域的性格が強く、分節から派生し、石庭の景観、植物棚の影、もちろんナツメヤシなどである。轆轤格子細工（ムシャラビヤ）の障壁は別として、明らかなアラブ・イスラーム的装飾は見当たらない。

巨大な本部、レクリエーションやモスクなどは、孤立する要素として小規模建物群の外に配置される。車両交通はキャンパス周辺を囲む道路が担い、サービスロードや広い周辺の駐車場を持つ。この建築には、全体としての正面、背面はないが、2つの焦点があり、本部と集会所の前に位置する正方形の広場と、モスクに面する巨大な中庭（サハン）である。他の施設については、訪問者は、キャンパスを歩き回って探さねばならない。

モスク

本部

シャルジャのアメリカン大学の中央キャンパス、1：4000　　　シャルジャへ7km

モスク　　　　　　　　　　　　　　　　　　　　本部とレクリエーション

カタール大学、1：4000

ドーハへ7km

シャルジャのアメリカン大学中央部、
平面と立面、約1：1000

本部

学部ユニット

噴水

中庭

264

カタール大学、平面と立面、風採塔をもつ教室を房（クラスター）状に配置
約1：1000

シャルジャの大学都市
1:31250
長大な軸に沿って建物を配置。

シャルジャ・ダイド道路
緑地帯
緑地帯
ファラ軍用地
文書館
会議場　図書館　科学クラブ

アメリカン大学

シャルジャ大学

職業能力開発大学

イスラーム大学

2001年の状況

シャルジャ―ビダヤ道路(既存)

1996年のプラン

アメリカン大学

言語学科　デザイン学部　カフェテリアと学生部　建築学科　本部と講堂　モスク　工学部左棟　工学部右棟

物理学部　化学学部　商学部

アメリカン大学の建築家による大中庭演出

カタール大学の印象

ジュバイル（ペルシア湾岸）とヤンブ（紅海岸）の計画、サウジアラビア

　サウジアラビアにおける広大な開発プログラムとして、1980年代初頭に２つの工業都市の創設が決定した。ジュバイルとヤンブの計画として依頼され、地域の気候と社会慣習に適合したものであった。ジュバイルとヤンブの計画は、単純な表でそれぞれのトピック（話題ごと）にまとめられた。アラブの中心地域の状況に合わせているが、ほとんどのアラブ地域で、有効性を目指す計画実例に対して価値ある参考資料となるだろう。

トピック１：シェルターと日影

暑い地域でシェルターと日影の相互関係を知るためには、太陽の１年の動きを理解せねばならない。日陰の割合を高めることと、建物の外壁面積を抑えることが、最良の解答だ。

空調車はどこでも使われるとはいえ、歩行者ゾーンの日陰の確保、中でも日陰の駐車場の確保は最大の課題である。

トピック２：太陽輻射

太陽の輻射熱はアラブ地域において不快感を与える。適切な方角を取ることで、太陽熱を最小化することができ、反射塗装や適切な日陰装置は状況改善に役立つ。

✗ 悪い例
高度な太陽熱：外壁、大きな窓、広い正方形敷地

◎ 良い例
太陽熱の最小化：
太陽から守られた東西壁、北面する大きな窓、日除けを付けた南面する窓、南北方向に長い長方形の小規模な敷地

✗ 悪い例

◎ 良い例

日除けや張り出しなしの東、南、北向きを避ける

典型的な日除け

突出した庇

日除け

外壁の突出による日陰

直射日光から屋根や壁を守る植生

高度な窓

太陽反射

269

トピック3：空気移動

今日ではアラブ地域の大半で空調が考慮されているとはいえ、1年のうち大半は日陰と換気だけで空調なしで過ごすことができる。交差換気を促進し、植生と空気移動の関係性を確保することで、満足な結果が得られる。

北西の卓越風
45°のそよ風
風配図
紅海

悪い例 平面 / 良い例 平面
貧弱な配置：卓越風に平行 断面 / 良好な配置：卓越風に90° 断面

貧弱な配置：交換換気がとれない
交換換気を確保
建物内に空気を送る補助的役割を果たす植生

そよ風
中庭と並木から涼しいそよ風が吹き込む

A<B
引き込みの増加
平面
建物周囲の空気移動

平面
引き込み
圧力

断面
中庭から諸室への空気移動

涼しくない広い中庭　涼しい小中庭
上昇気流
2つの中庭の建物

トピック4：高低差と傾斜
傾斜は都市計画に偉大な効力を発揮する（シャルジャのアメリカン大学のように、266ページ断面図参照）。アラブ地域において降雨は稀なので、地表面の排水は無視されることも多い。良好な排水のための傾斜は、より説得力のあるデザイン解法を導く。

地盤改良が必要

擁壁が必要

傾斜変化によるランドマークの強調

差異の強調

傾斜立地の利用

主要幹線と各敷地への入口を明確にするために傾斜と土手を用いる。交通騒音の防止にも役立つ。

植生と車移動を補完する高低差

低層建築
2mの盛り土
不安定な基礎
溜め池

サンゴ
地盤

サンゴ層の建物

地下の浮き台

塩原（サブカ）の建物

道路
倒壊をさける盛り土物

盛り土の建物

トピック5：プライバシー

住まい内外からの直接の視線を防ぐことは、アラブ社会において重要な課題である。太陽、騒音、埃の防御とともに、これらを充足する中庭住居が好まれるようになった。

公的空間 / 公的空間

半公的半私的空間 / 公的空間

私的空間 / 私的 / 入口 / 公的空間

空間階層によるプライバシーの確保

私的空間 / 使用人入口 / 家族の空間 / 中庭 / 客人の空間 / 家族入口 / 平面 / 客人入口

客人、家族、使用人別の入口

街路から見える植生 / 透かし壁 / 1.75m / 私的庭園

固体壁は1.75m以下が望ましい

プライバシーを確保するため、手摺壁や障壁で日陰と防御を達成した屋上

単層の場合、内向きの中庭住居ではプライバシーを容易に確保できる

多層の場合、上からの視線を防ぐことは難しいが、中庭住居や内向きのL字型が望ましい。

トピック６：騒音と静寂

今日の自動車社会とは、騒音防御は重要な課題となる。砂漠では騒音は遠くまで届き、吸音のための植生は難しいので、壁を建て、あるいは中庭式とする。とはいえ、良好な交通計画や道路デザインは騒音の最小化に役立つ。

主要開口部　小規模開口部

60デシベル

騒音（80デシベル）
交通騒音に対する中庭の防音

1　騒音障壁としての囲壁庭園
　中庭（パティオ）　騒音源

2　騒音障壁としての建物
　住宅　駐車場棟　騒音源

3　階段状建物
　60〜65デシベル　バルコニーは9デシベルの騒音削減　騒音源（75デシベル）

4　単一建築の面、建物形状による騒音削減
　眺望面／側面（60／65デシベル）　浴室、倉庫、回廊などを配置　騒音源（75デシベル）　駐車スペース

1　開放窓　5デシベル削減
2　単層ガラス窓　20デシベル削減
3　引き違い窓　20デシベル削減
4　2重ガラス窓　40デシベル削減
5　200mm厚壁（レンガ、コンクリートブロック）　40デシベル削減
6　250mm厚壁（レンガ、コンクリートブロック）　50デシベル削減

窓と壁の差異による騒音削減

トピック７：建築形態
平面と配置：中庭式を定形グリッドにあてはめた12の組み合わせを示す。もちろん、相互に多様なパターンに配されるべきで、それによって変化のある眺めと街区の対比が創られる。房状の住区は伝統的な街区（ハーラ）へ回帰する。

連続的な空地の配置の忌避：境界道路は100m以上にわたって直線とすべきではなく、空間の差異を作るべきである。

変化のない前面眺望

眺望の連続

1
2
3
4
5
6
7
8
9
10
11
12

建築形態としての標準的建物タイプを反復することで都市景観の多様性を実現

1
2
3

都市空間の対比

トピック7：建築形態
垂直面：高低差の変化は現代的な土砂移動機器によって容易に可能で、柵や壁を使わずに機能の差異を強調できる。

主要幹線近くでの住宅開発、主要幹線に直面せずに土盛りによって保護

騒音
道路
内向きの住宅
土盛り

平面
架橋

緊急／サービス車両の進入路
4m
15m
5m
10m
7m
隅切りによる見晴らしの確保
車道

袋小路、房状配置

房状の住区：
通り抜け道路はない（緊急／サービスを除く）

1 植生と高低差

2 連続アーチ（アーケード）と植生

3 連続アーチ

4 有蓋道路

5 植生

6 歩道への景観

7 連続アーチと植生

トピック8：高さと眺め

経済的密度を達成するため、都心では 12m の高さ制限とペントハウスの禁止が採用された。とはいえ、面白みのある景観を持つ都心建設のためには高さの統一は避けるべきである。住居専用地域においては、高さの統一と的確な窓配置によって、視線を遮る中庭伝統が達成される。魅力的な円形交差点よりも、意味あるランドマークを準備すべきである。

一般的高さ制限による 12m

街路の眺め

眺め

ランドマーク

眺め

平面

眺めは方向性の助けとなる

彫刻　アーチ　著名建築

土盛り

旗

はっきりと認識できる入口の構成単位

12m 以上の屋上建築物は平面の 3 分の 1 を超えてはならない

同一密度を高さ制約によって達成可能

1　ランドマークの遠景

✗ 統一的で変化のない景観

✗ 建物の高さの統一により眺望が制限される

◎ 多様な景観

◎ 多様な高さによって良好な眺望を確保する（特に岸辺において）

2　ランドマークの近景

眺望の連続

トピック9：地形

水不足の状況での景観は、適切な傾斜と建物の密接な統合によって、最大限の効果を発揮するように配置されるべきである。西洋様式の芝生や灌木、あるいは水の消費の代わりに、ヤシ、砂漠植物、岩、サボテン庭園などが推奨される。

灌漑原理

排水路
水平灌漑

集中部
排水路
排水利用のためのスロープ

1 良好な土壌をはがす最初の段階
2
3 良好な土壌を涸川（ワディ）河床から集める
4 良好な土壌置場

植生部分を地ならしする
盛り土

木と灌木によって、空気が運ぶ砂と埃を防ぎ、居住空間の周辺を守る

空気が運ぶ砂と埃から開放空間を守る

1 土壌の安定
2 圧縮

トピック10：町並み

ファサード意匠の伝統的な抑制美が再発見されるべきである。材料、仕上げ、色彩の制限は各地で試されてきた。現代技術は熱反射素材、片側からだけ見えるガラスなどを発明し、無限の意匠の可能性が広がったが、木製格子の使用や伝統的形態の応用もまた良好な結果を導くだろう。

日陰の屋上や駐車場

建築形態：簡素、直線的立体構成、主たる壁面、開口部や障壁等の使用によって豊かにする

現代建築の技術と形態は、西洋の伝統建築の機能的優美さに従う

窓
格子
跳ね上げ格子
鉄格子
窓庇
アーチ
標準的な建物細部

トピック11：街路景観
良好にデザインされ、配置された公的な日除け、照明、街路設備等を評価すべきである。実際には、頑丈で手入れが行き届きにくいので注意深くデザインし実施しないといけない。

雛形断面 ↑　平面 ↓

日陰にしたバス停留所 →

3mの標準モデュールを用いた日陰の手法 → →

日陰の例 ↓

木製ルーヴァー（日除け）

合金ルーヴァー

軽量プレキャストコンクリート

引き延ばし繊維あるいはガラス強化プラスチック

柱と蔓草の巻き付き保護の実例

アラビア語術語語彙集（索引つき）

注：アラビア語のアルファベットへの転写には多くの問題点がある。英米語、ドイツ語、フランス語のシステムだけでなく、今日のコンピューターによる編集においても、制限が生ずる。さらに、語彙集には方言も多く、トルコ語、ペルシア語、ベルベル語から派生した言葉も含む。それゆえ、可能な限り原著に忠実に術語を記載した。参考国は、その言葉の起源あるいは主として使われる地域である。言語学者ではないので、言葉の使い方やアラビア語翻訳上での誤り、あるいは矛盾を詫びねばならない。出典は参考文献の番号であらわした。

訳者注：収録された単語は、本文中に使用されていない言葉も多く、著者が文献（p.295～296）から抜き出したままの形で記載されている。地方の方言が多い上に、複数の転写法が含まれているため、カタカナ書きにしてアイウエオ順に並べると、より不正確なものになってしまう。それゆえ、掲載順序は原著のアルファベット順とした。また、本文中に収録されながら、語彙集に取り上げられていないものも含めた。また、本文中で異なるアルファベット表記のある場合には、意味の部分に付け加えた。見出し語に続く（）内に記載した。アルファベット表記に関しては、原著の形を踏襲したが、仮名書きに関してはアラビア語で発音される形に近づけ、修正した。また、本文中で使用されているものにはページ数を記し、索引も兼ねることとした。引用元は［00］で示し、参考文献（295～296ページ）の記載番号をあらわす。

単数／複数	読み	使用地方あるいは起源	意味
adab	アダブ		便所[101] p.107
'adasah	アダサ	シリア	石灰あるいは石膏と灰を混ぜた床仕上げ[91]
agadir/igidar	アガディール／イギダール	モロッコ	要塞化した共同穀物庫、イグレム ighrem とも言う[3] p.104
'ain/ 'aioun	アイン／アイユーン		泉、水栓、ayn 参照
ait	アイト	ベルベル	～の子供、ベニ beni と同様
'ajami	アジャミー		ペルシア人 p.37
ajard	アジャルド	ベルベル、リビア	入口 p.138
ajurer	アジュレル	ベルベル、リビア	台所 p.138
ajurr	アジョール	サウジ	焼成レンガ[46]
ajurr-tarrash	アジョール・タッラシュ		レンガ職人
akrah/akrat	アクラフ／アクラト	オマーン	ニッチ内の外側開口部[19]
akhsas	アフサス	サウジ	葦小屋[46]
alalan	アララン		クルミの木[19]
aleb	アレブ	レバノン	木製よろい戸[76]
alwiyyah	アルウィッヤ	オマーン	上階の居間、ペントハウス[19] p.187（aliya）
alih	アリハ	チュニジア	屋根を見下ろす高所[12] 塔の拡張部 p.129
amdad	アムダード	オマーン	レンガ積み[19]
'amud/awamid	アムード／アワーミド		構造柱（ピア）、支柱（ピラー）、円柱（コラム）[72]
'amudi	アムーディ		垂直
'anbah	アンバフ		マンゴーの木、ぶどう棚
anbar	アンバル	シリア	前室、倉庫[93] p.107（ambar）
andalusi	アンダルシ		アンダルシアから
antara/anatir	アンタラ／アナーティル		アーチ[78]、エジプト方言 qantara、kantara 参照
'aqd/ 'aqud	アクド／アクード		曲面天井（ヴォールト）、アーチ、窓のトップライト[102]
arabesque	アラービースク		植物文様、幾何学文様、アラベスク
ard	アルド		土地[78]
ard-al-dar	アルド・ダール	シリア	1 階の居間[93]
ardiyyeh	アルディーヤ		床張り[78]
'arish	アリーシュ		ナツメヤシの小屋 p.23, 28
'arish	アリーシュ	オマーン	建設用のナツメヤシの葉軸[19] p.89
'arish	アリーシュ	サウジ	日陰空間 p.84, 212
'arshah	アールシャ	オマーン	上階あるいはテラス[19]
asarag	アサラグ	ベルベル	倉庫、家畜部屋[3]
assas/ussus	アサース／ウスース		基礎
'ataba/ 'atbeh	アタバ／アトベフ		敷居、段、マグサ[78] p.81
athl	アスル		タマリスクの木材[25] p.33
atm	アトム		オリーブの木、utm 参照

単数／複数	読み	使用地方あるいは起源	意味
awtad	アウタード	オマーン	衣類掛け用に壁に付けられたクルミの木の棒[19]
'ayn/aynat	アイン／アイナート	レバノン	区画（ベイ）、ain 参照
azur	アズール	ベルベル	テラス[3]
baares	バアーレス		突出
bab/abwab	バーブ／アブワーブ		扉、門 p.54
bab-al-dar	バーブ・ダール	シリア	入口[93] p.107
bab-al-hosh	バーブ・ホーシュ		中庭の扉
bab-al-madafa	バーブ・ディヤファ	シリア	接客空間への扉[93]
bab-al-maskan	バーブ・マスカン	シリア	家族空間への扉[93]
badana	バダナ		氏族内の家族グループ
badgir	バードギール	UAE、サウジ	風採塔、マルカフ（malqaf）とも言う p.84, 87, 89, 107, 215
badiyah	バディイヤ		半砂漠、あるいは遊牧民の宿営地
badkash	バードカシュ	UAE	壁タイプの風入れ
bagh	バーグ	イラン	庭園
baghchih	バーグチー	UAE	庭園
baghdadi	バグダーディー	レバノン	木刷下地漆喰の障壁[78]
bahra	バハラ		装飾的な泉盤 p.70
bahwah	バフワフ	オマーン	換気のための光窓、ファルハフ（farkhah）ともいう[19] p.107
bait/buyut	バイト／ブユート		住まい、住居単位、1家族の住宅群、宮殿 p.41, 49, 54, 57,59, 81, 107,115, 126, 130, 131, 133, 134, 181, 183, 186, 213 beit（ベイト）、bit（ビート）
bait al-daraj	バイト・ダラージ		階段下の倉庫[25]
bait al-hilani	バイト・ヒラーニー		窓のある門屋
bait al-mayy	バイト・マーイ	レバノン	「水の家」、便所、浴室[78] 水回り、洗い場 p.107
bait al-qufl	バイト・クフル	オマーン	冬期のベドゥ（遊牧民）の家[19]
bait al-sadr	バイト・サドル	チュニジア	応接室あるいは主人の部屋[34]
bait al-shaar	バイト・シャアール		「髪の家」、テント p.57
bait bi al-qbu wa al mqasir	バイト・ビ・クブ・ワ・ムクサル（マクシール） チュニジア		中央イーワーンのある横長居住空間[25] p.59,118,130 [30]
bait sefi	バイト・セフィ	シリア	夏の家[93]
bakhkhar	バッハール	UAE	ナツメヤシ乾燥台、あるいはナツメヤシ貯蔵庫 p.107
bakhakharah/bakhakhir	バッハーラ／バッハーヒール	オマーン	1階、あるいは1階の部屋[19]
ballat	バッラート	イエメン	タイルの層[102]
barasti	バラスティ	UAE	ナツメヤシ葉軸による建設
bardj	バルジ	サウジ	銃眼、矢狭間 p.102
barh	バッラーハ	オマーン	前庭、通常モスクの前庭
barha	バルハ		井戸、池 p.107
bariya	バリヤ	イラク	屋根用の葦のむしろ
barjil	バールジール	オマーン	風採塔 p.107
barzah	バルザ	オマーン	接客用の基壇[19]、入口広間[35]
bashruni	バシュルニ	オマーン	浴室[19]
bast	バスタ	オマーン	壁補強の横架材[19]
basut	バスート	イエメン	根太[102]
bathah	バサーフ	オマーン	純度の高い砂
bellan	ベッラーン	レバノン	土葺屋根の下層に使われる有刺低木[78]
berdaya/berdayat	ベルダーヤ／ベルダヤート	レバノン	カーテン
berrana	ベッラナ		要塞を囲む城壁
bertash/bratish	ベルタシュ／ブラティシュ	レバノン	石製敷居 p.54
bir	ビール		井戸 p.64, 69, 107
birka	ビルカ	サウジ	井戸、貯水池、池、水槽 p.107, 253
bit al-udu	ビート・ウドゥー		水回り、洗い場 p.107
bit bi tlata qawat	ビート・ビ・トラータ・カワート		3室構成の応接室 p.122
bit bi tlata gbawat	ビート・ビットラータ・クバワート		3つのグブ（イーワーン）を接客室 p.132, 133
biyem	ビイェム	UAE	サンゴ
blat armid	バッラータ・アルミド	レバノン	赤タイル[78] ballat 参照
blat hajar	バッラータ・ハジャル		ballat 参照。敷石[78]
blat rkham	バッラータ・ルカム		ballat 参照大理石床[78]

単数／複数	読み	使用地方あるいは起源	意味
bsur	ブスル	オマーン	ナツメヤシジャム
burj/abraj	ブルジ／アブルジ		塔、見張り塔 p.107
burtal	ブルタル	チュニジア	回廊（ペリスタイル）[84] p.56, 107, 130
bustan	ブスターン		果樹園、庭園 p.107
byftahu l-asas	ビイフタフ・アサース	レバノン	鍬入れ、着工 [78]
caravanserai	キャラヴァンサライ		中庭付きの防御居住施設、隊商宿 p.104, 243, 250
chaah	チャーフ	UAE	井戸
chahar bagh	チャハール・バーグ		「四分庭園」、コーランに記述された4つの河から水路で田の字型に分割された庭園
chandal	チャンダル		白檀（サンダル・ウッド）、UAEではマングローブ材 [46]
dabbeh	ダッベーフ	レバノン	土の版築 [78]
dabsh	ダブシュ	レバノン	荒石 [78]
dahiyah	ディアーヒヤ	オマーン	灌漑網と畑地
dahliz/dhaliz	ダフリーズ／ダリーズ	レバノン	列柱廊（コリドール）、p.203、前室、回廊、dahriz, dihliz 参照
dahriz/dahariz	ダフリーズ／ダハリズ	レバノン	入口扉と中庭の間の列柱廊（コリドール）、p.203 dahliaz, dihliz 参照
da' in/du' un	ダアイン／ドゥウン	オマーン	アリーシュ（ヤシの葉軸）製のむしろあるいは壁枠
dak	ダック	シリア	粘土版築
dakka	ダッカ	サウジ	薪貯蔵庫
dakkah	ダッカ		着座用の基壇 [19]、dikkah 参照
dallah/dillat	ダッラ／ディッラト		コーヒーポット
dar/diyar	ダール／ディヤール		広間、邸宅、宮殿 p.54, 61, p.107, 125, 126
dar al-imarah	ダール・イマーラ	シリア	統治者の住まい
darabzeen	ダラブジーン		柵
daraj/draj	ダラジャ／ダラジ		階段、はしご p.107
darb	ダルブ	イラク	小路 [103]
darb	ダルブ	オマーン	サルージ（一種のセメント）粉砕の過程
darfeh/diraf	ダルファ／ディラーフ	レバノン	木製よろい戸 [78]
darish	ダリシュ	UAE	夏季の区画 p.107
darisha	ダリシャ	サウジ	窓 [25]
darwah	ダルワフ	サウジ	屋上のパラペット [25]
daykah	ダイエカ	イエメン	入口広間、通路 [19]
daykuneh/dwakin	ダイクネフ／ドワキン	レバノン	洗濯や調理のための無蓋空間 [78]
dayma	ダイマ	イエメン	守衛小屋 [102]
deira	ダイラ		円
demja	デムジャ	チュニジア	弓形曲面天井（セグメンタル・ヴォールト）
dihliz	ディフリーズ		入口広間、通路、トンネル [46] p.76, 101, 107, 225, 233（dehliz）
dikkah/dikak	ディッカ／ディカック		モスクの説教用の基壇、UAEでは戸外の就寝用基壇 p.107、dakkah 参照
diraa	ディラア	シリア	腕尺、約 75cm
dhira	ズィラア	オマーン	肘尺、約 45cm [19]
dimmah	ディンマー	オマーン	天井 [19]
diraf	ディラフ	オマーン	棚 [19]
diwan/dwawin	ディワーン／ダワーウィン		壁にもたれる着座、住まいで最も飾られた応接室（サロン）、政府機関、宮殿の接客広間 p.101
diwankhana	ディワーン・ハーナ	イラク	接客と客用の来客棟 p.196, 198
diwan hasil	ディワーン・ハシル	エジプト	女性用の居間 [94]
diwaniya	ディワーニーヤ	サウジ	応接室 [46] p.107, p.205
drayshah/drayish	ドライシャー／ドライェシ	オマーン	ニッチ　周囲の開口窓 [19]
driba/duraib	ドリバ／ドゥライブ	チュニジア	防御入口、前室、通路　p.107 123, 124, 132, 133, 134
dubr	ドゥブル	イエメン	隅石 [102]
dukana/dkaken	ドゥカーナ／ドカーキーン	チュニジア	高さ20cm 組積造基壇 p.107 p.128, p.129
dulan	ドゥラーン	イラク	入口広間、通常正方形でドームが架かる [103]
durqa' a	ドゥルカア	エジプト	カーアの中央空間、広間中央部の一段低い部分 [94] p.62, 107, 144, 145, 147
duwira	ドゥイラ		小中庭、通例サービス用 [40]、作業用、使用人区画、仕事場、p.107
duzana	ドゥザナ	サウジ	壁にくくりつけの棚あるいは凹部 [25]

単数／複数	読み	使用地方あるいは起源	意味
dwiriya	ドゥワイリーヤ	チュニジア	サービス棟、台所
erg	エルグ	モロッコ	砂嵐、砂嵐の地域、砂漠
faghrah	ファグラ	サウジ	壁にくくりつけの棚あるいは凹部 [25]
falaj/aflaj	ファラジ／アフラジ	オマーン	人工水路 p.69, 72, 224
fana	フィナー	オマーン	囲われた中庭、サハン(sahn) ともいう
farash	ファラーシュ		寝台、サウジでは日乾レンガ用のモルタルだまり [25] frash, p.107
fardah	ファルダ	オマーン	片開き扉
farisie	ファールシー	シリア	ペルシア語
farkh	ファルハ	オマーン	天窓、明かり取り窓 p.107, farkhah
farsh	ファルシュ	レバノン	家具 [78]、イエメンでは床、マットレス [102]
fasqiya	ファスキーヤ	シリア	噴水、沐浴泉盤 [40] p.62, 70, 107, 145, fasqiyeh
fatula	ファトゥラ	サウジ	通りに面する扉上の見張り穴、のぞき穴 [46]
fawara	ファウワーラ		吹き出しのある泉、公共の水場 [40] p.65
fawqi	ファウキー	オマーン	最上階、屋根
feddan	フェッダーン	エジプト	土地の単位、約1エーカー（4050㎡）
fersh	フェルシュ	チュニジア	小室凹部（アルコーブ） p.107
fitr	フィトル	オマーン	親指の先から人差し指の先までの距離 [19]
foggara	フォガラ	モロッコ	水路、通常は地下 p.69
fondouq	フンドゥク	モロッコ	中庭の周囲の多目的な部屋, funduq, p.51
frash	フィラーシュ	アルジェリア	就寝用のマット，farash, p.107
funduq	フンドゥク		旅館, fondouq
gandal	ガンダル（ジャンダル）	サウジ	木造の緊結材の列
garra	ガッラ（ジャッラ）	パレスチナ	水差し [1]
ghaf	ガフ		砂漠の木、プロソピス・シネラリア p.16,24
ghalaq	ガラク	レバノン	要石 [78]
gharabiyah/gharabiyat	ガラビーヤ／ガラビヤート	オマーン	屋根の引っ込んだ場所 [19]
gharaq-fallah	ガラク・ファッラーフ	オマーン	障害物の下を通るU字型水路（逆サイフォン） [19] p.69
garsah	ガルサ	シリア	植物
ghayl	ガイル	オマーン	無蓋水路 [19] p.65, 69
ghernatiye	ガルナータ	シリア	グラナダから
ghurfah/ghuraf	グルファ／グラフ		部屋 p.107
ghurleh	グルレ	UAE	部屋の骨組
ghurraq	グッラク	オマーン	ファラジ（人工水路 falaj）からの引出し水路、流れ [19]
haba/habat	ハバ／ハバト	サウジ	レンガ層 [46]
habiya	ハビヤ	パレスチナ	サイロ [1] p.81
habr knater	ハブル・カナーティル	レバノン	アーチの線 [78]
hadar	ハダル	オマーン	都市化した人々 [19]
hadd	ハッド／ホドゥード		扉の脇柱 [78]
hadid	ハディード		鉄
hadiqa	ハディーカ		庭園 p.107
hafr	ハフル		彫ること
haikal	ハイカル	イラク	構造
hait/hitan	ヘイト／ヘイターン		壁 [78]
hait l-barraneh/hitan l-barraniyeh ヘイト・バッラーニー／ヘイターン・バッラーニィヤ			外壁
hait l-juwabeh/hitan l-juwaniyeh ヘイト・ジュワネフ／ヘイターン・ジュワーニィヤ			内壁
haja	ハジャ	サウジ	屋根のパラペット [25]
hajar	ハジャル		石
hajar al-kashur	ハジャル・クシュール	サウジ	海石、あるいはサンゴ [46]
hajar al-manqabi	ハジャル・マンカービー	サウジ	塊状サンゴ石
hajar al-qass	ハジャル・カス		切石、化粧石
hajar al-salb	ハジャル・サルブ		堅石、基礎石
hajar al-zinah	ハジャル・ズィーナー		装飾的な石
hamula/hamail	ハムラ／ハマイル	パレスチナ	氏族 [1]
hammam/hammamat	ハンマーム／ハンマーマート		私的浴室あるいは公的浴場 p.46, 47, 72, 107, 133, 147, 162, 164, 173

単数／複数	読み	使用地方あるいは起源	意味
hammam/hammamat	ハンマーム／ハンマーマート		私的浴室あるいは公的浴場 p.46, 47, 72, 107, 133, 147, 162, 164, 173
har	ハル	イエメン	家畜部屋[102] p.101
hara/harat	ハーラ／ハーラート		街区　p.50, 53, 83, 251, 252, 253, 256, 274
harga	ハルガ	サウジ	開放的な前室あるいは上階[31] p.205、harjah（ハルジャ）
harra	ハッラ	サウジ	火山性玄武岩（バサルト）台地
haram	ハラム	イラク	「禁じられた」、家族棟 p.75
harim	ハリーム		女性区画　p.19, 75, 107, 164, 205、harem
hasel	ハセル	レバノン、シリア	生産用の倉庫[78]
hashiya	ハシャ		枠組、端[103]
hasira	ハシラ	イラク	葦あるいはヤシの葉の筵
hasiri	ハシーリー	イラク	レンガ細工の寄木文様
hawabi/habiya	ハワビ／ハビヤ	パレスチナ	土器製の穀物容器[1] p.81
hawar	ハワル	サウジ	白ポプラ
hawiyah/hawaya	ハウィヤー／ハワヤ	UAE	中庭 p.107
hawd	ハウド		水盤、hodh 参照
hawr	ハウル		ポプラ
haws/ahwas	ハウス／アフワス		家族クラスター（房）
hawsh	ハウシュ	サウジ	囲い地、hosh 参照
hibb	ヒッブ	イラク	大ぶりなテラコッタ（焼締レンガ）製容器
hijaz	ヒジャズ	オマーン	雨水から壁を守るため床の間に突出する平石層[19]
hijra	ヒジュラ	オマーン	広間、前室[102] p.101　hujrah 参照（higra）
hilali	ヒラーリー	イラク	三日月状装飾
hilaliyeh	ヒラーリーヤ		弓形アーチ（セグメント・アーチ）[78] p.37
hizana	ヒザナ	サウジ	貯蔵室、khizana, kzaneh 参照
hodh	ホウド		水槽、hawd 参照
hosh	ホシュ		中庭 p.56、57, 59, 76, 107, 126, 202, 203 hawsh 参照
hisn/husn	ヒスン／フスン		城塞[46] p.102, 103、husn 参照
hsurita	フスリタ	シリア	丸太
hubub	フブーブ		穀物 p.107
hujrah/hujar	フジュラ／フジャル	UAE	部屋、小室
husn/husun	フスン／フサン	サウジ	防御塔、城、hisn 参照
huwara	フワラ	レバノン	石灰漆喰[78]
ibrik	イブリク		水壺 p.71
i' freez	イフリーズ	シリア	フリーズ
ighrem	イグレム	ベルベル	要塞化された穀物庫
ikomar	イコマル	ベルベル、アルジェリア	柱廊（ギャラリー）[80] p.118
imam	イマーム		礼拝の先達、宗教的指導者
i' mara	イマーラ		建築
iqedar	イケダル		低い食器棚 p.94
irdha	アルダ	イラク	白蟻
isban	イスバーン	サウジ	ヤシの葉軸[25]
ishginag	イシュギナグ	イラク	厚い壁体用レンガ
istabl/istablat	イスタブル／イスタブラート		家畜部屋[78] p.81, 107
itar	イタール		枠
ithal	イサール	サウジ	タマリスク
iwan	イーワーン		前面開放広間、曲面天井と平天井がある p.56-59, 62, 84, 86, 97, 98,107, 115, 118, 122, 123, 129, 130, 143-145, 147, 152,154- 160, 162, 164, 167-170, 174, 176, 177, 181, 183, 187-190, 201, 202, 204,liwan 参照
iwancha	イーワーンチャ	イラク	カビスカン（女性空間）への通廊（コリドール）[103] p.76, 107, 198、iwanja
izara	イザラ	イラク	幅木
jabal	ジャバル		山
jabha	ジャブハ		立面
jadumi	ジャドゥミ	UAE	寝室
jaleeb	ジャレーブ	UAE	井戸
jalla	ジャッラ	サウジ	光庭[43] p.204

単数／複数	読み	使用地方あるいは起源	意味
jalla	ジャッラ	サウジ	光庭[43] p.204
jama'a	ジャーミア		会衆、モスク
jamamil	ジャマミル	サウジ	石工
jarayan	ジャラヤーン		排水溝
jarid	ジャリード	UAE	ヤシの葉軸、ヤシの葉軸製の屋根デッキ
jassar	ジャッサール		漆喰細工師
jidar/judar	ジダール／ジュドゥル	イラク	壁
jir	ジール		p.28, jus 参照、石灰
jisr/jyusra	ジスル／ジュスール		石灰、p.28 jus 参照
jeneineh	ジュナイナ	シリア	「天国」、小庭園[93]
judhu al-nakhayl	ジュドゥア・ナヒール	サウジ	ナツメヤシの幹
jul	ジュル	オマーン	アーチの開口部[19]
jundab	ジュンダブ	サウジ	長方形の葦小屋[46]
jurn	ジュルン	レバノン	鉢
juss	ジュス		石灰あるいは石膏の塗材、漆喰 p.28、jassar 参照
kabat	カバト	オマーン	食器棚[19]
kabiskan	カビスカン	イラク	ウルシー（広間 ursi）を見下ろす障壁で囲まれた女性空間（中2階）p.76, 107, 192, 193, 198
kaffah	カッファ		膝置きあるいは座面 p.102
kaffi	カッフィ	オマーン	曲面天井（ヴォールト）[19]
kallin	カッリン		空積み組積造
kamar	カマル	サウジ.	漆喰装飾付きの作り付け棚[25]
kamariya	カマリーヤ	エジプト	接合部に漆喰を用いたステンド・グラス窓、qamariyah、qumriya 参照
kantara	カンタラ		アーチ、antara、qantara 参照
kanun	カヌン	ベルベル	台所[12]
karb	カルブ	オマーン	ナツメヤシの幹[19]
kashah	カスバ	モロッコ	都市の城、田舎の要塞
kashaf	カシャフ	サウジ	換気装置
kashi	カーシー	イラク	床タイル
kasr	カスル		宮殿 p.39, 41、ksar、qasr、qseir 参照
katiba	カティバ		窓の鉄製棒
katula	カトゥラ	サウジ	通りに面する扉上ののぞき窓
kerin kerim	ケリン	UAE	冬季の部屋
kesria	ケスリア	モロッコ	水分配のための分岐装置
khaimeh	ハイマ	シリア	夏の上屋、屋根の有蓋吹き出し広間（ロッジア）、大きなテント p.107
khaliya	ハリー	シリア	蜂の巣天井[93]
khamir	ハミール	オマーン	日乾レンガ発酵促進材としてのサトウキビ汁[19]
khamsiyeh	ハーミス		5分の1 p.37
khan	ハーン		旅行者や商人の宿泊所、商館 p.19, 51, 106
kharaz	ハラズ	シリア	円柱のドラム[25]
khashab	ハシャブ		木材
khashshaf	ハシュシャフ	サウジ	天井の蓋つき煙出し
khaws	ハウス	サウジ	小屋用の葦
khelna	ヘルナ	リビア	部屋、小室
khettara	ヘッターラ	モロッコ	灌漑水路
khirbet	ヒルバット		廃墟
khizana	ヒザナ	サウジ	倉庫空間[101]、hizana、khzaneh 参照
khottara	ホッタラ	モロッコ	天秤井戸 p.66
khudur	ホドゥール	サウジ	遊牧民テントの麦わら筵
khunun	ホヌーン	イエメン	基礎
khurdakar	ホルダカル	イラク	格子用の木材交差細工
khus	フース	サウジ	ナツメヤシの葉[25]
khzaneh/khzanat	フザネ／ヒザーナート		食器棚
kibasha	キバシャ	イラク	住まいの基礎のための葦の基壇[98] p.23
kouba	コウバ	モロッコ	女性部屋

単数／複数	読み	使用地方あるいは起源	意味
koushk	コウシュク	チュニジア	木造の中二階 p.129 kushk（クシュク）
koushan	コウシャン	UAE	ロビー
ksar/ksour	クサール／クソウル	モロッコ	要塞化された集落 p.92, 104, 105, 108, 110, 111、kasr、qasr、qseir 参照
ksuk	クスク	チュニジア	ペントハウス
kufie	クーフィーエ		クーフィック書体（クーファの街に因む）
kula	クラ		防御された都市住宅[40]
kurdi	クルディ		持ち送り p.62
kursi	クルシー		金属盆用の折りたたみ式の台 p.80
kusa	クサ		レンガ窯 p.27
kushk	クシュク		亭、邸宅[56]
kuttab	クッターブ	エジプト	事務所、1階 p.107
kutubiyah	クトゥビーヤ		作り付け本棚
kuwa	クワ		倉庫用ニッチ
kuwar	クワル	UAE	可動オーブン
kuwara/kuwarat	クワラ／クワラート	レバノン	サイロ[78]
labbukh	ラッブク	イラク	セメント被覆
laban	ラバン		ヨーグルト p.81
labneh	ラブネ		チーズ p.81
labin	ラビン	サウジ	日乾レンガ[25]、libbin 参照
lastwan	ラストゥワン	ベルベル	小中庭（パティオ）、小中庭を囲む列廊（ギャラリー）[3] p.105
libbin	リッビン	イラク	建物用の土と切り藁の混ぜもの、labin 参照
loze	ルーズ		装飾用のアーモンド型
lif	リーフ	オマーン	ヤシの繊維[19]
liwan	リーワーン	レバノン、シリア	イーワーンを参照 p.107
mabain/mabrad	マーバイン／マブラド	イラク	「間」を意味する、通廊（コリドール）、列柱廊（クロイスター）、男性空間と女性空間を結ぶ通路[103] p.192
mad	マド	UAE	まぐさ
ma'ad/ma'aed	マアアド／マアエド		座、maq'ad 参照
madamik	マダミク	レバノン	組積造の水平列
madaniyeh	マダニーヤ		肩付くし形アーチ（ショルダード・セグメンタル・アーチ）p.37、madina 参照
madafa	マダファ		客室 p.107, 155, 162、mudhif 参照
madarah/mahadir	マダラ／マハディル	イエメン	生活空間[20]
madbaseh	マドバセフ	UAE	ナツメヤシ貯蔵庫 p.107
madd/maddayn	マッド／マッダイン	オマーン	レンガ列[19]
madfan	マドファン		「埋葬場所」、墓[40]、地下穀物庫[100]
madina	マディーナ		町、旧市街、medina、madaniyeh 参照
madjal	マジャル	シリア	玄関[91] p.107, 154
madjanah	マドジャナフ	シリア	炉
madraja	マドラジャ	オマーン	就寝の基壇
madrasa/madares	マドラサ／マダーレス		「学びの場」、学校、通常コーラン学校 p.19,47, 51, 250、medersa 参照
madura	マドゥーラ	レバノン	扉の背後の床の一段低い場所[78] p.54, 80
mafraj	マフラージ	オマーン、イエメン	応接間、屋上で男性用、「ベルヴェデーレ」[102] p.101, 107, 228, 231, 232
magaz/mojabab	マガズ／モジャダブ	エジプト	曲り入口、あるいは裏口[94]
maghdan	マグダン	UAE	便所[22]
Maghreb	マグリブ		「太陽の沈むところ」、西方、北アフリカ p.12, 27
maghribi	マグリビー		馬蹄形アーチ p.37 ,39 mughrabi
mahabbah	マハッバー	オマーン	ジュス（漆喰）あるいはサルージ（セメント）を作るための焼成材
mahallah/mahallat	マハッラ／マハッラート	オマーン	「空間」、上階の居間[19]
mahdaleh/mahadel	マフダーレ／マハデル	レバノン	土屋根手入れ用の石のローラー[78]
mahdrah/mahdrat	マフダラフ／マフダラート	オマーン	上階における光井戸周囲の空間[19]、イエメンでは接客空間[20] p.234,
mahmal	マフマル	サウジ	扉枠
mahzan	マフザン		貯蔵庫、倉庫 p.126 makhzan 参照
maidan	マイダーン		公共広場、儀式用の戸外空間 p.50
mai'ideh	マーイダ	レバノン	食堂[78]

単数／複数	読み	使用地方あるいは起源	意味
majazah	マジャーザ	オマーン	浴室、水回り[19] p.107
majlis	マジリス／マジュリス		男性客用の接客空間 p.19, 75-77, 80, 84, 89, 107, 120, 134, 137, 142, 147, 155, 188, 202, 203, 205, 208, 209, 212, 213, 215, 218, 220, 222, 223, 238, 245
makan al-sala	マカーン・サラ		客室 p.101
makan al-qibli	マカーン・キブリ		礼拝室 p.101
makhaddah	マハッダ	オマーン	クッション、天井梁を受ける壁凹部[19]
makhar	マハル		背後の部屋 p.205
makhzan/makhazin	マフザン／マハーズィン		倉庫空間 p.107, mahzan 参照
maktab	マクタブ		図書室、事務所 p.107
malaf/maalef	マアラフ／マアーレフ		飼葉桶 p.107
malban	マルバン	シリア	木製のレンガ型
malqaf	マルカフ	サウジ	風採塔[46]、換気ダクト[56] p.62, 87, 107, 145, 215, 255
mamarr	ママッル	シリア	通路[93]
mamraq	マムラク	エジプト	明かり取り p.62, 107
mamsha	マムシャ	シリア	柱廊、通廊[93] p.107
manama	マナーマ		寝室 p.107
manara	マナーラ		ミナレット（モスクの塔）
mandaloon	マンダルーン	レバノン	腰かけ窓[78] p.99, 169, 171, 173,
mandara	マンダラ		応接室、マフラージと同じ p.62, 107, 147
mandhur	マンズル		眺め p.237, mandhar
mankrur	マンクルール	UAE	屋根建設用のヤシの筵
mann	マンン		4キロの石の重り
manwar	マヌワル	イエメン	光井戸
manzah	マンザフ	チュニジア	主人の部屋
manzar	マンザル	オマーン	「眺めの」、ペントハウス[100] p.101, 107, 232, 235
manzil	マンズィル	エジプト	邸宅[94]、駅亭[56] p.145
manzara	マンザラ	エジプト	1階の居間
maq'ad	マカアド	サウジ	吹き放し広間（ロッジア）[40]、入口に続く男性用居室[101] p.55, 76, 107, 140, 145-147, 149, 152, 202, 205, 207-209, ma'ad 参照
maqan a' sanadiq	マカーン・サナーディク	オマーン	更衣室
maqbara	マクバラ		墓地
maqsura	マクスーラ		区切られた空間、側室、浴場の垢擦り部屋、チュニジアでは木製格子 p.122, p.130
maqta	マクタ		部分
marawih	マラーウィフ	イエメン	女性階
marbah	マルバフ		見張り塔 p.107
maristan	マリスタン	イラン	病院 p.19
marmar	マルマル		大理石
marma saqt	マルマ・サクト		防御のため斜め下方に開けた銃眼
marq/muruq	マルク／ムルク	オマーン	垂直換気窓[19]
masaif/masyaf	マスヤフ／マサーイフ		夏用区画[93] p.84, 107
mash	マシュ	サウジ	平滑壁仕上げ
mashait	マシャーイト	UAE	冬用の部屋[22] p.84, 107
Mashreq	マシュリク		東方 p.12
mashta/mashaif	マシュタ／マシャーイフ	シリア	冬用区画[93] p.107
masilah	マシラフ	オマーン	砂[19]
masjid	マスジド		「平伏の場」、地区モスク p.51
masjid-i jum'a	マスジド・ジュムア		金曜モスク
maskan/masakin	マスカン／マサーキン		家族室、住まい p.107, 155
maslaha	マスラハ	サウジ	要塞、武器室[101]
masriyah	マスリーヤ	モロッコ	「エジプト人」、カーアと同様の接客空間
mastaba/masateb	マスタバ／マサーテブ		ベンチ、基壇 p.54, 59, 80, 81, 107, 141, 181
matab/mataib	マタブ／マターイブ		竪樋
mata' in	マターアイン	サウジ	土造りの建物の原料[101]

単数／複数	読み	使用地方あるいは起源	意味
matbakh/matabikh	マトバフ／マタービフ		台所 p.107
matban/mtabin	マトバン／ムタビン		飼料貯蔵場[93] p.107
matmunah	マトムナフ		八角形構造物
matmura	マトムラ	チュニジア	穀物サイロ[34]
matwal	マトワル	オマーン	狭い上階[19]
maw'ad/mawaed	マウアド／マワード		窯[78] p.107
maw'adef/mawaed	マウアダ／マワーイッド		ストーブ
mawfir/muwarin	マウフィル／ムワリン	オマーン	梁材のナツメヤシ幹[19]
mawtah	マウタフ	オマーン	組積造の列[19]
mawqed/mawaqid	マウケド／マワキド	UAE	粘土製窯、炉 p.81 mawgqad
mawshurieh	マウシュリーヤ		多面体の
maysamah/mayasim	マイサマフ／マヤシム	イエメン	倉庫 p.234
mazallah	マザッラ	UAE	ルーヴァー、日除け
mazyarah	マズヤラ	オマーン	気化冷却用の多孔性の水差し[19]
madakhalah	マダハラ	オマーン	「挿入」、要石[19]
medersa	メデルサ	モロッコ	寄宿制のコーラン学校、madrasa 参照
medina	メディナ		旧市街、通例市壁で囲まれる p.37, 50, 261
mellah	メッラ		ユダヤ人居住区（メルフ＝塩に由来）
menzel	メンゼル	チュニジア	ジェルバ島特有の住居、中庭住居[40] p.129
mezrab/mzarib	ミズラーブ／ムザーリブ		竪樋[78]
midmaq/madamik	ミドマク／マダミク	レバノン	組積造の緊結[78]
midha	ミーダー		沐浴用泉
mighlaq	ミグラク		主入口のかんぬき
mihrab	ミフラーブ		ニッチ、メッカの方角を示す p.45,198
mimar	ミーマール		工人、建築家 p.246
minbar	ミンバル		モスクの説教壇
miseran	ミンセラ	UAE	中庭
minwar	ミンワル	サウジ	換気ダクト[101] p.205
minzah	ミンザフ	モロッコ	庭園の見晴らし亭
mirador	ミラドール	レバノン	出窓
mirhad	ミルハド		東洋式便所 p.107,126
mirzib	ミルズィブ	イラク	竪樋
mirzab/marazib	ミルザブ／マラズィブ		排水管
mirwah/marawih	ミルワーフ／マラウィフ	イエメン	女性居室、応接間[20] p.107
misbah/masabih	ミスバーフ／マサービーフ	オマーン	「光」、窓[19]
mish-mish	ミシュミシュ	サウジ	杏子の木
mithar	ミサール	イエメン	便所
mizab	ミザブ	サウジ	木製竪樋
modallayat	モダッラヤート		鐘乳石飾（ムカルナス）の垂下部
mosaddas	モサッダス		六角形
mosthan	モスタン	チュニジア	中二階を持つ天井の高い部屋 p.129
mostarab	モスタラブ	UAE	便所
mrayeh/mrayat	ミラーヤ／ミラーヤット		鏡
msaffat	ムサッファート		緊結組積造
msalla	ムサッラー		無蓋の礼拝広場 musallah 参照
muakhar	ムアハル	サウジ	空気層付きの小室
muallim/mallmin	ムアッリム／ムアッリミーン		棟梁
mudabab	ムダバブ	イラク	尖頭（アーチ）
mudhif	ムディフ	イラク	葦製の応接間[98] p.23 ,199 madafa 参照
muezzin	ムエッズィン		ムスリムの礼拝呼びかけ人
mufassas	ムファッサス	イラク	多弁形(アーチ)
muhandis	ムハンデス		技術者（ハンダサ＝幾何学に由来）p.246
mujaz	ムジャズ	イラク	玄関広間、折れ曲がり入り口 p.64,107,192 mugaz（ムガズ）
mukhatat	ムハッタト		計画
mukhtasar	ムフタサル	UAE	家族の座所
muqadem	ムカッデム	チュニジア	回廊、周廊、ペリスタイル p.107

単数／複数	読み	使用地方あるいは起源	意味
muqarnas	ムカルナス		「皺のよった」、鐘乳石飾り、蜂の巣天井[93] p.45, 47, 197
muqarnas ba' ris	ムカルナス・バアリス		突出装飾、ムカルナス
muqarnas inchiyeh	ムカルナス・インチーエ		構造装飾、ムカルナス
muqarnas modjawaf	ムカルナス・モジャッワフ		凹状装飾、ムカルナス
muqarnas raff	ムカルナス・ラフ		コーニス装飾、ムカルナス
muqarnas satiyeh	ムカルナス・サティーエ		彫刻装飾、ムカルナス
muqarnas sushrufryeh	ムカルナス・スシュルフリーエ		装飾的装飾、ムカルナス
muqawas	ムカッワス	サウジ	手仕事による曲面壁仕上げ[25]
muqawil	ムカウィル		工事請負人[102]
muqassis	ムカッスィス		石工[102]
murabbah	ムラッバフ		「正方形」、主室、ときには隅部[19] p.226
murina	ムリナ	シリア	木製梁[93]
musabih	ムサッビフ	サウジ	中庭周囲の日陰列柱廊[25]
musalla	ムサッラー		合同礼拝の無蓋の広場、通例集落の外、msalla 参照
musannan	ムサンナン		組み合わさった、歯状突起の
musharab	ムシャラブ		妊娠した
musharabiya/musharabiyat	ムシャラビヤ／ムシャラビヤート		木製格子、格子出窓 p.53, 62, 76, 79, 107,144, 147, 208, 255, 261
mustashfa	ムスタシファ		病院
mustatiyeh	ムスタティール		長方形
mutawadda	ムタワッダ		洗面所[56]
muthallath	ムサッラス		三角形
nab/nbua	ナブ／ヌブア		井戸、源[78]
nahd	ナフド		石工、打ち固め
naht/nhit	ナハト／ヌフート		彫刻
nahr	ナフル		川、外部の溝
najjar/njajir	ナッジャール／ナッジャーリーン		大工
nakhl	ナフル		ナツメヤシ p.107
namusiyeh/mamusiyat	ナムシーヤ／ナムシヤート		蚊帳
naqd	ナクド	シリア	木材
naqsah	ナクサフ	オマーン	柱[19]
naqsh	ナクシュ		装飾、装飾された
narghila	ナルギラ		水タバコ
narmada	ナルマダ	イラク	扉の蝶番
nathir	ナシール	イラク	小石打ち込み
nawabi	ナワービー	ペルシア	首長国、太守 p.196 nawab（ナワーブ）
neem	ニーム	イラク	高窓のある一段低い部屋[103]、半地下 p.64, 107, 193, 194, 196, 198
neqba	ネクバ		点検口 p.69
nisf	ニスフ		半分
nisf da' ira	ニスフ・ダイラ		半円
noria	ノリア		灌漑水路の水揚げ水車 p.67
nura	ヌーラ	イラク	石灰または石膏プラスター、仕上げ塗り[103] p.28, 73
nuhas	ヌハース		銅
oasis	オアシス		水源の近くの砂漠の集落 p.12, 18, 22,48, 69, 104, 128, 136
oda	オーダ	イラク、シリア	部屋 p.56, 107
oued	ワド	モロッコ	川 p.117,121,125,126,127,128
pise	ピセ		建設用の湿った粘土の塊 p.25
qa' a	カーア	エジプト	住まいの主室、ドゥルカア（中央の低い空間）と、2つのイーワーン（前面開放広間）からなる、通常は男性客用 p.62, 88, 107, 115, 140, 145-149, 152, 157, 160, 163, 164, 166, 204
qa' a thulatiyah	カーア・スラシーヤ		3つの空間からなる広間
qa' a thunayah	カーア・スナーイーヤ		2つの空間からなる広間
qa' at al bayt	カーアト・バイト	パレスチナ	土間敷の入口[1] p.81, 181
qabal	カバル	オマーン	棟木
qabr	カブル	オマーン	基
qa' deh/ 'awaed	カアデフ／アワエド		歩道
qahwa	カフワ	サウジ	コーヒーの部屋、応接間

単数／複数	読み	使用地方あるいは起源	意味
qa'ida	カアイダ		基礎、または柱礎
qafa	カファ		明かり取り窓、天窓 [78] p.107
qala'a	カラア		城塞、要塞 p.47, 103
qalab/gawalib	カーラブ／ガワーリブ	UAE	レンガの形 [19]
qamariyah	カマリヤ		扉の上のトップライト（カマル＝月に由来）[19]、kamariya、qumriya 参照
qamrah	カムラ		牢屋
qanat	カナート	イラン	「水路」、地下の水装置
qandal	カンダル	サウジ	木の緊結層 [46]
qanaya	カナヤ	サウジ	梁支持あるいは柱頭用の平らな石 [25]
qandil	カンディル	UAE	ナツメヤシ倉庫
qarmid	カルミド		焼成レンガ、屋根瓦
qarya	カルヤ	パレスチナ	周囲の壁のない村 [1]
qasr/qusur	カスル／クスール	サウジ	宮殿、城、オマーンでは上階の部屋 [19]、kasr、ksar、qseir 参照
qasrine	カスリーン	レバノン	切り藁
qat	カート	イエメン	イエメンで噛まれる興奮性の草 p.107, 236
qawsam/qawasim	カーシム／カワーシム	オマーン	天井梁
qawasim	カワーシム	オマーン	構造柱、柱
qawf	カウフ	シリア	小枝
qaws	カウス		アーチ [91]、パレスチナではアーチ状ニッチ [1] p.36, 81, 181
qaws ajamiyeh	カウス・アジャミーヤ		ペルシア風アーチ（2つの円弧を用いた）
qaws hilaliyeh	カウス・ヒラリーヤ		弓形（セグメンタル）アーチ
qaws mughrabi	カウス・マグリビー		馬蹄形アーチ
qaws ra'asiyeh	カウス・ラアシーヤ		尖頭アーチ
qaws rumiyeh	カウス・ルーミーヤ		ローマ風アーチ（半円形）
qba	クバ	サウジ	有蓋中庭
qbu/qbawat	クブ／クバワト	チュニジア	イーワーン（前面開放広間）型の空間、低い窓のニッチ p.59, 76, 77, 118, 129, 130, 132, 211, 212
qibla	キブラ		メッカに向かう礼拝の方向
qirbah	キルバ	イエメン	ヤギ皮のバケツ
qifl/fuleh	キフル／フーレ	レバノン	要石 [78]
qishani	キシャニ	イラク	床や壁用の切断された釉薬タイル
qseir	クセイル		小宮殿、kasr、ksar、qasr 参照
qubba	クッバ		ドーム、墓、リビアでは曲面架構の凹部に設けられた礼拝空間、p.137, 138
qudad	クダド	サウジ	耐水性プラスター [46]
qumriya	クムリヤ	シリア	採光のためにドームに挿入されたガラス [93]、kamariya、qamariyah 参照
rab'	ラブア		貸しアパート [40] p.144
raba	ラバ	イラク	葦製の住居 [98] p.23, 199
rabah	ラバフ	オマーン	階段 [19]、通廊 p.107
rada	ラダ		外観の溝 p73
radah	ラダフ	サウジ	視線をさえぎる壁 [25]
raff	ラフ	イラク	棚、コーニス
rafraf	ラフラフ	サウジ	装飾帯 [46]
rahsah	ラフサ	オマーン	踏み板、踊り場 [19]
rahraw	ラフラウ	イラク	地下倉庫 p.64
rakizah	ラキーザ	イエメン	構造支持
raml	ラムル		砂、砂岩
raqis	ラキス	シリア	屋根構築の枝編み
ra'siyeh	ラアシーヤ	レバノン	尖頭（アーチ）p37
rasm	ラスム		描く
rawshan/rawasheen	ラウシャン／ラワシーン	サウジ	格子出窓 [102] p.53, 76, 78, 107, 204, 205, 207
rawiya	ラウィヤ	パレスチナ	中2階倉庫 [1] p.81, 107, 181
rawshan	ラウシャン	サウジ	上階の部屋
reesh	リーシュ		曲面架構のリブ
rib	リブ	UAE	灌漑用井戸
ribat	リバット	エジプト	要塞修道院 [40]、貴人の宿営 [94]

単数／複数	読み	使用地方あるいは起源	意味
riwaq/arwikah	リワーク／アルウィカフ		柱廊、回廊、周廊[40]、テントの入口帆布 p.56, 57, 107
rubiyeh	ルビーヤ		四分の1 p.37 rub' ルブア
rumiyeh	ルーミーヤ		ローマ風 p.36
ruqaf	ルカーフ	サウジ	土壁を雨から防ぐための突出した平石
russa/russet	ラッサ／ラッサタ	サウジ	レンガ列
sabah	サッバーハ		「朝」、ハーラ（街区）への門
sabat	サーバート	UAE	通路、通常は覆われている[40] p.133
sabkhah	サブカフ	サウジ	柔らかい塩干潟、サルージ（セメント）用の細かい砂[19] p.65
sabil	サビール		公共飲料泉 p.65, 107, 148
sabl	サブル	サウジ	葦や枝の小屋[46]
sablah	サブラ	オマーン	応接間[19]
saffa	サッファ	オマーン	部屋[35]、p.225 suffa 参照
saha	サーハ		テラス[40] p.107
sahn	サハン		中庭 p.51, 107, 262
sahm	サフム	イエメン	「矢」、円柱
sahra	サフラ		乾燥砂漠
saj	サジ	サウジ	チーク材
sakhf	サカフ	シリア	傾斜屋根、通常瓦葺き、天井
sakhr/sikhur	サハル／シフル	UAE	サンゴ石、貝殻、土の組積造
sakieh	サーキヤ	エジプト	動物動力による揚水機 p.149
sala	サーラ	オマーン	客室
salamlik	サラムリク	トルコ	男性区画 p.107
sallah	サッラー	サウジ	石製の手すり壁 p.102
salsabil	サルサビール		装飾的な泉、または空冷用の盆[94]
samat	サマット	UAE	食事の場
samsara	サムサラ		商品保管所
samsara al-hatab	サムサラ・ハタブ	オマーン	倉庫[102] p.101
sanajil	サナージル	イラク	出窓付きの部屋 p.53, 76, 107, 189, 190, 192
sanduk	サンドゥーク		腰掛け、箱 p.93
saniyah/sawani	サニヤー／サワニ	サウジ	石造りの井戸
saniyeh	サニーヤ		食事用の錫メッキ銅盆 p. 80, 81 皿状の天井 p.43 saniyah
saqf	サクフ	イラク	天井[103]
saqif/sawaqif	サキーフ／サワーキフ	サウジ	屋根、特に梁、垂木、枝の構造を指す
saqifa/saqaif	サキーファ／サカーイフ	パレスチナ	小屋
sara' i	サラーイ		宮殿
sarufa sarifa	サリファ	イラク	サービス用の葦小屋 p.23, 199
sariyah	サリヤフ	サウジ、オマーン	石製円筒による円柱、時には部屋の中央[25]
sarooj	サルージ	オマーン	多様な混合物によるセメント[19] p.28
saru	サル		糸杉
satah	サタフ		屋上 p.63
sat'h/stuh (sath)	サトフ／ストゥフ（サト）		平屋根 p.107
sayh	サイフ	オマーン	荒涼たる平原
sayyid/sadah	サイイド／サーダ		貴人
sebka	セブカ	モロッコ	交差アーチによる反復装飾
sebkha	セブハ		湖、潟
sedda/sded	セッダ／スデド	チュニジア	高さ1.2mの寝台
seguia	セグイア	モロッコ	灌漑運河
sellom/slalim	セッラム／サラーリム		梯子[78]
setwan	セトワン	チュニジア	柱廊（ギャラリー）、庇入口（ポーチ）[12] p.107, 126
shadirwan	シャディルワン	サウジ	サルサビール（泉）からの水を受ける装飾された板、沐浴用の泉[40] p.70
shaduf	シャドゥーフ		揚水機 p.66
sha' ir	シャイール	サウジ	大麦藁
shama/shamat	シャマア／シャマート		「ろうそく」、柱
shamsiyah	シャムシーヤ		光庭（シャムス＝太陽に由来）、天窓、明かり取り窓 p.107
shanashil	シャナーシール	イラク	出窓
shara	シャーリア		表通り、通り p.107

単数／複数	読み	使用地方あるいは起源	意味
sharia	シャリーア		イスラーム法 p.19
shayah	シャヤ	サウジ	放出便所 p.102
sheik	シェイフ		首長 p.103, 218, 220, 222 sheikh
sheriff	シャリーフ		預言者の末裔
shinah	シナー	サウジ	石製の胸壁 p.102 shina
shish	シーシュ	サウジ	木製格子 [101]
shisha	シーシャ		水タバコ
shubbak/shbabik	シュッバーク／シャバービク		窓 p.54
shuqshaykha	シュクシェイハ	エジプト	ドームの明かり窓
shurfa/shurfat surfa	シュルファ／シュルファト スルファ	レバノン	露台（バルコニー）[78] p.169
shorbak	ショルバク		漆喰細工障壁の手すり
sidr	シドゥラ	サウジ	キリストノイバラ（植物の名前）
sijadeh/sijadat	シッジャーダ／シジャーダート		カーペット
sinf	シンフ		職人組合（ギルド）[40]
sirdab	シルダーブ	イラク	地下 p.64, 87, 107
siraqa	シラカ	サウジ	風採塔（フフフ、Hufuf）p.107
sitara	シターラ		屋上の手すり壁
sqaya	スカーヤ	モロッコ	壁付泉
sqifa	スキファ	チュニジア	折れ曲り入口、玄関。時には広く作業場となる p.95, 107, 124, 125, 126, 128, 130, 133, 134
sreiya	スレイヤ	チュニジア	家族区画
su/swa	スー／スワ		列
subla	スブラ		市門の上の会議室 p103
suffa	スッファ	サウジ	前室、イーワーン（前面開放広間）と同じく上階の空間 [31] p.102, 169, 202, 203, 205、saffa 参照
suq	スーク		無蓋の市場、時には部分的に有蓋 p.51, 125, 134, 144, 261 souq
suqut	スクート		縦溝 p.107
sur/aswar	スール／アスワール	オマーン	囲壁、防御された場所 p.100, 102
taadj	タージ		王冠、首都
tabaqa	タバカ	エジプト	上階の居住空間
tabuk	タブク	イラク	レンガ
taddert/tiddart	タッデルト／ティッダルト	ベルベル、モロッコ	簡素な住まい、通常は日乾レンガ [3] p.95
taglilat	タグリラット	サウジ	木製梁
tagrurt	タグルルト	ベルベル	家畜部屋 [3]
tahwir	タフウィール	イラク	屋根の土覆い [103]
taiyyah	タイイッヤフ	サウジ	屋根
tajammi	タジャッミ	ベルベル、リビア	便所 p.138
takhris	タフリス	オマーン	土モルタルの発酵場 [19]
takht/tkhute	タフト／トゥフテ		寝台
takhtabosh	タフタボシ	エジプト、イラク	エジプトでは中庭と区切った1階の応接間 [94]、屋根付き広縁、イラクでは木造の基壇 [103] p.59, 64,107, 145, 146, 149
takhi	タキ	UAE	裏口
talar	ターラール	イラク	列柱のあるイーワーン（前面開放広間）p.56, 57, 64, 76, 107, 189, 190, 193, 194, 195, 198
talh	タルハ	サウジ	アカシア
tali ni ajard	タリ・ニ・アジャルド	ベルベル、リビア	入口近くの倉庫 p.138
tali ni sarir	タリ・ニ・サリール	ベルベル、リビア	夏の区画
tali ni sluna	タリ・ニ・スルナ	ベルベル、リビア	中2階の部屋
tali ni tamanat	タリ・ニ・タマナト	ベルベル、リビア	冬の区画（通常は主寝室）
tamanat	タマナト	ベルベル、リビア	明かり取りのある中央広間 p.138
tamesrit	タメスリット	ベルベル	応接間、屋根の吹き出し広間（ロッジア）p.105, 107, 110, 112
tanovot	タノヴォット	ベルベル、リビア	明かり取り p.138
tanf	タンフ		成形された土
tanzun	タンズーン		明かり取り窓（ランタン）、天窓、光庭 p.107

単数／複数	読み	使用地方あるいは起源	意味
tanur/tananir	タンヌール／タナーニル		粘土製のパン焼き窯、窯 p.75, 81
taqa/taqat	タカ／タカト	シリア	換気用窓、貯蔵用凹部 p.54, 81
taqiya	タキーヤ	サウジ	軒
tarima	タリマ		無蓋の吹き放し広間（ロッジア）[40]
tariq	タリーク		表通り、通り p.107
tarma	タルマ	イラク	柱廊（ギャラリー）[101] p.56, 57, 58, 59, 107, 189, 190, 192, 195, 197, 198
tarmah	タルマフ	サウジ	石落とし、入口上の覗き穴
tarremamt	タッレマント	ベルベル	明かり取り[3]
tashrifah	タシュリーファ	オマーン	銃眼[19]
taskift	タスキフト	ベルベル、アルジェリア	入口[80] p.118
taskimot	タスキモット	ベルベル、リビア	踊り場[64]
tasmim	タスミーム		デザイン[25]
tawi	タウィ	UAE	飲料用井戸[19]
tawleh/tawlat	ターウィラ／タウィラート	オマーン	テーブル
tayarim	タヤリム	イエメン	屋根
tayyan	タッヤーン		石工
taznun	タズヌン	ベルベル	明かり取り窓 p.107
tfalah	トゥファラフ		レンガ
tfal lawi	トゥファル・ラウィ		円錐状日乾レンガ
tfal qalib	トゥファル・カリブ		楕円形日乾レンガ
thrayya/thrayyat	ソライヤ／ソライヤート		シャンデリア
thulthiyeh	スラシーヤ		3分の1 p.37
thuqbah	ソックバフ		カナートの縦溝
tibn	ティブン		飼葉
tidumi	ティドゥミ	UAE	日中用の部屋
tigemmi/tigumma	ティゲンミ／ティグンマ	ベルベル	住まい[4]
tighremt/tigermatin	ティグレム／ティゲルマティン	ベルベル、モロッコ	要塞化された家族の住まい（ティルヘルムトあるいはティグネンミともいう）[3] p.32, 100, 104, 105, 108, 111, 112
tikhokhort	ティホルホルト	アルジェリア	カビーレ山脈の集落
tin	ティーン	オマーン、サウジ	建設用の粘土、土モルタル p.24
tisht	ティシット		水盤 p.71
tizfri	ティズィフリ	ベルベル、チュニジア	無窓の礼拝室[12]、クブと同様 p.118
tofah	トファーフ	UAE	間仕切り壁
trab	トラーブ	レバノン	土、大地、turab 参照
tubtab	トゥブタブ	サウジ	セメント[46]
turab	トゥラーブ	サウジ	土[40] trab 参照
turath	トゥラース		遺産
turba	トゥルバ	トルコ	「埃」、廟
tut	トゥト		桑
uluw	ウルウ	チュニジア	翼部
umma	ウンマ		イスラーム教信者の共同体 p.19
umriyad	ウムリヤド	エジプト	ドームにはめ込まれた色ガラス[94]
ursi	ウルシー	イラク	中庭に面する大きな窓と側面に入口を持つ部屋 [103] p.56, 64,76, 87, 107, 189, 190, 194, 195, 198
usyuhash/usha	ウシュハシ／ウシャ	サウジ	葦の家（ティハマ）
ustad	ウスタード		工匠
utm	ウトム	サウジ	オリーブの木
utum	ウトゥム	サウジ	防御塔
wadi	ワディ		涸川の河床、ほとんど乾いている p12, 16, 22, 24, 27, 69, 277
wajha	ワジーハ		立面
wakil	ワキール		代理、灌漑管理者、仕事の職員 p.69
wali	ワリー		宗教者、為政者
waqf/awqaf	ワクフ／オウガーフ		慈善寄付財産、公共財 p.19
ward	ワルド		花

単数／複数	読み	使用地方あるいは起源	意味
wast ed-dur	ワスト・ダール	チュニジア	住まいの中心＝中庭 p.59, 107 wust al-dar（ウスト・ダール）
wasleh	ワスレフ	レバノン	丸太
wihdah/wihadat	ウィヘダ／ワハダート		ユニット
wikalat	ウィカーラ	オマーン	複層集合住宅 p.144 wakala（ワカーラ）
yalal	ヤラル		産物 p107
yuk	ユク、ユック	レバノン	布団収納の大きな壁のニッチ[78] p.82, 107
zabur	ザブール	イエメン	成形のための混合土、粘土の列[102]
zahr	ザハル	オマーン	被覆石[19]
zajara	ザジャラ		動物動力による水揚げ井戸 p.66
zanbour	ザンブール	イラク	地下の換気された食料貯蔵庫、半地下 p.107, zanbur（ザンブール）
zarb/zurub	ザルブ／ズルブ	UAE	家畜部屋
zawiyah/zawayih	ザウィヤ／ザワイィヤ	UAE	神秘主義者（スーフィー）のための庵[40]、UAE では洗濯場 p.107
zeriba/zarajeb	ズリーバ／ザラーイェブ	アルジェリア	野営地 p.121
zifr/zfura	ズィフル／ズフラ		マグサ
zilfah	ズィルファ	サウジ	階段[25]
zfanah	ズファナフ		縄
zujaj	ズッジャージュ		ガラス
zuqaq	ズカック		表通り、通り p.107

文献と引用

図版引用は本文中に文献番号［00］の形で示す。ヤン・チェジュカによる図版には＊を記す。著者の作品には引用元を記していない。原著の不明な図版も多少ある。

訳者注：
著者編者（複数の場合は／で仕切る）「論文名」『著書名；斜体字』出版社、都市名、発行年の順に示した。原著に不足する情報を適宜補った。

[1] al-Aamiry, Suad / Cejka, Jan「Das Palästinensische Haus」『Pracht und Geheimnis』展覧会カタログ , Joset, 1987 年

[2] Abdulfattah, Kamal『Mountain Farmer and Fellah in Asir, Southwest Saudi Arabia』『Fränkische Geographische Gesellschaft』Erlangen, 1981 年

[3] Adam, André『La Maison et le Village dans quelques tribus de L'Anti-Atlas』Larose, Paris, 1951 年

[4] Adam, Jürgen『Wohn-und Siedlungsformen im Süden Marokkos』Callwey, Munich,1951 年

[4a] Aga Khan Award for Architecture 編『Towards an Architecture in the Spirit of Islam』第１回セミナー論文集 , Aiglemont, 1978 年

[5] Ahmed, S『City of Ghadames』博士論文 , University of Krakow, 1985 年

[6] al-Ansari, Abdulrahman/Dostal, Walter『Ethnographic Atlas of Asir』Österreichische Akademie der Wissenschaften, Vienna, 1983 年

[7] Awad, Jihad『Erhaltung und Erneuerung von traditionellen Altstadthäusern in Nablus, Palästina』博士論文 ,University of Stuttgart,1996 年

[8] al-Azzawi, Subhi「The Courtyards of Indigenous and Oriental Houses in Baghdad」『The Traditional Dwellings and Settlements Working Paper Series, Volume 6 The Courtyard as dwelling』, International Association for the Study of Traditional Environments, Cambridge, Mass.1988 年

[9] Bianca, Stefano『Hofhaus und Paradiesgarten』C. H. Beck, Munich, 1991 年

[10] Bonnenfant, Paul「La maison dans la péinsule arabique」『L'habitat traditionnel dans les pays musulmans autour de la Méditerranée Tome 3, Variations et mutations』Institut Français d'Archéologie Orientale, Etudes Urbaines, Paris, 1991 年

[11] Ministry of Municipalities and Rural Affairs 編『Brides of the Desert, the Story of Urban Development in the Kingdom of Saudi Arabia』Asbar, Riyadh, 1999 年

[12]『Cahiers des Arts et Techniques d'Afrique du Nord No.5』Horizons de France, Toulouse, 1959 年

[13] Cejka, Jan『Das arabische Haus』未発表原稿 Münster

[14] Cejka, Jan『Tonnengewölbe und Bögen islamischer Architektur, Wölbungstechnik und Form』博士論文 , Technical University, Munich, 1978 年

[15] Coles, Anne / Jackson, Peter,「A Windtower House in Dubai」『Art and Archaeology Research Papers』London, 1975 年

[16] Costa, Paolo『Yemen』London, 1977 年 .

[17] Creswell, K.A.C.『Early Muslim Architecture』Penguin Books, Harmondsworth, 1958 年

[18] Dalman, Gustav『Arbeit und Sitte in Palästina, Band VII』G. Olms, Hildesheim, 1964 年

[19] Damluji, Salma Samar『The Architecture of Oman』Reading : Garnet Press, 1998 年

[20] Damluji, Salma Samar『The Valley of Mud Brick Architecture』Reading : Garnet Press,1992 年

[21] Didillon, Henriette 他『Habiter le desert - Les maisons mozabites』Mardaga, Brussels, 1977 年

[22] Dostal, Walter『The Traditional Architecture of Ras al-Khaimah』Reichert, Wiesbaden, 1983 年

[23] Dubach, Werner『Yemen Arab Republic : A Study of Traditional Forms of Habitation and Types of Settlement』Zurich, 1977 年

[24] Dubai Municipality 編『Elements of Traditional Architecture in Dubai』Dubai, 1996 年

[25] Facey, William『Back to Earth』Al-Turath, Riyadh, 1997 年

[26] Fadan, Youssef『The Development of Contemporary Housing in Saudi Arabia (1950-1983)』博士論文 , Massachusetts Institute of Technology, 1983 年

[27] Feilberg, C. G『La Tente Noire』Nordis Forlag, Copenhagen, 1944 年

[28] Fletcher, Banister『A History of Architecture』Architectural Press, Oxford, 1996 年

[29] Franz, Pascha『Kairo』Leipzig,1903 年

[30] Gabriel, Albert / Bahyat, Ali『Hafriyat al-Fustat』Dar al-Kutub al-Misriya, Cairo, 1928 年

[31] Gaube, Heinz 他『Taif : Entwicklung, Struktur und traditionelle Architektur einer arabischen Stadt im Umbruch』Reichert, Wiesbaden 1993 年

[32] Grassnick, M.「Zur Tektonik historisch-hygienischer und haustechnischer Architektur-Elemente im Jemen,」『Gesundheits-Ingenieur Vol.106』Germany, 1985 年

[33] Gulick, John『Social Structure and Culture Change in a Lebanese Village』Wenner-Gren, New York,1955 年

[34]『L'Habitat Traditionnel dans les Pays Musulman autour de la Méditerranée. L'Histoire et le Milieu』Institut Français d'Archéologie Orientale, Etudes Urbaines, 1990 年

[35]『L'Habitat Traditionnel dans les Pays Musulman autour de la Méditerranée. Variations et Mutations』Institut Français d'Archéologie Orientale, Etudes Urbaines, 1991 年

[36] el-Hakim, Omar『Nubian Architecture』Palm Press, Cairo, 1999 年

[37] Hanna, Nelly『Habiter au Caire, La Maison Moyenne et ses Habitants aux XVII et XVIII siecles』Institut Français d'Archéologie Orientale, Etudes Urbaines Ⅱ , 1991 年

[38] al-Hathloul,Saleh『The Arab-Muslim City』Dar al Sahan, Riyadh, 1996 年

[39] Helms, Svend『Early Islamic Architecture of the Desert』Edinburgh University Press, 1990 年

[40] Hillenbrand, Robert『Islamic Architecture』Columbia University Press, New York, 1994 年

[41] Hirschi, Max / Suzanne『L'architecture au Yemen du Nord』Berger-Levrault, Paris, 1983 年

[42] Jacques-Meunié, D.『Architectures et Habitats du Dades』Klincksieck, Paris,1962 年

[43] Kaizer, Talib『Shelter in Saudi Arabia』Academy Edition, London, 1984 年

[44] Kanoon, Youcef『Architecture à L'Epoque Ottomane en Algérie 1500-1830』EPAU, Algiers, 1995 年

[45] Kay, Shirley / Zandi, Dariush『Architectural Heritage of the Gulf』Motivate, Dubai, 1991 年

[46] King, Geoffrey『The Traditional Architecture of Saudi Arabia』Tauris Publication, London, 1998 年

[47] Königsberger, Otto H. 他『Manual of Tropical Housing and Building』Longman, London, 1980 年

[48] Kossak, Ernst 編『Grundzüge des islamisch-arabischen Städtebaus』University of Stuttgart, 1977 年

[49] Landau, Rom『The Kasbas of Southern Morocco』Faber, London, 1969 年

[50] Laoust, E「L' habitation ches les tranhumants du Maroc central. La Maison」『Hespéris ; Archives Berbéris et Bulletin de L'Institut des Hautes-Etudes Marocaines』Paris, 1932 年

[51] Lechner, Norbert「Heating, Cooling, Lighting : Design Methods for Architects」Wiley, New York, 1991 年

[52] Lewcock, Ronald『The Old Walled City of Sana'a』UNESCO, Paris, 1986 年

[53] Lewcock, Ronald『Wadi Hadramawt and the Walled City of Shibam』UNESCO, Paris, 1986 年

[54] Lézine, Alexandre『Trois palais d'époque ottomane au Caire』Institut Français d'Archéologie orientale du Caire, Cairo, 1972 年

[55] Liger-Belair, Jacques 『L'Habitation au Liban』 Geuthner, Paris, 2000 年

[56] Lightfoot, Dale「Gayl and Miyan in Arabia Felix」『The Arab World Geographer, Vol.3, No.1』 The Arab World Geographer, 2000 年

[57] Marçais, Georges 『L'architecture musulmane d'Occident : Tunisie, Algérie, Maroc, Espagne et Sisile』 Arts et Métiers, Paris, 1955 年

[58] Maury, Bernard / Revault, Jacques 『Palais et maison du Caire du XIVe au XVIIIe siècles, vol. 1』 Institut Français d'archéologie orientale du Caire, Cairo, 1975 年

[59] Maury, Bernard / Revault, Jacques 『Palais et maison du Caire du XIVe au XVIIIe siècles, vol. 2』 Institut Français d'archéologie orientale du Caire, Cairo, 1977 年

[60] Maury, Bernard 編 『Palais et maisons du Caire,』 Centre National de la Recherche Scientifique, Paris, 1983 年

[61] Messana, Gaspare 『L'Architettura Musulmana della Libia』 Castelfranco, Veneto, 1972 年

[62] Michell, George 『Architecture of the Islamic World』 Thames & Hudson, 1995 年

[63] Micara, Ludovico 「Ghadames. House and Urban Fabric in a Town Oasis of Central Libya」『Transformations of Urban Form』 ISUF '99, Universita degli Studi di Firenze, 1999 年

[64] Micara, Ludovico 「Missione Italiana per lo Studio dell'Architettura e delle Citta di Periodo Islamico in Libya」『Libya Antiqua, N.S., IV』 L'Erma di Bretschneider, Rome, 1998 年

[65] Montagne, Robert, 『Villages et Kasbas Berbèries』 Alcan, Paris, 1930 年

[66] Müller, Jörg 『Die Veräderung der Stadt』 Sauerländer, Aarau, 1976 年

[67] United Arab Emirates University 編 『National Atlas of the United Arab Emirates』 United Arab Emirates University, Al Ain, 1993 年

[68] Nippa, Annegret 『Haus und Familie in arabischen Ländern』 C. H. Beck, Munich,1991 年

[69] Institut Français de Damas 編 『Norias de L'Oronte』 Institut Français de Damas, Damascus, 1997 年

[70] Olgyay, Victor 『Design with Climate』 Princeton University Press, 1963 年

[71] Oliver, Paul 編 『Encyclopedia of Vernacular Architecture of the World vol. 1-3』 Cambridge University Press,1997 年

[72] 『Oxford Encyclopedic World Atlas』 Reed, London, 1996 年

[73] Centre Nationale de la Recherche Scientifique 編 『Palais et Maisons du Caire, Epoque Mamelouke』 Centre Nationale de la Recherche Scientifique, Paris, 1982 年

[74] Papadopoulo, Alexandre 『L'Islam et L'Art Musulman』 Mazenod, Paris, 1976 年

[75] Petruccioli, Attilio 編 『Algérie, Mémoire et Architecture : Journal of Environmental Design』 the Islamic Environmental Design Research Centre, Rome, 1984 年

[76] Prisse d'Avennes 『L'Art Arabe d'après les Monuments du Caire』 Paris, 1877 年

[77] Rackow, Ernst 『Beiträge zur Kenntnis der materiellen Kultur Nordwest-Marokkos : Wohnraum, Hausrat, Kostüm』 Harrassowitz, Wiesbaden, 1958 年

[78] Ragette, Friedrich 『Architecture in Lebanon』 AUB, Beirut, 1974 年

[79] Rapoport, Amos, 『House Form and Culture』 Prentice Hall, London, 1969 年

[80] Ravéreau, André 『Le M'zab, une leçon d'Architecture』 Sindbad, Paris, 1981 年

[81] Reich, S. 『Les Villages Araméens de L'Anti-Liban』 Institut Français de Damas, 1936 年

[82] Reuther, Oskar 『Das Wohnhaus in Baghdad』 博士論文, Berlin, 1910 年

[83] Revault, Jacques, 『Palais et demeures de Fes (I/II)』 Centre Nationale de la Recherche Scientifique, Paris, 1985/89 年

[84] Revault, Jacques 『Palais et demeures de Tunis (I/II)』 Centre Nationale de la Recherche Scientifique, Paris, 1967 / 71 年

[85] Revault, Philippe / Santelli, Serge / Weill-Rochant, Catherine 『Maisons de Bethlehem』 Maisonneuve & Larose, Paris, 1997 年

[86] Rivoira, G. T 『Moslem Architecture』 Milford, London,1918 年

[87] al-Rostamani, A. 『Dubai and its Architectural Heritage』 Al-Safeer, Dubai, 1991 年

[88] Schwerdtfeger, Friedrich W. 『Traditional Housing in African Cities : A Comparative Study of Houses in Zahia, Ibadan and Marakech』 Wiley, Chichester, 1982 年

[89] Serjeant, R. B. 「Building and Builders in Hadramaut」『Museon 62』 1949 年

[90] Serjeant, R. B. 『The Islamic City』 UNESCO, Paris, 1980 年

[91] Sharabi, Mohamed 『Der Bazardas』 Wasmuth, Tübingen, 1985 年

[92] Shawesh, Abubaker Mohamed 「Traditional Settlement in the Oasis of Ghadames in Libya」『Libyan Studies 26』 Newcastle Upon Tyne, 1995 年

[93] Sinjab, Kamil 『Das Arabische Wohnhaus des 17. bis 19. Jahrhunderts in Syrien』 博士論文, TH Aachen, 1965 年

[94] Steele, James 『An Architecture for People』 Thames & Hudson, London, 1997 年

[95] Terrasse, Henri 『Kasbas Berbères de l'Atlas et des Oasis』 Horizons de France, Paris, 1938 年

[96] United Arab Emirates University 編 『The National Atlas of the United Arab Emirates』 United Arab Emirates University, Al Ain, 1993 年

[97] 『The Oxford Encyclopedic World Atlas』 Reed, London, 1996 年

[98] Thesiger, Wilfred 『The Marsh Arabs』 Longman, London, 1964 年

[99] Thoumin, R. 『La Maison Syrienne dans la Plaine Hauranaise le Bassin du Barada et sur les Plateaux du Qalamun』 Paris, Leroux, 1932 年

[100] Aga Khan Award for Architecture 編 『Towards an Architecture in the Spirit of Islam』 第 1 回セミナー論文集, Paris, 1978 年 ([4a] と重複)

[101] Uluengin, Nihal / Bülent 『Homes of Old Makkha』 Aramco World 44/4, Houston, 1993 年

[102] Varanda, Fernando 『The Art of Building in Yemen』 MIT Press, Cambridge, Mass., 1982 年

[103] Warren, J. / Fethi, I. 『Traditional Houses in Baghdad』 Coach Publishing House, 1982 年

[104] Wichmann, Hans 編 『Architektur der Vergäglichkeit-Lehmbauten der Dritten Welt』 Birkhäuser, Basel, 1983 年

[105] Wilber, Donald 『Persian Gardens and Garden Pavilions』 C. E. Tuttle, Rutland, 1962 年

[106] Winterhalter, C. P. 『Indigenous Housing in Eastern Province of Saudi-Arabia』 ETH Zurich, 1980 年

[107] Wirth, Eugen 『Die Orientalische Stadt im islamischen Vorderasien und Nordafrika』 von Zabern, Mainz, 2000 年

索引　（＊）は第11章の国別の事例紹介の番号

訳者注：基本的に、国、地方、都市を項目として取り上げた。都市内の地区の名称、個別の住まいの名称はそれらの中に収録した。なお、表記の順序は、カタカナ書き（国名）［アルファベット綴り］…ページ数 事例名（第11章；p.106〜238で取り上げられた住まいに関しては国別の事例紹介の番号）の順に記した。また原著索引に収録された地名以外の固有名詞項目には＊をつけた。

ア

アイト・アイッサ・ウ・ブラヒム（モロッコ）［Ait Aissa ou Brahim］……………p.104 クサール

アイト・アリー・ウ・ブラヒム（モロッコ）［Ait Ali ou Brahim］……………p.105 ティグレム

アイト・アルビ（モロッコ）［Ait el-Arbi］……………p.105 ティグレム

アイト・ウグルル（モロッコ）［Ait Ougrour］……………p.111 典型的な門

アイト・カッラズ（モロッコ）［Ait el-Kharraz］……………p.111 クサール（11）

アイト・ハミッド（モロッコ）［Ait Hamid］……………p.112 ティグレム（12）

アイト・ハンムー（モロッコ）［Ait Hammou］……………p.111 ティグレム（10）

アイト・ブアハ（モロッコ）［Ait Bouaha］……………p.111 ティグレム（8）

アイト・フヤ・アリー（モロッコ）［Ait Khouya Ali］……………p.111 ティグレム（9）

アイト・モウロ（モロッコ）［Ait Mourop］……………p.105 ティグレム

アイト・ラルバー（アルジェリア）［Ait Larbaa］……………p.94 アイト・ラルバー

アイン・トウファハ（レバノン）［Ain Toufaha］……………p.168 住まい（5）

アイン・バール（レバノン）［Ain Baal］……………p.169 バキ［al-Baki］邸（8）

アウレス山脈（アルジェリア）［Aures mountains］……………p.95 アウレス山脈の住まい［アウレシア］Auresian］の中庭付きの住まい シャウィヤ［Shawiya］の住まい

アウィルス（サウジアラビア）［Awirs］……………p.102 塔

アウダーフ（チュニジア）［Oudrif］……………p.126 基本的な部屋（1）、典型的なスキファ（2）、中庭住居の展開（3）、典型的な住まい（4）、p.127 5室の住まい（5）、小型の2層住居（6）

＊アガ・カーン［Aga Khan］……………p.246 財団、p.256 建築プログラム

アシール地方（サウジアラビア）［Asir province］……………p.25, 100 塔状住居、p.200 山がち、p.210 塔状住居（18）

アズール（モロッコ）［Azouar］……………p.109 中アトラス山脈,農家（3）

アジム（チュニジア）［Adjim］……p.129 2ドーム住居（12）

アテネ（ギリシア）［Athens］……………p.241アクロポリス［Acropolis］

アトラス山脈（モロッコ）［Atlas mountains］……………p.13, 15, 25, 92, 96 イザムマレンの住まい、イコウンカの穀物庫、p.100, 109 タフロウト、山の家（1）、農家（2）アズール、農家（3）

アベイ（レバノン）［Abey］……………p.172 カナーン［Kanaan］邸（14）

アブダビ（アラブ首長国連邦）［Abu Dhabi］……………p.12, 13, 14, 20 アル・バティーン［Al Batin］空港

アブワイン（パレスチナ）［Abwain］……p.81 サルマン・サフワイル［Salman Sahwayl］邸, p.181 サフワイル［Sahwail］邸（1）

アームチット（レバノン）［Aamchit］……………p.98 トウビア［Toubia］邸, p.169 住まい（6）, p.177 カラム［Karam］邸（23）, トウビア［Toubia］邸（24）, ラフード［Lahoud］邸（25）

アラビア［Arabia］……p.17, 23, 24, 41 南アラビアの曲面架構, p.45 南アラビアの多ドームの空間, p.60 南アラビアの多層建築, p.100 南アラビアの多層建築, p.102 南西アラビア,防御建築, p.210 南西アラビアの住まい

＊アラビア語［Arabic］……………p.10, 75, 83, 129

アラブ首長国連邦［United Arab Emirates］……………p.35, 46 フジェイラ［Fujeirah］のビディヤ［Bidiya］・モスク, p.54 ジャズィラ・ハムラ［Jazirat al Hamra］, p.85 典型的な湾岸の住まい、p.88, 90, 104, 211–219, アラブ首長国連邦の事例

アルジェ（アルジェリア）［Algiers］……………p.12-15, 122 ムスタファ・パシャ［Mustafa Pasha］邸（11）, p.123 アズィザ・ベイ［Azizza Bey］邸（12）

アルジェリア［Algeria］……………p.32, 63, 66, 92, 94 カビール山脈の住まい、アイト・ラルバー, p.95 アウレス山脈の住まい、p.117-124 アルジェリアの事例

アレッポ（シリア）［Aleppo］……………p.52 旧市街の街区, p.157 バーシル［Baasil］邸（14）, p.160 アトバシス［Atsibas］邸（17）, p.166 住まいC（20）

アンマン（ヨルダン）［Amman］……………p.12-15, p.257 東ワフダ［Wahdat］の改善事業

アンティ・アトラス山脈（モロッコ）［Anti Atlas mountains］……………p.109

イ

イエメン［Yemen］……… p.13, 15, 23, 26, 29 ハドラマウト［Hadramaut］, p.68 ラウダ［Al-Rawda］にあるイマームの宮殿, p.69 ハドラマウト［Hadramaut］地方, p.73, 74, 100 ハドラマウト地方,シバーム, p.101 サナアの住まい, p.103, 104, 228–238 イエメンの事例

イコウンカ（モロッコ）［Ikounka］……………p.96 穀物庫

イスタンブル（トルコ）［Istanbul］……………p.35 ハギア・ソフィア［Hagia Sophia］

イザムマレン（モロッコ）［Izammaren］……… p.96 住まい

イセドラテン（アルジェリア）［Isedraten］……………p.118 洞窟住居（1）

イラク［Iraq］……………p12, 13, 15, 23, 27, 28, 37, 41,43 クテシフォン［Ctesiphon］にある宮殿遺構, p.43 ホルサーバード［Khorsabad］, p.49 ウハイディル［Ukhaidir］, p.43,52 ウル［Ur］の近隣街区, p.56, 57, 58, 60 古代メソポタミアの神殿, p.64, 68, 76, 85, 87, 189-199 イラクの実例

ウ

＊ヴィトルヴィウス［Vitruvius］……………p9, 246

ウェド（アルジェリア）［el-Oued］……………p.121 典型的な住まい（9）

ウディアン（チュニジア）［El-Oudiene］……………

297

.................................p128 ジェリード地方

ウハイディル（イラク）[Ukhaidir]p.41, 49

ウレ・リマーネ（モロッコ）[Ouled Limane]
..p.110 住まい（5）

ウル（イラク）[Ur]p.52 近隣19

エ

エジプト [Egypt] ...
...p.12-14, 23 エジプト風コーニス, p.24, 26 古代エジプトの日乾レンガ制作風景, p.34 ダハシュール [Dahshur] ピラミッド, p.35, 37, 43 積層（ラミネーテッド）曲面天井, p.56, 60 古代エジプトの神殿, p.62 カーア, p.65, 66 揚水装置, p.140–152 エジプトの実例, p.239, 255

エッセン（ドイツ）[Essen]
..........p.260 ハイドハウゼン [Heidhausen] 地区の中庭住居

エドサヤ（シリア）[Edsaya]p.154 住まい（5）

エブル・サキ（レバノン）[Ebl es-Saki]p.82 農家

オ

オマーン [Oman] ..
...................p.13, 26, 28, 35, 49, 75 サナウの2階建ての住まい, p.84 ソハール [Sohar] の住まい, p.102, 104, 221-227 オマーンの実例, p.245 ムサンダム [Musandam] 地方のカサブ, p.247, 253 ビルカ・マウス [Birqat al Maws]

カ

カイラワーン（チュニジア）[Kairouan]
......p.13, 39 アーチの形の移動, p.68 貯水池, p.134 ブラス [Bouras] 邸（20）

カイロ（エジプト）[Cairo]..p.12-15, 55 マカアド, ベイト・アミール [Beit al-Amir], p.62 カーア（カーア・ウスマン・カトゥフダ）[Qa'a Uthman Kathuda], p.77 マンズィル・ザイナブ・ハトゥーン [Manzil Zaynab Hatun], p.79 ラザーズ [al-Razzaz] 邸, p.88 カトフダ [Kathuda] 邸の風入れとカーア, p.88, 140, 144 ダルブ・マスード [Darb Massoud] 地区の住まい（7）, ハンマーム・バシュターク [Hammam Bastak] 地区の住まい（8）, トゥンバクシヤ [Tumbakshiya] 地区の住まい（9）, ハーラ・サリーム [Harat Salim] 地区の住まい（10）, p.145 ママイ [Mamai] 邸の吹き出し広間（ロッジア, マカアド）（11）, ウスマーン・カトゥホダ [Uthman Kathuda] 邸のカーア（12）, p.146 住まい10（13）, シット・ワッシーラ [Sitt Wassila] 邸（14）, p.147 ガマル・アッディン [Gamal ad-Din] 邸（15）, ザイナブ・ハトゥーン [Zaynab Hatun] 邸（16）, p.148 サリーム [Salim] 邸とキリディヤ [Kiridiliya] 邸（17）; p.149-151 スハイミー [as-Suhaymi] 邸（18）, p.152

ラザーズ [ar-Razzaz] 邸（19）, p.243, 255

カサブ（オマーン）[Kasab]p.245 5寝室のヴィラ

ガズィル（レバノン）[Ghazir]
........p.167 ガズィルの景観, p.169 ニメフ [Nimeh] 邸（7）

カスル・トゥーバ [Qasr al Tuba]
............p.41 トンネル・ヴォールトの架かる部屋（バイト）

ガダメス（リビア）[Ghadames]
p.137 マゴール [Maghor] 邸（1）, p.138 一連の4つの住まい（2）

カビール山脈（アルジェリア）[Kabyle mountains]
..p.94 住まい

ガファト（オマーン）[Ghafat]p.222 住まい（3）

ガフサ（チュニジア）[Gafsa]p.54, p.59

カヌス地方（エジプト）[Kanus district]
...p.141 村の接待所（ゲストハウス）1（1）, 村の接待所2（2）, 露台（テラス）付きの長屋（3）, p.142 バラナ, 住まい（4）, ディフミト, 住まい（5）, p.143 クシタムナ [Kushtamna], 長屋（6）

ガルダイア（アルジェリア）[Ghardaia]
p.118, p.119 住まい1（4）, 住まい2（5）, p120 住まい3（6）, 住まい4（7）

キ

ギリシア [Greek]p.17, 29, 84, 91, 97 ギリシア正教会, p.239, 241 ギリシア神殿

ク

クーッパ（レバノン）[Koubba]
..p.169 ゾグビー [Zoghbi] 邸（6）

クシタムナ（エジプト）[Kushtamna]
..p.143 カヌス地区, 長屋（6）

クテシフォン（イラク）[Ctesiphon]p.43

クファル・ヒム（レバノン）[Kfar Him]
......................................p.174 アーデル・タイ [Adel Tay] 邸（18）

クレンボルフ（オランダ）[Culemborg]p.243

コ

コルドバ（スペイン）[Cordoba]p.38, 39, 42

コンスタンティン（アルジェリア）[Constantine]

..................p.124 ベン・シャリーフ [Ben Sharif] 邸（13）

サ

サアダ（イエメン）[Sa'ada] p.228, 238 住まい（12）

*サイイド・ホセイン・ナスル [Sayyid Hossein Nasr]
...p.91, 249

サウジアラビア [Saudi Arabia]p.13, 15, 24, 25, 33, 67, 76, 77, 78, 100 102 アウィルス [Awirs] の塔, p.104, 200-210 サウジアラビアの事例, p.268

サード（オマーン）[Sadh] ... p.223 マフリー [al-Mahri] 邸, p.226 シキリー [Shkily] 亭（11）

サナア（イエメン）[Sana'a] ...
p.12-15, p.100 塔状住居, p.230 塔状住居1（2）, p.231 カアディ [Qadi] 邸（3）, p.232 塔状住居2（4）, p.233 塔状住居3（5）, p.237 ユダヤ人の住まい（11）

サナウ（オマーン）[Sanaw]p.75 2階建ての住まい

サハイン（イラク）[Sahain]p.199 葦の住まい（12）

ザビード（イエメン）[Zabid]p.236 住まい（10）

サラーラ（オマーン）[Salalah]
...p.223 住まい1（6）, p.224 住まい2（8）, p.226 ラジャブ [Rajab] 邸（12）

シ

ジェッダ（サウジアラビア）[Jidda]
..................... ジッダの住まい, p.13, 200, 208 住まい（16）

ジェラシュ（ヨルダン）[Jerash]
............................p.187 チェルケス [Circassian] 集落（16）

ジェリード地方（チュニジア）[Djerid area].. p.128 トザル [Towzar] ウディアン [El-Oudiane] 1家族の住まい（7）, 2家族の住まい（8）, 3家族の住まい（9）

ジェルバ島（チュニジア）[Djerba]p.44, 125, 129 基本的なメンゼル（10）, L字型2室住居（11）

シカゴ（アメリカ合衆国）[Chicago]
.......p.29 モナドノック・ブロック [Monadnock block]

シディ・クレイル（エジプト）[Sidi Kreir]
..................p.255 ハサン・ファトヒ [Hasan Fathy] 自邸

シバーム（イエメン）[Shibam]
....p.100 塔状住居, p.234 アルウィ・ビン・スマイト [Alwi

298

Bin Sumayt] 邸（6）

シマル（アラブ首長国連邦）[al-Shimal] ... p.212 住まい1（4），住まい2（5）

シャウィヤ（アルジェリア）[Shawiya] p.95 住まい

ジャズィラ・ハムラ（アラブ首長国連邦）[Jazirat al-Hamra]p.54 基本的住まい, p.212 住まい1（6），p213 住まい2（10），住まい3（11）

ジャブリン（オマーン）[Jabrin] p.224 宮殿（7）

シャルジャ（アラブ首長国連邦）[Sharjah] p.20, 90, 211, 261, 264, 266, 271

ジュバイル[Jubail]（サウジアラビア）p268-279

ジュバイルとヤンブ[Jubail and Yanbu]（サウジアラビア） ..p.268

シリア [Syria] .. p.13, 15, 24, 26, 31, 52, 56, 67, 70 ムライディン [Muraydin] 邸, p.72 ハンマーム・ブズリーヤ [Hammam al Bazuriya]，p.84, 104, 153–166 シリアの事例, p.242

ス
*ズバラ族（モロッコ）[Zbara tribe] p.93 住まい

スーフ（アルジェリア）[Souf]...........p.117 砂漠に孤立する集落, p.121 オード [El-Oued]，ベニ・イスグエン，住まい（8），オード[El-Oued]，典型的な住まい（9）

スール（オマーン）[Sur] p.222 3 兄弟の住まい（3）

セ
世界銀行[World Bank]..........................p.247, 248

ソ
ソハール（オマーン）[Sohar] p84 住まい

タ
ターイフ（サウジアラビア）[Taif]p.200, 202 住まい1（5），住まい2（6），p.203 住まい3（7），住まい4（8），住まい5（9），住まい6（10）

ダハシュール（エジプト）[Dahshur]p.34 ピラミッド

タブーハッサム（モロッコ）[Tabouhassamt] .. p.108, 110 住まい1（4），住まい2（7）

タフラウト（モロッコ）[Tafrout]p.108, 109 山の家（1）

ダマル（イエメン）[Damar]p.228, 235 住まい（8）

ダマスクス（シリア）[Damascus] p.12-15, 46 シット・アルダ浴場（公衆浴場）[Hammam Sitt Arda], p.51, 70 ムライディン [Muraydin] 邸, p.72 ハンマーム・アル・ブズリーヤ浴場 [Hammam al-Bazuriya]，p.84, p.157 ナシェフ [Nashef] 邸（12），p.158 ジャブリ [Jabri] 邸（15），p.159 、ニザム [Nizam] 邸（16），p.242 アポロドルス [Appolodorus]

ダムール（レバノン）[Damour] ... p.167, 174 アブー・ハイダル（Abu Haidar）邸（17）

タムダルト（モロッコ）[Tamdart] ... p98 段差をもつ中庭住宅

タッル（シリア）[Tall] .. p.153, 156 柱廊（ギャラリー）付きの住まい（9）

ダルハン（イエメン）[Darhan]p.228 塔状住居（1）

ダヤー（アラブ首長国連邦）[Dayah] ..p.211, 213 住まい（7）

チ
チャーン（シリア）[Chaan] p.153, 154 1ドームの部屋（1）

チュニジア [Tunisia]p.27, 44, 54, 59,60, 68, 92, 121, 125–135 チュニジアの事例

チュニス（チュニジア）[Tunis] p.12-15, 50, 125 フセイン [Husayn] 邸, p.130 チュニスの住まい，ラジュミー [Lajmi] 邸（15），バイラム・トゥルキー [Bairam Tourk] 邸（16），p.131 ヘドリー [El-Hedri] 邸（17），p.132 フセイン [Husayn] 邸（18），p.133 ジャルーリー [Jalluli] 邸（19）

テ
ティハマ（イエメン、サウジアラビア）[Tihama]p.210, 228, 235 「紅海」の住まい（7），ダマルの住まい（8），ハイスの住まい（9）

デイル・カマル（レバノン）[Deir el-Qamar] p.58 泉を持つ前面開放広間（イーワーン），p.79 バズ・ホネイン [Baz-Honein] 邸, p.167, 170 G ブースタニ [G. Boustani] 邸（11），p.171 E.ブースタニ [E.Boustani] 邸（13），p.172 バズ [Baz] 邸（15）

デイル・ラサネ（パレスチナ）[Deir Rasane]p.180, 186 住宅群（14），p.187 バルグティ [Barghuti] 邸（15）

ティンマル（モロッコ）[Tinmal]p.47

テトアン（モロッコ）[Tetouan] p.108, 113 典型的な住まい（13）

デラー（シリア）[Deraa] ... p.153, 155 アデル・スウェイダン [Adel Sweidan] かの農家（7）

ディフミト（エジプト）[Dihmit] ... p.140, 142 カヌス地方,住まい（5）

ト
ドゥレブタ（レバノン）[Dlebta] .. p.167, 179 ハティム [Hatim] 邸（28），ラファエル [Raphael] 邸（29），ホウリー（Khouri）邸（30）

ドゥンマル（シリア）[Dummar]p.153, 154 住まい（6）

ドガン・クバン [Dogan Kuban] p.249

トズール（チュニジア）[Towzar]......p128 ジェリード地方

ドーハ（カタール）[Doha]...............................p.261, .263

ドバイ（アラブ首長国連邦）[Dubai] .. .p.13, 15, 88, 90 バスタキア [Bastakia] 地区の風採塔の断面, シェイフ・サイド [Sheikh Said] 邸の風採塔, p.102 ファヒード [Fahidi] 家の城塞の拡張過程, p.211, 214–217 ブクハシュ [Bukhash] 邸（12），p.218 シェイフ・マクトーム [Sheikh al-Maktoum] 邸（13），p.253 バスタキア [Bastakia] 地区

トロイ（トルコ）[Troy] ... p.241

ナ
中アトラス（モロッコ）[Middle Atlas]p.92, 108, 109 農家（2），アズール,農家（3）

ナジュド地方（サウジアラビア）[Najd region]p.24, 67, 200, 201 住まい1（1），住まい2（2），p.202 住まい3（3），住まい4（4）

ナブルス（パレスチナ）[Nablus]p.180, 181 住まい30（3），住まい31（4），p.188 住まい 15（17）

ニ
ニズワ（オマーン）[Nizwa]p.69 大オアシス, p.211, 222 住まい（1）

ヌ	ハワ（イエメン）[al-Khawa] p.228, 238 住まい（13）	ベイト・エッディン（レバノン）[Beit Eddine] p.167, 175 ラフード [Lahoud] 邸 (19)
ヌビア地方（エジプト）[Nubia] p.141 上エジプト	**ヒ**	
ハ	ビクファヤ（レバノン）[Bikfaya] p.169 アシュカル [Ashkar] 邸 (10), p.176 シカニ [Shikani] 邸 (22)	ウェド,ベニ・イスグエン（アルジェリア）[Beni Isguen] .. p.117, 121 住まい（8）,ウェド,典型的住まい（9）
ハイス（イエメン）[Hais]p.228, 235 住まい（9）	*ビザンチン [Byzantine] p.36, 44, 46, 47, 72	ベニ・サイド（モロッコ）[Beni Said] p.93 ベニ・サイド族の住まい
ハウラーン地方（シリア）[Hauran] p.31 屋根スラブ, p.153,154 ムニン,住まい（2）	ヒジャーズ地方（サウジアラビア）[Hijaz] p.100, 200	ベシメッズィン（レバノン）[Beshmezzine] p.167, 168 ナッジャール [Najjar] 邸 (4)
バグダード（イラク）[Baghdad]p.12-15, 43,, 52 , 57, 63, 64 シャシュール [Shashur] 邸, p.87, p.189, 190 カーズィマイン [Kazimayn] 街区 1 の住まい（1）, 住まい 1（2）, p.191 ウスタード・アブドゥッラー [Ustad Abdullah] 邸（3）, 5 中庭の集合体（コンパウンド）（5）, p.192 ガイラニ [Gaylani] 街区の住まい（7）, p.193 カーズィマイン [Kazimayn] 街区 2 の住まい（8）, p.194 メナヒム [Menahim] 邸（9）, p.196 ナワーブ（太守 Nawab）の屋敷（10）, p198 フセイン・パシャ [Husayn Pasha] 邸（11）	ヒッラ（イラク）[Hilleh]p.189, 191 フセイン・ベグ [Husayn Beg] 邸（4）, p.192 ムラド・エフェンディ [Murad Effendi] 邸（6）	ベツレヘム（パレスチナ）[Bethelehem] p.180, 181 住まい博物館（2）, グルキス [Gurkis] 邸（5）, p.182 エリアス・マリア [Elias Maria] 邸（6）, ハールーン [Haroun] 邸（7）, p.183 タラマス [Talamas] 邸（8）, ナッセル [Nasser] 邸（9）, p.184 カッタン [Kattan] 邸（10）, ミゲル [Miguel] 邸（11）, p.185 ルチ [Luci] 邸（12）, サベッラ [Sabella] 邸（13）
	ビルカ・マウス（オマーン）[Birqat al Maws]p.253	
	ヒルバット・アブー・ファラーフ（パレスチナ）................. [Khirbat Abu Falah] ... p.180	
ハサン・ファトヒ [Fathy, Hassan] p.8, 26, 43, 91, 141, 255, 256	**フ**	*ベルベル [Berber] p.92, 104, 108, 118, 137
バット（オマーン）[Bat] ...p.35	フィレンツェ（イタリア）[Florence].........................p.246	ベルヌン（シリア）[Bernun]p.153, 156 シャラブリーフ [Shalabrieh] 邸 (11)
ハドラマウト地方（イエメン）[Hadramaut] p29, 69, 100	フェズ（モロッコ）[Fez] p.12, 13, 47 カラウィン [Qarawiyin]・モスク, p.51, 53, 114–5 ラルー [Lahlou] 邸（9）, p.116 ゾウテン [Zouiten] 邸 (16)	**ホ**
ハマー（シリア）[Hama]p.67, 53, 162 アゼム（Azem）宮殿（18）	フォルクロス（シリア）[Forqloss] p.154 蜂の巣状村落	ホムス（シリア）[Homs] p.153, 157 ナクルール [Nakhrur] 邸 (13)
ハムラ（オマーン）[al-Hamra] p.221, 225 サファー (al-Safa) 邸 (10)	ブクラル（モロッコ）[Boukhlal] p.104 クサール, 97戸の住まい, p.108, 110 住まい (6)	ホルサーバード（イラク）[Khorsabad] p.43
バラアト（シリア）[al-Balaat]p.153, 155 タバーの農家（8）	フジェイラ（アラブ首長国連邦）[Fujeirah]p.46 ビディヤ [Bidiya]・モスク	ポンペイ（イタリア）[Pompei] p.242 ファウン [Faun] 邸
バラナ（エジプト）[Balana]p.140, 142 カヌス地区,住まい（4）	フスタート（エジプト）[Fustat]p.143 9 世紀の住まい	**マ**
	ブテッラム（レバノン）[Bterram] p.167, 168 ムラバル [Mrabar] 邸 (3)	マーラド・ヌマーン（シリア）[Ma'arad al Naman] p.153, 154 住まい（4）
バールベック（レバノン）[Baalbek]p.54 単室の住まい, p.167, 168 単室の住まい（1）, p.242	フム・スーク（チュニジア）[Houmt-Souk]p.125, 129 4 ドーム住居 (14)	*マーシュ・アラブ族 [Marsh Arabs] p.23 葦の家の構造, p.189 沼沢地, p.199 サハイン,葦の住まい (12)
パルミラ（シリア）[Palmyra]p.242	*フランク・ロイド・ライト [Wright Frank Loyd] p. 8, p.246	マスカット（オマーン）[Muscut] p.12-15, 22, 221, 227 ナディール [Nadir] 邸 (14)
パレスチナ [Palestine] p.24, 42, 54, 81 アブワインにあるサルマン・サフワイル [Salman Sahwayl] 邸, p.180–188 ヨルダン／パレスチナの事例, p.257	*フロト族（モロッコ）[Hlot tribe]p.92 フロト族の住まい	マハース地方（エジプト）[Mahas district]p.140, 142 バラナ,住まい（4）
	ヘ	マフブティン（チュニジア）[Mahboutine]p.125, 129 3 ドーム住居 (13)
バーレーン [Bahrain]p.15, 87, 88 シェイフ・イッサー [Sheikh Issa] 邸, p.220,211 シェイフ・イッサー [Sheikh Issa] 邸 (14)	ベイルート（レバノン）[Beirut]p.12-15, 50, 167, 178 オランダ大使館 (26), ジャナンジー [Djanandji] 邸 (27), p.261	マラケシュ（モロッコ）[Marrakesh]p.12-14, 47 マドラサ・ベン・ユーズフ [madrasa Ben

Yusuf], p.50, 108, 113 住まい（13）

マリハ（シリア）[al-Maliha]p.153, 156 農家中庭（10）

ミ

ミルバット（オマーン）[Mirbat]
....p.221,223 サッライ [al-Sarray] 邸（4）, p.226 ハブシー [al-Habshi] 邸（13）

ム

ムザブ（アルジェリア）[Mzab]
p.32, 63, 66, 117, 118 基本的な住まい（2）, 200㎡の住まい（3）

ムサンダム地方（オマーン）[Musandam]p.245

ムシャッター（ヨルダン）[Mshatta]....................p.49, 250

ムダイリブ（オマーン）[Mudayrib]
.................... p.221, 225 マハルミー [al-Maharmi] 邸（9）

ムテイン（レバノン）[Mtain]......................................
......p.98 アニス・ハッダード [Anis Haddad] 邸, p.167,176 A.ハッダード [Haddad] 邸（21）

ムトラ（オマーン）[Mutrah]
....................... p.221, 227 バランディー [Barandi] 邸（15）

ムニン（シリア）[Mnin]p.153, 154 住まい（2）

ムフタラ（レバノン）[Moukhtara]
......p.167, 170 フスン・エッディン [Husn Eddin] 邸（12）, p.175 ジュンブラット [Jumblat] 邸（20）

メ

メッカ（サウジアラビア）[Mecca]
....p.19, 78, 200, 204 住まい1（12）, p.204–206 住まい2（13）, p.207 住まい3（14）, p.208 住まい4（15）, p.209 都市住宅（17）

メディナ（サウジアラビア）[Medina]
........................ p.19, 200, 204 住まい（11）

モ

モロッコ [Morocco]
p.13, 15, 25, 32, 45, 47 ティンマルのモスク, p.51 カラウィン・モスク, p.53 フェズの連続する中庭住宅, p.66, p.92 北アフリカの沿岸山岳地,フロット族の住まい, p.93 ズバラ族の住まい,ベニ・サイド族の住まい, p.96 イザムマレンの住まい,イコウンカの穀物庫, p.98 タムダルトにある段差をもつ中庭住宅, p.100 ティグレム, p.104 ブクラルのクサール, p.104 アイト・アイッサ・ウ・ブラヒムのクサール, p.108–116 モロッコの事例

ヤ

ヤブルド（シリア）[Yabrud]p.153, 154 住まい（3）

ヤンブ（サウジアラビア）[Yanbu]p.268-279

ヨ

ヨルダン [Jordan]p.12, 15, 41 カスル・トゥーバ [Qasr al-Tuba], p.49 ムシャッター [Mshatta], p.180–188 ヨルダンの事例, p.257–258 アンマン,東ワフダ [Wahdat] の改善事業

ラ

ラムス（アラブ首長国連邦）[Rams]
.............................p.211, 213 住まい（8）

ラース・ハイマ（アラブ首長国連邦）[Ras al Khaima]
................p.211, 212 ワディ・クブ（1）, p213 住まい（9）

リ

リトラル（アルジェリア）[Littoral].........................
........................... p.117, 122 典型的な住まい（10）

リビア [Libya]p.136–139 リビアの実例

リフ山脈（モロッコ）[Rif mountains]...............................
.................... p.92 海岸沿い, p.93 ベニ・サイド族の住まい

レ

レヴァント地方（東部地中海沿岸）[Levant]p.37, 41, 61

レバノン [Lebanon] ...
p.13, 15, 33, 38, 41 丘陵に立つ住まい, p.47, 54 バールベックの単室の住まい, p.58, 61, 79 デイル・カマルのバズ・ホネイン [Baz Honein] 邸の通用口付きの扉, p.82 エブル・サキの農家, p.97, 99, 167–179 レバノンの実例

ロ

ローマ（イタリア）[Rome]....................................
p.9, 12-14, 17, 34–40, 44, 45, 51, 65, 72, 91, 94, 97, 104, 125, 129, 153, 239–243, 246, 251

ワ

ワディ・ガリラフ（アラブ首長国連邦）[Wadi Ghalilah]....
...............................p.211, 212 住まい（2）

ワディ・クブ（アラブ首長国連邦）[Wadi Qub]
................................p.211, 212 建物群（1）

ワディ・シャーム（アラブ首長国連邦）[Wadi al Sham]....
.............................p.212 建物群（3）

ワルザザート（モロッコ）[Ouarzazatte] p.108 カスバ

湾岸 [Gulf region] p.10, 11, 13, 15, 23, 28–30, 33, 37, 69, 85, 87, 89, 245, 261

訳者あとがき

　イラストが満載されていることから原著を購入したのは、ずいぶん前、ドバイの空港だったように記憶している。図版を眺めることはあったけれど、本棚の隅におき、きちんと字面を読んでいない状況だった。マール社の松本明子さんから翻訳のお話があった時、「白い表紙の本、確か本棚で眠っていたな」と思い出す程度だった。書棚から引き出し、パラパラとめくってみた。挿絵がたくさんだから、翻訳にはさほど時間がかからないのではないかと高をくくり、同意したのは 2015 年秋のことだった。けれども予想に反し、本文には構造、材料、環境、計画などの著述もあり、結構な労力を費やすこととなった。とはいえ、精読を通してアラブ地域の伝統的な住まいに対して新たな知見をもつことができ、この機会に感謝したい。

　本著は、アラブ首長国連邦、シャルジャのアメリカン大学建築デザイン学部のラゲット教授が、アラブ地域の伝統的住居に関する既往文献の図版を渉猟、リライトを促し、集成したものである。裏表紙の紹介によると、彼はウィーンで育ち、1950 年代にシカゴのイリノイ工科大学で勉強し、その後 30 年間を中東地域で建築の教育と実践に費やした。本著の初版は 2003 年なので、おそらく 70 代でまとめた大著である。
　まず、本著の特色を概観してみたい。第 1 章の序に続き、第 2 章がアラブ地域の定義、第 3 から第 10 章までがアラブの住居に対する建築的分析、第 11 章が事例集、第 12 章が歴史的展望、第 13 章が現代アラブ建築という構成である。
　本著の題名は、「Traditional Domestic Architecture of the Arab Region」で直訳すれば「アラブ地域の伝統的居住建築」である。第 1 章では題名が語る「伝統」、「居住（ドメスティック）」、「建築」、「アラブ」、「地域」について前置きを行う。なお、邦訳の題名は「アラブの住居」としたが、原著の文中で用いられた「house」に関しては、基本的には「住まい」の用語を用い「住居」、「住宅」も同じ意味で使用した部分もある。
　第 2 章で、イスラームが主流である中緯度の乾燥気候、しかもアラビア語を共通言語とする地域を、「アラブ地域」として設定する。第 11 章の事例紹介がその核となる部分で、現在の 14 ヵ国にわたり、国ごとに（ヨルダンとパレスチナは同一節で扱われる）、平面計画の単純なものから複雑なものへという順序で伝統的住宅の図面を並べる。念入りなのは、ほとんどの事例について縮尺、方位、部屋の用途が書き込まれている点である。邦訳の際に判型が変更されたが、ほぼ原著の縮尺と配列を保てたのは、編集の方々の努力によるものである。
　著者のスタンスは、自然環境が固有の住文化を創造していくという点にあり、気候と建築の起源を関係づける第 3 章で明示する。その中緯度の乾燥地帯という環境制約の中で育まれた材料（第 4 章）、構造（第 5 章）、集住（第 6 章）から検討し、伝統的な建築諸空間（第 7 章）、伝統的な水利用（第 8 章）、公私、融通性、環境、美に注目した計画の工夫（第 9 章）に言及する。伝統という言葉は、第 1 章の冒頭に言及するように、本著の底流を一貫して流れている。石やレンガを積み重ねた組積造、しかも水資源が限られた厳しい乾燥風土における稠密な集住、加えて風土とイスラームという宗教に根ざし私的空間を重んじることと呼応する中庭住居が、伝統の主たるテーマとなる。しかしアラブ世界の中にはこの住まいの範疇から逸脱するものもあり、それを第 10 章で紹介し、形態の差異の中にもアラブ的本質が保たれているとする点で落ち度はない。
　最終部の第 12 章は、湿潤地域と乾燥地域、伝統と近代という時空の交差から、西洋と東洋に着目し、建築史家としての論理を展開させ、地球全体を視野にいれアラブ地域の未来の建築のあり方に対する展望を述べる。
　本著を通して感じたのは、著者のアラブ地域の伝統に対する傾倒と、アラブ世界の今後の建築を従来の西欧の建築のお仕着せではなく、地球の未来の中で独自の路線を考えていかねばならないというアラブ地域に対する一種の愛情である。湾岸が石油によって中東の別世界となり、イスラームの聖都であるメッカやメディナに超高層建築が建設され、もう一つの中東ではイスラームの原理主義により発展から取り残される 21 世紀初頭、この問題はいよいよアラブ地域の本質的な問題となりつつある。アラブ地域といっても

一筋縄ではいかない。湾岸とそれ以外の国々、都市と村など問題が山積し、アラブ地域で活躍する日本人建築関係者も多い中、我々も共有していかねばならない重要な課題である。本著で取り上げられた伝統的な住まいは瀕死の状況にあることも確かで、本著の初版が2003年に出版されて以来、戦乱や都市化で状況はさらに悪化を続けている。

　次に、訳者としてオススメの本著の読みかたを提示してみたい。読者層には様々な方たちが想定されるので、幾つかに場合分けをしてみた。
　ビジュアルな図版をきっかけとする場合、第11章の事例紹介が役にたつ。図版には一応縮尺と方位がついているので、ある程度の大きさと向きを確認できる。図版内の番号は107ページの番号に戻らなくてはならず、多少煩雑なので、キャプションの説明文に対応番号を加筆した。第11章は国ごとなので、本著全体から同じ国、地方、都市を見つけたい場合には、索引を用いれば、地域の事例を網羅することができる。さらにより深く住まい方を知りたい場合、第7章の「平面構成要素」や、第9章の「伝統的建築計画」を読み、その上で第11章を参考にすると分かりやすい。
　むしろ、中東やイスラームに興味がある場合、第2章のアラブの自然と文化から入り、アラブ地域における集住の方法をといた第6章へと進まれることをお勧めする。
　また、歴史に惹かれる読者に対しては、本著は歴史を伝統と近代に読み替え、今と昔という2項対立の中で語る。細かな歴史的動向を与えることは目的ではない。第2章のアラブ地域の文化と、西洋（北方ヨーロッパ）と東洋（地中海から西アジアへと広がる中緯度乾燥地域）という文脈で世界を語る第12章を読むと著者の歴史観を知ることができる。また、アラブ世界での建築の現代的動向は、第13章に記載される。
　本著を通して、さらにアラブ地域の住まいに対する情報を充実したければ、参考文献（295〜296ページ）に戻ることだが、参考文献には日本国内には所蔵されていないものや、私家版も含まれる。語彙集や索引に記したアルファベットを用いてネットで検索することで、ある程度は補完できる。本来は、今後さらにアラブ地域の伝統的住まいに対する研究が進み、より多くの事例が報告されることが待望される。

　さらに、断っておかねばならない点がある。著者がアラブ地域と断っているように、中緯度地方に含まれ、同じく乾燥地帯でイスラーム教徒が多く住まうイラン、トルコ、中央アジア諸国の事例は本著には含まれていない。住まいに注目した場合、アラブ性を描き出すには、同様な風土での異なる地域の住まいの動向を捉える必要があり、今後の比較研究が待たれる点である。住まいとモニュメントの関係性については、第6章での紹介と第9章の美で言及してはいるものの、あくまでも著者の主眼は、土地固有の（ネイティブ）、土着の（インディジーニアス）、土地に根ざした（ヴァナキュラー）という点にある。
　加えて、翻訳に際して、固有名詞や地名をはじめアラビア語をカタカナ書きとした。これらは、原著においてもアラビア語からアルファベットに転写したもので、しかも多くの文献から事例と語彙を集めており、転写法も一定ではない。カタカナ書きへの不安から、訳者のアラビア語教師であるムハンマド・シャウキー氏に語彙集のアラビア語発音の確認を依頼したが、建築用語であることに加え、方言が多く含まれ、不明な部分も多い。訳者の見識不足から、発音の誤記を懸念し、巻末の語彙集と索引に戻ることによって、原著に記されたアルファベット綴りを知ることができるよう工夫した。一方、アラビア語の冠詞alは、原著での規則性がないため、カタカナ書きに際して割愛した。アラビア語のカタカナ書きに関しては、今後、改訂されることが望まれる。また、英語の建築述語は基本的には日本語訳を用いることとしたが、通常カタカナ書きとするものはその限りではない。

　日本にはアラブ地域の住まいをこれだけ包括的に建築的な分析を行った類書はない。翻訳は稚拙ながら、豊富な図面と著者の熱意を介して、アラブ地域の住まいが多くの日本人読者に理解されることを望む。最後に、私事ながら、カイロというアラブ地域において翻訳ができたことで、本著をより身近に感じることができたことを書き添えたい。

<div style="text-align: right;">2016年7月カイロにて　深見奈緒子</div>

訳者紹介

深見 奈緒子　Naoko Fukami

群馬県生まれ。1981年東京都立大学大学院工学研究科建築学専攻修士課程修了。博士（工学）。東京大学東洋文化研究所客員教授、早稲田大学イスラーム地域研究機構研究院教授等を経て、現在、日本学術振興会カイロ研究連絡センター・センター長。2005年、地中海学会ヘレンド賞受賞。専門はイスラーム建築史、インド洋建築史。

〈編著書〉
『イスラーム建築の見かた―聖なる意匠の歴史』（東京堂出版、2003年）
『世界のイスラーム建築』（講談社現代新書、2005年）
『イスラム建築がおもしろい！』（彰国社、2009年）
『イスラーム建築の世界史』（岩波書店、2013年）
『世界の美しいモスク』（エクスナレッジ、2016年）など。

日本語版版権所有
TRADITIONAL DOMESTIC ARCHITECTURE OF THE ARAB REGION by Friedrich Ragette
Copyright©2006 by American University of Sharjah
Japanese translation published by arrangement with Edition Axel Menges GmbH through The English Agency (Japan) Ltd.

アラブの住居
間取りや図解でわかるアラブ地域の住まいの仕組み

2016年10月20日　第1刷発行

著　者	フリードリヒ・ラゲット
訳　者	深見 奈緒子
発 行 者	田上 妙子
印刷・製本	シナノ印刷株式会社
発 行 所	株式会社マール社
	〒113-0033 東京都文京区本郷1-20-9
	TEL 03-3812-5437
	FAX 03-3814-8872
	http://www.maar.com/

カバーデザイン
鈴木 朋子

日本語版制作
小林 佳代子（美と医の杜）

校正協力
須田 玲子

ISBN978-4-8373-0908-6　Printed in Japan
© Maar-sha Publishing Co., LTD., 2016
乱丁・落丁の場合はお取り替えいたします。